影像的追尋

台灣攝影家寫實風貌

目次

再版序　6

推薦序　8

自序　11

追尋與感念　15

鄧南光　浪漫且落寞底靈魂　31

林壽鎰　舊情鄉思的寄影者　53

張　才　社會大學的寫真家　71

李釣綸　攝壇菁賢影歲月　89

林權助　守候的年代　105

廖心銘　業餘的「記錄眼」　119

黃則修　龍山寺的見證　135

陳耿彬　時光片羽的流連　153

謝震隆　若靜若動的獵影家　165

鄭桑溪　影像競技場的十項全能　181

劉安明　歸返純真之美　201

林慶雲　現實中的幻象　217

陳石岸　回家的路上　233

目次

黃伯驥　抓住歡笑與感謝的一瞥　249

許安定　一種懷舊的心境　265

徐清波　冷暖的關照　281

蔡高明　平易踏實的觀察者　297

陳彥堂　小景窺大千　311

黃季瀛　童年的影繪日記　327

林彰三　原鄉本土鹿港仔　343

許蒼澤　光影記事憶鄉情　357

黃士規　一步一履痕的耕耘者　371

周鑫泉　另一種「鄉愁」　385

翁庭華　歲月的詩情　399

陳順來　寂冷的意象　415

許淵富　造型的追尋者　429

黃東焜　粗粒子美學　445

施純夫　朦朧的追想曲　459

吳永順　生活的縮影　475

李悌欽　假日偶拾　493

黃淮泗、施安全、陳古井　人間的視角　509

再版序——張照堂

《影像的追尋》這套書自一九八八年出版後，在市面上銷聲匿跡已久，其後雖多次再版，但至今須以高價才能在二手書店或購書網站上罕見地標購取得。

這套介紹四〇到六〇年代本土紀實攝影家的書，二十七年前在臺灣能夠出版，算一個異數。一九八七年國民政府剛宣布解嚴，施政上仍以政治擴權與經濟建設掛帥，對教育、文化不甚重視。當時臺灣主體意識還沒那麼強烈，本土精神剛萌芽，但談及攝影的專欄與書籍寥寥可數，更別談前輩攝影家的專輯了。為了梳理臺灣攝影的脈絡和資深攝影家的時代足跡，我開始四處訪談、撰寫，開始系列性的在《光華》雜誌上發表。三年之間，這些滿載庶民生活、勞動、信仰的面容與身影能在政府刊物上大幅連載刊登，在當時也算一個突破和起步。過去，如果這些照片當年帶給我們「鄉愁」與「懷舊」的尋找與舒解，今天的再現不僅於此，更該是一種「理解」與「認同」的召喚和肯定，這些照片，讓我們認同我們是甚麼人，理解我們怎麼走過來的。

《影像的追尋》在撰寫期間，由於資訊匱乏、時機閃失或時間、篇幅的限制，只涵蓋了三十三位資深寫實攝影家。許多重要前輩如林草、彭瑞麟、吳金淼、李火增、李鳴鵰、楊基炘、黃金樹、張新傳、李秀雲、邱德雲等人當時未被納入，是本書一大缺憾。但隨著憶舊與尋根的時代潮流，這些攝影家也陸續曝光、展覽並出書，他們的優異作品見證了台灣民間坎坷、豐沛的奮鬥史與生命力，從而彌補了臺灣攝影史料長久以來的隙縫與斷落。從一張張照片中，我們得以開始拼貼臺灣的過去、現在與未來。

Eva Rubinstein 曾說：「拍一張照片就像在世界上某處找回一部分自己。」藉由這些歷久彌新的記憶回返，我們每個人也分別找回某些自己。

記得有一次訪談前輩攝影家張才，問起他的拍照哲學，他說：「沒什麼，把它拍下來再說。」是一種揶揄或謙遜，其實老攝影家們的理念與方向，在拍照時已了然於胸。他們儘早抓緊時機與快門，凝神、關注地將歲月刻劃在賽璐珞上。與數位時代的玩家、新秀相比，他們顯得更專心、更豁達，也更有人味。

《影像的追尋》的再版要感謝簡永彬的驅動與協助，以及遠足文化同仁的努力促成，當然更要對所有資深攝影家致意，他們這些珍貴的影像才是這本書的靈光所在。

「因為我們不時回頭看，所以才能無礙地往前看。」

是為序。

寫於二〇一五年九月二十二日

推薦序 —— 簡永彬

「在對的時刻，做最有意義的事。」這句話是我近年來一直不斷提醒自己的座右銘。張照堂老師在二十七年前將《光華》雜誌專欄結集成書的《影像的追尋》，今年能夠改版重出，可謂一大盛事。而在過去三十年的歷程中，我有幸共襄盛舉參與其中，對我來說，有更深一層的意義。

當一九八四年，我還在日本大學藝術研究所留學時，即已意識到我們應該重視臺灣的攝影歷史和文化。隔年我回國就業，適逢文建會正式推行「百年臺灣攝影史料整理工作」的計劃，雖然我沒有實際參與計劃，但歷史的腳蹤順勢將我鏈結在一起，對於我日後整理臺灣攝影文化的工作，產生很大的動力。

這鏈結的紐帶，就是我當時代表新聞局的門面——《光華》雜誌，參與編輯臺的提案，從此翻開歷史的新頁。這也是我個人的第一份工作。我常想，如果當時《光華》雜誌的總編輯和同仁否定了我的提案，那麼我們對於臺灣攝影歷史的回顧，如今會處於什麼階段？對於「攝影三劍客」這個神話，攝影人還會朗朗上口嗎？一九八八年，

我所創立的「夏門攝影藝廊」會找到鄧南光的底片，進而籌辦鄧南光的回顧展嗎？這一切都是從接觸張老師「影像的追尋」專欄開始。

臺灣早期前輩攝影家的作品在此專欄一一登場，而這回憶的溫度，可以喚起臺灣人真正的感情，樸實地面對這塊土地、大自然和家園。《影像的追尋》裡每一篇介紹前輩攝影家作品的文章，不也道出了臺灣人逐漸遺忘的時空隧道裡阿公阿媽的真情，他們為了家園一起打拚，共同走過的荊棘之路？

影像的力道無窮，好的作品在第一眼就令人感動。前輩攝影家在困頓的時代，以有限的器材記錄他們走過的痕跡，誠摯地見證了那個時代常民生活的點點滴滴。縱使其中不乏業餘攝影愛好的參賽照片，但那時代的裝扮和氛圍令人莞爾。

五年前，我開始計劃重新出版張老師的《影像的追尋》，不斷向他提起，但都未能落實。直到二○一五年，我在國美館策劃「看見的時代」展覽，深獲好評，讓我感覺時機到了。這本書在拍賣市場競價到兩千元以上，不也說明了眾人引領企盼這本書的重現？這不只是一本懷舊的歷史影像，更能成為年輕一代在追求攝影的路途上的參考範例。

很高興再次參與《影像的追尋》的出版計畫。在對的時刻，我們重溫並回憶，前輩攝影家在不同時代的刻痕中所留下的足跡，相信這能成為未來文化部建構「攝影中心」時參考的經典。

自序——張照堂

在影像工作的領域中奔波跋涉地追尋了數十年，每當面對著今天那些豔麗、誇張、炫目、虛浮的彩色表象，就特別懷念起往昔一些樸拙、平實的「黑白」精神了。

或許，今天的影像充滿了活力與生氣，也傳達著煩躁或不安，是進化的過程、現代的徵象，但為什麼我們無能記取、守留住前人經驗中較美好的質素而加以發揮呢？一種謙抑的心胸、安靜的氣度，似乎離我們這個時代愈來愈遠了。

《影像的追尋》也許是嘗試去尋找這樣的一種臺灣質素與精神。在往昔的寫實攝影作品中，我們第一眼見到的，或感受最濃烈的，時常先是「人」，然後才是事件或氛圍，與今天的訴求很不相同，照片中的「人」與掌握快門取捨的「人」，也是《影像的追尋》裡所努力想去探知與了解的兩個中心點。

《影像的追尋》撰寫當初，是頗為偶然的。一九八五年，個人參加文建會的「百年臺灣攝影史料」整理工作告一段落，《光華》雜誌來邀稿，希望替臺灣的老攝影

家寫一個專欄，當時自己心裡只有一個模糊的名單與輪廓，沒把握撰寫下來能持續多

久，一邊貿然答應，一邊自忖著：「走著瞧瞧。」想不到邊走邊瞧，一路追尋下來，

竟也走了三年的里程。

這期間，多次南北往返，認識了許多攝影前輩，發現不少塵封許久的優秀作品，

這些足以顯現臺灣攝影成長軌跡的點點滴滴，就「社會記錄」與「藝術美學」兩個不

同層面來說，都適切地提供了彌足珍貴的創作資產與時代見證。透過這些訪談，我們

或許能見到每位前輩攝影家得意與失意的心境、努力與退隱的創作過程。他們的風格

與思維，展現在這消逝中的影像裡。而每一張珍貴、感人的作品，在消隱之前，讓

我們有機會審慎地回顧，在時光的隧道中，共同分享回憶的愉悅與情傷。希望這樣的

追尋，也回答了自己心中一直渴盼的疑句：在回溯臺灣簡短的攝影歷程中，我們的作

家在哪裡？我們遺忘了多久？又怠慢了多少？

臺灣攝影家寫實風貌的發展，早期在沙龍獨大的包袱及文化資訊、社會條件的隔

離壓抑下，有著許多難言的困頓與挫折，雖然每個年代總有一小群攝影家默默地工

作，但是個人的力量分散而單薄，未能匯集成一股聲勢潮流。四〇年代的鄧南光、張

才、李釣綸、林壽鎰等人，就在這種情境下，自力更生，摸索著寫實攝影的表現風格，

他們將鏡頭直接對向街弄人物與生活現實。五〇年代的黃則修、林權助、陳耿彬、廖

心銘等人則以他們的生活周遭與關心主題，各自發展出自己的寫實格調，平實、客觀，

這些當年被認為是缺少「藝術性」的率性記錄，今天看來卻充滿鮮活的人氣與韻味。

到了六〇年代，因為有了「臺灣省攝影學會」、「臺北市攝影學會」、「自由影展」、「攝

影新聞」等活動媒體在寫實攝影上推波助瀾，再加上當時日本攝影雜誌對「社會寫實」

的號召提倡，掀起一股臺灣攝影家投稿的風尚，一時間，人才輩出，掀起一陣陣寫實風潮，張士賢、朱逸文、黃登可、鄭桑溪、劉安明、林慶雲、徐清波、許蒼澤、林彰三、陳石岸、黃伯驥、黃士規、蔡高明、許淵富、陳彥堂、翁庭華、黃季瀛、施純夫、周鑫泉、李悌欽等人，都是當年熱心參與的工作者，他們已然擺脫了唯美主義的沙龍幻夢，從寫實主義的本質和內涵出發，替六○年代的臺灣民間保存了許多可供省視的證據，而自四○年代零散走過來的寫實步伐，這個時候總算由點而線，較為積極有力地邁開來。

走過這段坎坷的路程，談到當年對攝影的癡迷與帶勁，有的攝影家臉上飄過怡然的神色，有的淡而化之，有的則必須從他留下來的字裡行間去尋找。說起年輕時候每個禮拜總有幾個夜晚在暗房中熬過，他們的口氣恬念中帶著些許豪邁的辛酸。每當在一個發黃老舊的紙袋中發現一張好照片，便讓我屏息、感動，沉思半天，每當聽聞被訪者的作品已損毀或遺失，心中便一陣黯然。在遷移、淹水、蟲蛀、投稿後，有些知名攝影家的底片照片皆已散失，不在意或其他原因，他們成了影像追尋名單中缺席的遺憾。而像鄧南光、林權助、陳耿彬等英年早逝的攝影前輩，生前的作品自己珍惜、整理得當，傳續的後代加以細心保管，終能在事過境遷的今日，使我們有緣再認識其睿智、誠摯的創作心靈，一睹作品中動人、優美的影像光彩。

在尋訪過程中，不斷地從老照片裡感知到生命的延續與歷史傳承對我們的重大意義，似乎每一幅好的作品都是在一種歲月的滄桑中提煉而成的。攝影，永遠跟著時間挑戰，它不僅要抓住事件發生時的一刹那時間，也要接受事件發生後幾個世代的長時間考驗，好的作品必須通過這極短和漫長的時間關卡，面對這個挑戰，素質優秀的自

然就留存下來，供人反覆閱讀，並閃現其獨特、珍貴的憶往時空。

「影像追尋篇」在《光華》雜誌共刊載了三十個單元，分成上、下集出書，上集包括了十四位較資深的寫實攝影前輩，他們的活動年代從一九四〇至一九六五年左右，是臺灣寫實攝影的開拓者，下集則涵括了繼續在這塊園地墾植的十六位接棒者，他們靜默地耕耘，總結了六〇年代風格互異的影像收成。

《影像的追尋》得以完成，應向光華雜誌前總編輯汪琪小姐、副總編輯盧惠芬小姐及年輕攝影家簡永彬等人致意，他們的支持與接納，使本專欄能嚴謹而順利的刊出。當然，更是感謝書中受訪的諸位攝影家及其家人，他們的樸實、謙遜、以及坦率、勤勉的態度，使我在攝影的追尋中也學到不少。如果還有要感謝的，那就是所有照片中出現的人物和景象了，沒有了他們，這些作品不能成立，那些時代的容顏、歲月的跡痕，將伴同攝影家抉擇的心靈，永久令人懷念。

寫於一九八八年四月

追尋與感念

回溯臺灣本土攝影家的蹤跡，應從二〇年代陸續出現在民間各地的照相館開始去尋覓。當時，比較出名的，包括臺北的「太平寫真館」（曾桐梧）、「羅芳梅寫真館」、「亞圃廬寫真館」（彭瑞麟），基隆的「藍寫真館」、桃園的「徐寫真館」（徐淇淵）、臺中的「林寫真館」（林草）、新竹的施強、陳宇聰等等，他們的室內人像攝影，典雅而具韻味，既不流氣，也不顯得刻板模式化。當時所使用的玻璃底片及藥材都得用營業執照向特定的代理店才買得到，照明設備匱缺，只能利用傾斜屋頂及大型玻璃窗入射的自然光，在光源充分及適當時效內，將物像感光在櫻花、東方或伊爾富等二十五度以下的藥膜上，用長時間曝光以完成整個攝製過程。就是這麼嚴謹慎重的工作態度，使我們在今天重看曾桐梧的《自拍照》（一九二六），多少領會了那種技藝與經驗的密切結合，以及安詳、凝注的創作素質。一人二角的雙重曝光技法，是早期臺灣人像攝影的特色之一。

嘉義的張清言在當時是臺北帝大醫學部畢業的學生，他花了長時間在「立體攝影」的嘗試上，至今留存下來的一批人像攝影與生活記錄，融合了當時他對美術的認

少女(立體攝影)
1927
張清言

自拍照
1926
曾桐梧

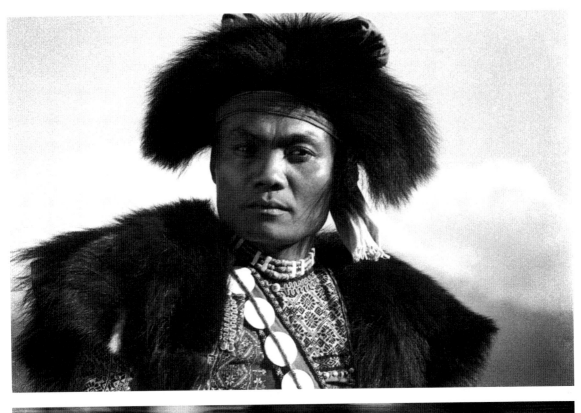
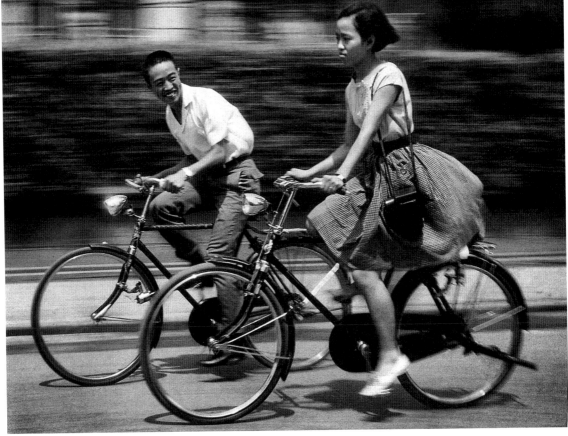

三〇年代的萌芽

三〇年代的「南光寫真機店」（鄧南光）、「影心寫真館」（張才）、「林寫真館」（林壽鎰），經營者已漸能將攝影的角度從室內人像漸漸移轉到室外獵影速寫（Snap）上，他們都曾到過日本學習，在題材的選擇與技術的歷練上有較廣泛而深刻的心得，「記取寫實精神，著眼本土風情。」他們以這樣的意念活躍在三〇年代至六〇年代間的臺灣影壇上，持續有恆，令人敬佩。

《排灣族同胞》（一九四七）是張才早年為人類學家所做的田野檔案之一，他的「原住民面顏」系列，視角穩重、大方，光影與構圖簡潔有力，角色的精神與性格在紙上躍躍欲出，四〇年代的身手，張才真是為山地同胞逝去的那一段值得驕傲與自豪的日子，做了珍貴的見證。

從微粒顯影的肖像照到充滿現實動感的「跟蹤攝影」，林壽鎰的早年作品自我要求極高，他也能抓住現實中生動、感人的一刻。《玩笑》（一九六五）表達了少年生活的直率與活力，趣味盎然，令我們想起電影《童年往事》中的一幕，不過，現實中的人物顯得更自然，平實而真切。

玩笑
桃園
1965
林壽鎰

排灣族同胞
屏東三地門
1947
張才

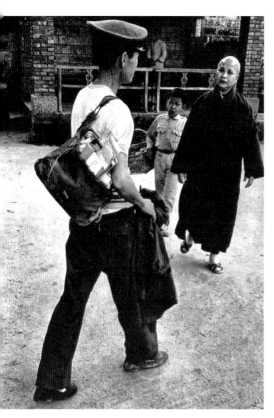

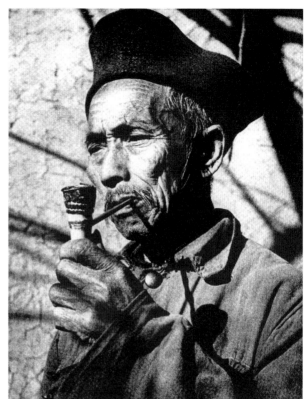

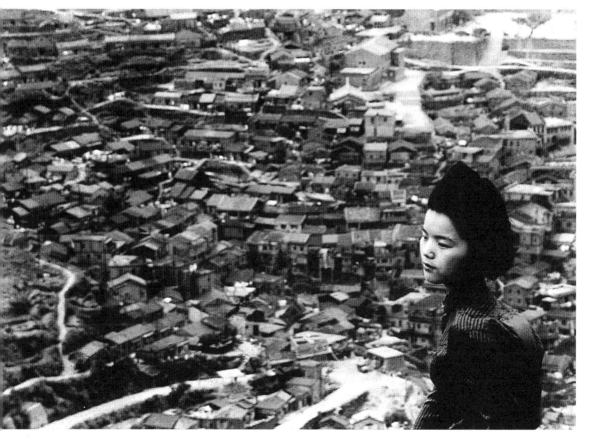

五○年代的腳步

戰後初期，百廢待舉，攝影是一件奢侈的嗜好與消費，那時候攝影展覽極少，攝影團體也未形成，一直到四○年代末期，才漸漸有一些活動，譬如一九四八年「臺中外勤記者聯誼會」主辦的全省攝影比賽，以及稍後「臺灣旅行社」舉辦的「沙崙浴場攝影比賽」，開始吸引了一些攝影同好加入。「臺北市攝影會」（一九四九）、「聯合國文教處臺北攝影組」（一九五一）、「自由影展」（一九五四）、「新穗影展」（一九五五）的相繼成立，使得攝影人口逐漸增多起來。

一九五三年成立的「中國攝影學會」無疑地主掌了很長一段時間的攝影趨勢，它所標榜、提倡的沙龍與畫意取向，的確也吸引了無數追求「唯美」與「意境」的初學者。但拍慣了「沙龍」情調的攝影家們，有時也會嘗試拍些寫照，就像寫實攝影家有時也難免會「畫意抒情」一般。例如沙龍老將孔嘉的作品《原住民》（一九六一），就很貼切、傳神地記錄下一個民間顏容；不去刻意的設計擺飾，走向生活，將「生命」還給對象，不把它攝走或約制，這就是「寫實攝影」的一點基本堅持。

六○年代的風潮

進入六○年代，各地的攝影學會紛紛成立，本土攝影家對鄉情民事較有感情，他們以寫實記錄的風格來表達對周遭人物的關愛，以抗衡躲入象牙塔中的沙龍風格攝

少女
九份
1964
鄭桑溪

街景偶拾
臺北
1961
張士賢

原住民
1961
孔嘉

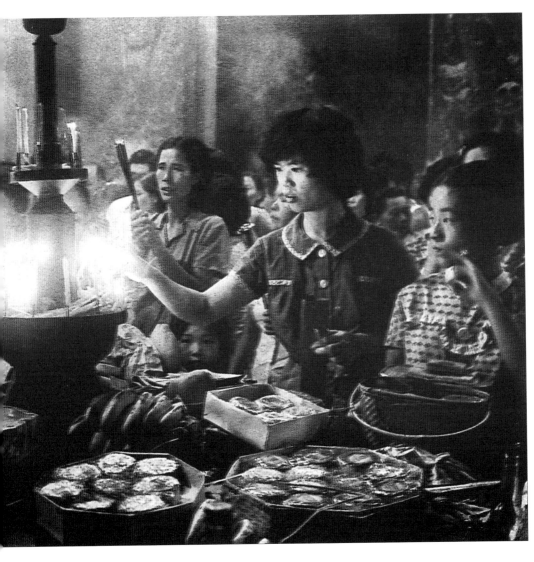

龍山寺
萬華
1956
黃則修

影。黃則修的「龍山寺」（一九五三—一九六一）以客觀、有恆的專業態度，第一個

為早年的民間廟宇完成了建築、信仰、人文的影像報告。這些直陳民間休閒與信仰生

活的照片，不矯飾、逃避或美化，今日看來格外動人，黃則修證明了龍山寺不是一座

空洞、無味的廟宇，而是庶民生活與信仰的依賴所在，它過去不受注意只是攝影家不

用心以及寫實精神的欠缺而已。

鄭桑溪也是六〇初期衝勁十足的工作者。他花了長時間記錄的「基隆系列」、「九

份系列」、「光影系列」、「飛禽系列」等，表現了鮮活的映像魅力，他運用自如的

轉換鏡頭，壓縮或延伸現實時空，給與影像潛藏的觀測力。

張士賢、朱逸文、黃登可等人又是六〇年代初活躍於日本攝影雜誌——《Photo Art》、《Nippon Camera》等月刊的投稿及積分得獎作家，稍後的謝震隆、許淵富也都在這些雜誌上享有佳譽。當時，他們因為作品的「寫實」風格常被拒於國內的沙龍評審制度門外，轉而投向日本，屢獲入選與得獎鼓勵，才持續影響了不少後來者，在寫實方向上努力。

張士賢是許多中南部攝影家亦師亦友的啟蒙者，許蒼澤、黃季瀛、劉安明等人曾受過他的鼓勵，對他的英哲早逝都深感懷念。張士賢的作風直率、俐落，他不刻意構

煉瓦工廠
鹿港
1960
許蒼澤

針的顫慄
鹿港文開國小
1964
黃季瀛

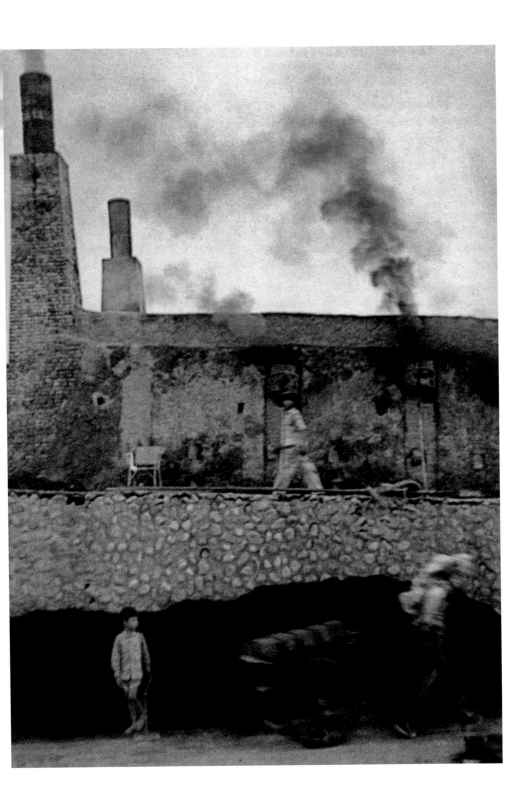

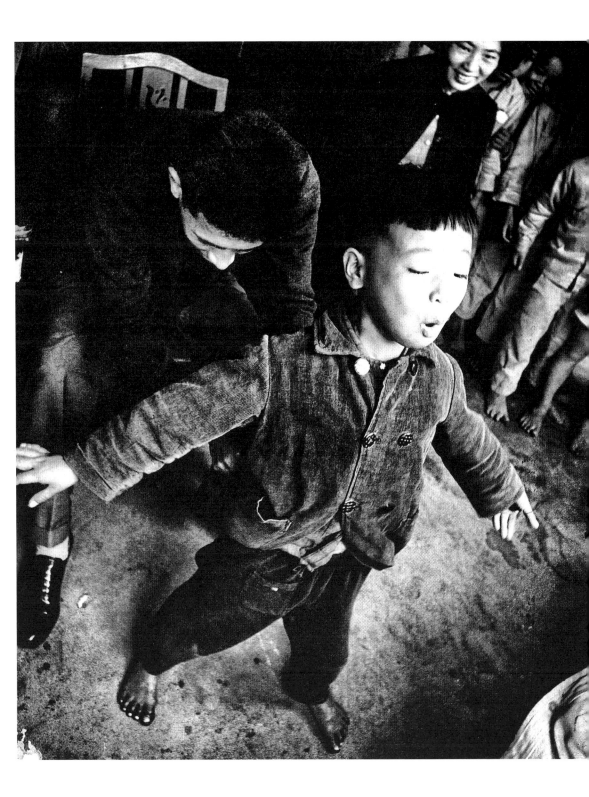

圖，卻能抓住最自然、生動的一瞬，似乎是隨意取景，卻有一種敏銳的感應力與不慌不忙的氣度，作品的風格極為個人化。

「人類一家」的召喚

一九五五年 Edward Steichen 主辦的「人類一家」（The Family of Man）攝影展，其作品的精神多少影響了臺灣六〇年代的攝影家。鹿港出生的許蒼澤、黃季瀛、林彰三，當時就不約而同地就各自喜好的題材，做了忠實而富人情味的記錄報導。

許蒼澤很早就養成「隨身拍」的習慣，有一陣子他身邊一直攜帶小相機，隨時在記錄人物鄉情。擦身而遇，信手拈來，那種偶遇中的淡然，心情既不十分接近，亦非遠離，保持一個「距離」去看，是他的慣用視角。

黃季瀛在鹿港文開國小做了二十幾年的教師，他對學童稚子的關心與興趣超過其他。由於長年的接觸，他似乎能窺伺出幼小心靈的喜怒哀樂，而在最準確地一瞬間不

祭童之顏
鹿港
1962
林彰三

落痕跡地攝取了童年生活的種種回憶。

林彰三則對古風傳承與民俗祭儀特別有心，他用「生於斯、長於斯」的情感，拍下家鄉的大小點滴。《祭童之顏》（一九六二）巧妙地利用逆光剪影的效果，凝聚成一種心靈力量，生動、別致的線條與光影組合，使原本可能是單一刻板的表象，昇華成一種脫俗而具象徵意味的情境表白。

《進香》（一九六七）是臺中陳石岸的作品，那一對古稀老伴攙扶行進的姿顏，有著一種溫馨的感傷，「真」與「善」的追求，是陳石岸在寫實攝影生涯中所念念不忘的根本理念。

這些流露著動人情愫的感懷之作，承繼的精神是攝影最原初的本質——單純、直接、誠實的「觀察點」與「紀實眼」，它不賣弄形式或構圖，也不故步自封於保守的心態，在這些攝影家身上，我們也好像沒聽到「人道主義」的大聲吆喝，然而，我們在這些自然、委婉、摯樸的作品中，仍感受了「人」的素質與「生存」的哲學觀，以及對於生命個體，給與無限的尊嚴與懷念。面對這些饒富意義的省視片刻，我們勢必要給與珍惜及感謝的心意才是。

進香
北港
1967
陳石岸

鄧南光 （一九〇七—一九七一）

浪漫且落寞底靈魂

鄧南光——浪漫且落寞底靈魂

在民國四十年（一九五一）前後，留學日本的鄧南光、張才與留學嶺南美專的李鳴雕，被稱為臺北攝影界的「三劍客」。張才舉辦的個展（一九四八）、李鳴雕主編的《臺灣影藝》月刊（一九五一）、鄧南光創辦的「自由影展」（一九五四），以及他們熱心參與早期的「臺北攝影沙龍」（一九五六起）評審活動，掀起當年一股活躍蓬勃的攝影風潮，不但替臺灣的「寫實攝影」立下一點根基，打出一條管道，也啟發了日後許多優秀的業餘攝影人才。

鄧南光是那個年代技藝高超、備受尊崇的一位領導者。他的創作年代之久遠和累積作品之豐富，恐怕很少人比得上。他對攝影活動的推展赤誠，更贏得許多攝影朋友的欽佩與稱讚。然而在過去有限的印刷刊物或展覽作品中，幾乎沒有人能一窺鄧先生的創作全貌，他在民國六十年去世之後，一切似乎也跟著沉寂消跡了。

一九八八年，筆者有機會在其長子鄧世光家中看到那些封存了五十年之久、數以千計的存底樣片，才頓然覺察我們已然隱埋與疏忽了這麼一位臺灣攝影的先輩太多太

60 歲的鄧南光
1967
李悌欽攝

久了。在這兒刊出的十餘張照片，包含了他在一九三八年拍攝的新竹車站、北埔墓園、淡水浴場，以及五〇年代中期的市井人物、巷弄風情，這些彌足珍貴的影像，不但抓住了臺灣攝影發展歷程中不可或缺的精萃片段，更重要的，它呈現了鄧南光在攝影美學上的觀察方式與風格理念。遠在半個多世紀之前，鄧南光就具有十分睿智、前瞻的「觀察眼」，以靜觀的視角、成熟的意念、巧妙的布局與生動的形式，表現了他的人文與社會關切，態度誠摯、視野大方，堪稱是一位寫實家的風範，這樣的作品，說它是臺灣攝影先驅的碑印足跡，實不為過。

萊卡的執迷

鄧南光，本名鄧騰輝，民國前四年出生於新竹縣北埔鄉。二十二歲那年赴日就讀，對攝影發生興趣，用儲蓄了一陣子的錢，買了一架古董式的 Kodak Autographic Camera 開始拍照。民國二十一年考上法政大學經濟系，參加該校的攝影俱樂部，就利用這部只有兩塊玻璃合成的簡單鏡頭的古老鏡箱到處找題材。他在街坊的咖啡館裡，慢條斯理的架起三角架，燒著少許的閃光粉拍攝了一位女侍倩影的照片，首次投稿日本的《Camera》雜誌竟獲得入選刊登，帶給他初步的鼓勵與鞭策。

鄧南光當時覺得這第一次的成功似乎有點僥倖性質，要避免停滯只有前進，於是他決定放棄那沒有融通性的簡單相機，傾其所有的生活費購進一部 Pipille Elmar 3.5。擁有新的相機，他的生活更加忙碌起來，同時也開始認定小型底片放大的線條正確而

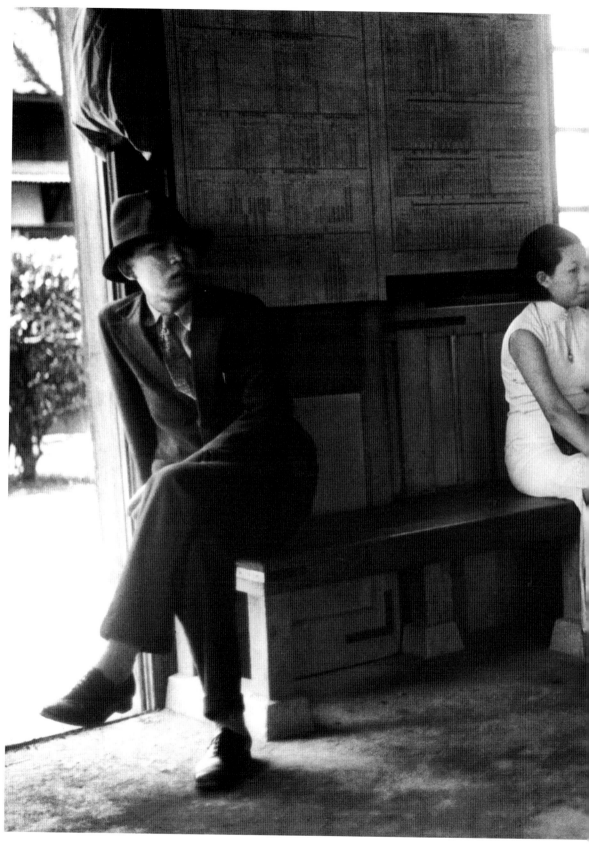

優美，並不亞於大型相機的功能。

不過，萊卡相機的優越性畢竟永遠吸引真正的攝影行家，只是在當時，它相當於十個月的留學學費的昂貴價格卻遠非學生身分的鄧南光所能負荷。他千方百計，最後「讓」來了一部中古的 Leica A（Elmar 50mm 3.5）相機，得意非常，拍照更起勁，睡覺時小心地將萊卡相機放在枕邊坐墊上，就這樣，他說，每夜與「萊卡」共眠了五年。

這段「相機三部曲」的留日經歷，說明了鄧南光當時對攝影的癡迷程度，也點明了「工欲善其事，必先利其器」的技藝觀。當然，攝影器材只是工具，它有時給與攝影者虛榮矯飾的藉口，有時卻也能激發一種創作與求好的欲望，只是看它們拿在誰的手中，以及由怎樣的觀點與態度出發。

留日期間的鄧南光，把鏡頭對向自我生活的境遇景觀，不管是人像習作或街景速寫，皆呈現溫雅、古典的寫實調子，對光影處理較為刻意，這是早期寫實攝影的特色。不過，萊卡相機的小巧輕便、豐富的色調層次與明晰的解像力，在這些存留了五十多年的顯像中再一次被印證出來。鄧南光會選擇這樣的相機並善待它一如終身伴侶，自有他的一番道理存在。

情境的見證

民國二十四年，鄧南光回到臺灣，發現在日人統治下無適當出路，乾脆以學生時代所學的攝影為業，在臺北市的京町（今博愛路）開設了本省第一家照相器材行，取

盪鞦韆
淡水海水浴場
1938

候車室的心情
新竹縣
1938

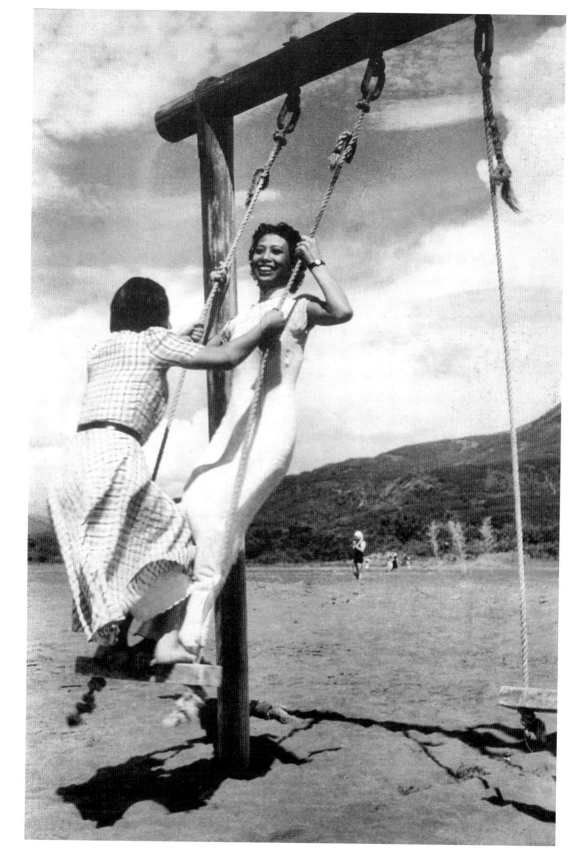

名「南光寫真機店」，並開始他第一階段的攝影創作。自民國二十四年至三十三年間，他走遍全省，拍攝臺灣景色風物，留下近六千張的底片，包含人像、靜物與風景建築，從社交生活、禮俗祭儀到市井民情，廣泛地記錄了臺灣民間的人文、社會景觀。這是他創作量達巔峰的一段日子，他似乎以照相機為筆，持續且執迷地撰寫生活上的影像日記，而這些代表他攝影歷程中第一階段性作品，最有意義的是，他能以一個本省攝影家的「觀點」出發，替殖民時代的臺灣情境，留下許多珍貴的見證。

《候車室的心情》（一九三八）攝於新竹市郊的一個小車站，一對不相識的男女各懷心思地分占座椅兩端，他（她）們的裝束、坐姿與心情在鄧南光不動聲色的快門中表達了難以言明的人性況味。門窗外的強光引進一絲暖意，典雅地浮現在候車室一角的陳設造型上，其光影的柔和逆差，襯托了物件的景深距離感，也營造出遙遠的時代惘惘氛圍。

做為主體的這位盛裝的女性，應該是鄧先生的第一關心焦點，她與旁邊的男士、身前的廢棄桶巧妙地形成了一個三角抗衡，這三「點」之間的「距離」，適切地突顯出主體的陌生與孤立感，影像的單純、和諧與比例感，表現得無懈可擊。這彷彿是一張電影劇照或一幕舞臺場景的呈現，實際上卻是四〇年代活生生的現實寫照。「生活，就是一種演出。」在這兒有著頗為弔詭的一種詮釋或辯證，其實，他們只是坐在那兒，攝影家也只是拍下一張照片，卻表達了生活之外無言的戲劇張力與想像空間。

《候車室的心情》不只是這對男女等待的心情，更是攝影家觀伺與沉思的心情，在這樣的影像中，我們不只讀到事實的呈相，也似乎領會了作者心中浪漫且落寞的心緒表白。透過這彷彿是「異鄉人」的恍惚直覺，鄧南光表達了一種淡然失落的感傷情

遊街
新竹北埔
1935

上香
新竹北埔
1935

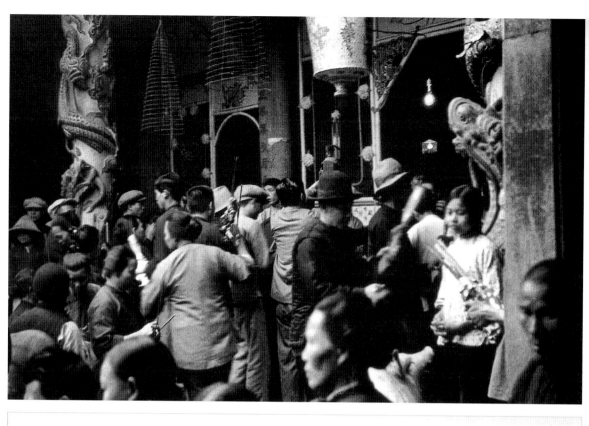
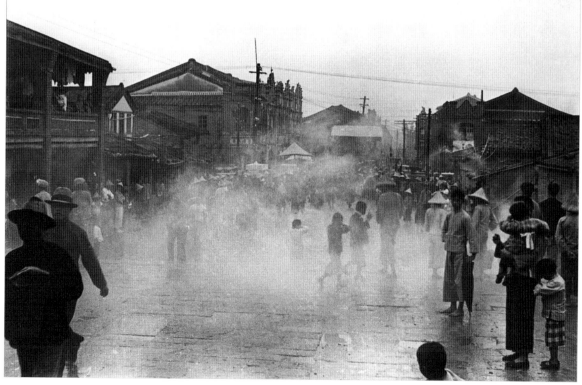

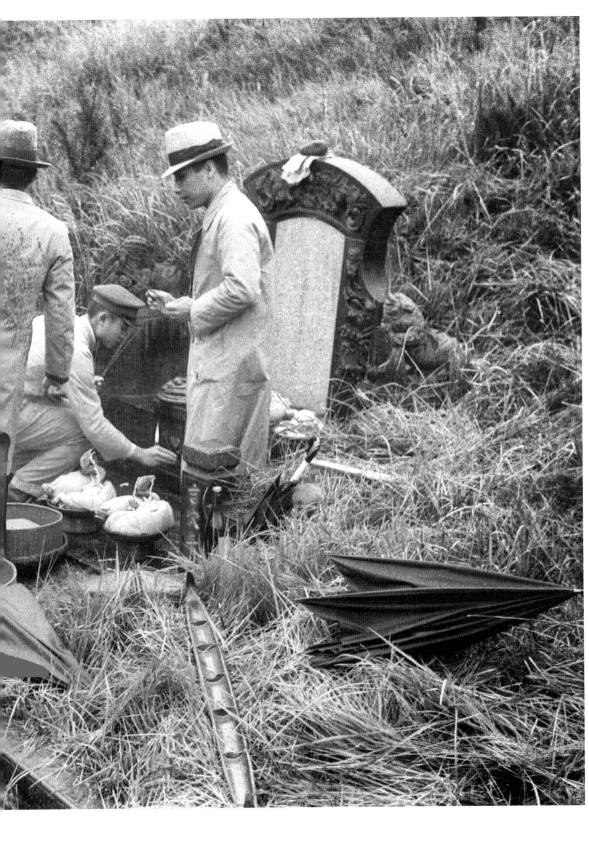

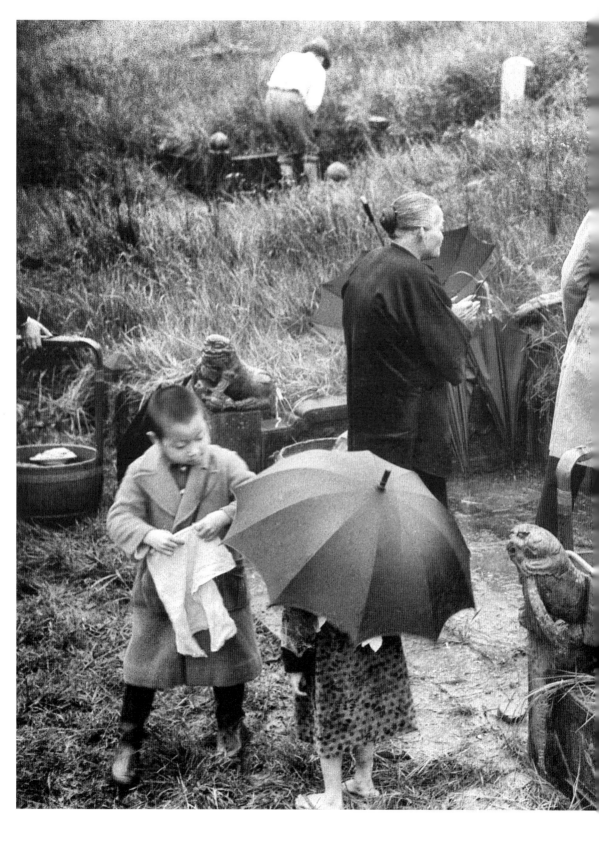

懷，一絲無法釋然的時代鄉愁。

《盪鞦韆》（一九三八）則令我們想起布列松（Henri Cartier-Bresson）同一年代的作品，他在法國所拍的一位年輕新郎陪新娘玩鞦韆的照片。兩者同樣是因為服飾與行為的異於常態，卻在童心的自然流露中顯示出一種意外的生動情感。在淡水海灘上，來回鞦韆的擺盪中，我們見到穿著旗袍與洋服的模特兒另一種本能與面貌，這是在一般故作矜持的亮相中所想像不到的，鄧南光能突破一般人像攝影的規則，以動代靜，正顯示出他的機智與幽默，以及對青春與生命的歌頌之情。在鄧先生五十釐米的標準景框中，他利用時機的掌握、線條的組合與明暗的配置、表達了陽光下的愉悅，似乎在這樣的影像中，我們見到鮮活的生命與濃郁的人味，感覺鞦韆女郎半個多世紀之前的笑聲仍然飄蕩至今。

再以《掃墓季節》（一九三八）為例，圖中出現的七個人物，以一種互制互動的關係均勻地分散在四周，每個人的舉止動向都不同，微妙地詮釋了角色的定位與關連。碑石、扁擔、雨傘、謝籃、供品、燭火以及男士們的呢帽和風衣上的雨漬，各適其所地營造出祭拜的氣氛情境，亂中有序，充滿豐富的「焦點」移轉與對照。這樣的取景與構圖，看似隨意，卻需要一種靈犀的「直覺」感應才能完成。鄧南光具有這樣一種稟賦，他能以平實、靜謐的心情與手法，提升、淨化了平庸、煩瑣的現實表象。

《上香》、《遊街》、《看戲》都是他在一九三五年的北埔拜拜時所記錄的，可以再一次看到他平實、穩重的風格。在面對大場面時，他知道「包容」的角度與範圍不喧賓奪主，也不賣弄構圖，或顯得太過平面。在《上香》中的層疊香客、《遊街》中的迷濛煙霧，《看戲》中的俯角取景，鄧南光謹慎地表達了他對家鄉節慶的印象與

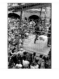

看戲
新竹北埔
1935

掃墓季節
新竹北埔
1938

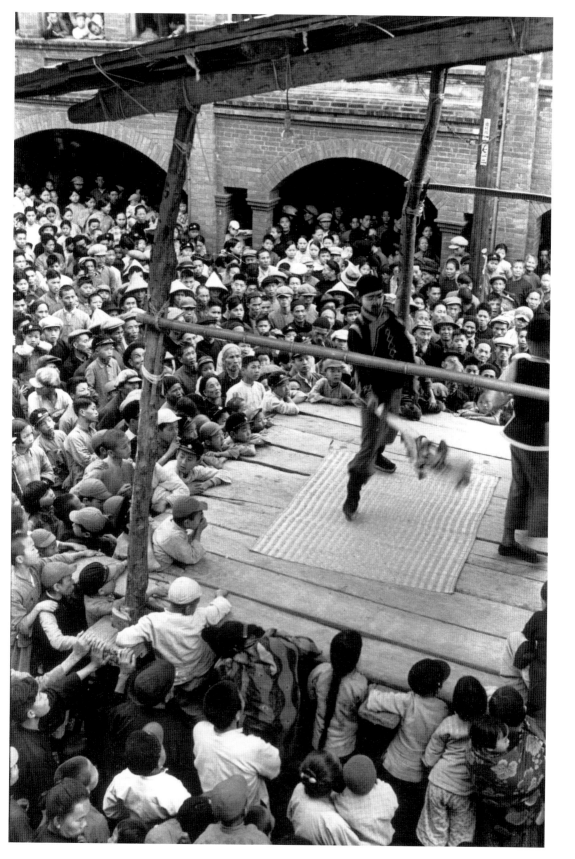

情感，這些較接近「純記錄」的影像，在命題的描述、細節的交代與氣氛的捕捉上，都深具功力，有情而抑制，是優秀的寫實記錄作品。

溫煦中的苦澀

在民國三十三年（一九四四），二次大戰轉趨激烈時，鄧南光關閉了臺北的「寫真店」，回到新竹故居。戰後他又回到臺北市衡陽路，重開「南光照相機材行」，繼續拍照與結識同好。民國四十年，他被聘為「臺灣文化協進會」（戰後第一個文化性的人民團體組織）的攝影委員；一九五三年他擔任「中國攝影學會」在臺復會的發起人之一；一九五四年，為了提倡更自由、新穎的攝影風格，他創辦了「自由影展」，提攜、影響了許多後進。

這段期間，他除了參與各種攝影活動外，也花了不少心思到處獵影，除了應付影展所需要的造型、風景與命題連作外，他也累積了一些直接、銳利的社會寫實記錄，而這些當時被忽視與排斥，不能見容於攝影圈的落第作品，今天看來，卻益發投射出動人的光彩。正視著人生現實，不逃避，不諂諛，在勤苦困頓中顯現個性的作品，正是戰後臺灣攝影家最忽略的創作題目。

鄧南光的寫實意念，當訴諸於庶民作息與謀生困境時，似乎保有一種感情凝斂的自制眼光，他嘗試去了解或關切，但不濫情及忸怩作態，有溫煦，但也不掩飾生活的苦澀與無情。在《姊弟》（一九五六）中那種呵護成長的情感，《黃昏的戲迷》

黃昏的戲迷
1957

流浪母女
九份
1951

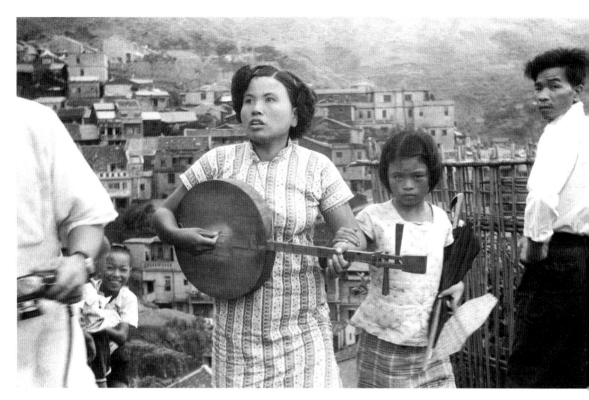

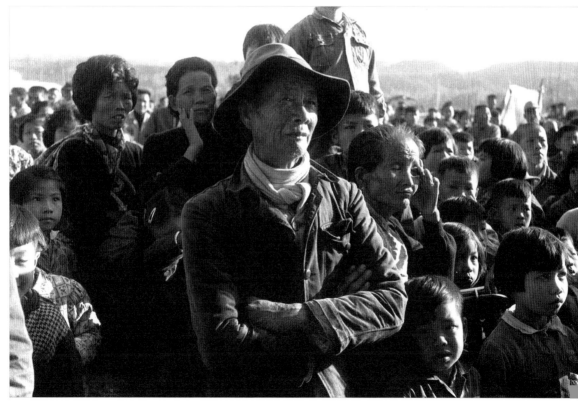

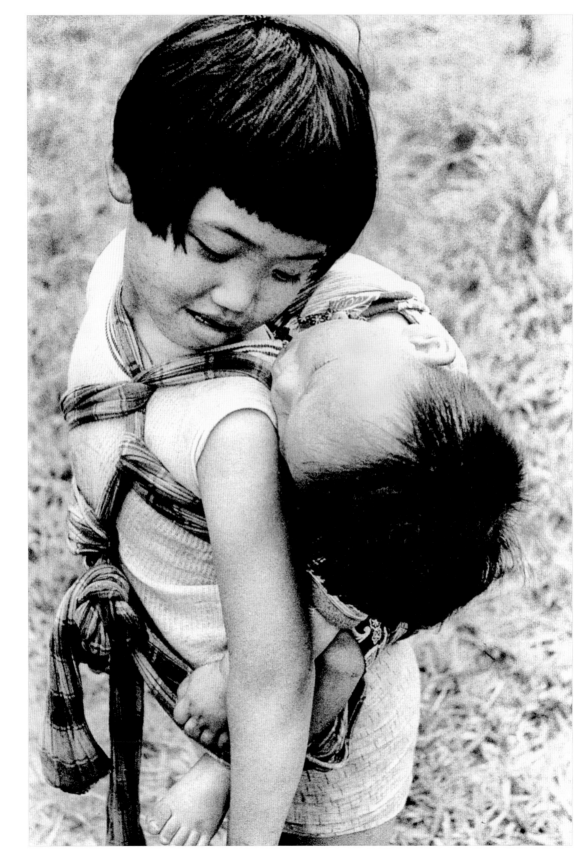

（一九五七）中，堅韌冷漠的存活姿態，都透過這種認知表現出來。

《笑容》（一九五三）一圖中，那親切坦然的面對，表達出巷道中無限的風情。

《流浪母女》（一九五一）裡，少女的凝視，路人的回首，似乎與那盲婦歌手的姿顏對等地表達了世態的滄桑感。鄧南光知道如何去尋覓動人的人物與題材，他對職業貴賤或生涯哀樂的人物與處境並不給與價值或道德論斷，他作品中出現的人常常是單純的人、原型的人、深具個性與保有某種尊嚴的人，這就是他的影像令人感動的地方。

在那風塵婦女燦然一展的微笑中，在那月琴歌手堅毅不馴的顏容裡，似乎隱然映現出鄧南光溫柔、憂鬱且謙抑的心胸。

布列松曾經這樣寫過：「攝影，是在一剎那之間同時對兩方面的認知：一方面是認知一個事件的意義，另一方面是認知能適當去表達這個事件的精確構成。」鄧南光頗為會意其中的奧妙，《候車室的心情》、《盪鞦韆》、《掃墓季節》都表達了這樣的認知，《堤上》也是如此。這幅一九五四年的作品，利用河堤蜿蜒的線條導向、襯托出堤岸來往過客的生活韻律與步調。那小心翼翼行走在堤上的孩童，猶疑著是否要回首的當兒，遠處賣食品的挑夫與老婦人相遇，三個人物在恰到好處的一瞬間，被放置在饒富趣味的光影幾何構圖中，影像本身的內裡訊息與視覺愉悅已勝過事實的記錄，輕描淡寫地勾劃出作者抒情、幽寂的生活感受。

姊弟
1956

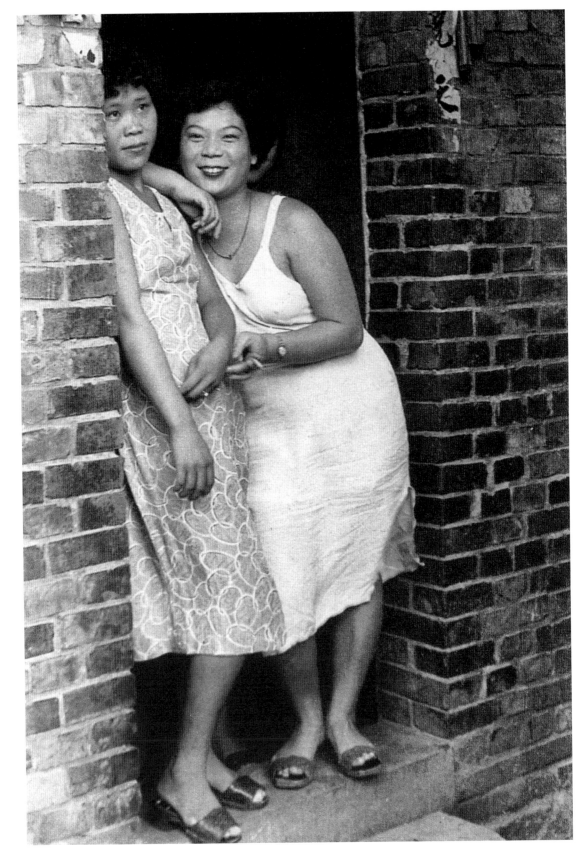

心力盡瘁的典範

一向待人親切、工作勤勞的鄧南光，熱中於攝影創作與學會活動，卻疏於照顧自己的事業。一九六○年，「南光照相機材行」因營運困難終於關閉，他進入「美國海軍第二醫學研究所」，負責醫學攝影工作。公餘之暇，仍然專情於無拘束的寫實獵影，並開始為組織一個全省性的攝影團體擬計畫催生。他南北奔波，籌措細節，號召聯絡，度過了重重關卡與波折，終於在一九六三年，「臺灣省攝影學會」宣告成立，鄧南光被推舉為理事長，連任七屆，一直到一九七一年因心臟病突發逝世為止。

在一篇紀念短文中，曾擔任學會理事之一及南部地區活動中心主任的周鑫泉這樣記述著：「南光先生誠實可親，對會務推行極有責任感。他常常利用中午或下班後夜晚處理會務，編輯月刊，從邀稿、廣告、設計到完稿、送印、打字、校對、抄寫等，均是他親自默默無語工作。他一生奉獻精力在『現代攝影』藝術上，忘寢廢食，終日為本會會務操勞、奔走、奮鬥，奉獻極大……。」

在最後那段時間，鄧南光把大半精力投擲在學會活動的推展上，他的攝影足跡與方向也漸漸縮小範圍，都集中在影展與會員活動有關的人像或風景造型上。他在「自由影展」及「臺灣省攝影學會」中所倡議的「現代攝影」，當時是針對沙龍及記錄風格的作品而言的，希望擺脫刻板與公式化的舊潮流，追求寫實造型與景物連作組合的新風格。這樣的嘗試在當時保守、閉塞的攝影環境中有如一股清流，頗受注目，也形成一種風尚。可惜的是，如果缺乏理論的研判、深刻的省思，與長期的投注，它很容易就受制於片面的意識導向，原地踏步，徒具形式表態，卻常喪失了作品中最重要的

笑容
萬華
1953

個性與內涵。

綜觀鄧南光先生一生的創作，名目繁多、從最早的鄉愁抒情到戰後初期的社會寫實，以及晚年的人像、女體與風景造型，皆反應了他的時代意識與創作心境。晚年的題材他較偏好形象、美感上的主觀情趣，不再介入社會性的記錄取材，這或許是整個環境以及歲數上的變遷後，由外轉內，他想回歸到純然形式愉悅的自我天地罷。

單純、精確、抒情而直覺的人性觸動，一直是鄧南光前兩個時期的作品特色。人的味道與攝影家的素質在這兒濃郁的顯現出來，像布列松一樣，他觀察入微，但拒作批評，他熱愛生命，但既不阿諛生活，也不誹謗生活，這是所有優秀的攝影家所應具有的一種心胸與眼界罷。

對認識或不認識鄧南光先生的攝影家來說，看了這些照片，心中應同時有個問號：「啊，我怎麼以前忽略了這些⋯⋯」在時代的扭曲與環境的延誤中，這些作品今天能重新顯像，對臺灣的攝影藝術應極具意義。「往者不已矣，來日方可追」，我們寄望鄧先生的作品能早日集結成書，同時配合紀念展，為臺灣攝影的發展記事添增一份輝煌的光彩，也為年輕世代的攝影者樹立一個創作的典範。

堤上
1954

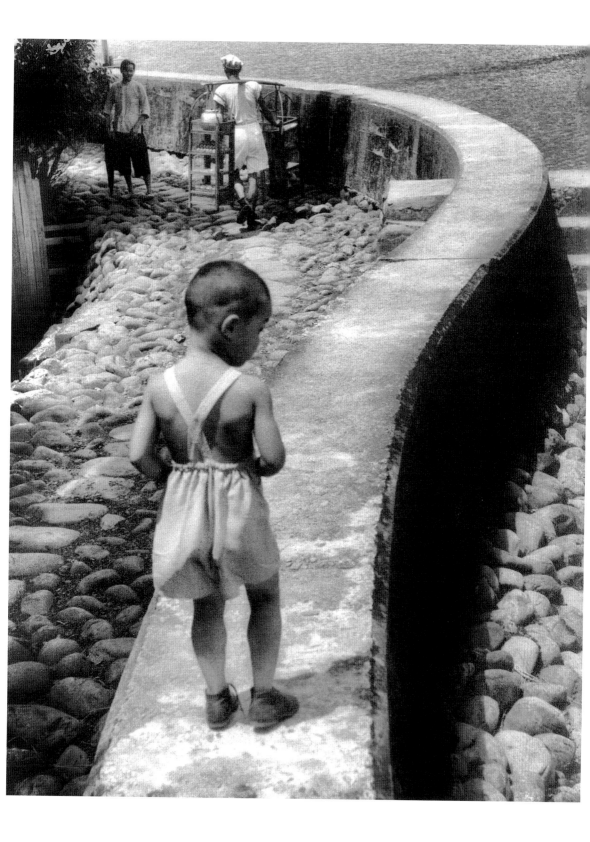

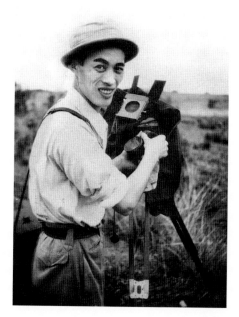

林壽鎰 （一九一六—二○一一）

舊情鄉思的寄影者

林壽鎰——舊情鄉思的寄影者

月斜西　月斜西
真情思君君不知
青春檔　誰人害
變成落葉相思栽
啊⋯⋯　啊⋯⋯
追想郎君的情愛
獻笑容　暗悲哀
期待陽春花再開

——周添旺作詞、楊三郎作曲，《孤戀花》（一九五一）

當我第一次翻閱林壽鎰先生的作品剪貼簿，看到他攝影生涯的第一階段——民國二十七年至三十四年間，在他自己開設的照相館中拍攝的少女像時，首先聯想到的，就是《孤戀花》。這樣的臺語詞句流行歌謠，帶著濃郁的懷舊心緒，看到四十年前的

22 歲的林壽鎰
1938

少女容顏，在照片裡似乎流露著一種憂鬱的氣質；即使在她們微啟的笑容中，似乎也能預察到在快門起落後，那笑容即消逝，而回復昔有的淡淡幽怨。這麼一張張的容顏，好像也變成了《望春風》、《雨夜花》、《月夜愁》、《人道》、《河邊春夢》、《思慕的人》、《望你早歸》等曲子的最佳劇照畫片。

不過，在工作室中的「人像攝影」，畢竟還是在人間取材，高明一點的攝影師，能避開做作與僵化的劇照模式，而賦予對象生動、自然的人性氣味。經過設計、修飾、溝通及指導後的肖像留影，林壽鎰將四○年代的少女形影，典雅而優美的記錄下來。那種委婉、含蓄的純淨質地，今日已不多見。這些形跡未褪、色層豐富、技藝美好的人像照，久久凝視，竟會產生一種意識，相信他（她）們還好端端地存活於現在，未曾消失或老化。每一次目光交接，隱約都會有一種溝通與發現的喜悅，它們不但是一種社會記憶的延續，也是藝術經驗與情感的追尋證據。

畫界麒麟兒

林壽鎰，民國五年出生，桃園人。父親是攤販，經常往來於日本宿舍間販賣魚菜過活。由於家貧，他的學歷只到桃園國小為止。十四歲那年，為學得一技之長，他到「徐淇淵寫真館」當學徒，學習拍照與畫像，由於他在學校時，在圖畫、書寫、勞作方面就過人一等，屢次當選為學校代表，所以較不費力地在徐淇淵寫真館中謀得職位，從布景搭架、看板設計到「油煙」畫像，他無所不學。其實，林壽鎰當時更想做

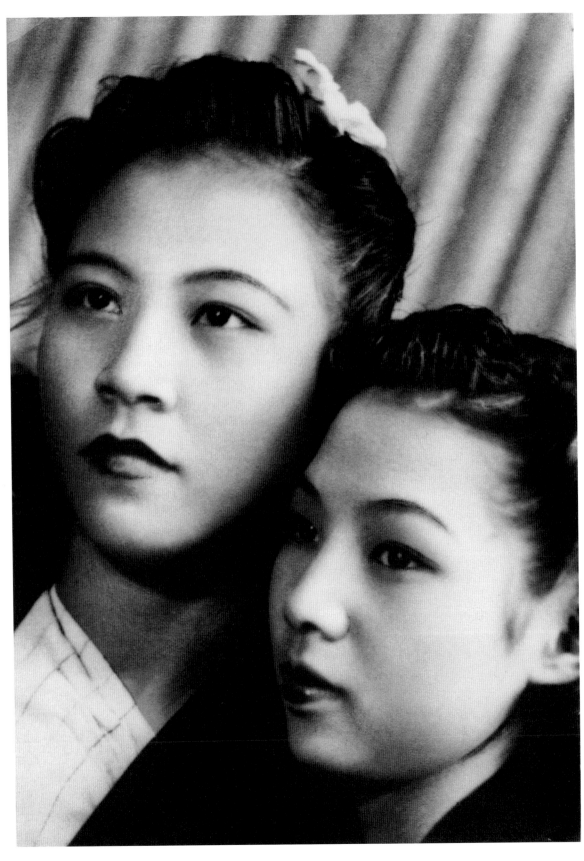

畫家，但那是個奢侈的行業，謀生不易，生存「近」道，只有從攝影與畫像開始。

當時，所用的照相底片是三吋或五吋大的伊爾富 ILFORD，沒有放大機，只能做直接印片；如果要做大，只能用比例尺臨描放大，再細細描繪成像，這叫做「畫像」。

十六歲的林壽鎰，學成後，離開故鄉，就開始以「活動畫像館」巡迴花蓮、基隆維生。他變成了木炭、粉彩、水彩畫像的行腳畫家，還被當時的報紙稱為極富霸氣的「天才少年畫家」、「畫界的麒麟兒」。這些繪畫的潛能與經驗，幫助了他日後拍攝人像時的修養與認知。

二十歲那年，他跑到日本，在遊晃數月、典當一切，幾近窮途末路的當兒，僥倖地得到房主的推介與做保，進入東京「日之出寫真株式會社」服務。兩年之中，他學得了「人像」拍攝的各種技能，從照明到暗房沖印，足足專業地吸收了一陣子。民國二十六年，回到臺灣，在桃園設立「林寫真館」，開始他第一階段的攝影生涯。

林壽鎰的人像攝影，其動人處：一是韻味，二是質感。韻味的產生，原本來自於被攝的主體，但是如果攝影者不知如何鑑賞、設計、選擇與控制，充其量只能拍出一張有影無實的平板紀念照罷了。

影像的韻味與質感

二十二歲出頭的林壽鎰，年輕、獨身、嚮往著對「女性」與「美」的傾慕和追求，自然是不遺餘力地借「影」發揮。戰前那個思想守舊的時代，一般的少女還沒有勇氣

N 小姐
林寫真館
1938

M 與 N
林寫真館
1940

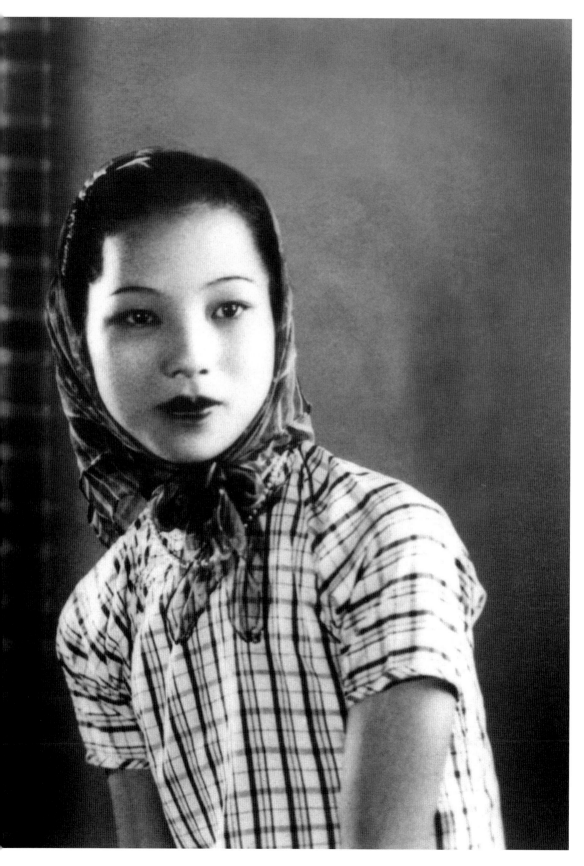

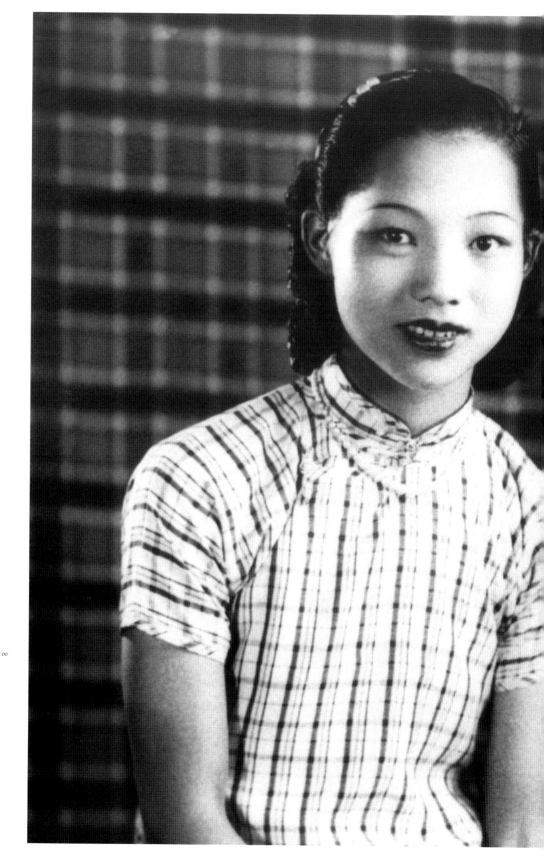

上照相館比較為「藝術」的半身照，然後被放大亮相在窗櫃上。林壽鎰在一些相識的

顧客、朋友中，找到了他心目中的「少女形象」，經過溝通與開導，她們的韻味就很

自然在靈犀相通的交流下，散發出來。

林壽鎰說，人像攝影的基本要訣是把握住人物的個性，攝影者要有美術的涵養，

知道主題的取景角度、背景與光線的搭配、立體縱深感的顧慮，以及對人性內裡的洞

察力。此外，還要有耐心——釀造氣氛的耐心，以及達到高品質要求的耐心。

試看《M與N》這張照片，兩位少女容顏巧妙的高低配置，正、側面顏的取角，

相異視線的交叉，下端單純的黑色衣服中透露著局部白色線條的變化，以及幾何感的

斜線布幕等等，構成了一幅迷人而高雅的傑作。在那樣的眼神與面容中，除了憂鬱，

我們似乎也領會到另一種「力量」，一種友情與信心的光芒。

另一張利用左右先後，雙重曝光的一人雙影照片《N小姐》，採取不同的裝扮、

姿態、表情，也很生動的同時刻劃出一位少女喜悅及羞怯之情，那含蓄、柔美的韻味，

在精緻的「質感」襯托下，很是動人。

提到質感的要求，林壽鎰當年的工作要領是，拍攝時的照明講究變化與實驗，相

機的快門光圈盡量全開至四點五，以獲致柔和漸次的豐富色層。相片用微粒顯影八分

鐘，咖啡色調處理三分鐘（咖啡色調予人溫暖之感），以上所有的這些，全都要有耐

心、花功夫，不是時下一般急躁現成的照相館師父做得到的，「兩三年就『出師』的

手藝，有影無『形』。」林壽鎰說。

細觀這些人像，也覺察出許多有趣的時代現象。四○年代的年輕男女，喜歡鑲上

幾顆金牙，是一種時髦罷。女孩子不忘隨手帶手帕，愛穿很短的毛織上套。不知是好

人像
林寫真館
1943

玩，還是另一種情結，女孩們喜歡裝扮成夫妻合照，是兒戲的延續、是象徵友情的永久結合，還是暗示對婚嫁的嚮往？我們無以得知。而利用女性側臉的剪影中，再映現出裝扮成男士的少女，含情默默的注視著觀者，是表示一種無主的思戀，抑或是提示男士的一種傾慕？或許有著自戀的滿足感，或許為了一種轉形的寓意？這些今日已不可見的景象，似乎很值得去做一番心理揣摩與分析，而一張好照片，就能提供出許多這樣的線索。

林壽鎰另一個階段的「室外」攝影作品，包含的風格甚廣，畫意、色調分離、風景、追蹤攝影等等，不過最後發展成他所謂的「人類生態」寫實照片。嚴格地說，他的產量不豐，「好作品」的定義有時只停留在一段特定的時空，而不太能延續持久，但依然令人感觸良深、歷久難忘，這也是國內攝影家們的作品，較常遇見的困境。

寫實的出發

雖然是這樣，五○年代在「沙龍」、「畫意」當道的攝影圈裡，要手執「寫實」的旗子與之抗衡，仍然相當寂寞，而又需要一些勇氣的。

民國四十七年臺北市照相器材公會主辦一個「夏日」的專題攝影比賽，林壽鎰以他擅長的「追蹤攝影」，隨從他的兒女單車出遊而跟拍，從一百多張底片中挑選一張去應徵，卻以「零分」落選，他為了確證這個分數是否公允、恰當，特將此照片寄往國外影展多次，所得成績不僅不差，而且在一九六二年美國扶輪社主辦的世界攝影比

合照
林寫真館
1943

賽中獲得首獎，大大地出了一口氣，在他的攝影生涯中，留下最難忘的一刻。

「追蹤攝影」是誰發明並不重要，因為那只是一種拍攝技巧，重要的是表現的內容。由於林壽鎰早年擔任過學校的家長會委員，每年的運動會他都用攝影來追蹤一些競賽項目，熟能生巧，在機會中，他頗能抓住動感中的人氣與表情，《夏日》或《父子競賽》，就簡潔生動的表達了那種輕快、愉悅的速度感與生命力，儘管訊息簡單了一些，但卻是比缺少活力或意境的沙龍、畫意作品要強勁多了。

林壽鎰信服布列松「決定的一瞬間」的主張，他自己這樣說過：「自然界中人、事、物的情感高潮，雖然俯拾皆是，取之不竭，但是往往『一瞬即逝』；因此，攝影者必須運用靈感和敏銳的判斷力，把握在『一瞬即逝』的短促機會中，按下快門。此外，自然界人、事、物的情感高潮，如以人類生存百態為例，若無環境造成，則無法流露其喜怒哀樂等真情。因此，攝影者在以此種手法攝影時，有時必須大膽迫近主體，親歷其境，才有成功的希望。」

從《依依惜別離》中，父母與出嫁女兒之間的悲喜呼應，到《一別千秋》中，未亡人在茫然的眼神包圍中哀號哭泣的神情，都很適時、恰當地表達了人間悲喜的共通經驗。「親歷其境」與「一目瞭然」，正是作品動人的地方，「太深奧、煩瑣的理論，有時是幫不上忙的，」林壽鎰這樣說。

他也認為，所謂「寫實」應該「好壞俱錄」，而不應該只是刻意地暴露其窮困的一面。他說，一張不能被別人（或自己）再模仿的作品，才是好作品。

林壽鎰認為，國內攝影圈缺乏嚴正的批評風氣，大家都怕得罪人，都相安也都無「事」，這是攝影界長期不能進步的主要原因。許多人拍照，是參加一種叫「金牌」

夏日
桃園
1962

父子競賽
桃園國小
1958

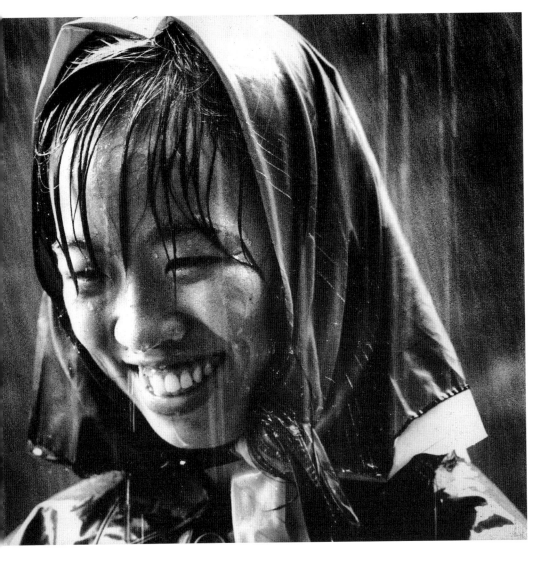

林壽鎰 ∞ 68

雨中微笑
桃園
1962

的競賽遊戲，隨時還得不忘評審員的口味。林壽鎰因此在一九六〇年退出國內的攝影

比賽，一九六八年之後，他便全力用心在「人像攝影」以及海外遊蹤獵影的創作了。

從一九三八到一九六八年，林壽鎰三十年間度過兩個不同階段的攝影生涯，他留

下來的作品，不能算多，也不能算精，更有些被許多人遺忘。今天我們重新提出來，

也許可以做為一個思考與借鏡。攝影藝術的道路，何其崎嶇難行，要有所成就，必得

真誠、不停地努力，把它真正地當做一輩子的事，不能取巧、不能鬆懈，經常省視，

廣納新知，看看這樣是否才能多創造出一些「化剎那為永恆」的影像來。

69　∞　林壽鎰

一別千秋
桃園
1962

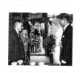

依依惜別離
桃園
1966

張才 （一九一六—一九九四）

社會大學的寫真家

張才——社會大學的寫真家

凡是在臺灣的攝影界待過二十年以上的人，大都曉得這麼一個人，有時候大家暱
稱他為「張仔才」。他前半輩子對攝影藝術熱中創作；後半輩子則在後進的栽培鼓勵，
以及暗房技術的服務上，都做了相當程度的貢獻，因而無形中在攝影圈裡也贏得「老
師父」和「大家長」之稱。

不拘小節，沒有架勢的「張仔才」，則自謙地認為他不過在做分內的事，不值得
大書特書。但是，如果我們追尋臺灣攝影發展的蹤跡，「張才」這個名字，應當是四
〇年代不容忽略的一個轉折點。

四〇年代的老師父

張才，民國五年出生於臺北。他生長在一個文化氣息濃厚的家境中，唯一的兄長
是大他十一歲的哥哥張維賢，這位被後代文藝界稱為「新劇臺灣第一人」的話劇運動
改革者，當時就讓他十二歲的弟弟上臺參與演戲。由於從小接觸了較自由、開放的生

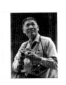

張才
淡水沙崙海水浴場
1948

用鏡頭來寫作的藝術家

當時，他迫切地認為要用「照相機」說話，從初期的「繪畫」模仿，必須走入另一個寫「真」的世界。他以為，攝影應該走自己的路，開拓成另一種藝術不能達到的境界。

活圈，張才無形中也領受了藝術環境的薰陶。

年齡稍長，為謀求營生之技，張才先後三次遠赴日本，在短期的「寫真補習學校」上課求藝，民國二十八年回到臺北後，他在太原路開設「影心寫場」，對於攝影，從職業上慢慢開展成專注的追求。除了「室內人像」的生意需求，張才用他的小型萊卡像機，三十五、五十、九十以及一三五釐米四個鏡頭，開始他戶外獵影。他相信攝影是最有力的說服工具，「寫真」中的「真」字，就是「實在」的意思，是去面對生活諸種外貌上的「真」，而不是老躲在「溫室」或「象牙塔」中去製造模式化的布局與假象。

一九四二年，他隨著家人赴上海經商，在那兒拍攝了許多民情市容；一九四六年再回到臺灣後，繼續使用他的萊卡相機，一邊經營照相館拍照維生，一邊上山下海，四出獵影。

四〇年代初期的臺灣，兼有攝影器材及創作意識的攝影家是微乎其微的，加上顯影藥水與放大像紙的質、量都缺乏，要放出理想照片更是難上加難。有著「照相館」做為後盾的優勢，張才拍照比別人更加認真勤快。

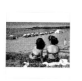

海濱
淡水沙崙
1948

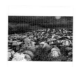

永遠的歸宿
臺南安平
1947

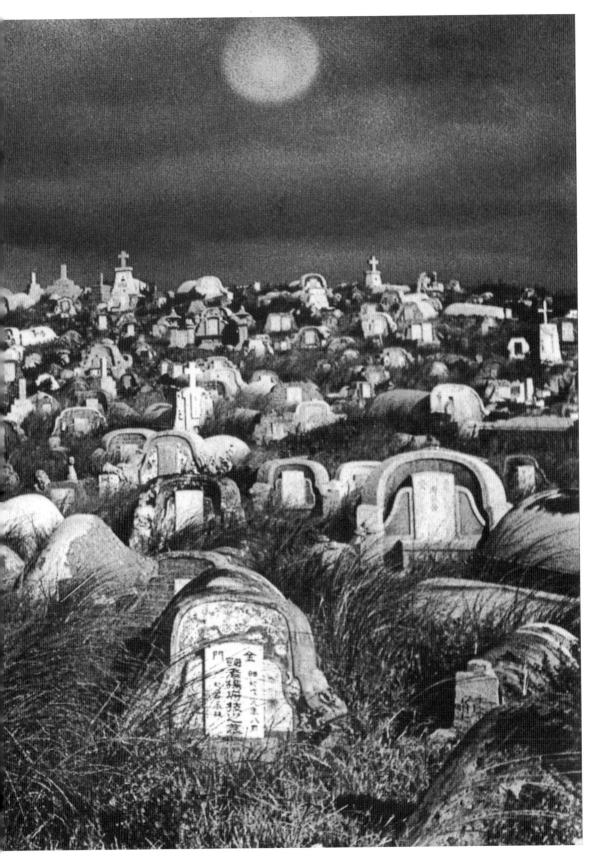

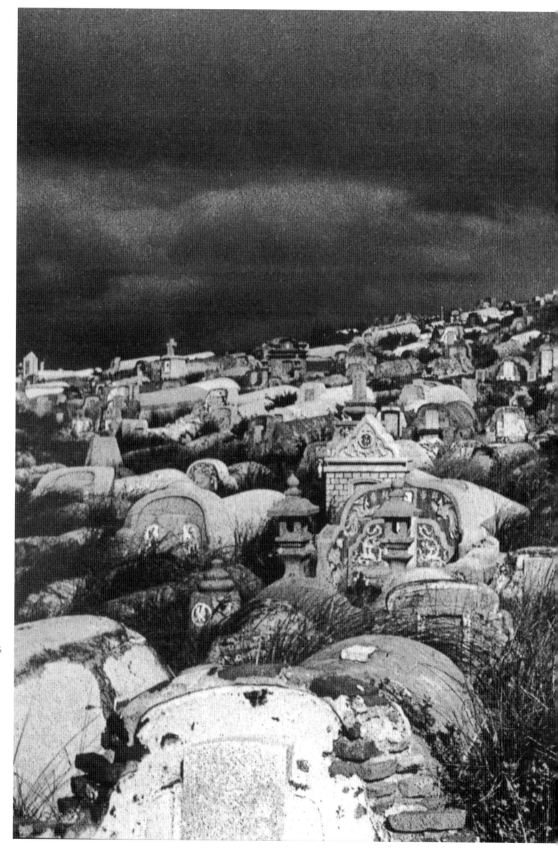

民國三十六年，他在臺南的安平拍攝下這張照片《永遠的歸宿》，正說明了他所追求的主張。黑雲密布下，廣闊而擁擠的墳碑群伸延開來，它們彷彿在風雨欲來的刹那前，領受著一種淒涼的、最後的亮光。而底片沖洗失誤遺留下的小泡點，正好在天空的烏雲中形成一環月暈，巧妙地加重了一種神祕異樣的氣氛。一種現實中的非現實影像，更豐富了攝影特有的魅力與個性。

《永遠的歸宿》在一九四六年推出，的確是相當「前進」，而令當時的觀眾感思良久。這張好照片與張才在一九四八年所拍攝的《海濱》相排並列，更給人一種「生死一線」、「人物滄桑」之嘆。這兩張照片，取角適中，布局平穩，視野大方，也正顯示了當年張才所嚮往的某種生活態度與攝影觀──中庸、自然、平衡、並容。

早年的張才，心儀過兩位攝影家，多少也受到他們的啟示與影響。一位是被稱為「小型像機寫真先驅」的德國醫生 Dr. Paul Wolff；另一位是日本的攝影元老──木村伊兵衛，前者在「攝影藝術美與內涵力」的追求；後者在「人間庶民接觸記錄」的努力上，給予張才相當大的感動與啟發。

小小的個展，大大的盛事

民國三十七年六月，在中山堂光復廳走廊舉辦的「張才攝影個展」，就是他的一次影像學習心得報告。

當時張才這樣說：「不是為名，不是為利，小小的個展純是出自內心的要求，精

海濱少女
淡水沙崙
1948

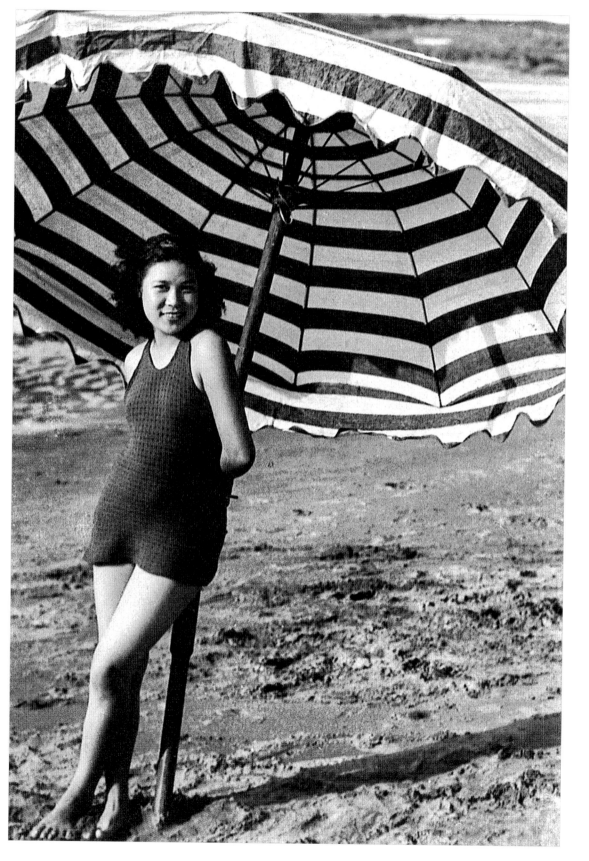

神上覺得非用一種形式表現出來不可。」

張才口中「小小的」個展，可是當年「大大的」盛事，包含了靜物、人像、上海風光、本地民情等寫實作品五十一幅。張才嘗試分別表現事物的真、藝術的美，以及作者「人生觀」的反映，而他最好的照片，常是三者融合在一起的作品，例如《永遠的歸宿》。當時《公論報》的記者王剛，在一篇藝評中，有趣地做了這樣的結語：「我們倘要吹毛求疵的話，記者想可以舉出他的作品中，有的哲學意味太深⋯⋯總之，這是另樹一格，一位不平凡的攝影家。」可見在當時的思潮與意識下，張才的個展的確開了一個嶄新風氣。

開過展覽後的張才，交友更多，獵影更勤了。由於他的哥哥張維賢以及攝影的機緣，他認識了不少文人與教授，並沒有正式受過高等教育的張才，與這些人在一起，一點也不為意。每當在一起論及資歷時，他們總愛調侃張才說：「他是社會大學畢業的。」對張才來說，那也是對社會中有良好人緣與經歷者的誇讚之詞。也因為他在街頭巷尾、高山海邊，和人進人出的社會各階層角落，勤快地「補」修他的學分，化經歷為學歷，在當時贏得朋友的尊敬與信任。

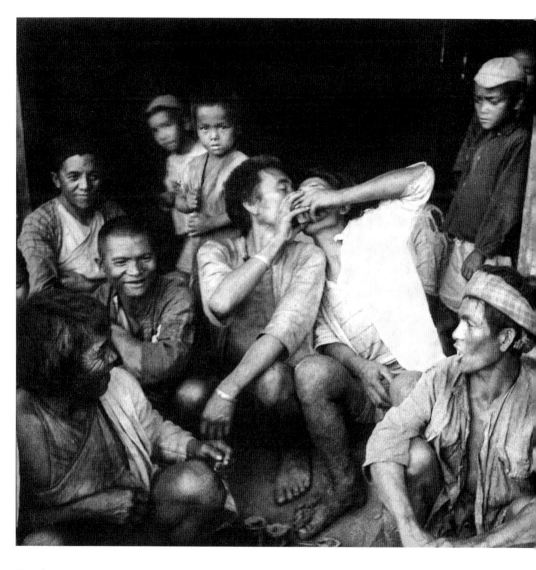

81　∞　張　才

鄒族同胞酒歡
嘉義吳鳳鄉
1951

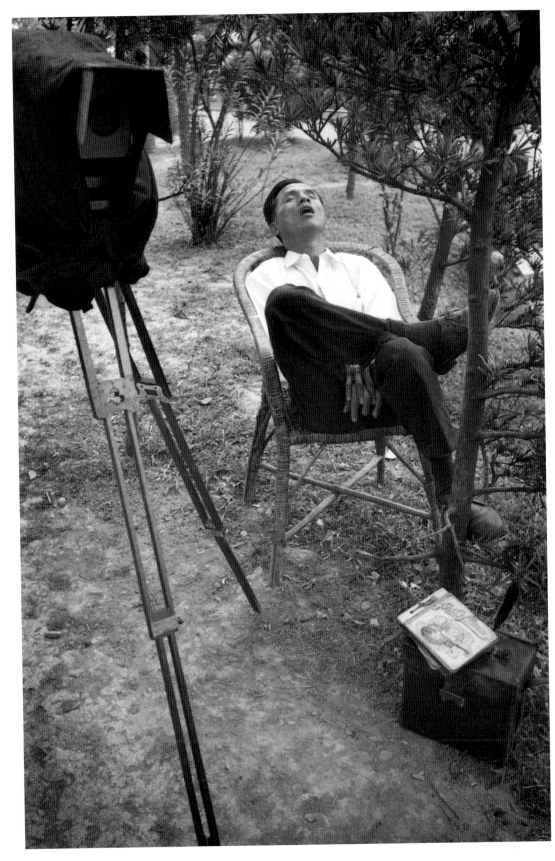

在《海濱少女》（一九四八）、《新公園攝影》（一九四九）、《鄒族同胞酒歡》（一九五一）等作品中，我們體會到當時張才的攝影態度：用純樸的方式，更能表達作者的「關注」與對象的「興味」。

以簡單明確的角度與構圖，去表達平凡事件中較動人的一剎那，使得這些已然消逝的昔日人物與事件，即使今天看起來，仍舊自然生動，記憶猶存。

攝影被重視，百年攝影艱難

四〇年代末期的臺灣，由於製版費用昂貴，印刷技術與紙張不良，加上報紙編輯不重視，照片被公開的機會很少。只能在同好之間傳閱，因此流傳下來的影像資料顯得非常匱乏，即使像張才這樣的「有心人」，底片也遺落不少。

從那時候開始，張才將一部分成捲的底片分裝在十幾個茶葉桶內，保存下來。為了這次整理「百年臺灣攝影史料」的工作（一九八六—一九八八），筆者多次探訪遊說，這些封塵的影像才又見天日。在部分重新顯影的相片中，「原住民面顏」與「民情俗慶」是較值得重視的兩組作品。

「原住民面顏」所記錄的，是民國四十年左右，臺灣各族原住民的顏臉、服飾、形體、生活、習俗等影像報告，其中以「半身肖像」居多。張才大部分是以九十釐米 Elmar 鏡頭攝取了鄒族、排灣族、魯凱族以及泰雅族、雅美族等原住民的正、側面速寫，以做為隨同入山的考古學、人類學專家的資料檔案。這些照片比「田野報告」

新公園攝影師
臺北
1949

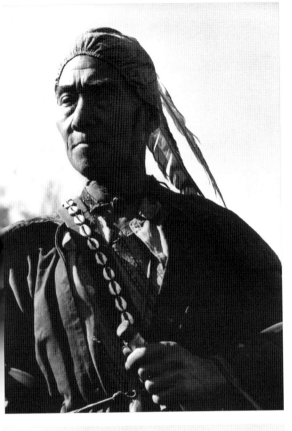

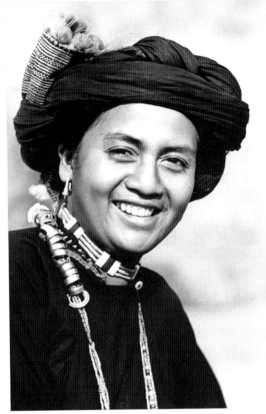

略勝一籌的是，它們不但記錄了一些人種與習性的資料調查，還顯示了人的性格與韻味；換句話說，這兒站立的，不是調查用的「標本」，而是面對面、活生生的「人」，以四〇年代末的攝影水準來說，有這種成績是極為難得的。

拍人像重溝通

張才解釋說，拍「人像」，貴在溝通、投契與信任。尤其是面對早年的原住民，他們有「影」被攝走、「靈魂」佚失等忌諱。他們尤其不喜歡在「不愉快的情緒」或「困頓的情況」下被拍照，怕下輩子會再重複迴返。

精通日語、個性爽朗而又有飲酒本領的張才，自然很快就贏取了原住民的友誼，於是堅毅不馴的老頭目，純淨、硬朗的少壯族人，柔順、勤勞的婦女容顏，就都在張才的鏡頭下，於三十多年後，一動人的再現。

另外一批「民情俗慶」的照片，以歷史價值來看，除了影像本身的明確的紀實之外，也提供了臺灣在幾十年來，社會、經濟、文化各個層面，變遷上的重要憑據。

《浴佛節遊行》（一九五五），帶我們回到「三軍球場」、「耕者有其田」、「韓戰義士歸國」的時光隧道中，臺北新公園側門的這條飯館街，不知什麼時候也被列為「違章建築」拆散了？

《端午競渡》（一九五一）在民國四十年舉辦時，臺北大橋附近，九號水門邊的河水還顯得那麼流暢而乾淨；用船體搭起的戲棚子，三三兩兩浮在河中央，而南管、

泰雅族婦人
臺中霧社
1950

魯凱族盛裝少年
屏東霧台
1950

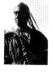

鄒族勇士
嘉義達邦
1951

排灣族婦人
屏東三地門
1950

北管樂隊就在裡面，此起彼落的奏響著，為自己的船隊加油。這些已經消逝的景象，也令我們回想昔日時光的美好。

人不在江湖

　　五〇年代中期以後，張才已不太拍照了，他說是為了生活空忙。不過還是應邀到各個攝影學會做顧問、指導與評審，由於他不喜歡在攝影團體中搞派別勢力，也不欣賞某些人爭名、爭利的嘴臉，過沒多久，他就退出了。回想起五〇年代之後的攝影生活，他只感嘆自己沒有繼續接收更多的知識教育；沒有結交幾個知心朋友，互相砥礪；以及不知運用自己所長，做更深更大的挖掘與發展，因此往後未能形成自己在攝影藝術上的突破，也未能達成一種質量等觀的創作風貌。

　　不過，對於自己選擇「攝影」一途，他倒是毫無疑惑。有了「攝影」的旨趣，致力於它，將會使許多空談、幻想與惡習遁形，將生活導入正途。通過「攝影」，他理解了許多事、許多人，並且學會用更寬廣、和諧的眼光去觀察、去生活。

　　用八〇年代的「寫實」、「報導」眼光去看張才的作品是不太公平的，它們有它們自己滋長的環境與緣由。

　　「歷史情感」與「鄉情意識」的認同，有時也常左右我們去欣賞、評斷一張照片。然而在影像嚴重失傳的今天，能多看到一張稍具「紀實」與「攝影美」的老照片，竟也變得那麼彌足珍貴了。

端午競渡
臺北九號水門
1951

浴佛節遊行
臺北新公園旁
1955

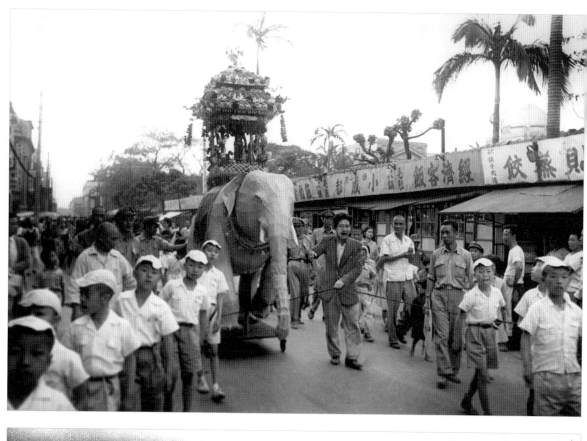

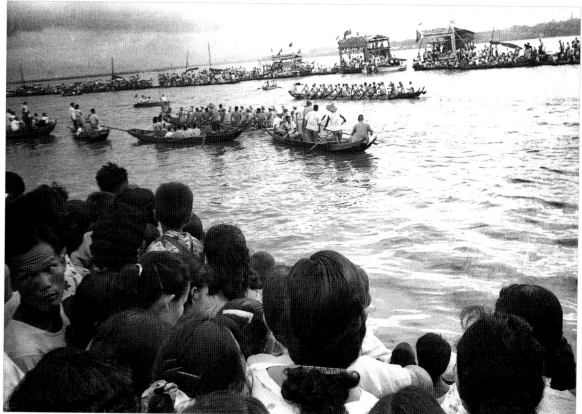

一九四八年的個展影響至今

如果民國三十七年（一九四八）的那一次個展，是張才第一次，也是最後一次個展，我們今天重睹這些照片，想像四〇年代末的張才，目睹三十多年後的一景一物，竟帶給我們這樣的沉思與省視。而能存活在那短暫，卻又神采風發的攝影生涯中，張才，畢竟是值得驕傲的了。

李鈞綸 （一九〇九—一九九二）

攝壇菁賢影歲月

一九八六年，李釣綸先生七十七歲，大半輩子的業餘光陰是生活在籌畫、推展民間團體的攝影風氣上，對初學同好的孜孜教導，尤其不遺餘力。他發起、並留守「自由影展」十年、「青影展」二十八年、「臺灣省攝影學會」五年、「今日影展」四年、「青長青影展」三年，資歷縱貫老、中、少三代，看遍多少攝影圈內的浮沉起落、恩怨是非，難得的是，他仍以一顆不與人爭的平常心，及硬朗的身軀與笑容，風塵僕僕地默

李釣綸——攝壇菁賢影歲月

77 歲的李釣綸
桃園
1985

3 歲的李釣綸
臺北大稻埕
1911

默為一些地方、企業上的攝影社團做著培育與指導的工作。不求名利，「純粹是為興趣而已。」他說。為了報答他二十八年來，為YMCA的「青影展」貢獻了多少心力，「青影社」當年送給他一個紀念銀盾，上刻四個大字：「攝壇菁賢」，我想是最恰當的一個感謝與讚譽之詞罷！

動手做相機

李鈞綸，民國前三年（一九○九）出生於臺北士林區的一個醫生家庭中。他的祖父、父親、伯叔都曾在當地懸壺濟世。我們可以在李鈞綸三歲的紀念照中，看到他身穿花巧的肚兜褲，從中領會了他當時較為富裕的生長背景。當他十八歲就讀北二中（今成功中學）三年級時，因為強烈的興趣與慾望，開始自己動手「製造」相機。

他從木匠那兒弄來一些材料，用黏膠、鐵釘先做成一個四方匣，再用黑紙與鉛板摺糊成一個蛇腹，將玩具店買來的一個放大鏡放於蛇腹前當成鏡頭，四方匣的另一面夾進一塊毛玻璃，當做檢視鏡，而放大鏡前的黑紙蓋一收一放間就變成快門，曝光速度全靠直覺與經驗，於是這樣一部手製的相機就替李鈞綸開啟了攝影奧祕之門，雖然當時只是用它來拍一些四‧五乘六尺寸的玻璃片人像，但那種直接「參與」的熱中與感情，毋寧可說是日後對「攝影」懷著更加珍視與謹慎之情的緣由罷。

初中畢業之後，他並沒有從醫，而是經過親友的引薦，開始至「士林信用組合」（今合作社）做事，專門負責農具、農產品的購買、販賣、利用與貸款，這個職業他

做了十幾年，又換到一家「三井農林會社」服務，做到六十八歲退休。而工作之餘，音樂、攝影與運動，就成了他的專注所在。

迷濛的虛幻

在戰前能擁有照相機的本省人並不多，北區三五同好在一起，就會合日本攝影愛好者組成「愛友會」、「萊卡俱樂部」這樣的業餘攝影會。當時臺灣最大的攝影會則叫「關西寫真聯盟」，主辦者是日本的大阪新聞社。他們經常在臺北新公園舉辦攝影活動，題材不外乎是模特兒與風景的擺飾搭配，李釣綸當時用的相機，從 Kodak 小型機種慢慢轉到 Eastman Kodak 的 Spring-Camera，最後又換成 Rollei-Flex。這段期間，他興致勃勃地參與各種比賽與活動。

民國三十二年，當時的「臺灣總督府」舉辦第一屆「臺灣登錄寫真家」評審，有三百多人參加，合格者八十六名，其中二十二名的本省人中，李釣綸是其中一位，李火增、邱創益、陳耿彬、呂士文、孫有福、林祖川、楊文津、陳啟川等也都榜上有名。

當時的攝影作品，在日本思維與風潮影響下，大部分都瀰漫著矇矓的畫意美，輕渺虛幻、矯飾美化，好像「藝術」一定要飄浮在半空中，在某種距離的引領下，才能製造一種美感的意境，這是臺灣攝影發展中，最早出現的「沙龍」調。戰前的攝影風，似乎一直徘徊在古典主義、自然主義、唯美和象徵主義的範疇裡。當然，鏡頭、藥水、紙張等客觀條件的簡陋，以及印刷上的限制，也是製造這種朦朧美的間接原因。

圓通寺
臺北
1962

三峽
1956

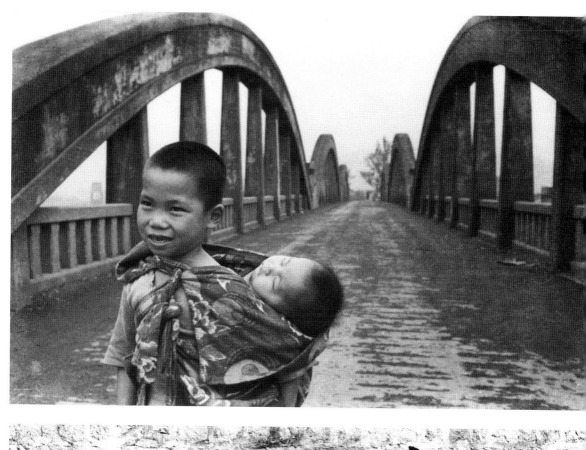

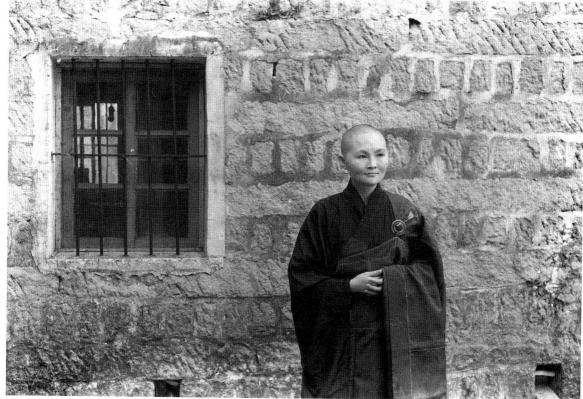

綺麗的感受

戰後，因為島上的日本人返鄉之前紛紛賣了他們的相機，島內的攝影人口逐漸增多起來。不過因為戰前長期的訊息壓制，戰後缺乏學習與溝通的管道，在觀念上一下子無法開通求變、廣納新意，攝影在諸種藝術創作中，就只能扮演較附屬的被動角色，不如文學、音樂或繪畫那麼突出生色。許多攝影者也只是依樣畫葫蘆地沉迷於某一種因襲模式中，大家都自認只是「業餘」的喜好者，能達到某一限度就很滿意，不會創作之無力感，我們看不到極有創見、質量齊觀的攝影家出現。環境的漠視，加上做更嚴苛的鞭策與努力，因而要有所大突破與大創意，真是困難。這一種臺灣攝影經年的普遍困境，追究起來，代代都是有口難言的罷。

民國四十二年（一九五三），中國攝影學會成立，李釣綸旋即加入。第二年，他又聯合了鄧南光、詹炳坤等人發起了「自由影展」，冀圖稍許擺脫山水、人物等沙龍式的擺飾與美化，給予生活上各種現實較直接的面貌，不過在這面貌上，他們仍希望傳達「綺麗」的感受。換句話說，是一種溫和的寫實主義，夾帶著繪畫性的構成趣味。

寫實的魅力

這個階段的李釣綸，一方面有「沙龍」的包袱，一方面也受日本攝影雜誌提倡的寫實主義影響。就在每個月至少兩次出遊的攝影活動中，他斷斷續續拍下許多民間鄉

石碇
1981

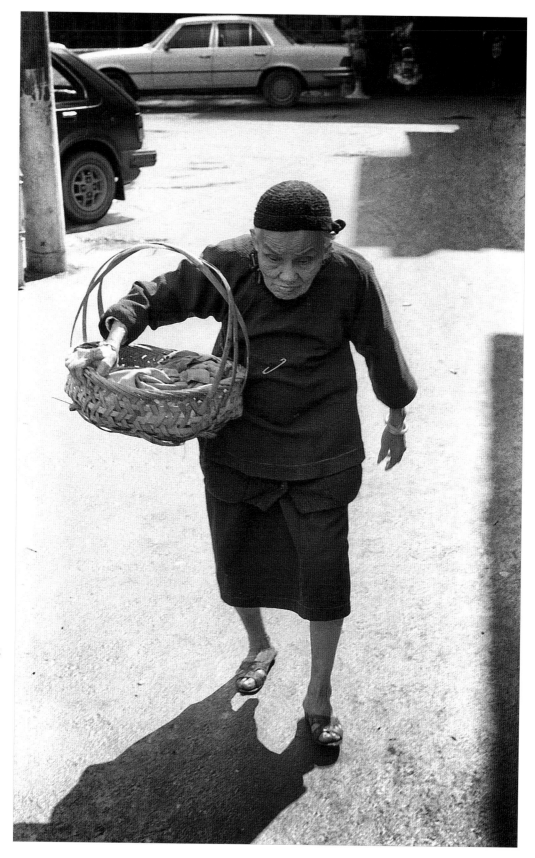

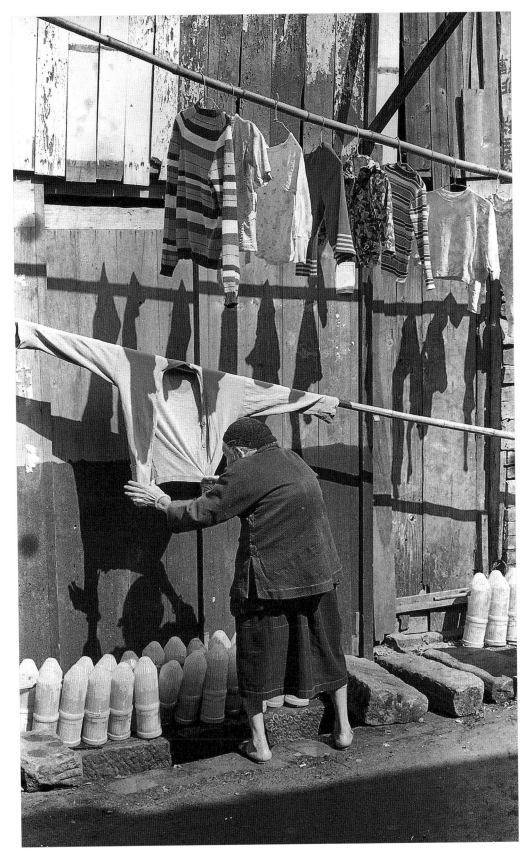

96

情的寫實速寫。沒有精巧的構圖設計，避免刻意的自我表現，這些單純、直接、樸素的現實記錄，反而成為日後李鈞綸自己也不曾料到的珍貴留影了。

民國四十五年，三峽橋上站立著的憨笑小孩：他背袱著一個仰面而睡的嬰兒，兩個小臉孔生動有趣地點亮了照片中的情感。空無一人的橋面、鄉間流行的背袱方式，小兄弟照顧看護之情，都清楚地反映了戰後刻苦、儉樸、自立的社會背景，而橋拱美妙的幾何構成與延伸，以及小孩不安定的方位感（他不是站在畫面中間，視線缺少延伸空間，似乎違反了傳統的平衡觀念），給予照片更多的活力與想像。當然，這是站在今天的觀點試著去解析，對當年的李鈞綸來說，他可能沒想這麼多，所以把小孩擺在左側，也許只不過是為了能看到橋面的另一端出口罷了。

價值觀與表現力

另一張值得「讀」的照片是，民國四十五年李鈞綸在九份街道遇到的一次民俗遊慶中，居民駐足圍觀一對「公揹婆」演員的速寫照。這一對演員流露出憂煩與茫然的互異表情，她們身後的男女老少也各以其壓抑的臉色分佔在四周空間。這兒很有意思的是，連這位彎腰的「道具公公」好像也完全領會了周圍的人間苦悶與煩躁，他承擔了如許的負載，視線永遠向下低望。我們在這張照片中，一個一個的臉孔「讀」過去，視點豐富、情感凝聚、直接動人地道出民間生存的原貌。當李鈞綸重新看到這一張他不是很在意而幾乎忘卻了的照片時，笑一笑說：「啊，你喜歡這樣的照片，畫面太亂、情感太苦了吧！」

九份
1956

石碇
1981

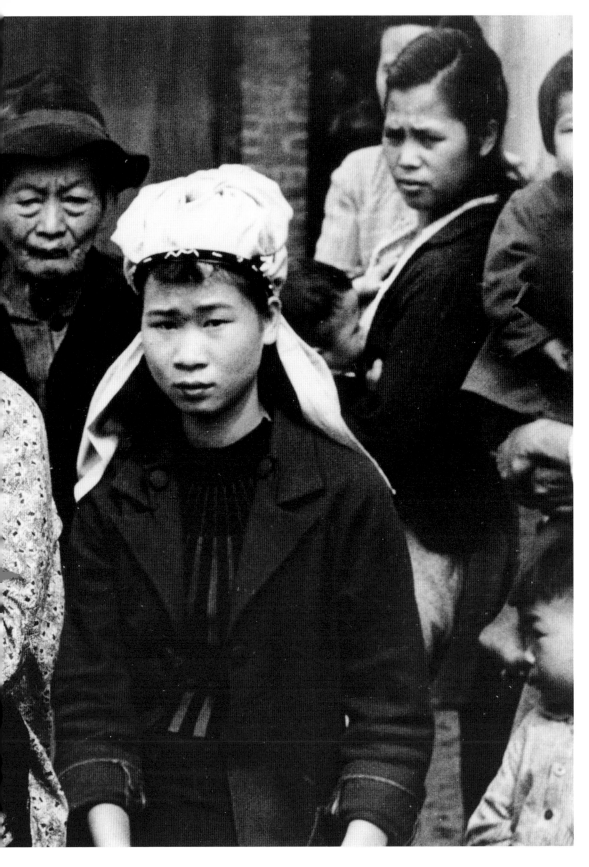

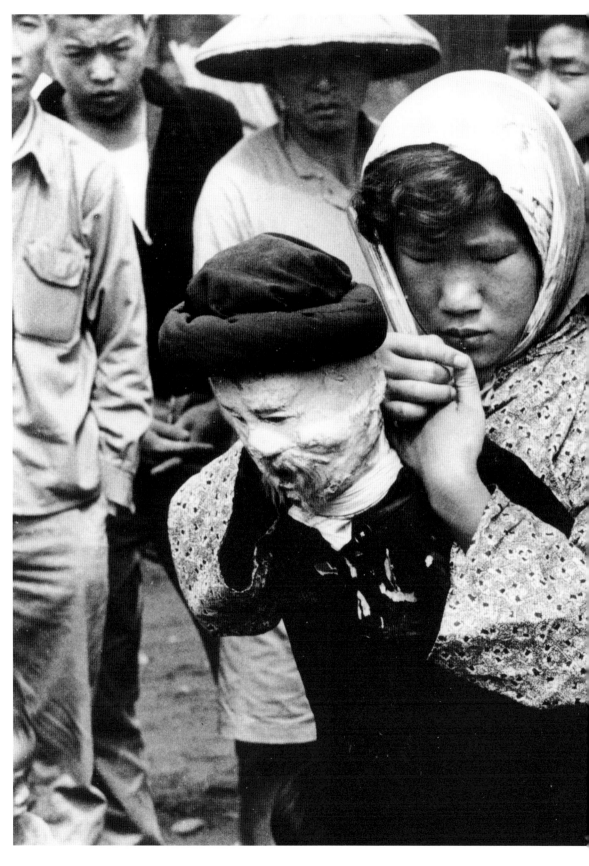

也許是對「藝術」和「價值」的觀點各有其旨，因而他沒有在這種感情直陳的領域中耽擱太久，就慢慢轉向另一種較乾淨、愉悅、設計、造型的景物攝取方向，譬如枝幹的水滴、建築的局部、光影的特寫等組合連作上。「人」的味道減弱了，俗稱的「主觀的」、「藝術的」、「趣味的」味道加重了。因此，很可惜的，在六〇年代之後，我們就看不到太多這樣寫實的照片了，李鈞綸的觀點如此，許多老一代的攝影家也是如此。今天回想起來，那些造型的、主觀的照片，大家仍然繼續在拍，幾乎成為一種樣式，以後再拍也不遲，倒是那些一縱即逝的人間寫實記錄，要想再拍已經沒有機會了。

這兒牽涉到的，就是有關「創造性」的認知差異。李鈞綸口中的 Reality, Snap 是一種即興的，速寫的攝影行為，攝影家主動的個性不易表達，沒有「主張」。不如自己心中先有主題概念，思索尋找之後，呈現一種新鮮拍法，更有「表現力」。因此他更要借重不同鏡頭的特性不可，專注一些線條、光影的趣味變化。今天，李鈞綸的 Nikon F2，附帶有十二個鏡頭，可以站在原地，獵取各種尺寸的畫面。換句話說，淺顯、愉悅的「物」性對許多攝影者來說，比繁瑣、苦澀的「人」性更具吸引力。是對生活四周黏滯、混亂的厭煩與逃避，轉而投向另一種形而上的心靈追求。

連作與組合

李鈞綸在「自由影展」後期，開始和影友嘗試一些專題連作，例如《淡水河畔》、

九份
1980

新埔
1975

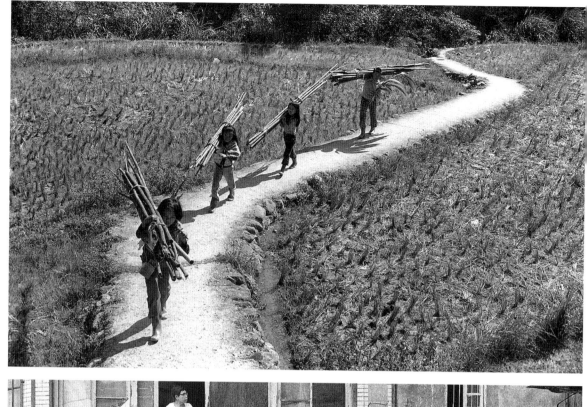

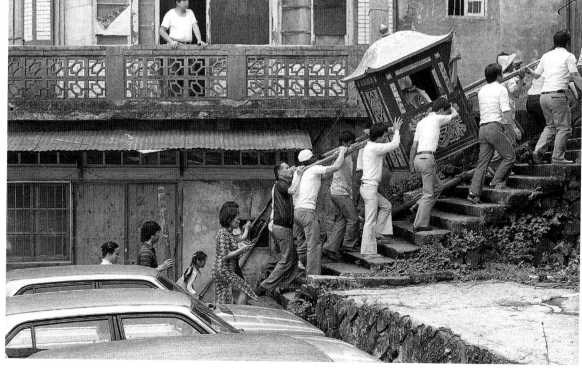

《女性》、《信仰》等，基本上還是比較偏向外形、景物的描寫，缺少內心的感受與刻畫。他在YMCA的「青影社」中，擔任顧問達二十八年之久，在教育新人，提攜後進的貢獻上，似乎是超過當時的創作慾望與成績。另外，在早期的影友活動中，他的模特兒攝影占極大篇幅，其中不乏佳作。李鈞綸企圖在一種典雅的形式裡，給與女性體態溫和與抑制之美，其光線與構圖的配置，今天看來，仍有一分嚴謹的執著。

但模特兒拍多了，興致轉薄，李鈞綸晚年開始提倡另一種所謂「自我表現」的組合攝影。在「今日影展」四年與「青長青影展」三年中，他大力教導初學者運用組合連作的方式去創作。他認為，科學的發展與文明進步，導致工業社會的複雜性，單張照片的「表現力」已經不夠了，組合照片確有必要，也才能完整看到事、物的全貌。

根據一些日文雜誌的資料，他將組合照片的種類分成連集、連作、連環、隨比、對比等十種，實技的手法又分遠近構成法、起承轉合法、重複強調法、水平思考法……等等，其實就好像一部攝影文法的ABC，也像電影中的遠、中、近景與特寫的剪輯觀念。

對於學者來說，這是一套有趣的規則理論，也可以從中學習「構成」的基本概念，但它只是手段，而不是目的，是過程隨想，而不是展示依憑。可是卻時常被混淆了。

規則與創意

對藝術創作者來說，「規則」不是用來遵守，而是用來打破的。如果規則變成一種僵化的格式，永遠套住攝影者拍照時的思考，攝影，豈不變成程式填充或是非演算

石碇後街
1956

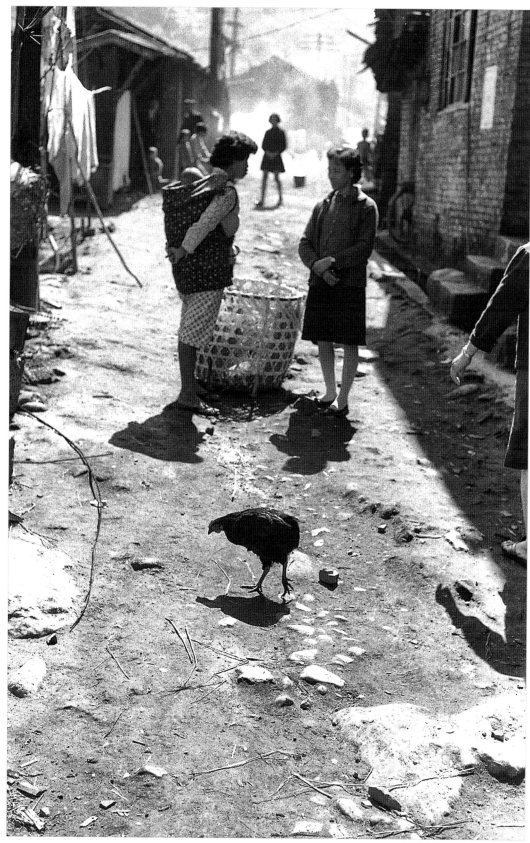

法，會場上，你所看到的，盡是一些最基本的公式解說，「形式」是主角，「攝影」變成配角，那才真是本末倒置呢。對一位攝影者來說，如何表現攝影真正的內容與創意，獨立或組合，往深度與層次上歷練，才是創作應有的態度，而不是永遠沉迷於基礎公式的追逐遊戲中。

一生曾擁有過一百多部相機的李釣綸，進入七十高齡之後，已把修養自己、訓練新輩當作他的晚年目標。當年他認為那時的攝影圈，「學會」與「名銜」充斥，既名「學會」，又不做學術的研究與交流，一味在名利獎章中暈迷，自己實在不會也不慣處於這樣的局面裡，因此他盡量保持一個較為遠離的方位，也顯得淡泊謙遜，坦然快樂。

他說，人的一生有了一個可以專注的興趣，會活得更有力、更有味。人為什麼活？為了興趣。攝影帶給他許多活下去的力量，而他早年的一些寫實照片，也帶給其他人，一些活下去的見證。

林權助 守候的年代 （一九二二—一九七七）

林權助——守候的年代

烈日下的男孩閒坐在祖墳前對看，握緊船槳的老漁夫在小舟上等待，田野中的農人敲打著稻穗，部落裡的孩子展現出他們憨拙的笑容；趕路朝聖的香客、兜售鼠獸的小販、河泉浴洗的父子、吊橋留影的原住民，或蹲或站、背袱著幼兒的泰雅族母親……。

五○年代的人物群像，似乎就以這種久遠的姿態與眼神守候著。守候著家園、守候著信仰、守候著收成，更守候著一種不能確知的成長與未來。林權助的昔日作品，自然淳厚地散發著一股等待與守候的獨特訊息。

在林權助所活躍的三十多年攝影歷程中，從新聞攝影、景物記錄到藝術創作，他累積下來的工作底片塞滿幾箱子。其中最珍貴而值得自豪的，既不是新聞歷史照片，也不是他開發甚早的彩色沖洗幻燈片，而是這些描繪庶民生活的黑白紀實作品。它們不同於一般單調、乏味的記錄照片，而能兼顧到人的情感與藝術的美，因之，他的作品能普遍而實在地反映到生活的底層與藝術的質地。

從某個層面上來說，這些照片背後的攝影者心情，也是「守候著」。帶著愛鄉、敬業、忘我的生活理念與工作態度，林權助當年辛勤地守候在他所關注的人物與景觀

31 歲的林權助
阿里山
1953

前，直接而純樸地記錄了他的領受。在這個急進而浮躁的八〇年代裡，這樣沉靜而虔敬的守候之情，值得我們重新做一次回顧與省視。

寫實與人性

林權助，民國十一年（一九二二）出生於臺中市，他在家中排行第四，大家習慣稱呼他「四頭」。他的父親林草先生，早在日據時期的民國前十年，就創設了「林寫真館」，成為臺中最老牌和歷久不衰的照相館。林草去世之後，三十一歲的林權助接掌了父業，在技術與藝術的自我研究與磨練上，提供了恰當的時機及環境。民國六十六年（一九七七）林權助因採訪跌倒不幸去世後，又將家業傳給了第三個兒子林全彬，「林寫真館」得以延續至今。在這三代承襲的攝影世家中，林權助的寫實功力與藝術造詣最為雄厚、突出。即使在他那些同輩攝友的作品中，論質論量，還沒有人比得上他的。

早年的林權助，雖也曾經迷戀於風景、白鷺的「唯美」取材，好在他並不拘泥於一途。在臺中《民聲日報》、《中央日報》擔任了近二十年的攝影記者經驗，使得他能以較自然和客觀的角度去觀察世事；在「畫意」與「寫實」中取得一種和諧，在「物性」與「人性」中相應成一種平衡。以六十年前的保守風氣與觀念，要接納當時林權助較為直率的庶民生活與人物照相，是會遭遇一番爭執或抗阻的。

臺灣攝影界的一股主流導線，四〇年代至八〇年代不遺餘力地鼓吹虛矯的、唯美

的沙龍照相，他們寧願看到美麗的片面假象，而不想去正視生活的廣闊面貌。幸好以新聞記錄、街頭速寫等等為出發點的一些攝影者，仍然努力踏實地在默默耕耘，使得這些當時不能「見容」於沙龍潮流的棄作，變為今日在攝影藝術及歷史見證上最可貴的時代資產。攝影，的確是一種「時間」的藝術，它必須抓住時間的一剎那，也要經過時間永恆的洗禮與考驗。

林權助

心情與角度

　　林權助生前常對朋友說的一句話是：「我今天不這麼拍的話，以後就來不及了。」在家庭、事業、工作的負荷之外，他把所有餘力與時間花在四處獵影上，為的就是怕「來不及了」。攝影生命的有限、世事變遷的無奈、傳統價值的追尋，以及自我鞭策的焦急心情，在他的話語與作品中隱然可見。

泰雅族婦人
霧社
1955

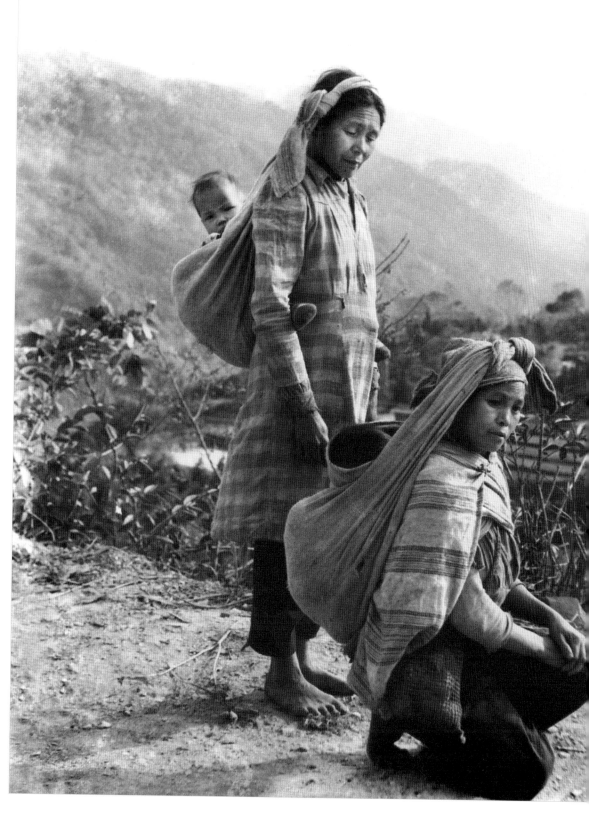

林權助作品有幾個共通特色：第一，他的構圖簡單、明瞭，而不流於匠氣。以他所拍攝的《收成》為例，逆光下的農夫正揮打著稻穗，站在網外的一人，其明晰的身影、與網內明暗交融的另一個模糊剪影，結構成一幅意象生動、層次有致的畫面。因為逆光，得以瞧見絲網的紋路質感，以及立體、透明的視覺導向。動作的凝聚、明暗的對比，都恰到好處。絲網內抽象不明的農人身影，似乎已提升為一種「象徵」，它結合了網外的「現實」，將勞動的精神與力量，經由如此簡明的構圖，表現出來。

再如那一張《祖墳》的照片，芒草堆前簡明的石碑曲線劃過，兩個小孩平衡的處於兩旁，他們無心、隨意的閒坐著，拿著餅乾互視。這樣的留影，已超越了一般紀念呆照的模式，而賦予更多的意義與想像。攝影的朋友都知道，在雜亂的碑墳前取景是多麼不容易，林權助卻能用他最簡易、樸素的方式抓住那動人的一瞥，既交代了自己家世的成長變遷，又替親情、根源、傳承等情感做了更廣義的提示與描繪，其簡潔、靈巧的觀點與手法，值得玩味。

在五〇年代使用的一二〇雙眼相機，其觀景角度大部分是在胸部以下，有些甚或接近地面，因此「仰攝」是這些照片的另一個特色。好在林權助運用得當，並沒有給人太刻意的視角誤導，相反的，它有時候對畫面的安定，角色的尊重，反而有所助益。

例如前面所提的「收成」與「祖墳」兩個低視角運用，會使人覺得更接近草地，體會到泥土的氣息。如果視角提高，將減低那種有關人、土地的親近情感。今天假如我們使用一三五相機平視同樣兩組畫面，人的形影將與背景草地相疊（而不是半身顯現在地平線上的天空），同時臉孔的表情也不能適切地捕捉到，它將喪失原有的生動與明快。

收成
臺中近郊
1951

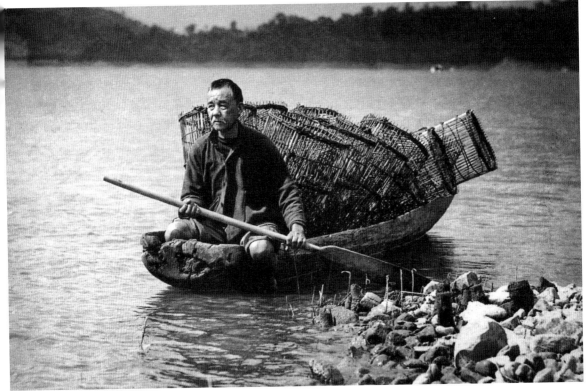

關切與幽默

林權助的作品，也經常流露出一種溫馨的關切與幽默。在勤儉克難的年代裡，人的形象與生活感受，經由這樣的關切與幽默，相應地產生一種尊重與肯定。

在日月潭上繫舟待發的《漁夫》（一九五六）、豐原街市售鼠的《小販》（一九五八）、彰化鄉野的《進香隊伍》（一九五四）等照片中，我們看到庶民生活的苦楚與毅力。而在臺東啟齒而笑的《童顏》（一九五五）、廬山河床《浴洗的父子》（一九五七）、或圍觀神父刮鬍修面的《達悟族人》（一九五五），那種不經意的幽默提示，也令人會心一笑。

五〇年代的攝影家，常有結伴出遊的習慣，有時候拍出近乎雷同的照片，是難免會尷尬的事。以林權助在霧社廬山吊橋所拍的《泰雅族獵人》（一九五四）為例，在《陳耿彬攝影作品集》中，也出現類似的一張。除了那隻黑狗擠進兩位原住民當中之外，人物的姿態與大小鏡位幾乎相同，雖然它們都是好照片，但難免有視角相疊的遺憾，這也是給喜歡集體出遊，或圍拍一個主題的攝影愛好者一點警惕罷。

精神與理念

平時為人風趣、隨和的林權助，為了攝影可以奮不顧身，勇往直前。「工作沒做完，他可以不吃飯的」，這是攝影協會人士給他的一致說法。

童顏
臺東
1955

進香隊伍
彰化近郊
1954

漁夫
日月潭
1956

祖墳
臺中近郊
1954

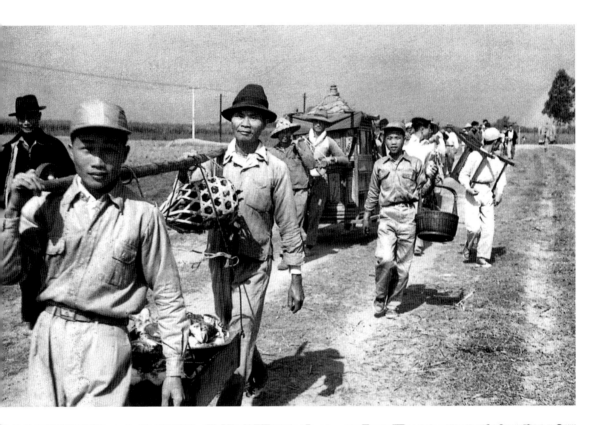
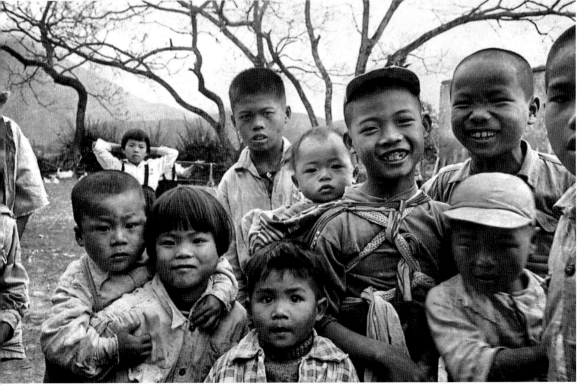

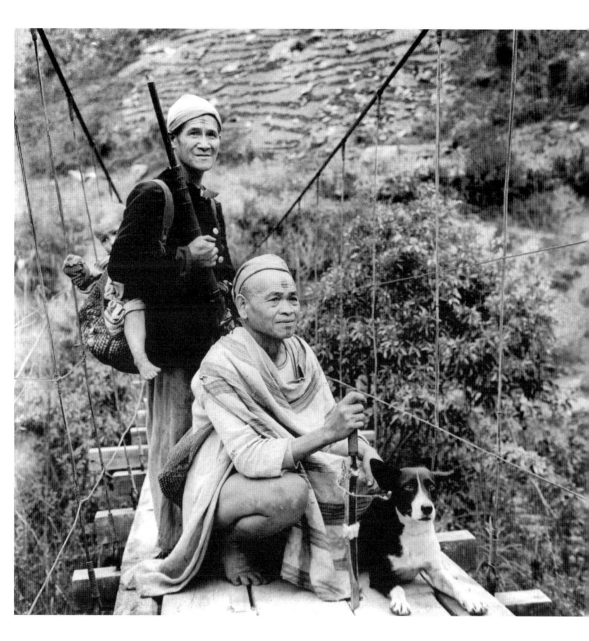

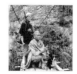

泰雅族獵人
霧社廬山吊橋
1954

為了拍攝更好的角度，他有由戲院的天花板摔落的記錄，有一次還差一點由西螺大橋鐵架上摔下來。雖然他年輕時因腿部的「骨蝕」而不便長行，但為了攝影他卻上山下海，反比一般人更有勁。「攝影」除了帶給他創作的樂趣，也克服了某些遭遇的鬱悶無奈。民國六十六年六月十五日，他騎著機車到臺中郊外的烏溪畔拍攝災害新聞，雷雨交加的當兒，他在河床上奔跑時摔了一跤，胸部撞及一塊大石頭，導致心臟病復發。在一片空曠郊外，右手握著相機，一言未留，告別了這五十六個歲月的人生旅程。

然而，林權助透過照片所表達出來的關愛之心，卻永留人間。在臺中攝友為他集資出版的紀念影集中，我們看到他早年自己人工沖洗的彩色照片，色澤豐富、層次分明，遠非今日機器快洗的「淺薄」可以相比，似乎也只有那種細膩、專責的手工精神，才更能顯現昔日鄉情的光輝罷。

而他的黑白寫實作品，廣泛觸及農村社會的不同角落，為五〇年代的成長與蛻變，留下不少寶貴的明證。他的「一子一棋、一發一中」的攝影方式，「廣泛嘗試，做了才定論」的工作態度，以及「克儉忘我，奮不顧身」的精神理念，將留與攝影工作者許多的思索與感念。

農忙
台中近郊
1951

達悟族人
蘭嶼
1955

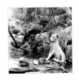

浴洗的父子
廬山河床
1957

小販
豐原
1958

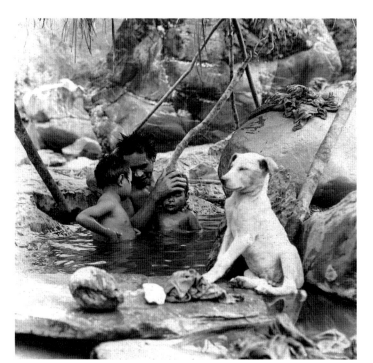

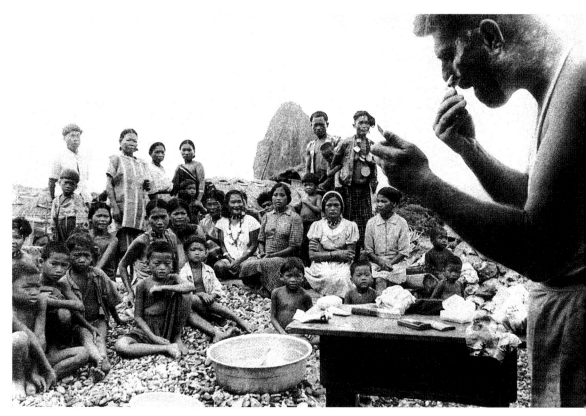

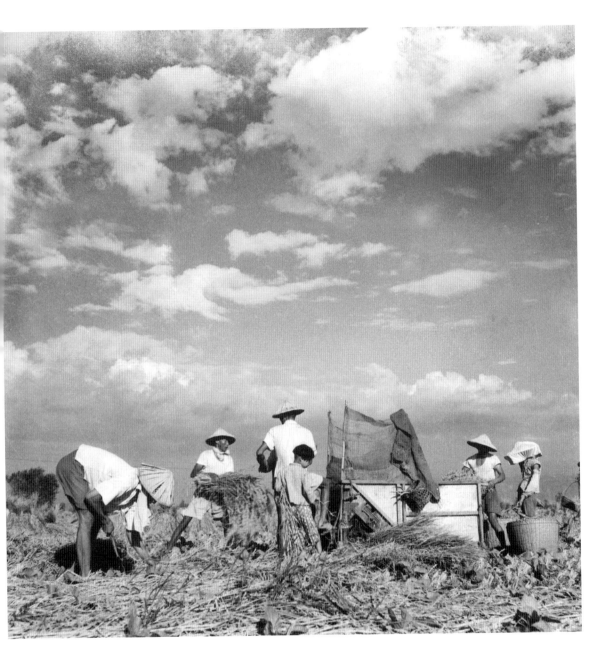

廖心銘（一九一五—？）

業餘的「記錄眼」

廖心銘 —— 業餘的「記錄眼」

在形形色色的攝影族群中，我們常聽說某些人是職業的「業餘攝影家」，某些人又是業餘的「職業攝影家」。這樣的稱呼隱含著稱讚或戲嘲的揶揄。當「業餘的」到達某一種火候時，他並不比「職業的」遜色，而或開始儼然以一種職業專家的姿態出現；然而當「職業的」疲乏、困頓成另一種空洞的模式後，他又經常使「業餘的」打哈欠。在業餘邁向職業的過程中，一個人極可能因為知識的誤導，或名利的沉迷，而喪失了天生賦與的，更單純、直接之原悟力。因此，在兩者之間，一個單純而特出的「業餘者」反而難求了。

一個自我的「業餘者」，他的創作心態應是根植於興趣的引發與執迷。他拍照不是為了展示，也不是為了參加比賽或追求名位，而只是單純地想「消遣」自己，甚或只是想替現狀留個記錄。他的創作方式與立場，原本是個人行為的一種主導與堅持，而不是為了趕潮流、結派系、湊熱鬧。這樣的「業餘者」較不為人知，比較孤單，是攝影圈的「局外人」。

在上一代的攝影家中，廖心銘便屬於這樣的「業餘者」。他成長在小鎮上，生活

44 歲的廖心銘
縱貫線上
1959

快門與快意

廖心銘，民國四年出生於臺北縣板橋鎮。日據時代廖家原是經營陶瓷與五金雜貨的小商鋪，九歲喪父後，家中生活頓入困局，只依賴他大哥微薄的薪水維持。

廖心銘自小有繪畫的天分，他在「板橋公學校」（今板橋國小）念書時，曾以一張風景水彩畫，得到日本國民新聞社主辦「全國小學生成績品展覽會」的「優等賞」。

十餘歲時，為了生計又在當地一家「天然寫真館」做學徒，有過一陣子玻璃底片沖洗與藥水處理的經驗。這兩種心得與經歷，引向他日後對攝影的興趣與著迷。

二十三歲那年，他用節省下來的錢，便宜地買了一個朋友押進當鋪的德國相機，開始學習拍照。他回憶，第一次拍的是林家花園演出的祝壽戲，臺上演的是熱熱鬧鬧

在鄉鎮範圍裡，個性較自我，大半時間一個人拍照，沒什麼朋友做攝影上的切磋，不喜歡一窩蜂的群體活動，也絕緣於一般的投稿、與賽等發表意願上。

廖心銘對一些「名家」的作品敬畏有之，而自謙地認為自己是一直在觀摩、摸索中，離「藝術」造詣差一段距離。和別人不同，他拍照的原因純粹是「好奇」，以及想保存一些記錄。也就因為這麼一種直接、樸實的「原型」意識，而沒有所謂「藝術」的綺想與加工，使得他在民國四、五〇年代所拍攝的一些生活記錄，反而更平實、客觀而誠摯；更難得的是，他的作品取角適中、心懷情感、構成大方、亂中有序，其「無心」留下來的成績與意義，遠超過某些名家「刻意」的作為。

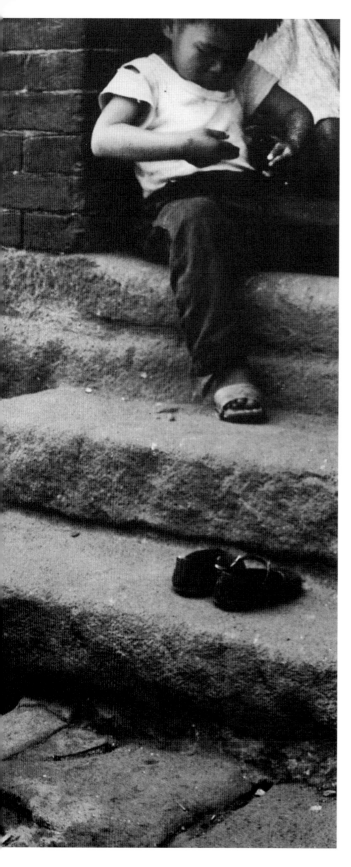

的「正音」（今平劇），他在臺下「胡亂按快門」，拍出來的是什麼，自己都不好意思說。

為了生活，他做過許多臨時工，當過日語教師、客運車稽查員、街役場（今鎮公所）收發員等，而攝影就在他自學、自娛的消遣與關注下，帶來些許成績與快意。他在鎮公所上班那段時間，由於職務之便，拍攝過許多平時與戰時的民間生活動態，可惜這些記錄隨著年代的久遠與留藏的大意而散失了。

廖心銘 ∞ 122

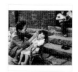

親情
板橋
1957

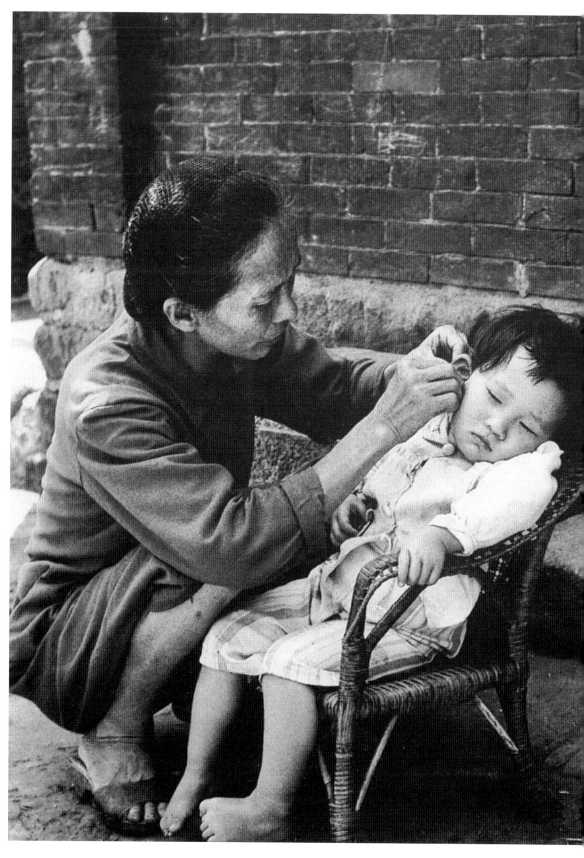

凡人的眼光

戰後，廖心銘一直留在板橋鎮公所服務，職位慢慢攀升，生活也漸趨穩定，他在那兒一共待了三十八個年頭，民國六十二年以「人事主任」的名銜退休。

廖心銘說，早年的攝影者，喜歡拍人像、風景等所謂有「藝術美感」的照片，拍照都有一個明顯的觀賞或實用功能做前提，對沒有什麼「目的」的題材，譬如只是街頭取景、生活百態等一般記錄，卻很少人拍；總認為那些與自己無關，不值得浪費膠捲。

廖心銘因為在鎮公所做事，常有機會赴各社區攝影，加上他本來就對這些周遭的題材有認同、親切感，因而焦點經常指向「民間」。他認為，攝影的對象俯拾即是，實在不必像某些人那麼費心去安排經營，只要好奇、耐心地去尋找與等待，這些街頭生活的獵影就是很基本、豐富的創作源泉。

促發他更積極去做這些生活記錄的原因是，他對這些古風民情的變遷與消弭，有一種預感和隱憂，如能用「影像」將其保留下來，自己也認為做了一件有意義的事情。

廖心銘的鏡頭指向，並沒有帶著一般攝影家的強勢觀點與本位意識，特別去強化或附會某一種情感；他只是懷著對生活的關心與興致，用一種凡人的眼光去拍照。他與對象經常保持一段距離，在不被覺察下，輕輕按下快門，絕不故意去驚動他們。

在《後臺》與《親情》的作品中，廖心銘不動聲色地抓住了對象全神貫注的一刹那：含著半截香菸的歌仔戲演員正努力地整理他的道具鬍鬚，蹲坐的婦人也聚精會神地清理孫女兒的耳朵，他們都表達了人的「氣」味。《後臺》的環境背景，凌亂中有

後台
板橋觀音廟前
1957

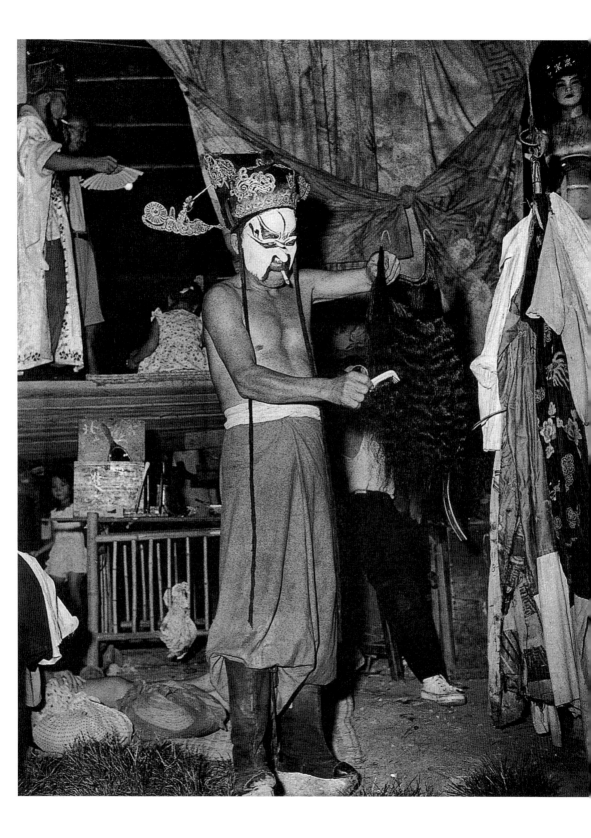

序，那些裝扮、戲服、席子、竹桌、包袱、以及分列在四周角落的人物，適切地襯托出主角的位置，使他落實在一個更現實的環境中，而使觀看的視點與證物更加豐富與可信。

雖然說，廖心銘是站在凡人的觀點去拍照，可是他並不像一般人容易陷入吵雜、混亂的情景而不知如何自處；他知道冷靜地退到圈外，或等在一個預知的位子，伺機按下快門。在《隨香客》、《先鋒爺》、《公背婆》、《媽祖遊行》等熱鬧遊行的獵影中，我們看到他清楚、鎮定地選擇對象與角度，不慌不忙，有一種雍容的氣度。

影像的特質

廖心銘用 Rolleicord120 相機拍的《媽祖遊行》，在 Xenar 七十五釐米鏡頭略帶壓縮效果的取景下，人物有趣地相疊在一起，焦點清晰的「布馬人」宛如一張貼片黏在照片上，產生一種很奇異的立體效果，在雜亂中，有很豐富的興味。

六乘六釐米底片的正方形構圖，也使這些影像，有一種古雅、穩重的情感。在《自拍照》、《整裝》、《隨香客》、《媽祖遊行》等照片中，用接近標準鏡頭的自然觀點去拍人物，正方形的構成布局能減除長方形累餘的左右空間，而使視點凝聚在中間主題的本質上，這是正方形比例的影像所具有的美學特性罷。

廖心銘除了鎮定以外，還有他靈活的一面。民國四十六年的作品《先鋒爺》，就是在他看準目標後，邊走邊調好光圈和距離，敏捷地在對象靠近時按下快門。隊伍前

媽祖遊行
板橋
1958

隨香客
板橋
1958

先鋒爺
板橋大東街
1957

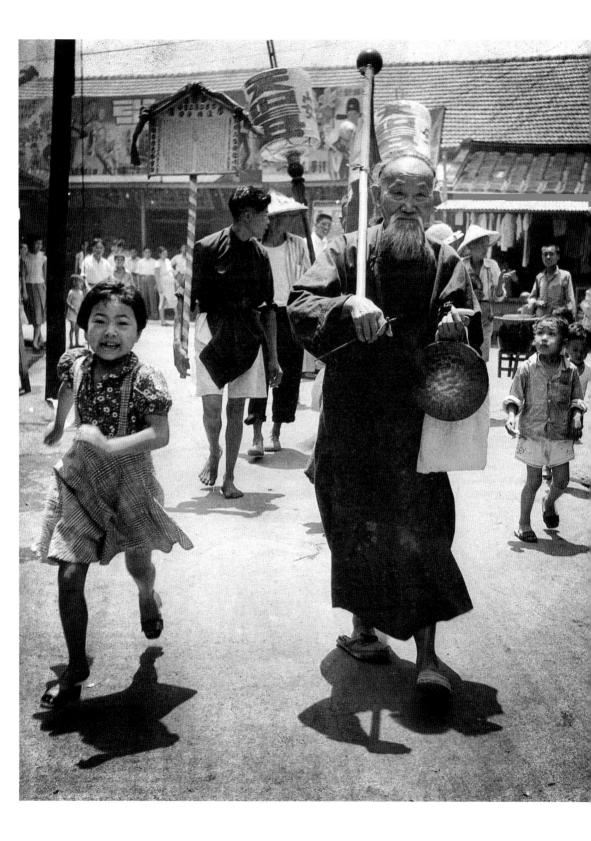

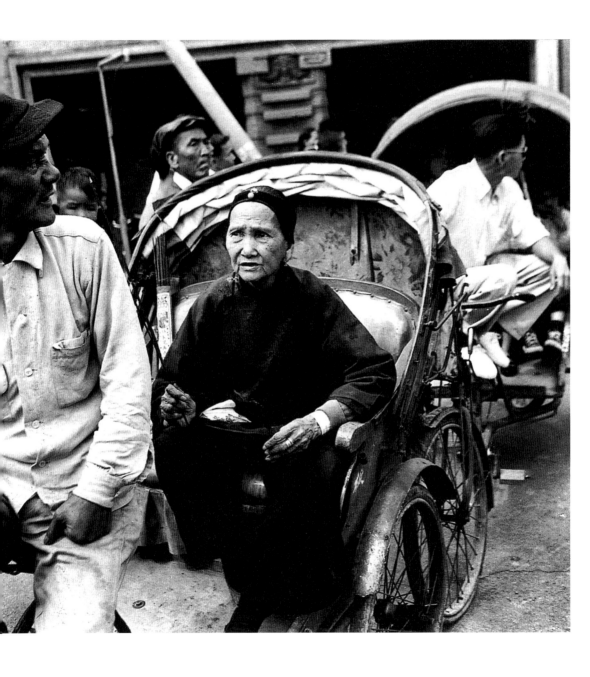

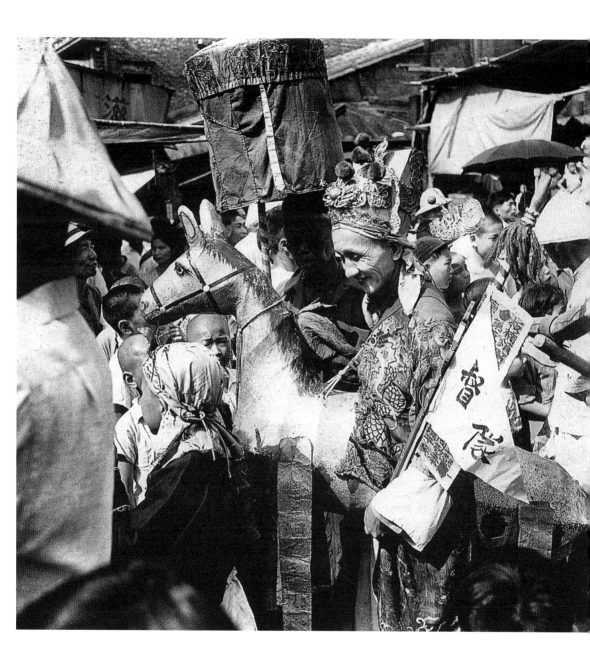

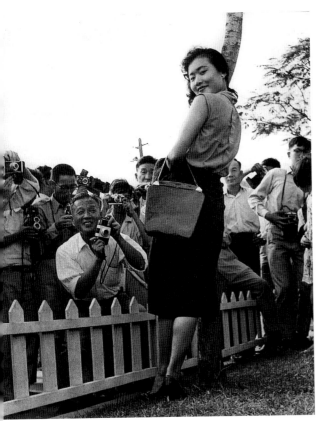

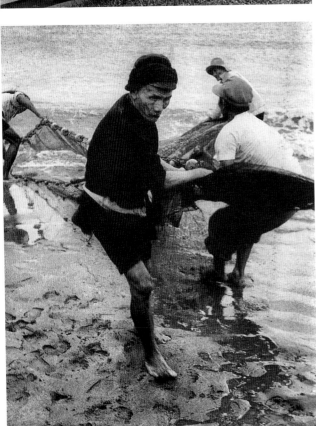

行的姿態、孩童尾隨的表情，尤其是左方小女孩奔跑的喜悅，傳神地表達了節日遊行中主客相異的心情。先鋒爺的行姿與小女孩雙腳離地奔跑的一剎那，是需要靈活、決斷的判定力才能抓住的。

在一次早期的攝影活動中，他看到成群的攝影者擠在新公園搶拍模特兒，覺得不耐，乃跨過欄杆闖入禁區，大喊一聲：「小姐，看這邊。」雖然惹來一頓吆喝謾罵，但廖心銘已即時拍下一張韻味別具的生動照片。每當說起自己年輕時代靈活的手腳，廖心銘臉上就浮出狡黠的笑容。

疏離的可能

由於廖心銘的冷靜觀照，使得他的某些老照片，今天看起來，竟產生疏離、不明的現代感。當然這絕非當年廖心銘之本意，他壓根兒沒想到這些，許多意識是在時空轉換之下，觀者所聯想引發出來的。

例如《公背婆》這幅作品中，雖然街道上站滿遊行與圍觀的群眾，卻流露出一種隔離、空虛的怪異氣氛。也許是透空的前景和失焦的背景，加上離群的《公背婆》之行姿與眼神，造就出這種冷冷的疏離情緒；好像現實影像的背後，還有一種內在的「幽魂」存在，失焦的人群與環境，似乎更能產生一種說不出的隱藏力量來。

又如《整裝》這幅照片，廖心銘看了半天說，這不是他所拍的。費了半天口舌，才弄清楚這是他的「失敗之作」，以前根本從來沒有洗印出來過，自然對它印象模糊了。站在當年的觀點，這確是一張缺陷明顯，毫無主題的照片。然而以今天的攝影觀來說，它卻是很新鮮銳利的一幅視覺構成。在簡明、傾斜的幾何線條前，側身的少女無意識地整裝動作，焦點下的面容與移動失焦的衣料質感趣味，形成一種奇異的變貌，而原為缺憾的右側黑影，在這兒反而成為怪異而有力的衝突物，增加了畫面對抗的不安與謎意。這種講求大膽架構，反對稱、和諧的現代意識，在八〇年代的攝影界裡已被公認為異軍突起的潮流之一。而《整裝》所表現出來的，在形式與內容上，恰恰吻合了這種創作與欣賞的角度，這可是六〇年代的攝影者所沒有想到的。

漁夫
臺東
1962

小姐，看這邊
臺北新公園
1959

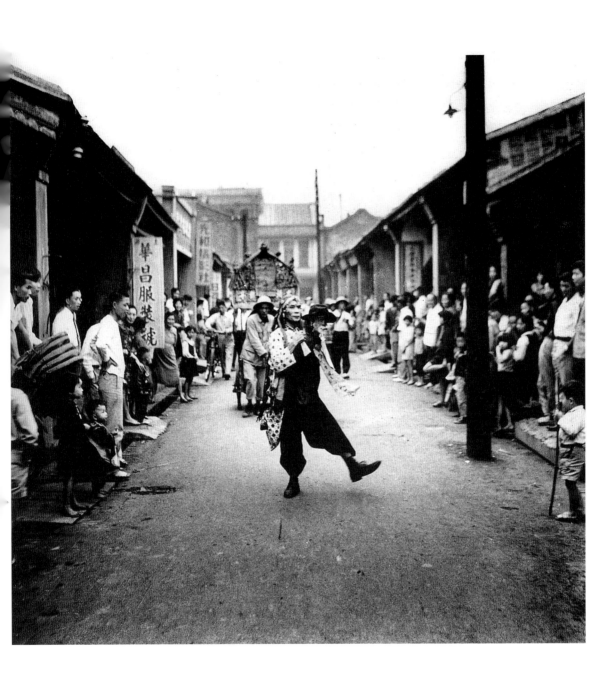

一次快門的哲學

一九八七年，已經七十二歲的廖心銘自認已經沒有年輕人的敏捷反應，心情老、手腳慢，不能再像當年那麼勇猛地馳騁在分秒必爭的寫實獵影上。現在他拍點彩色的荷花和風景，站在靜物前，他可以慢慢構思才動手，今天拍不到，明天再來。他說，相機一丟，人會枯萎，因此他藉著拍照，以及唱歌、描繪、健行等多方面興趣，維持一些晚年的生氣。

廖心銘認為，拍照的事，自己要有「主張」，不能迷信、盲從。創作不能偷懶，經驗的累積才能產生更好的作品。「寫實」照片才有真正的「生命」內在。色調厚實、層次分明的黑白照片才耐看，而彩色的感覺，只會日久生厭。

從鎮公所的收發員到人事主任，三十多年來他省儉用，陸續更換過 Rolleicord, Contax, Agfa, Mamiya, Yashica, Minolta, Nikon 等相機，前半時期買的是中古相機，底片節省到一個場景只曝一次光，在沒有準備就緒前，絕不輕易按快門。老攝影家的「決定的一瞬間」，在他沉著、專注的準備與觀測下，只「決定」在一張底片上，不管是自己的執著或節儉的理由，他不會預拍或補拍。一次快門，影像存廢的命運就決定了。

在五〇年代的歲月裡，廖心銘用他那業餘的「記錄眼」，細心、節制、專誠、不懈地工作過。只是過去一種好奇與興趣的指引，他使我們今天能重溫這些回憶，而他一再說的「這不算什麼！」實在值得我們細細咀嚼與省思。

整裝
新店
1960

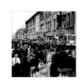

熱鬧
1958

公背婆
板橋大東街
1958

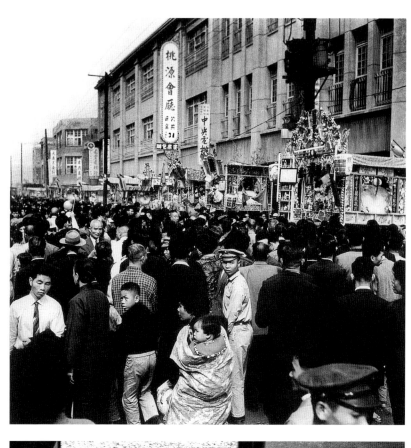

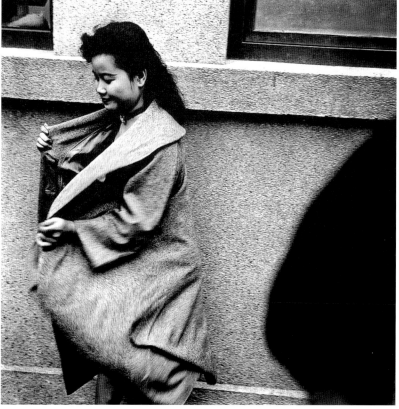

黃則修 （一九三〇—二〇一四）

龍山寺的見證

黃則修——龍山寺的見證

臺北市的首席寺廟——艋舺龍山寺，在高唱民蹟回歸與觀光開展的八〇年代，就已是許多遊客就近思古慕察的據點之一。

庶民、香客、旅人或攝影者，不時地聚集在這兒，各自尋找他們心中信仰之所在。

然而在一種延續失調與價值惑亂的功利步調下，即使龍山寺的存在現狀（建築範例與人文景觀）比起其他新啟寺廟要「好一些」，但仍然喪失了某一種原本極為「樸素」與「虔誠」的本質與情感。也許這是此地文化與社會變遷所帶來的必然後果：一味地追逐華麗取巧的形象包裝，而把真正內涵的「精神」逐漸捨棄了。

當我們有機會重睹五〇年代的《龍山寺》，我們體會到一種純樸而踏實的民間生活質地。黃則修花了七、八年時間，記錄了它的裡裡外外，他用這些照片，替我們上一代的生活與信仰，提供了很好的歷史存證。

拍攝《龍山寺》的動機，黃則修說，當時他只是看煩了充斥四處的涼亭、荷花、

30 歲的黃則修
1960

成長背景

黃則修，一九三〇年出生於臺北，小學念北師附小，五年級時由同學那兒借得相機，開始從觀景器中學習觀察萬物百象，體會攝影的魅力與樂趣。

戰前他進入臺北師範，開始預科五年、本科三年的專職教育。當時，他對鋼琴與繪畫理論都有興趣，然而給他最大啟發的，是預科教育中的三位日本教授：立石鐵臣（刻繪畫家）、國分直一（考古學家、民俗學家）、池田敏雄（畫家、民俗學家、哲學家）。他們三人是當時著名且影響深遠的刊物——《民俗臺灣》的主要編輯作家，

美女、湖水等沙龍照片，覺得它們並沒有真正的「生命」。他拍《龍山寺》，只想證明這不是一座空洞的廟宇，而是庶民生活與信仰的倚附，「美」在這兒也找得到，它不受重視，只是攝影者沒有用心，以及正視現實的「寫實精神」缺乏罷了。

黃則修從民國四十三年（一九五四）起，一有空暇就往龍山寺跑，最初他只集中精神記錄它的建築、雕塑與神像等外觀，取材範圍有限，後來他才漸漸意識到「人性」在這兒才是「無限」的，人的臉顏、人的姿態、人的生活哲學，在他與對象長期的接觸了解後，終於成為「龍山寺」裡的感情重心。

也只有透過這些自然而動人的表情與姿態，在守候的茫然、閒聊的等待、黯淡的燭光、游離的煙霧以及祈求的眼神下，寺廟突然也有了「生命」。那些神像、雕飾與建構活了起來，與人們共同組成一幅屬於四〇年代，民間信仰的繪描。

對臺灣民俗、民藝的省察與研究，寫實精神的鼓吹，創作觀念的導引，留下不少值得學習與思考的例證。黃則修也從他們的理念中，培養出日後拍攝《龍山寺》的方式與情感。

畢業之後，他當了一年老師，然後進入教育廳，負責視聽教育的推廣工作。服完教職後，他在民國四十年進入「聯合國同志會」，成立「攝影組」，負責聯絡蒐集國內攝影家的生活、民俗與風景照片，以便送往巴黎的聯合國文教處展覽或列入研究檔案。這是他第一次正式接觸攝影組織的工作，廣泛的閱讀與了解，啟發了他日後撰寫攝影思維與思潮的系列文章。

黃則修算得上多才多藝，他還是當時 Union TV（聯合電視新聞社）的攝影記者，目擊了不少國內政軍大事，拍攝成十六釐米影片，提供給 NHK 和 UP 做新聞片全球播映。此外，在技術上的開發與引進，他也不落人後。在彩色攝影與彩色印刷上，他是先期的開拓者之一。經由他的規劃與設計，國內早期的報紙、雜誌彩色製版分色印刷，在國人經營上，也達到某一程度的水平，與國外刊物相較，毫不遜色。

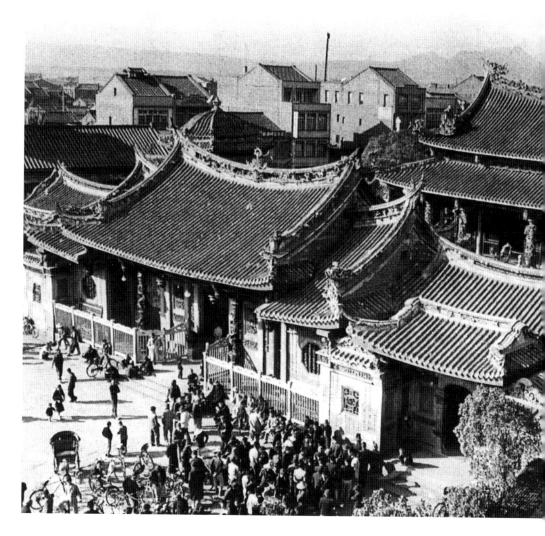

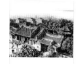

龍山寺鳥瞰
1954

思維與思潮

《攝影新聞》原是四開大的新聞圖片日刊，為陳蘆隱創辦，原先只是刊載國內外新聞圖片花絮，在轉手讓與「美而廉畫廊」的陳雁賓之後，黃則修應邀開始主編其第二版「攝影藝術」欄，並且定期撰寫「攝影走廊」，從名家欣賞到問答信箱，從作品評介到技術討論，達四、五年之久，累積近一百萬言，對攝影訊息的傳達、討論風氣的培養，在六〇年代的中後期，做了持續而具體的貢獻。

就在這段期間，由曼‧雷‧尤金‧史密斯、卡提‧布列松到土門拳，黃則修收購了各種日文攝影書刊，確切地了解攝影的功能與走向，以「寫實」精神出發，更有計畫地拍攝他心目中的主題——「龍山寺」。

激勵黃則修的「龍山寺」拍攝與展覽，還有兩個環境因素。

一是一九五五年，愛德華‧史泰真（Edward Steichen）所主辦的「人類一家」（The Family of Man）展覽及攝影專集，另一個則是美籍神父傅良圃在一九五二至五九年所拍攝的《臺灣寫真》影集。前者在描繪人的生老憂歡，其寫實真情，給與黃則修很大

不過，他在臺北的攝影圈裡最活躍的期間，要算是民國四十六年（一九五七）左右，接掌「攝影新聞」的編輯之後，他不斷發表攝影文字，一直到民國五十年的「龍山寺」個展，五十一年的「野柳」雙人展，在當時頗為貧瘠的「寫實」攝影創作與討論上，留下不少汗馬功績。

雕樑畫棟鐘
鼓聲（前殿）
1961

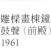

夏日的寒暄（正
殿護龍前）
1961

正殿廣場夜色
1956

前殿廣場石牌
1955

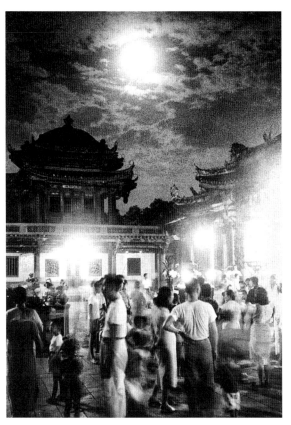

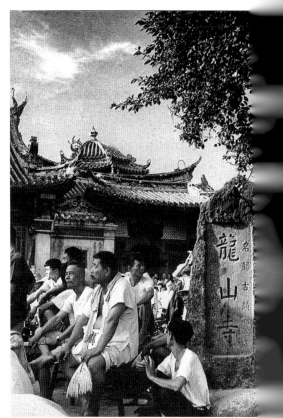

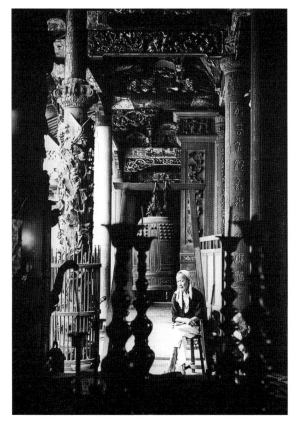

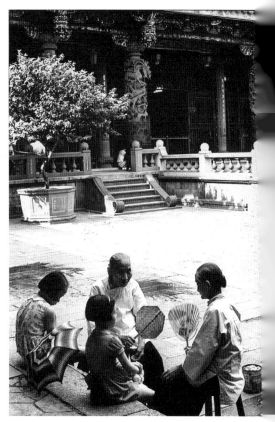

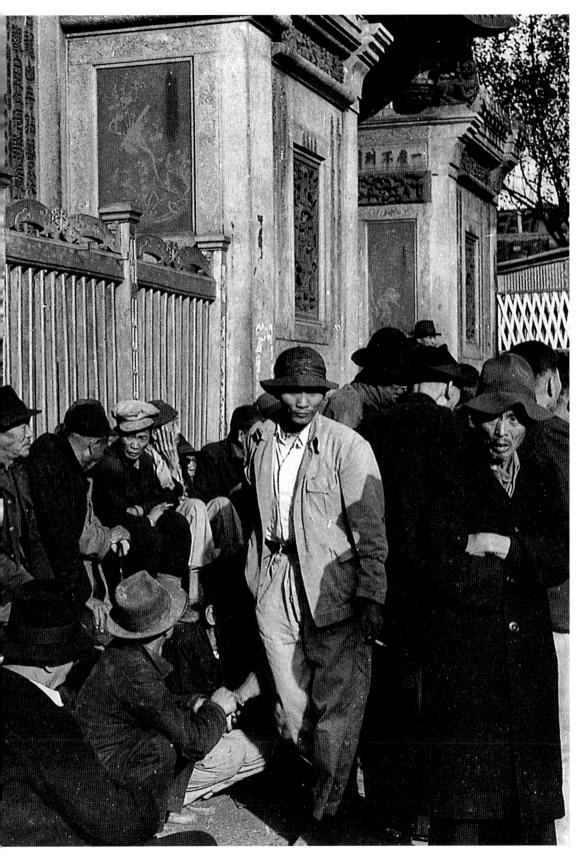

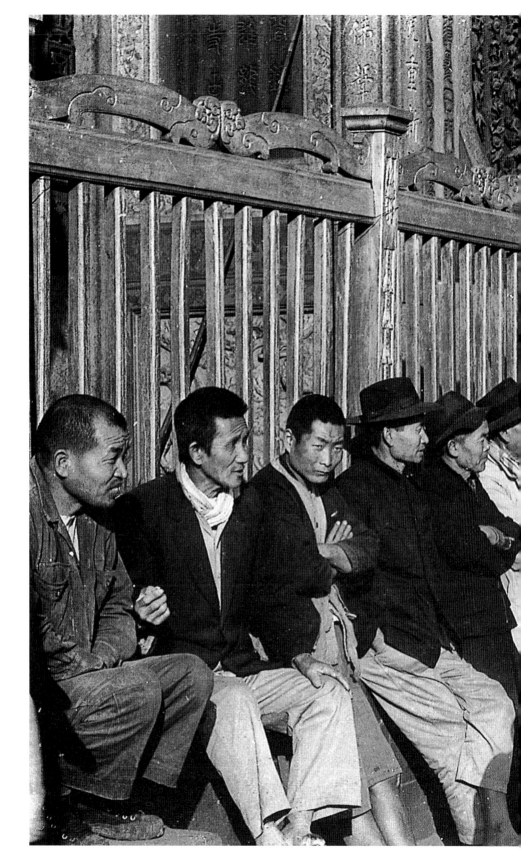

客觀與真實

「龍山寺」中的照片，特色在於精神上是實際而關切，態度上是客觀而率直的。

他不像傅良圃那麼抒情，刻意於構圖與取角，只表現美、善的一面。他也不像某些主觀性格強烈的攝影者，帶著自我的批判視點。黃則修站在一個平凡而不為人覺察的角度，他的照片，幾乎感覺不到「攝影機」的存在，好像很自然的生活在廟宇與人群中間，與其一起呼吸、膜拜或休憩。

然而，比起一些刻板的記錄照片，這兒又有一些冷暖關切的「焦點」，一種相屬與認同的淡然情感在。在廟前廣場午後聚集的人群中，在聊天的、午寐的、祈拜的臉顏上，我們彷彿又觸及那已然消逝的、相識、遙遠、然而又親切的記憶底深處。

黃則修所使用的軟片，當時只有一百度的 Double X，在光源不足的情況下，他將軟片當成兩千度使用，用 D-76 加沖。因而我們在正殿廣場前的夜色中，看到雲層穿

的感觸。後者以一外籍人士的眼光看臺灣生活，黃則修認為只取表象，並未深入真正的民間精神，而居然也以那麼優異的凹版印刷在日本印行出刊，臺灣的攝影家應該反省而直追才是。

一種「不輸人」的自強心理，黃則修也終於完成了他的「龍山寺」展覽。雖然在印刷上，沒能留下「反擊」的成績，但是其影像記錄，在反映民間摯樸精神的層面上，直接、具象地給出了他的感知力。

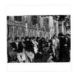

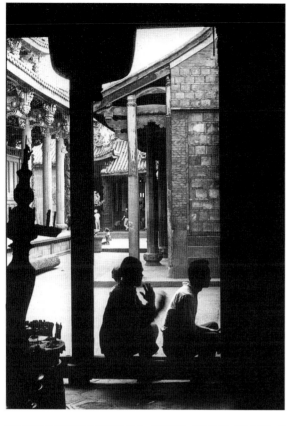

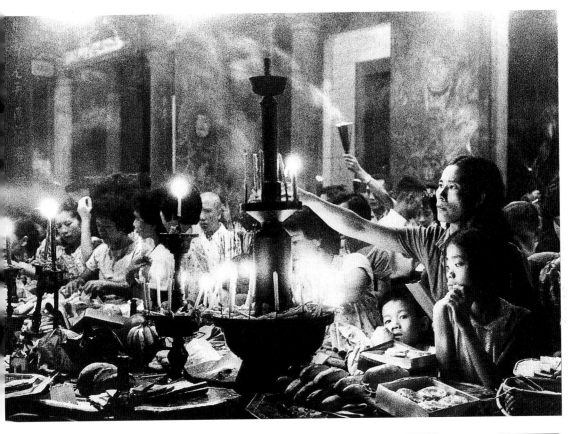

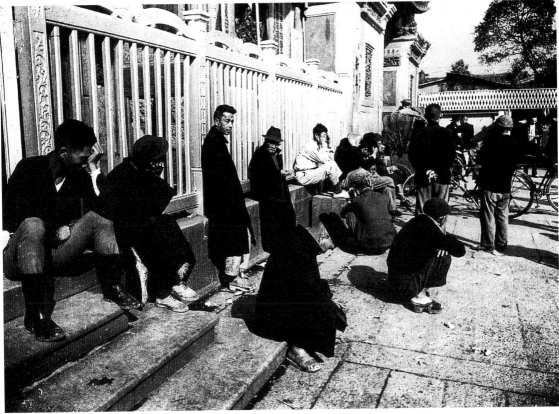

行的月光、恍惚遊走的人影，以及明暗起落的布局構成，更增加了照片鮮活、曖昧的氣氛。

同樣的，利用供桌上環繞蠟燭的微光照射，我們更清楚看到那種宗教的魅力及信仰者的虔誠。加沖之後產生的粗粒質感，似乎也吻合了當時刻苦、勤樸的生活質地。這些照片，由於黃則修在光源、技術上的利用與掌握，呈現了另一層動人的視覺力量。

維護與修飾

「龍山寺」攝影展引起了迴響，一個星期的展出吸引了一萬多名觀眾，在當時藝術活動稀罕的環境下，算是一個異數。在黃則修還保留的三本來賓簽名簿上（另外七本被八七水災淹毀了），我們看到嚴家淦、于右任、胡適、吳三連、謝冰瑩、蕭孟能這些名字。它的確開啟了臺北人重新認識「寫實」攝影的一扇門，也引起人們對民俗與廟宇的關切與注意。不過在保存與維護上，引發起一些歧路，倒是黃則修始料未及。

龍山寺的沿革，歷經滄桑。它原是泉州晉江縣安海鄉之龍山寺觀音媽祖的分靈寺廟，建於乾隆三年（一七三八），經一八一五年的地震、一八六七年的暴風雨、一九一九年的蟻蝕、一九四五年的盟軍轟炸，多次的改建修護，面貌逐漸增減變化。戰後的重建，至少在石材、木雕上，還盡量保留了一九二○年修建時泉州匠師王益順的施工手藝，尤以正殿內的藻井、神龕、及前殿的石柱、壁雕特別出色。在黃則修拍攝的年代中，它還算是座施工嚴謹、精密而考究的寺廟。

休憩（前殿廣場）
1955

祭日的夜晚（前殿供桌）
1956

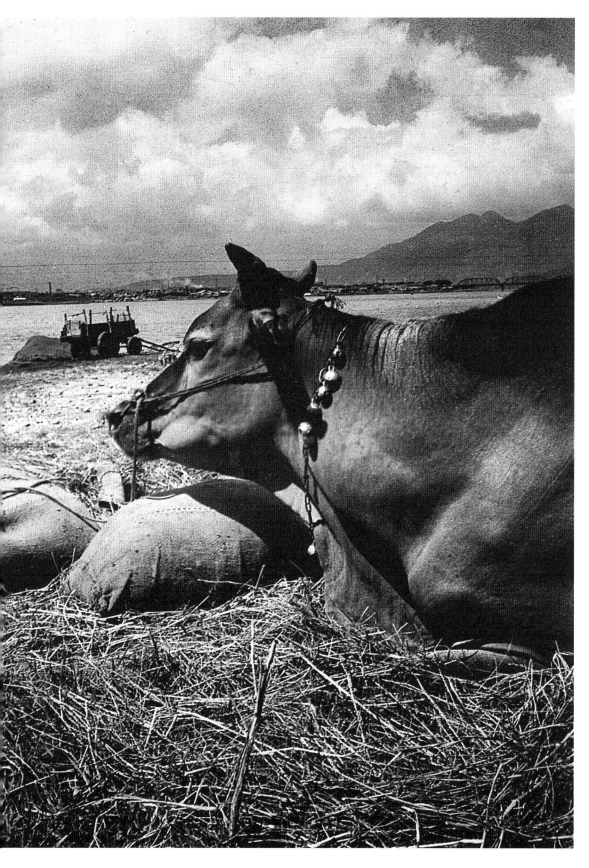

不過由於後人對「古蹟維護」觀念上的不智，以及廟方站在香火和觀光的營運目標，再加上遊客路人對環境景觀的維護意願與公德心之缺乏，於是牌樓與圍牆粗俗的建起來，龍柱加上鐵柵，五顏六色的宮殿式華麗架構開始不稱地對立在前殿四周。

當黃則修告訴他們，正殿裡的十八羅漢木雕是價值無計的藝術品時，他們開始在上面貼金箔，使其更有「價值」。對許多人來說，「保存」是落伍的，「整修」才是進步的。而當他們獲知後殿屋簷上的龍鳳琉璃燒是傳代的精品時，又大事修補一番。漫無誠意、思考與計畫的修建，最後只有導致一座廟宇、一處古蹟，甚至一個生存空間的毀壞與敗滅。

何去何從

攝影家用影像記錄、捕捉事實，用它們來提醒、呼籲一些值得反省、思慮的事物，至於成效如何，他是無法預知的，責任也不是他一個人所能背負的。在按下快門之後，他已略盡棉薄之力。

黃則修的攝影創作生涯，在六〇年代之後即因繁瑣的生活作息而逐漸疏遠了。當年，他也拍了不少其他「造型」趣味與「記錄」寫實之作，如安平的房舍、舊日的劍潭、早年三峽的輕便車道、臺北橋落成的龍舟賽等，令人重憶舊日溫馨的時光。不過，這些零散之作，論成績與意義，總不如「龍山寺」那麼具體而深遠。

黃則修認為，攝影應是文學、繪畫、音樂等藝術的綜合，用生活體驗與學養意念

午寐（今臺北第三水門附近）
1956

去完成。攝影之前，要認清方法與目標，不能毫無邊際，隨意取景。攝影，他說，應該以個人感觸為主為先，不必太計較形式；太注意表現的形式，解釋範圍就變狹窄了，而且過分倚賴一種形式，就影響內容真實與自然的面貌。

「龍山寺」中的照片，其實是回到最簡單、最基本的拍照理念：照相機所看到的，就是你平常站的位置上，眼睛所看到的，不必過分去規劃、去布局，只要經常走動，注意觀看，站定自己所屬的地位，將視覺的感知轉換成影像的實證，照片就完成了。

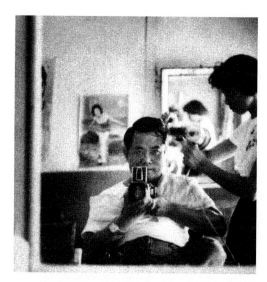

陳耿彬 （一九二一—一九六七）

時光片羽的流連

陳耿彬——時光片羽的流連

翻閱臺灣攝影在一九五○到六○年間的發展軌跡，北部有「中國攝影學會」（一九五三）、「臺北攝影沙龍」（一九五六）、「自由影展」（一九五四）、「新穗影展」（一九五五）、「臺大影展」（一九五六）、「青影展」（一九五○）等攝影組織，而中部則有以洪孔達、林克繩、陳耿彬、林權助為首的「臺中市攝影學會」（一九五六）在推展攝影活動。

五○年代中期的陳耿彬，當時就以潔亮、大方的選景，精微、獨到的暗房技術，將原像存留、再現的攝影魅力，極致發揮。他的風景照片較多，雖有沙龍、畫意的營造氣氛，然而他以清澈的層次、細緻的質感，代替了一般矇矓的美化與造作，在攝影「本質」的呈現上，提出更直接、有力的說明。他寫人、寫物的作品，融合著畫意與寫實，溫煦中透露著一絲對生命與大自然的敬意。如果林權助是以一個記錄、直述的

陳耿彬自拍照
臺中
1964

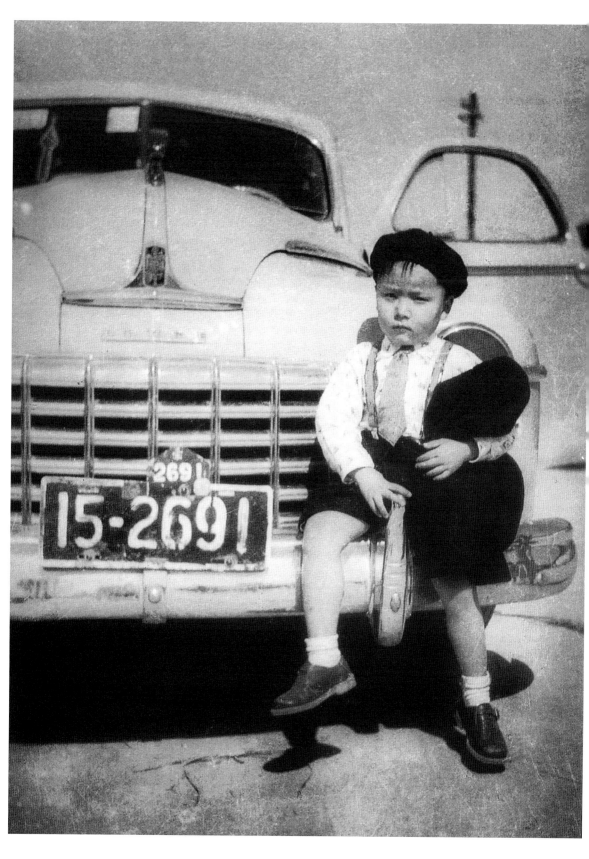

「報導者」心情拍照，那麼陳耿彬就是以一個「欣賞者」角度去攝取生活美景中的時光片羽了。

賣冰棒的童年

陳耿彬，民國十年出生於臺中縣神岡鄉。家業事農，僅夠餬口，幼年的他就時常在放學後幫忙家人做些竹簍、竹器來補貼家計。當他在小學四年級時，舉家遷至臺中市，開設一家「興臺雜貨店」營生，但他和幾個兄弟仍要在課餘時沿街叫賣冰棒、零食以貼補家用。

陳耿彬在國校畢業後便輟學開始工作了。他在一家樂器行做了兩年的童工，十四歲那年，被介紹到臺中市唯一的報社——臺灣新聞社寫真部服務，由於幼年時期養成的自立耐勞的習性，加上這段時間的勤勉好學，兩年之後便被升任為攝影記者，成為日據時代中部臺籍攝影記者第一人。陳耿彬並不以此自滿，勤研攝影及製版技巧，花費薪水所得大量購買圖書，吸收各類的新知技術。由於表現傑出，十八歲那年他便榮升為寫真部主任，領導了周圍比他年長許多的工作夥伴。

我們檢視了陳耿彬在那段期間所留下來的新聞照片，大部分是些官方巡視、開會往來或戰事空襲的「要聞」及「應景」照，較少將鏡頭焦點對準庶民生活與社會百態。當時，占領者施行「皇族化」的嚴厲控制，以及底片材料的昂貴，使得他把主要精神與旨趣用在印刷、製版的技術改革上，以致未能替日據時代的臺灣居民留下一些可供深刻記憶的生存景觀，這是十分可惜的事。

祖父和孫子
臺中
1956

車前小紳士
臺中
1951

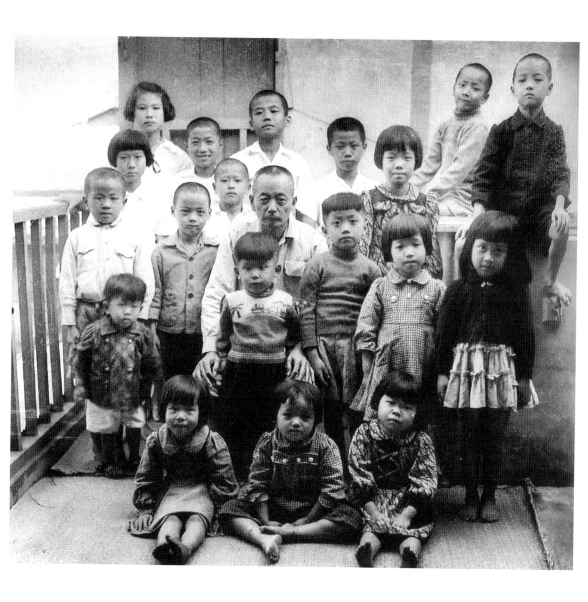

人的素質與演示

戰後的臺灣百廢待舉，陳耿彬在民國三十四年（一九四五）離開報社，自創照相製版處，逐漸往彩色分色與凸版印刷事業上發展。幾年之後，他所創設的「興臺製版印刷廠」擴建茁壯，傳承後代，一直延續至今（編按：一九六二年改組為興台彩色印刷公司）。事業有成，他才有心力投入自我的攝影創作。陳耿彬算是一位嚴謹、實際的攝影家兼技術者。

五〇年代的臺灣攝影思維，外來的衝激太少，一般都還停留在較保守的傳統護廊下，予現實美化與修飾；同時，寫景的多，能正視「人」的境況極少。當然這和攝影家的個性或膽識有關，以及做為一個「社會人」必要的內省與思慮。

在陳耿彬戰後的寫實作品《車前小紳士》（一九五一）及《祖父和孫子》（一九五六）中，雖是簡單的家族紀念照，但直接的視角與簡明、適切的布局，確也傳達了兒時記憶中一絲無邪的情感。那十九個童顏足夠讓人一個個去端詳，然後揣測他們彼此以及祖孫之間的血緣關連。

《父與子》（一九五四）一圖中，描繪了早年原住民生活的苦楚與堅毅。父子兩人不同方向的視線引導，豐富且延伸了作品的可讀性。低角的應用，使得襁褓中孩童的銳利眼神直逼而來，促使觀者悚然一驚。那一管獵槍剛直有力地直穿過父親的臉頰，強化了他凜冽無畏的精神與樣貌。照片中的構成因子，均衡地相列，適切而生動地表達了一種顛沛流離的生存「質感」。

《掌中戲的小觀眾》（一九六四）是較客觀、無心的寫實作品。照相機像是無意

掌中戲的小觀眾
臺中市郊
1964

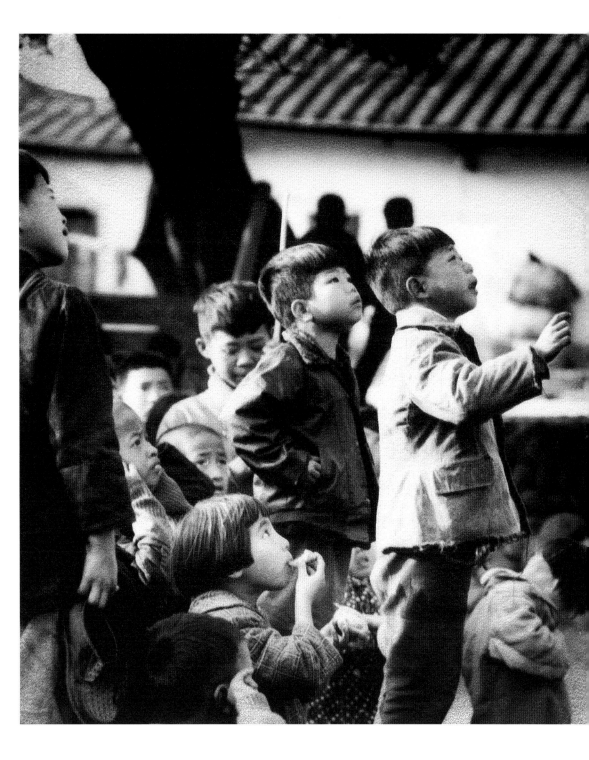

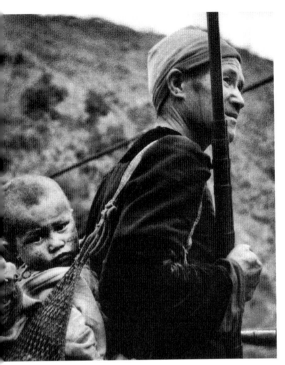

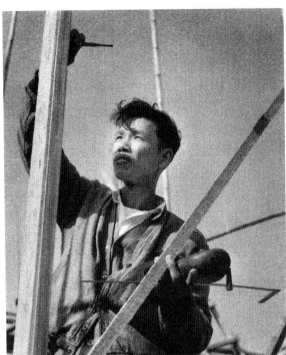

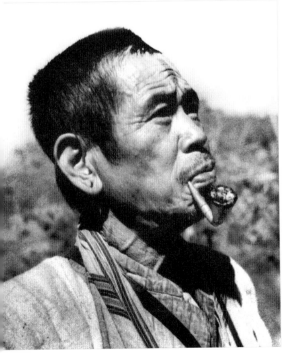

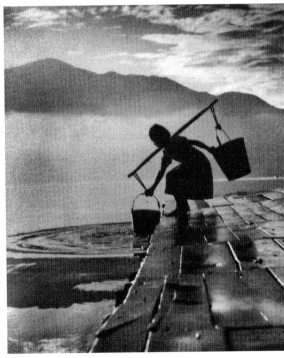

大自然的包容情感

陳耿彬常使用的相機是 Rolleiflex Hasseblad 500 C，他用七十五或八十釐米的鏡頭帶著 Y2 濾色鏡，去捕捉疊雲、山霧、朝霞、波光的大自然景觀。他在清晨中的霧、黃昏中的光裡，找到那神祕而寧靜的野趣氣氛。他用低角度去顯現天空與雲彩，用逆光與側光來營造遠近的空間與豐富的層次，當然，這一切得依賴勤勉而成熟的暗房經驗做為後盾。

在《升火》（一九五七）一圖中，借助逆光朝陽的入射，那柴薪爐火的煙霧，變得如此氤氳奪目，它使得光線充滿了神奇與生機。而生火者明暗有致的剪影輪廓，在

間一瞥的眼神，那麼輕描淡寫地抓住了臺下一群頑皮的小觀眾。那掩著耳朵的、拿著食物的、舉在半空中的手，以及他們全神貫注、各有所示的神情，很鮮活地傳達了那種身歷其境的親切感受。

《定門位的木匠》（一九五七）令人想起許多五〇年代的戶外肖像攝影：角度上揚的取景、中規中矩的人物切割、靜止的動作、凝神的表情等等。如果說它不是安排與設計，那一定是在長時間的等待中，許多情緒被僵住了。這常常是雙方過分慎重其事導致而成的。不過，今天看起來，它仍有屬於那個年代的特色與趣味；在變化多端的幾何線條、參差出現的光影痕跡中，木匠那專一、純淨，但略為演示的姿態神情，透露著五〇年代攝影家與對象相持的一種「距離」。

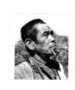

泰雅族獵人
南投仁愛鄉櫻社
1959

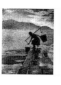

潭畔汲水
日月潭
1956

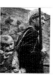

父與子
廬山溫泉
1954

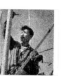

定門位的木匠
臺中
1957

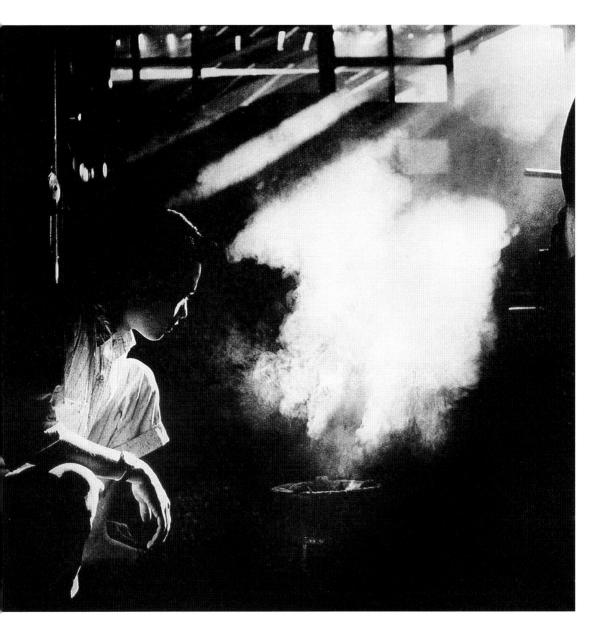

黯淡的室內，似乎有一種潛藏的動力在滋長著，或盼望或沉思，他的形象在逆光的照

射下，提示了一些聯想。

在晨曦中拍攝的《潭畔汲水》（一九五六），或在暮色中拍攝的《老牛啊，快回家》

（一九五六），陳耿彬皆利用逆光的取景，使得水面與漣漪因反光而更加浮現；少女

與老農的屈身動作，生動地表現了一種韻律感。雲彩、遠山、薄霧、水波，以及勞動

者的身影，看在陳耿彬的眼裡，這一切都是美好的；老人與牛之間的情感，大自然包

容一切的情感，這都是美，不必再深究，靜靜地站在一旁欣賞就夠了。

陳耿彬的照片，單純、溫煦、優雅，他的焦點大都投注在生活愉悅而柔美的一面，

用「藝術」與「美」的普及層面加以解說，這是五〇、六〇年代臺灣攝影家共有的特色。

如果這些「美」或「藝術」的背後，也能兼顧到一些現實的痕跡或生命的憂歡，

抑或人性的樸質、尊貴、勤勞、毅力等面，作品應能流露更動人、深厚的力量。

《泰雅族獵人》（一九五九）刻劃出當年前雅族人的容顏與風霜，《溪邊擺渡》

（一九五七）則大方、平和地攝取那鄉間生活平凡真實的一刹那。這裡頭，對人與生

活景觀的謙敬之心，使影像的內層，更為踏實而耐看。

陳耿彬一向身體碩健，由於開拓事業，連年勞累，民國五十五年罹患糖尿病，

五十六年初成肝疾住院，不久即藥石罔效。在他四十六載的生命中，致力於攝影藝術

與印刷技術的研究與寫意，博得同行普遍的讚譽。

在色彩充斥、意義混淆的功利社會裡，這些昔日舊情的影像流連，也許能使我們

在忙亂、迷惑之際保持一點清醒，重拾幾分對生命的珍惜與感念的情懷。

溪邊擺渡
臺中烏溪
1957

升火
臺中
1957

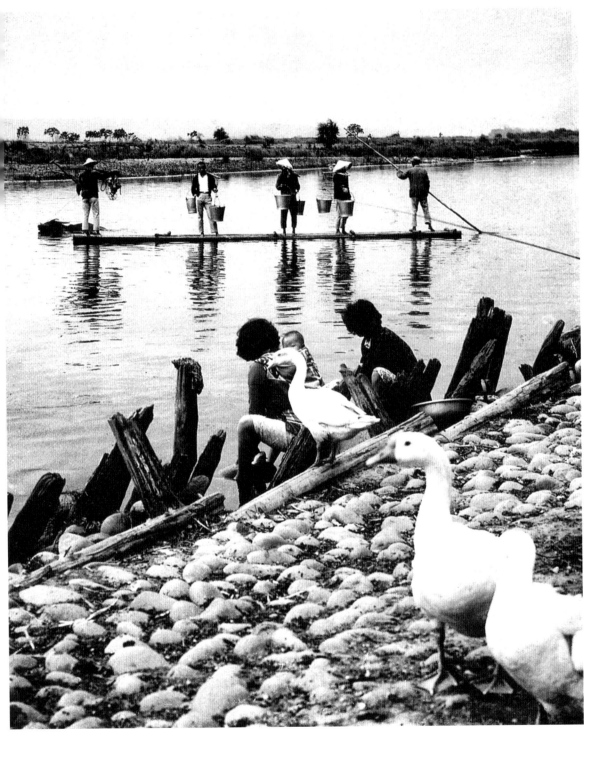

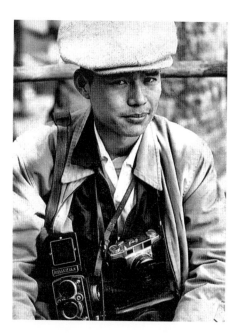

謝震隆 （一九三三—）

若靜若動的獵影家

A Photographer of Motion and Stillness

謝震隆——若靜若動的獵影家

在臺灣的攝影圈裡，真正一門大小從事攝影行業的並不多見，「謝氏兄弟」算是一個比較突出而為人樂道的例子。

從父親謝錦傳開始，謝家五兄弟謝震乾、謝震隆、謝震基、謝震業及謝光男，分別在電影、劇照、人像、廣告、電視、教學、器材等影像相關事業上學有專長，業餘時，三個長兄還都能以「攝影」創作自娛自勉，在圈子裡，有一定品評。

謝家兄弟中，老二謝震隆的個性木訥、務實，被公認為「做得多，說得少」。他是五人當中，最先接觸攝影，而影響、引發其他兄弟熱中投入。同時，也由於謝震隆和他父親的攝影淵源最密切、深厚之故，影響了他日後，攝影上的理念實現與表現氣度。

幼年的薰陶

謝震隆，一九三三年出生於苗栗。他的父親謝錦傳早年曾在日本的「東洋攝影專

22 歲的謝震隆
1962

校」學過一番技藝，返回故鄉後在苗栗開設「雲峰寫真館」，戰前維持了一段不錯的人像攝影行業。從小耳濡目染，謝震隆對攝影自有一份親近與認定之情感。他在小學時，就開始幫忙父親沖藥洗罐、顯影計時，在這些化學藥劑與軟片相紙的觸摸中，似乎漸漸凝聚一個攝影生命的長成。

國小四年級的謝震隆，便有機會用父親的德國製折疊式相機 Baby Pearl 和「拉金納」，到學校拍點紀念照或風景相片，加上他自小有「素描」天分，每年都代表學校參加繪畫比賽，名列前茅，有了這些「構圖」與「美感」的經驗及基礎，加快了他對攝影的把握能力與認知。

初三時，他還得過全省中等學校美術獎，但由於對「攝影」的日漸著迷，自己覺得「畫的」沒有比「拍的」快，手上有了 Rolleicord 可以使用，加上經常隨父親外出照相，在家中也開始洗印照片，甚至在初三、高一期間，還在醫院中兼差沖洗 X 光片賺取雜費，這一些大大小小的經歷，決定了他日後邁向攝影事業的必然心意。

父親的影響

謝震隆的初高中是在「省立高雄一中」度過的。一九四五年謝錦傳帶著全家南下，另創事業，卻又因經商失敗，只得重拾舊業，在高雄開設了「光南攝影社」。但好景不繼，攝影社的生意不像以前那麼風光，乃又回到苗栗，重新開張「雲峰攝影社」，三年的經營不力，終於轉往臺北開設「臺美」攝影補習班營生……。

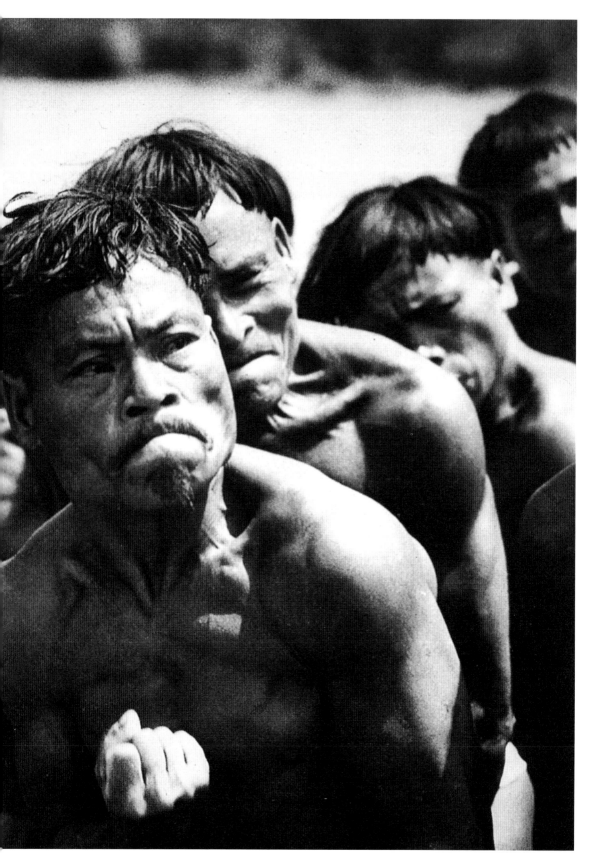

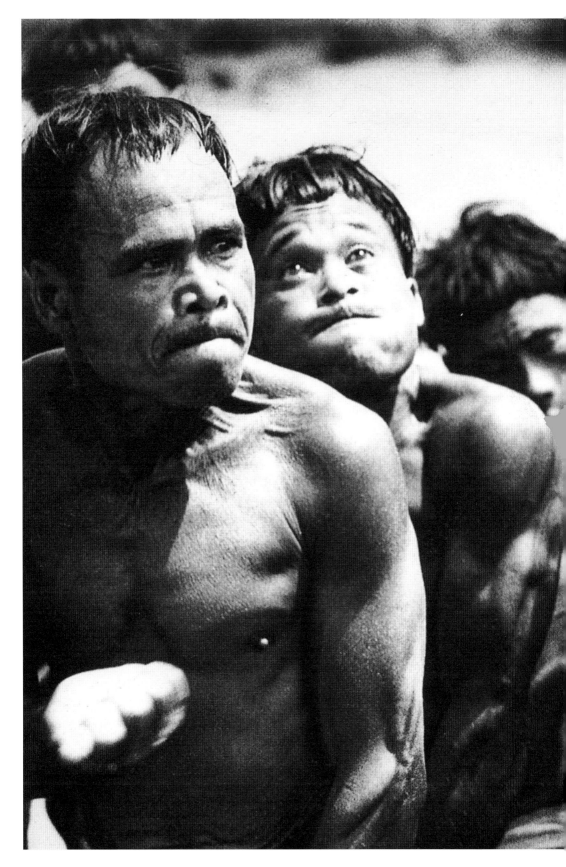

這些輾轉的事業流轉，似乎正說明了心態上與實務上一旦認定「攝影」是種專注的投入與技能的所長，便很難跳出它的營生運作軌跡。正如謝震隆在高中畢業後北上，先後在臺北的「威立照相沖洗器材行」待過三年，在板橋開設「東洋照相材料行」二年，又在臺南開設「羅來照相材料行」三年，然後進「邵氏」電影公司當劇照師七年……，都離不開「攝影」，因為它已經變成他生活與行為表達的一部分。

謝震隆回憶早年如影隨形地跟著父親到處拍照，學到了三個基本觀念：（一）看好、看穩再拍。（二）控制照相機，而不是讓它控制你。（三）心中要先有一種「主意」，拍什麼？為什麼這樣拍？這三個觀念其實簡單易明，只是有太多人在按快門之前，老是忽略或遺忘，再不然就是缺乏觀察與思考的能力了。

謝震隆進入「社會」的第一個工作是民國四十三年在「威立」當攝影與暗房技術員。當時 Ansco Color 剛引進臺灣。他在公司的職務之一是拍攝美軍顧問團在臺的例行活動。他採用一種較自由、不做作、不擺態的攝影方式，贏得許多人讚美，自己無形中受到鼓舞與啟示，再加上父親當初教誨的一些觀念做法，使他更有信心用「自然寫實」的方式去攝影創作。

攝影的原動力

謝震隆創作量最豐盛的一段時期是在一九六一到一九六三年間。那時，他在臺南開設「羅來攝影社」，為了攝影社的知名度，也為了證明自己的實力，有別於其他

養鴨人家
臺南
1963

怒漢
蘭嶼
1963

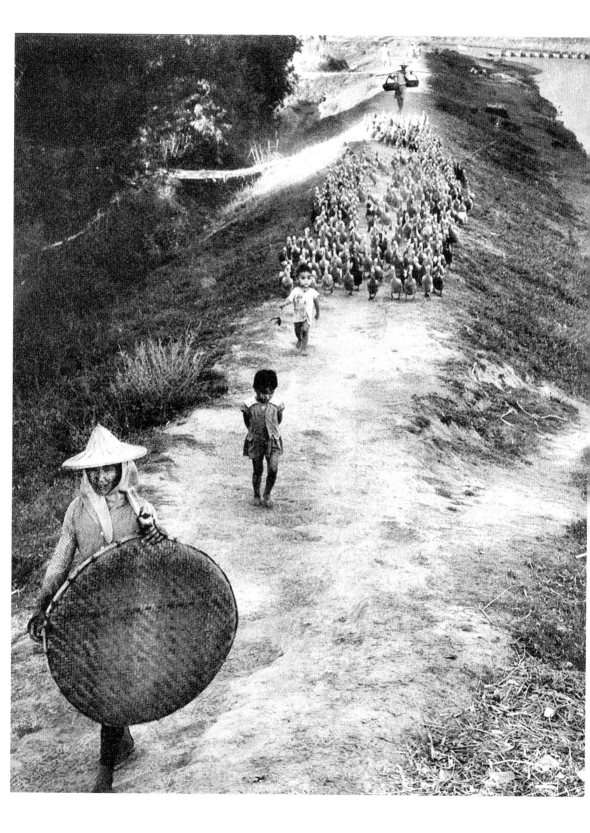

的攝影公司，他需要一些「獎勵」與「名分」來替自己的事業鋪路。於是他努力在小鎮農村間找尋鄉情民風獵影，同時也替這變遷的社會百相做一個適時的記錄。首先，他選了十二張照片送到中國攝影學會考「碩學」會員資格，結果被三個評審委員打了零分，他失望氣憤之餘，轉投日本，其中有六張連獲日本攝影雜誌《Photo Art》年度小型類（五乘七）全年 Best 10 的第一名。這項第一次由外國人奪得的榮譽，除了帶給他實質的獎品外（一套尼康相機、三個鏡頭、一個銀盾），也帶給他名聲與從事攝影的信心。

謝震隆很坦然地認為，「攝影」的意義對他來說，是去獲取這樣一個類似「畢業證書」的名分，用在事業或歸屬上，然後在本行的崗位上好好做為發揮。

除了《Photo Art》之外，他也在 Fuji 與 Nikkor 攝影年度賽中得過高獎。那個年代的攝影家，大部分都把參展比賽當作是創作最大的「原動力」或「引燃線」，這也沒什麼不對，只是競賽規則是別人訂的，競賽的體能是有時限的，當年紀漸長，或贏得某一種榮譽後，便容易覺得疲乏或意滿而想退出，比較起來，跟自己競賽，為自己拍照，才可能會是一輩子去堅持的事罷。

動感的韻味

在六〇年代初期的作品中，謝震隆表現了幾個不凡的特色：

上街
板橋
1965

農夫出耕
臺南
1962

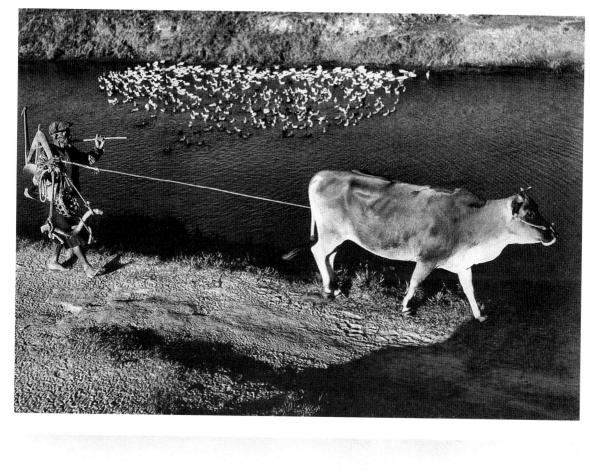

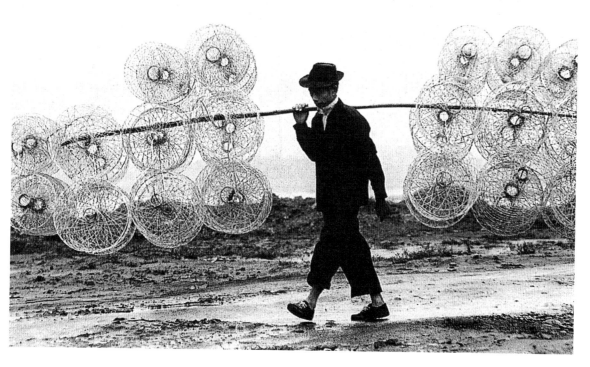

第一，他對「光」的處理與掌握，有獨到的分寸。《農夫出耕》中，早斜的晨曦照射在戲水的鴨群與行走中的農夫和耕牛上，路面的陰影恰到好處地襯托出主題的立體感與畫面的縱深度，不多一分，不少一分，「光」在這兒，有了生命與情感的動人啟示。

第二，他不刻意去「構圖」，因此作品顯得自然，不匠氣。他自稱個性上缺少組織能力，沒有「設計」的長處，然而這樣的性格用在「自然寫實」攝影上，卻反而變成優點。《養鴨人家》、《上街》、《睡午覺》等作品中，他在恰當的角度與剎那間取景，自然而客觀的場面構成，也顯示了攝影者沉穩的氣度。

第三，介於「動」、「靜」之中，謝震隆有敏銳的觀察力。在《怒漢》、《農夫》、《豐收》等這些作品之中，因為他抓住了「動」的一瞬，也就抓住了「真」與「力量」的感情。在《母子歸家》中，他的「跟拍」效果，加強了畫面的生動與題意的氣氛。而《老太婆與牛》的照片，謝震隆在搖晃的牛頭下定影，一靜一動間，呈現了奇異的組合，牛的生命力，就在這失焦的晃動中，更使人驚覺出來。

拿著竹竿、扛著耕具的出勤農夫，扛著有趣的趕路男人，張牙怒目、銅膚亂髮的雅美族人，左躺右臥、姿態詼諧的午覺男人……謝震隆抓住了這些人物的造型趣味，在他們若靜若動的舉止中，傳達了影像的「韻律感」。那農夫與牛的行姿與連接二者的繩線、那直的竹竿與圓的燈籠、趕路人略為前傾的身姿、那雅美族人重疊的肌膚光澤與視線互異的面容、那兩個午睡男人手足構成的有機曲線……那麼和諧地相對平衡著，雖然他們的動作被相機的快門凝定成靜止，但我們的視線將因畫面構成的韻律感，仍能領會那一瞬間之中「靜中有動、動中有靜」的前後連續時空。

謝震隆 ∞ 174

母子歸家
臺南
1963

山地禮拜
屏東三地門
1963

老太婆與牛
臺南
1963

農夫
臺南
1963

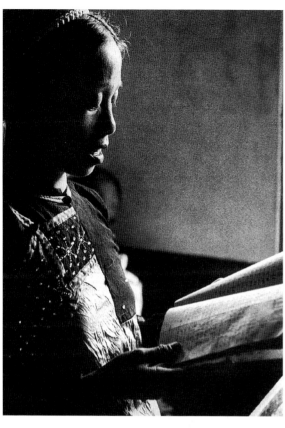
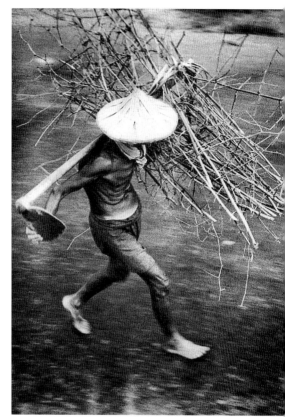
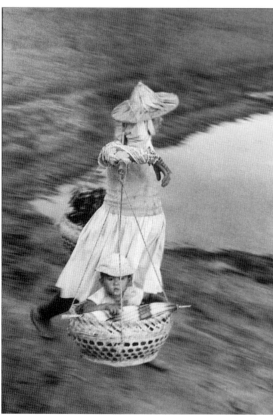

劇照的生涯

在一個偶然的機會中，謝震隆看到客人送沖的電影劇照實在「不能看」，乃自告奮勇的去拍片現場客串兩天，竟獲得當時的導演潘壘大為驚賞。也就是這部《情人石》敲開了他進入電影劇照生涯的大門。當潘壘開拍《蘭嶼之歌》時，謝震隆正式簽約，進入邵氏電影臺灣分公司，一待就是七年，也成為當時各電影製片公司中最活躍、最高酬的獨立劇照攝影師。

從一九六二年他為電影工作後，斷斷續續地竟也拍了兩百多部電影的劇照，比較有名的包括《蘭嶼之歌》、《藍與黑》、《山賊》、《烽火萬里情》、《洛神》、《梅花》、《獨臂拳王》、《筧橋英烈傳》，一直到後來的《殺手輓歌》、《看海的日子》、《流浪少年路》等。

謝震隆的劇照有他一貫「自然寫實」的特色，絕不像許多劇照師只會跟在電影機後面「複製」畫面，或重新安排擺飾的假象。他有許多動人的劇照都是在演員「不設防」的情形中與正式開拍前後所拍到的，可惜製片老闆大都不會貿然採用。對他們而言，劇照就是劇照，是三十五釐米影片中的一格罷了，無所謂「創作」，只是宣傳的糖衣而已。

因為劇照工作的忙碌，謝震隆已經沒有時間，也培養不出持續的興致和以前一樣拍照了。如他所說，他經由「攝影」已經進入目前還算不錯的行業中，只想在「劇照」的崗位中好好盡自己的本分，或是以一個電影攝影師的位置，拍一兩部好片子就心願已足。

收穫
蘭嶼
1966

睡午覺
臺南赤嵌樓
1963

179 ∞

二十五年回頭看

然而，我們有時還是會有「人在江湖，身不由己」的感嘆。人當然不一定要在江湖，人在一個環境中求生或成長，都有他「身不由己」的苦衷。不過，他如果對一種追求，抱著執迷不惑的信念，對事物的輕重，對價值的認定，有一個清晰而久遠的看法，那麼，即使在「身不由己」的巢穴中，終有一天，也還能奮力自強，有所逃遁罷。

謝震隆第一回、也是一九八七年前他唯一的一次攝影個展——「蘭嶼」，是在一九六五年為配合《蘭嶼之歌》的上演而舉辦的，他拍的明星與劇照是比一般人出色，但最好的還是那些雅美族人的生活寫實樣貌。「人性」與「真實」在這兒有了最佳的詮釋與寫照，而且最重要的是在一個歷史時空的軌跡中，他替雅美族人留下珍貴的記錄。可惜的是，他後來所拍的片子，不再具有如此「可記錄性」的題材內容去發揮。因此，離純粹的個人攝影創作漸遠，而沒能銜接上當年活躍的步伐。

從一九六二年到八七年已過二十五年了，謝震隆預計在隔年開一個回顧展，將「村鎮寫實」、「蘭嶼舊貌」、「劇照選作」分成三大部分展覽，而且將有一些卷筒紙的放大照片，占滿牆面展出。到時候，我們雖看不到變成劇照師之後的謝震隆，在他所擅長的自然寫實「速寫」上，有所持續的發揮，但還是可以見到一個腳踏實地的攝影者，二十五年的一些獵影鱗爪。在六○年代的臺灣攝影發展脈絡中，謝震隆無疑地踩出了幾道前進的足跡。

鄭桑溪（一九三七—二〇一一）

影像競技場的十項全能

回顧臺灣攝影的發展脈絡，在民國五十年至五十八年間，創作力極為旺盛，參與行動相當活躍的，恐怕大家都會想起「阿溪仔」這個名字。

鄭桑溪遠在五〇年代初期，以一幅《達悟族婦人》奪得「臺北攝影沙龍」優秀作家獎及最佳作品獎第一名之後，就以黑馬之姿，狂野馳騁在臺北的攝影壇上。

當時，他的觸角廣泛、取景生動，八年中不間斷地創作，屢見佳績，從社會百態的寫實報導，到窮鄉僻壤的田野記錄；從觀察細微的鳥類攝影，到現代布局的光影圖案；從紅外線底片的使用到水底攝影的嘗試，顯示他的精力過人。

在器材的開發上，他說他「可能」是臺灣第一個使用兩百釐米與魚眼鏡頭，而又有作品成績發表的人。此外，他積極推動成立學校（成功中學、政治大學）的攝影社團、地方（基隆市）的攝影學會，還主持了臺灣第一個有關攝影的電視節目《攝影漫談》（民國五十六年三月至九月）。從上面這些記錄來看，說鄭桑溪是五〇年代臺灣攝影界的十項全能，似乎不為過。

29 歲的鄭桑溪
1965

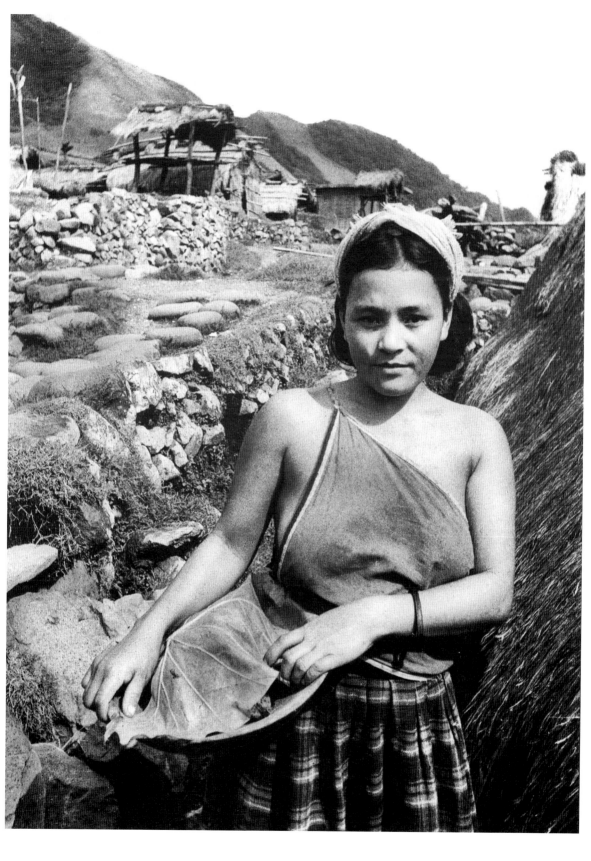

初生之犢的狂熱

鄭桑溪，民國二十六年（一九三七）出生於基隆，家中早先經營旅館與菸酒公賣。

初中就讀臺北建國中學時，向同學借相機拍攝紀念照，是他第一次接觸攝影。念高中時，因胃病休學，累積了打零工所得，買了一部 Pigeon 相機，開始抽空拍照。當時，以一初生之犢，他就以不錯的成績，加入「新穗影展」及「中國攝影學會」。高三那年，還參加「臺北攝影沙龍」第十次競賽，得了特選，建立起十足的信心。當他考入政大新聞系後，學業與興趣的連繫，使他更有了專心發揮攝影熱忱的餘地。

大學時代，因為器材、技術上的接觸，從「福得」張才那兒，他得到不少觀念的啟發。「新聞」範疇中的「真實」信念，加上張才在「人性」觀點上的指引，使得鄭桑溪在拍照時，能夠避開當時人云亦云的沙龍畫意，而較注重另一種兼具「生命力」的內容表現。他在大一時的作品《達悟族婦人》，就是一個「獨具慧眼」的例子。

民國四十九年他隨救國團的「蘭嶼建設考察隊」，到離島工作。他在那兒待了一個月，記錄了一些田野調查，《達悟族婦人》是其中的代表作。這張作品，既展示了典雅大方的取景構成，又井然有序地描繪了族人的容姿、習俗與環境景觀，那種「安定」與「關懷」的器度，在當時是較少見的。它也使人想起「蒙娜麗莎的微笑」似的和諧與安詳。

鄭桑溪在這段時間所拍的作品，包括《九份》、《基隆》等系列，較關心主題本質的自然呈現，其人間性、社會性的關心初探，在流傳意義上是遠超過他在後來所做的其他嘗試。譬如是僅只提供光影、圖案或技術實驗的「新異」影像，或是冠以「藝定」

達悟族婦人
蘭嶼
1960

術攝影」之名而強調主觀點的作品。

飛禽的表情

入伍服役前，鄭桑溪整理了先前一些「白鷺鷥」照片，又買了一支市面上才進口的 Pentax 兩百釐米長鏡頭，在動物園待了一陣子，於民國五十二年的青年節，以一名大學生資歷，開了他首次攝影展覽──「飛禽」個展。

在長鏡頭的壓縮觀景窗裡，鄭桑溪第一次發現了當時許多人肉眼覺察不到的景象，於是各種「擬人化」的表情、動作，自得的、疑懼的、高雅的、精明的、慌亂的，都在不同飛禽的特寫中，唯妙唯肖地展現出來。這一組照片，影像銳利、色調統一，今天看來，仍然非常生動引人，與當時的幾回個展（黃則修的「龍山寺」、黃則修與吳東興的「野柳」、謝震隆的「蘭嶼」及柯錫杰的個展等），都是值得記上一筆的。

當時的中國攝影學會，彷彿是個權威無上的「國度」，不入其門，似乎就沒有身分感的依歸。很少有攝影家願意做流浪的化外之民。而其所設的「碩學」、「博學」會員資格，更加添了一種名分成就感。鄭桑溪先前曾以「飛禽」系列參與「碩學」資格審查，被打回票，等到「飛禽」個展在報章雜誌得到熱烈迴響後，他再將同一批作品送往審查，竟很快就獲得通過。學乖了這一點，他在第二回的展覽「現代攝影展」之後，才送作品審查，果然很容易又通過了「博學」的資格。

以沙龍為軸的中國攝影學會，竟也能接納鄭桑溪式的「現代攝影」光影系列，不

「飛禽」之二
1961

「飛禽」之一
1961

知是表示它的包容量變大了，還是輿論影響了它的尺度、抑或是鄭桑溪式的現代形象有沙龍的構成影子？不管如何，鄭桑溪還是認為他的碩學、博學資格是靠實力贏來的，備覺珍貴；不像後來，有些人可以利用其他管道，輕易地取得榮銜，方便他的社會行為，而與真正的「攝影」無益又無緣，徒增笑話與糾紛罷了。

報導攝影的起步

鄭桑溪退役後，曾經做過多年的雜誌攝影工作，興趣因職業而有所發揮，他的產量豐富，創意頗多。民國五十三年，他加入行政院新聞局攝影室編輯組工作，擔任VISTA創刊號的主要攝影師，並負責新聞局相關攝影勤務，一直做了三年。

這段時期，他上山下海，無所不拍，非常忙碌，好處是獵影目標廣泛，有機會嘗試、搶新與發掘，做為當時實用上的圖稿，已得心稱手，時有佳作。缺點是沒有時間進一步讀書、思考與內省，終而導致在人文修養、藝術美學，或思想觀點等認知上的欠缺，這不只是他個人，也是過去臺灣攝影家發展上的一大缺憾。當然，出版訊息的貧乏，生活成長的侷限，社會營計的自慮，這整個大環境的文化開發斷層，也都是一些主導因素，但個人才智與毅力的持續與煎熬，恐怕才是最大的關鍵所在。

鄭桑溪的攝影觀是，攝影的「真」，要比「美」、「善」來得重要，「美」、「善」可以製造、可以等待、可以重來，也可以用其他的藝術形式表現得更好，而攝影的「真」卻是一縱即逝，需用敏銳的心眼，在剎那間才能捕捉得到的。攝影不應該炒冷

「光影系列」
之二
1962

「光影系列」
之一
1962

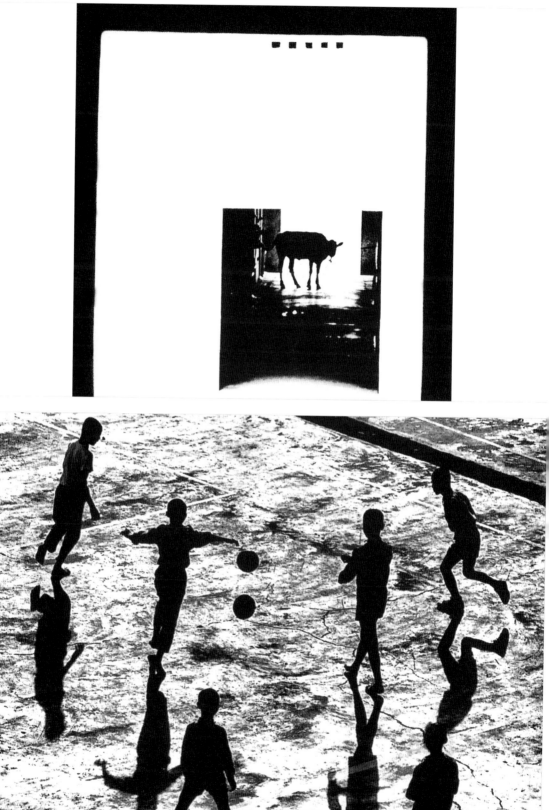

飯、落俗套，他說，不要用舊的感覺、舊的方法去拍，而應該採用別人沒有看過的角度，重新去詮釋。

以這樣一種態度去拍照，鄭桑溪在早年的報導寫實領域中，也曾留下不少範例。

在新聞局工作期間，他所拍攝的雙十閱兵、先總統的揮手答禮、蔣夫人的自然容姿，都有其別致生動的一面，不像官方照片那麼生硬而刻意。

由於表現優異，鄭桑溪在民國五十七年受任於「現代關係社」，擔任《綜合月刊》與《婦女雜誌》創刊號的專任攝影後，也做過許多動人的圖片報導，例如「紅葉棒球隊的故事」、「十項選手——楊傳廣」等專欄，絕不比八〇年代的攝影報導遜色，而他卻在六〇年代就已做到了。

如果我們追溯「報導攝影」的源流，鄭桑溪其實早在五〇年代末期，就默默地在做鋪路工作了。當然，那個時候的攝影思潮與風氣，是較溫和、修飾的反應，而非勇猛的批判，建設之始與開發之後，不同的期待心態是可以理解的。

老基隆的見證

除了「飛禽」專輯外，鄭桑溪在民國四十九至五十四年所拍的照片中，比較能夠成系列單元的，大約有三組。

一組是注重變形、反比、失焦或異象圖案的「光影系列」，它們在民國五十四年左右出現，還頂具「現代感」的，雖然技術層面的表現與造型的趣味，強過內涵的思

基隆
1958

臺南赤崁樓
1957

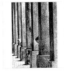

九份
1961

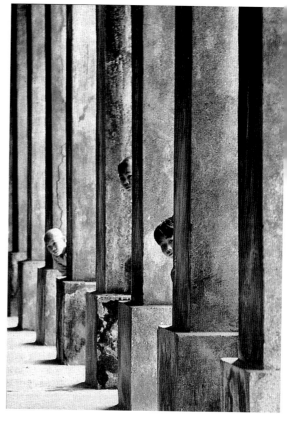

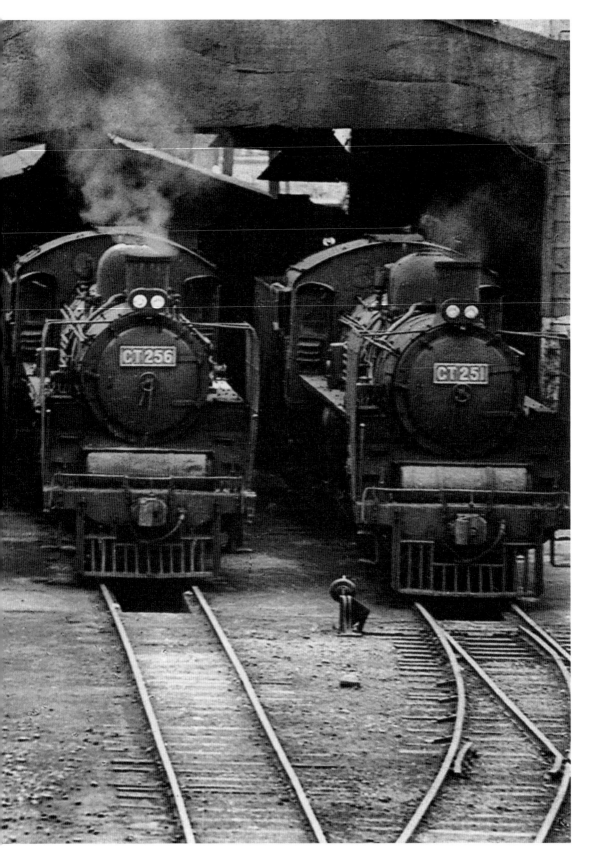

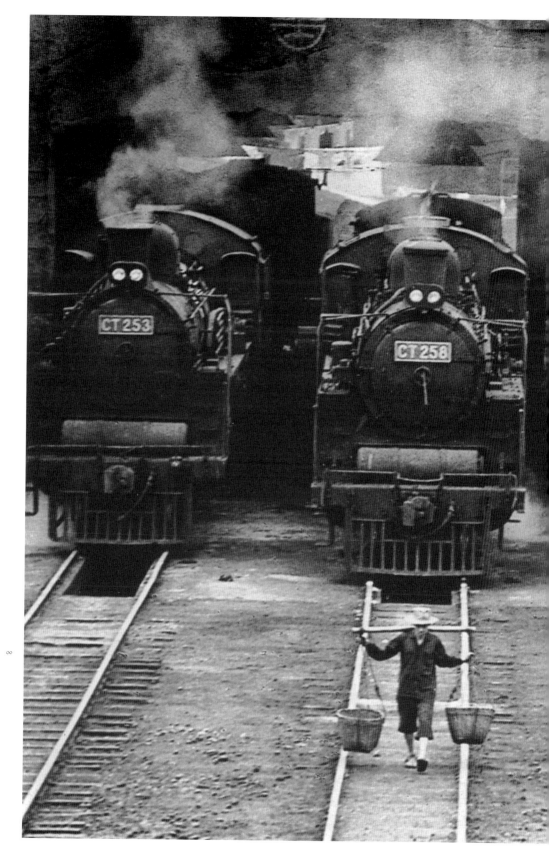

考，但並不流於平庸與匠氣。

第二組作品是「九份」，他記錄了這個落寞小鎮的外貌。當然，鄭桑溪並沒有像今天的報導攝影家那般，做更深入而人間性的探討，他只是「業餘」地去做「紀實」的工作，看到什麼拍什麼，沒有主觀的意識或想法，也時常無法兼顧到「人」與大「景觀」間更好的關係位置。不過，重看五〇年代「九份」系列的平實面貌，尤其是幾張孩童們在街弄的駐足嬉樂圖，也不斷勾起我們昔日童年的回憶。

第三組照片是「老基隆」。鄭桑溪以他大學時代的攝影狂熱，為自己生長環境的點點滴滴留下紀錄。那些已然消逝的人物、民情、建築、市集等景觀，在今日已完全「變容」下的基隆新貌前，反而更顯示出一種單純、躍動的「生命力」。新市鎮的混亂、汙穢、急躁與恍惚不安之氣，只是叫人覺得心一直往下沉，好像大家只爭活在目前一刻，而不是較遠的將來。

鄭桑溪當年憑著一般熱勁，在生長的家鄉東奔西走，拚命攝像，他也沒想到這些記錄今天竟會變成他自己最為「珍貴」的影像作品。平實廣角的港灣、市場俯攝、長鏡頭的橋梁、公路壓縮，明暗有序的建築、街道取景、信手拈來的港都速寫……影像逼真而清晰。我想，這些可能是島內各市鎮的變遷軌跡中，最完整而生動的一次目擊與見證。「基隆」何其有幸，有一個回省的憑據。鄭桑溪計畫將來有一次新舊對比的「基隆回顧」展，在現存的成績中，他是最有資格來做這件事的。

鄭桑溪 ∞ 194

基隆系列
（黃昏一景）
1961

基隆系列（劉銘
傳時代建造的
老火車站）
1960

基隆系列（蒸汽
火車頭保養廠）
1959

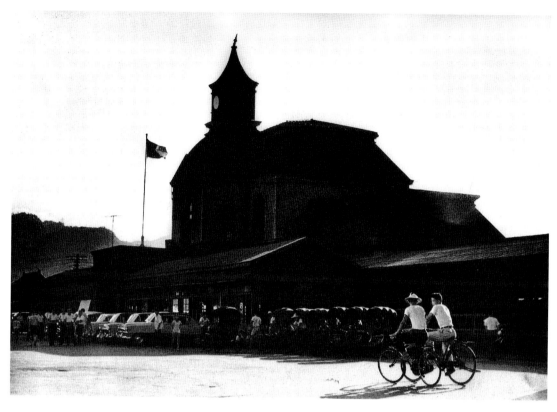

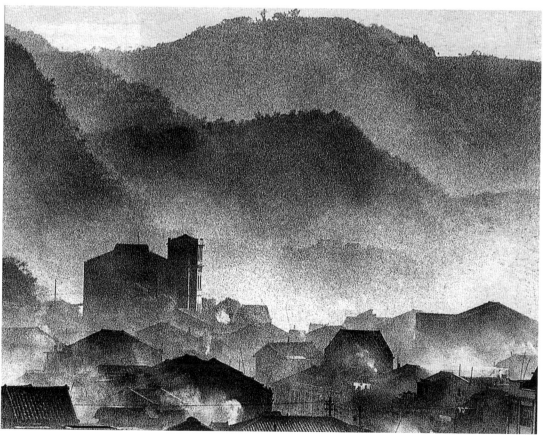

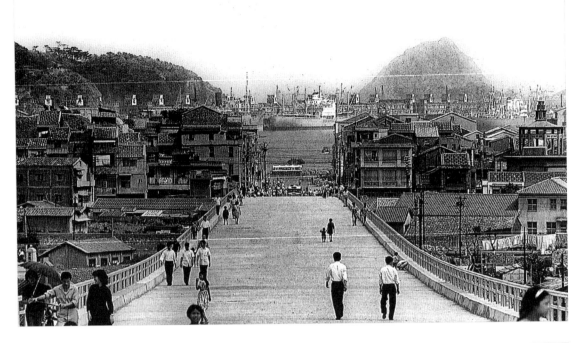

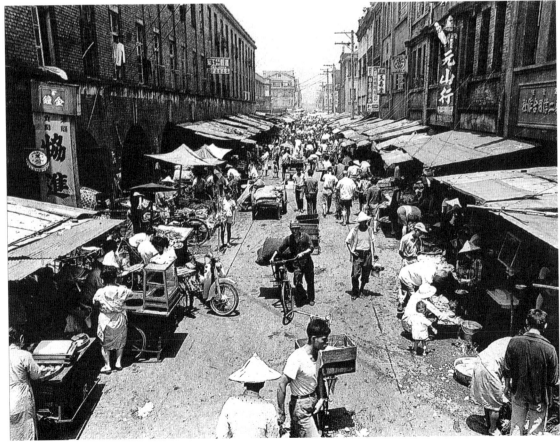

影像的休止符

民國五十八年，鄭桑溪為了多吸取經驗，單身赴日，先入早稻田大學學日語，當時他並不知道其他學校有攝影系專科，所以繼續考入早大文學研究科，專攻映畫與演劇，並且以〈臺灣演劇研究〉為碩士論文。在日本待了四年，他接觸了各種攝影新貌，買了一堆器材，準備回臺灣再度出擊。

返國後，家營的近海漁業卻發生危機，他是長男，只好毅然出來扶持。但限於大環境的失勢以及個人經營上的無力，不但事業無以回生，也牽制了他所有的攝影熱忱與時間、精力，他的攝影生涯，此時一片空白。

待困境塵埃落定，告一了斷，鄭桑溪的攝影心態已失卻往昔的勇猛銳氣。他說，年輕時代，沒有家庭、事業的拘束，生活自由，涉獵地方廣闊，自然會產生大量的作品。如今有了各種顧慮，加上自己覺得學養不夠、時間不夠，要突破談何容易呢？唯一仍吸引他較大興致的，是繼續去推動地方上的攝影風氣。

因此，他又重任「基隆市攝影學會」的負責人，與各地同好組成「鄉土文化攝影群」，固定推出展覽活動。不過，他自己也承認，最近這十年來的攝影作品，修飾與解說的功能性強過其他。談到原創性，他自己認為，主要作品是完成於民國四十九年至五十八年之間。

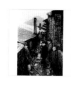

九份
1960

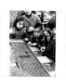

臺北
1961

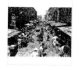

基隆系列（仁四路攤販市場）
1959

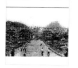

基隆系列（開通前的麥帥公路）
1960

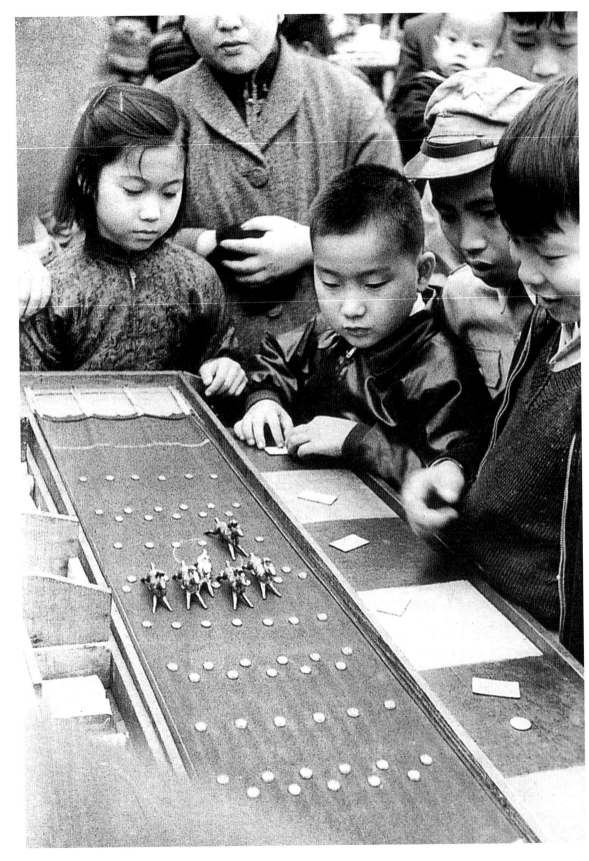

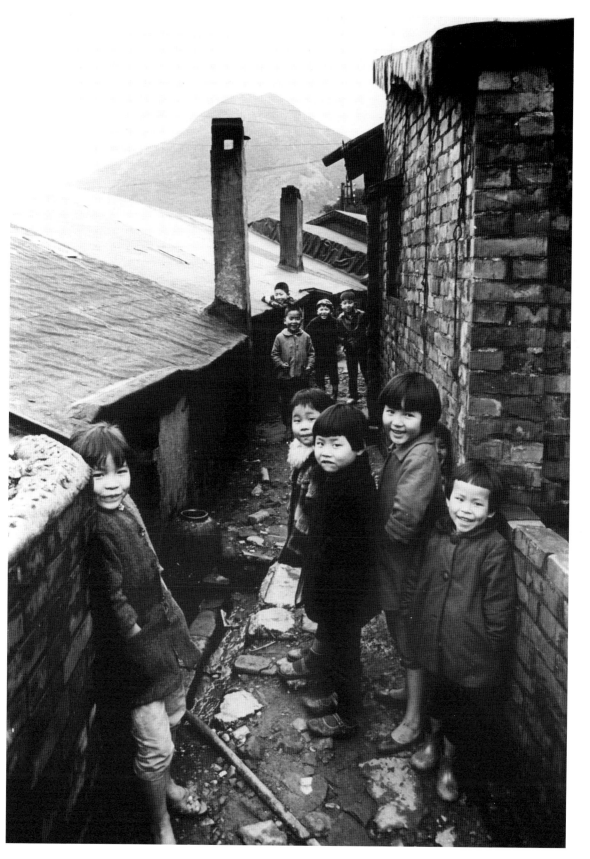

第二回出發

由於整理「攝影臺灣」資料的提醒與督促，鄭桑溪重新翻洗了數千張舊照片。在基隆的住室裡，他那滿牆櫃的古舊攝影書刊中，似乎塵埋著幾則光輝、美妙的戰績回憶。而，過去的榮耀似乎還激發著一顆未老的心志，鄭桑溪希望能很快的再拾起相機，像當年記錄九份、基隆一般，再去為自己的生長環境盡一分「留影」的心力。他說，今後的拍照，要順其能力、自然地去「人間」反映，而不再只是提供一種視覺刺激或異象，因為那沒有積極意義，存不存在都無所謂了。「作品不一定要為自己才產生，它應該更為地方的見證、為歷史的足跡而盡力才對。」他說。

年紀漸長的鄭桑溪，似乎又重返剛接觸攝影時的拍照方向，要為大街小巷的人群風貌做影像描繪。只不過他說，現在是帶著平淡的心與成熟的視角。我們期望他能揮掃一度疲憊、委靡的心志，再次奔馳，並且一點一滴地為地方的人情文物，再做第二回見證。

劉安明 （一九二八—二〇二三）

歸返純真之美

劉安明
——歸返純真之美

一九六〇年代的臺灣業餘攝影活動，大部分的喧譁與熱潮總集結在臺北地區。當北部的大小影會沉迷於「沙龍」、「畫意」、「造型」、「寫實」、「心象」、「現代」等各形式的取材時，南部有一群人則安靜專一地執著於「寫實」攝影上。包括高雄、屏東、臺南、鹿港等地的一些攝影者，在五〇到七〇年代中，擅長用黑白影像，直接表達現實的生活與人物，樸實無華地反映出自然的求生境況。

推究起原因，在心態與精神上來說，他們具備了較為樸拙、本分的草地性格，不像都市人易受矯飾及流行的風尚影響，見風轉舵。他們更心屬、認同於生長鄉土的一草一木，長年久遠的相屬情感引發他們用「誠摯紀實」的方式去拍照，不擺虛架，不花招。此外，他們的吸收與自我磨練，從日文雜誌大力提倡之寫實攝影中獲得滋養，以及接受被暱稱為「寫實攝影先驅」的張士賢長期切磋與薰染，毫無疑慮地走向「寫實」攝影之路。

在這樣的一條路上，劉安明是其中的佼佼者。他的作品流露出一種罕有的「氣質」：和諧、誠意、幽默與愛心，在他寧靜而大方的視野下，我們領會了生命個體的

劉安明近照
高雄
1986
張照堂

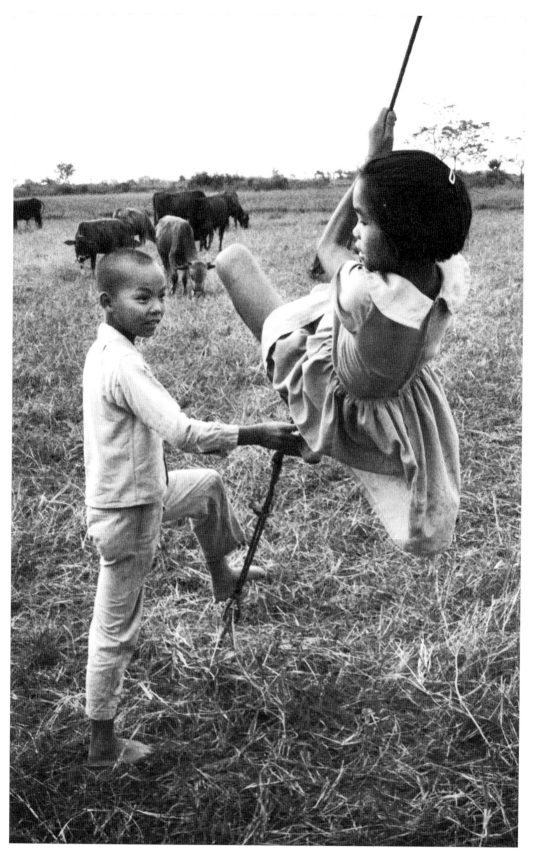

尊貴，以及「純真」之情感與美。

童年的回憶

民國十七年（一九二八）劉安明出生於屏東縣海豐莊的農村。從小就在鄉下家裡幫忙牧牛、養鴨、種甘蔗、收稻米，自然對農家、小孩等有一份特殊的根源情感。在他懂得攝影之後，大部分時間奔馳於鄉野上，他覺得拍照的過程好像去捕捉童年的回憶一般，自然、熟悉而順意。

在《青梅竹馬》（一九六三）一圖中，劉安明生動地抓住了男女孩童放牛休憩的兒時情景，在他們相對的眼神、調皮的姿態、靜中取動的構圖，與溫馨的愉悅情感中，隱隱地傳達了作者「關愛」的訊息，這是長年生長在城市裡的人所較難領會且捕捉到的。

而在《牧牛》（一九六六）一景中，我們看到牧童在黃昏的原野中跳上跳下，戲耍在牛背上。很少看到本地的攝影家能將人、動物、大自然處理得如此祥和、大方而詩意。

在《戲水》（一九六七）中，孩童們互相嬉鬧作弄，在動作的韻律與水花四濺的趣味中，一種暢快、野性的生命動力，躍然於紙上。

這些活潑、動人的童年景象，正顯示了劉安明在睿智的觀察眼下，仍擁有一顆童稚的心靈。

牧牛
屏東縣三地門
1966

戲水
屏東縣
1967

青梅竹馬
屏東縣黎明村
1963

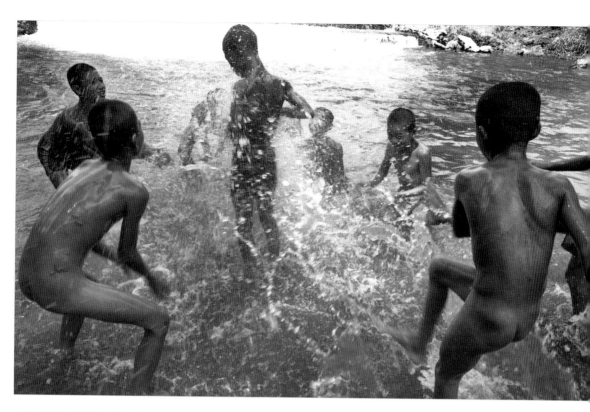

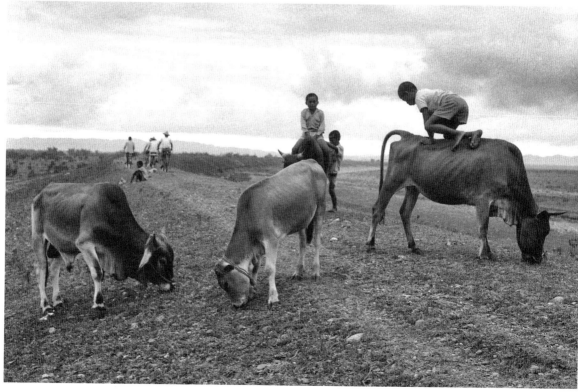

年輕的觸角

劉安明的攝影履歷，必須追溯到臺灣戰前。他十幾歲時，就在大哥開設於屏東潮州的寫真館中幫忙暗房工作。他記得自己拍的第一張照片，是日本飛機在佳冬失事的災難實況，當時由於臨時找不到人，在緊急應命下，他抓了寫真館裡的相機就往失事現場跑，那時候所使用的感光材料還是六寸大的玻璃底片。

戰後，他先在市政府做事，再到駐臺美軍單位中幹過一陣行政補給的工作。隨後，他到內埔幫忙一家相館的生意，有了些許經驗後，他又到高雄、屏東做了一陣相館裡的照相師傅。民國三十八年至三十九年間，為了參加高雄照相公會所舉辦的比賽，他借用了相館的 Mamiya 相機去拍愛河，雖然是一種「畫意」的起步，但戶外攝影的興致已經開始逐漸付諸行動了。

民國四十五年，他結婚創業，在屏東市開了一家「真藝照相館」，然而他一直沒有小型相機，每次都是隨著他的「老師」林滄錦，坐他的摩托車，借林的 Rolleicord，到處獵影速寫，慢慢建立起對「寫實」攝影的嗜愛與信心。

民國五十年左右，極力倡導「寫實」攝影的狂熱者張士賢想籌組「臺灣省攝影學會」，邀劉安明參加。劉安明靦腆地說：「我沒相機，怎麼入會？」張士賢於是替他買了一部 Pentax H2，外帶五十五及一三五兩個鏡頭。擁有了第一架自己的小相機，加上張士賢、蔡高明在一些日文雜誌的提供與互勉，劉安明開始大量拍照。為了脫離當時人云亦云的「獎品」風格、「比賽」觀念，他什麼都拍。抒情的、紀實的、批判的，想到什麼、看到什麼，就設法把它影像化下來。

對於寫實攝影的源流與旨意，劉安明回憶當時的情景說：「寫實攝影的再崛起，好像在第二次大戰後的義大利吧……因為戰後的窮困挫敗，人們體驗到前所未有的深刻感受，時代在變，攝影機無比的寫實能力重新被體認出來。所以一些新觀念的攝影家們便透過靈巧而精密的鏡頭，以忠實而強調的方式，刻劃出現實人生的某一片段。」

寫實的必要

「他們反對沒有賦予生命與靈魂、而僅僅是『唯美』的作法，並摒棄『為藝術而藝術』而又與大眾生活無關痛癢的『畫意』主義，進而大力提倡『實用』並喊出『為人生而藝術』的攝影路線。」

「總體來看，就是題材上排斥虛構的人物、事件，表現上離棄傳統的形式和習慣，要從『真實』中建立真正獨立的意旨與風格，正視現實人生，以它的寫實特質，提出問題，摘發百相，促使人與人之間的溝通、同情和了解。」

有了這種認定，劉安明除了鄉野獵影、民俗記實之外，也嘗試拍了一些反映社會問題的連作。

譬如民國五十年的「惡補制度」，他看到兒女們如果不參加老師私補便得回家趕做多得令人咋舌的功課時，做父親的便拍下一組連作，表達了他對教育制度的沉痛心聲。

沖水
屏東縣竹田鄉
1967

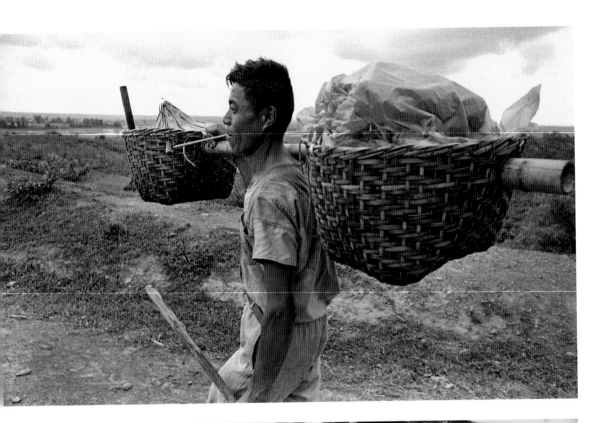

民國五十二年，社會盛傳牛乳將替代母乳。劉安明對母與子之間的微妙情感是否會有所改變覺得憂心，有感而發地拍了一組《將會逝去的親感》，表達了社會將面臨的憂煩。

此外，對討海人的《歹年冬》、苦力的《勞工者心聲》，他也試做事題，雖然誠如他所說，才疏學淺，未能表現得深刻與完整，但在當時能持有這種創作觀念的人，畢竟還是很少的。

這些觸及社會良心、存活意識的攝影指向，當時是很被誤解與排斥的。劉安明曾拍了一張照片，在一家三合院的農宅中，一個拿著飯碗的小孩調皮的轉身走開，在那回首一望的小臉上，流露出可愛憨怯的情感觸動。然而只是因為他肩上的衣服破了一個洞，竟被某些偏狹心態的評審員解釋為「暴露貧窮」，而強從展覽會中拿下來。劉安明一氣之下，把底片毀了，再不參加比賽。

個性謙讓的劉安明，不喜歡與人爭端，也犯不著惹無謂的麻煩上身，因此就保持清淨之身，不入學會，很多作品也不再發表。攝影圈的不長進、胡亂指控、互為奉承的惡習，似乎每個年代都有它令人扼腕的可笑面貌。為什麼臺灣的攝影落後數十年？不知道的人還是不知道。

影像的質地

再回頭閱讀劉安明的優秀作品，發現它們共同呈現著一種敦厚、優美的質地。

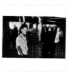

失業在家時
高雄美濃
1965

出勤
屏東縣響潭
1960

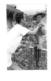
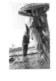

放生
高雄
1966

敬火
屏東
1954

秧作
屏東縣長治鄉
1964

「人」的素質在這兒被尊重地呈現出來，《秧作》中的婦人、《出勤》中的農夫、《敬火》中的原住民、《失業在家時》的男子、《青梅竹馬》中的孩童，都流露出劉安明對他們的敬重與關切。

　在《牧牛》、《放生》、《觀光客》中，我們看到他心胸開闊的視野，安靜而思考的影像洞察力。四位修女在三地門紀念照前的留影，黑白相稱，線條互動，趣味盎然。在豐富的構成因子中，長久地傳達了一種幽默與謎趣般的視覺魅力。

同樣的幽默情趣，也可以在《放生》與《敬火》中看到。《放生》的老者在鴿子飛翔之際的喜悅，《敬火》中的原住民在被平地人點菸時手握刀把的警戒姿態，使人莞爾。

　劉安明用仰角拍攝《秧作》的婦人，人物突出，形象生動，略為傾斜的構圖運用，加強了耕作的現場感。稻田中的泥水與婦人手勢，那麼傳神地逼近過來。而從側背拍攝《出勤》的農人，劉安明也不同於一般人的視角，側後的焦點，除了強調出竹籃的負載外，也更生動了人物的自然形象，引領出一種突破成見，更活潑耐看的布局。

　談到構圖布局，在《戲水》、《沖水》、《顏臉》中，我們也看到嚴謹究究的一面。大膽的裁切、取角的指向、黑白的對比、光影的逆差，造就出一股強烈逼迫的凝聚力。

　當然，數十年的暗房經驗，使劉安明的放大技術，遠超過其他的攝影家。在層次、質感、色調的種種要求上，他一絲不苟，使得這些影像益發顯現鮮活的質地。

顏臉
高雄美濃
1965

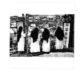

觀光客
屏東縣三地門
1967

夏日頑童
高雄美濃
1965

休憩
屏東縣
1951

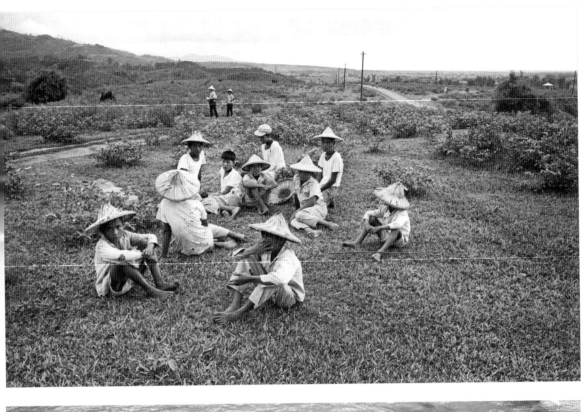

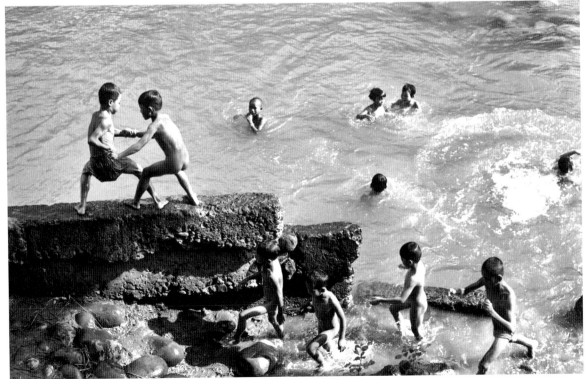

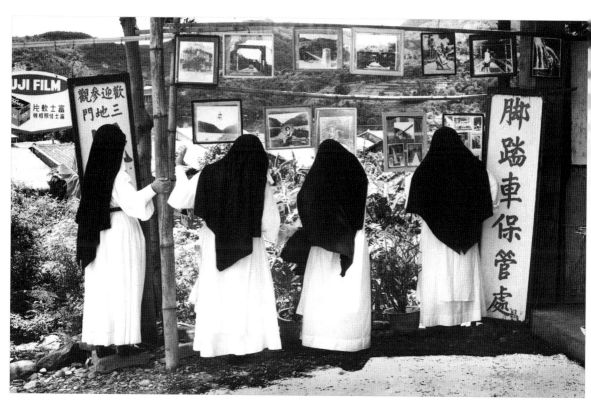

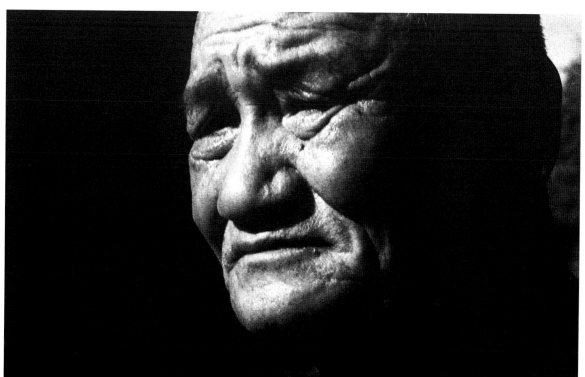

清澈的理念

上了歲數的劉安明，顯得更恬靜自若，對一些攝影界的紛爭譁亂，他保持「置身事外」的淡然。他自認過去從外國電影的視覺經驗裡學到很多。當然，土門拳、木村伊兵衛、三木淳這些日本攝影家也給他不少影響。其實，他的一些寬闊、詩情的視野是更接近布列松式的。

「發自內心的美，就是美。」劉安明這樣說。他的攝影理念與態度，在一篇短文中說得極明白不過：「寫實攝影，其含意之廣，就好像挖掘一般，愈挖只有愈深，但只有一句，必須純真……就讓我們回到純真罷。」

清澈、不移的意念，關愛的心胸、冷靜的觀視、生活的包容，才是影像能歷久長存的構因罷。

林慶雲 （一九二七—二〇〇三）

現實中的幻象

林慶雲——現實中的幻象

攝影的奧祕之一，是當我們將現實生活的流程凝住成一剎那間的「寂靜」來重新審視時，有時候竟能營造出另一種想像或幻影的氛圍。這種鏡頭再造的「新視覺」，不是我們凡常的肉眼在繁忙行進的現實過程中所能體驗得到的。

一個攝影者如果具備了敏銳的觸角與內省意識，當他面對一個攝影物體時，他會試圖用自己心中感覺去詮釋物像的「裡」「外」世界。現實的表象容易被覺察與記錄，然而它內層可能蘊含的精神與意境卻較難捕捉。有時候，那藏匿在影像背後的訊息，隱隱地引發出另一種情境的聯想感知，它既能傳達作者心中的美學意念，也豐富了攝影作品的閱讀層面。

六〇年代活躍的攝影家，能表現現實與幻象交融之妙的並不多見，「東港人」林慶雲算是較特殊而用心的一位。他利用光影、造型及構圖上的現實物象，表現了一種詭異、謎疑般的心靈造境。在現實中取材，卻若即若離的，宛然訴說著現實之外的另一世界。

《大地之女》（一九六二）雖是一幅日常易見的秧作圖，但林慶雲的處理，卻全然有了另一層異貌。他壓暗了上半部田壤的色調，並以粗粒子效果強化在秧女醒白的工作服上，造成一種失焦飄浮的效果；她的背部彷彿經由紅外線軟片的處理，變得粒

45 歲的林慶雲
1972

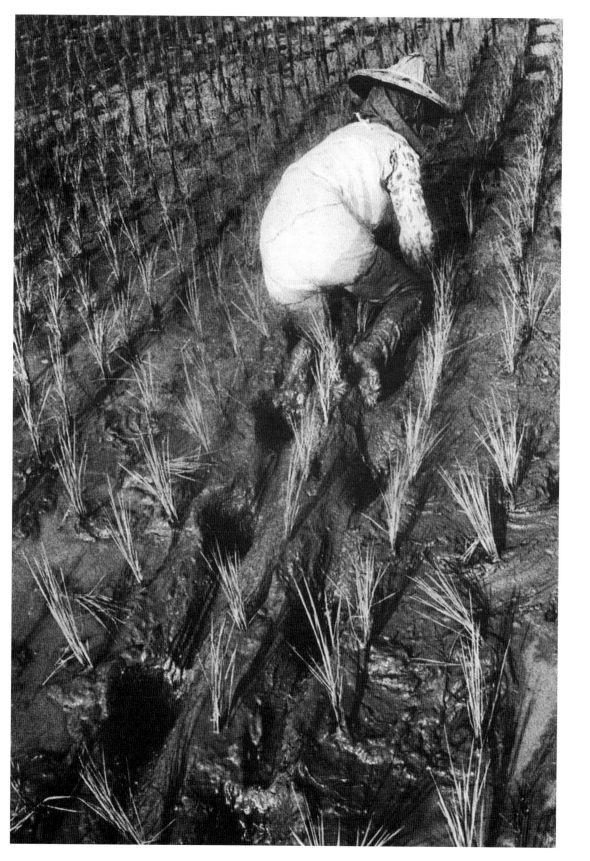

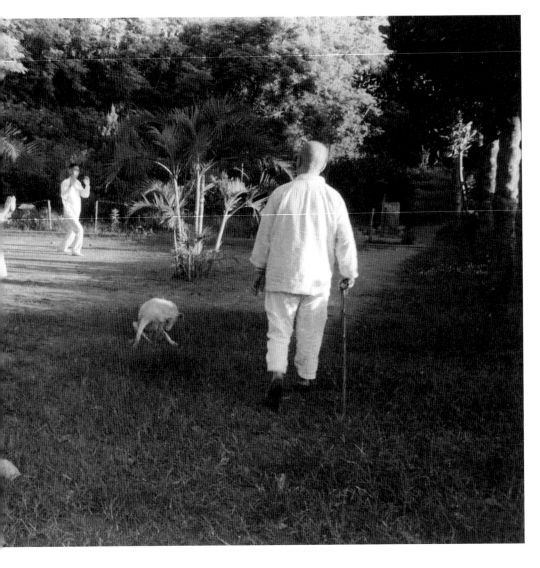

林慶雲 ∞ 220

大地之女
東港
1962

子鬆散、層次缺乏，一片泛白，與黯黑的田壤相應，有一種非現實的質感徵象。秧女沿著對角線向前爬行，她雙腳泥濘地黏滯在田壤中，好像掙脫不了大地似的。她的跪爬身姿以及身後留下的一個個望之悚然的黑穴，令人聯想起泥沼中困難蠕動的蝸牛或爬蟲，十分艱辛、賣力而認命。照片中的俯攝視角與空間留置，造成秧女好像貼疊在一個斜垂面往上爬的錯覺，現實的空間層次消失了，照片中的構成因子好像都被壓縮在一個平面上，包紮的頭部、模糊的雙、閃動的秧影、深陷的窪洞……似乎在現實之外，還告訴我們另一層難言的神祕訊息。秧女的姿顏，對我來說，更意味著一種向大地膜拜、為大地受苦的形象。也許只是一張簡明的耕作圖，卻引發這樣的聯想，應是林慶雲當初所沒有料到的罷。

《朝》（一九六八）這幅作品也令人有現實邊緣的遐想。一個散步的老頭、一隻休息的狗、加上三個打太極拳的人，也許只是一般的公園晨景，但光影明暗的配置與互異其趣的形姿對峙使畫面鮮活起來。坐在草地上的狗有一個很奇特的彎身架勢，三個人則注視著另一個人打太極，畫面中的這五個「點」均衡地分布著，好像很近，卻互相隱含著一種心理的「距離」，而攝影者的位置與視角，又與他們隔離了一層，這冷眼旁觀，使真實事物有時候產生一種惘然的虛妄感。

朝
臺東
1968

「單鏡頭」中的靈魂

林慶雲，民國十六年（一九二七）在屏東縣林邊鄉出生，童年過的是漁家生活，在東港小學念書。十六歲那年，他參加了日據臺灣總督府主辦的「熱帶拓南農業技術人員訓練班」，隨後又被徵召為海軍技術人員遠赴印尼、婆羅洲服務三年。民國三十五年返鄉時，他獲得日人遭返時遺留下來的軍用偵察六乘六日製相機一部，開始接觸攝影。

隨後十年間，他做過《中華日報》及《新生報》駐屏東特約記者，買了四乘六的相機，除了新聞報導外，他開始拍自己的照片。民國四十二年，他潛心自修，考上了「土地文件」及「土地測量」代書，便以此為終生職業，然而，他的妻子總是調侃他說：「攝影才是你的專業，代書是業餘的。」

民國五十一年，林慶雲召集了東港攝影家吳吉川、許得全、張梅莊、林茂盛、謝德正等人，成立了屏東第一個攝影團體「東光俱樂部」。「東光」辦了三屆展覽，部分成員又和潮州鎮元老張達銘發起「屏東單鏡頭攝影俱樂部」。他們每月舉辦活動，自第一次例會迄今辦了二百四十餘次，堪稱南部攝影學會中，素質相當、歷史悠久的代表團體。

在「單鏡頭」裡，林慶雲擔任了前十年的總幹事，踏實、靈活的行政能力，熱誠、公正的待人處事，以及在攝影實務與理論上的創作與涵養，使他贏得老少會員的信服，「單鏡頭」前期能在安定與進步下推展，林慶雲付出很大的心力。

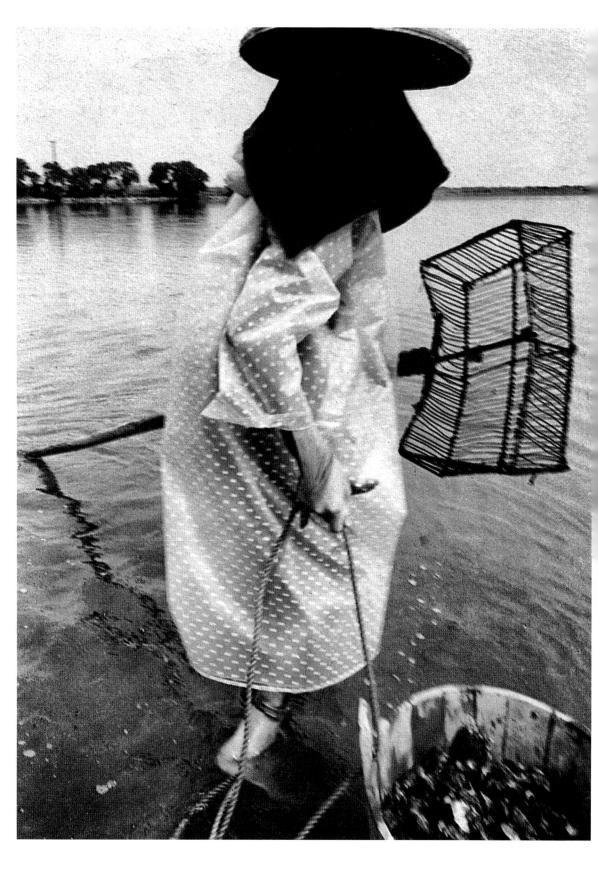

「景觀器」裡的意境

在早期的「單鏡頭」成員中，林慶雲和劉安明是兩位風格突出的作家。他們性情敦厚，年齡相近，交友多年，其對事物寬廣的認識，對寫實的基本理念，對民間的真實情感和對攝影的長期堅持，導引他們的作品，共通地流露出持久而誠摯的人文觀照之特色。劉安明的視角開展了寬闊、和諧及幽默的生命力情感，而林慶雲則努力去發掘現實造型中可能引發的幻象意境。同樣都以寫實精神出發，林慶雲試圖去接近另一層境界。

在《撈蛤蜊的少女》（一九六七）中，我們看到各種機巧的線條組合：橫豎的、三角的、四方的、圓形的，以及不規則的彎曲線，在滿布白點的雨衣包裹下，少女蒙著遮陽黑罩，驀然一看，這般裝束像極了戲劇舞臺上的一個奇特角色，然而她的手拿著工具，腳踩入水中，又是那麼活生生的現實。那黑罩裡令人猜測的顏容，成了畫面的「情感」焦點，那已然不是一個單純的漁家女形象所能解釋的了。

同樣的，在《春耕》（一九六七）中，那罩著黑巾的農家女使一幅平凡的耕作圖產生異樣的神祕感。耕牛身上醒目的渦漩狀鬃毛，顯出奇異的肌理造型，與手執竹鞭、貌不可測的少女，構成一幅神祕的現實取境。它的視覺導向，因為那蒙上黑罩的形體，而有了超現實的聯想感知。

《趕回家》（一九六六）除了一種揶揄的愉悅外，因為物像出現在異態空間的奇特感，也有了失常與荒誕的意境，容我們去構思現實之外的許多可能。

趕回家
屏東枋寮
1966

春耕
屏東縣春日鄉
1967

撈蛤蜊的少女
東港大鵬灣
1967

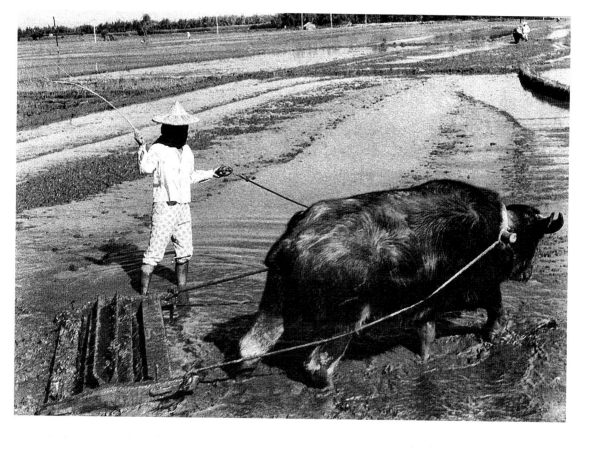

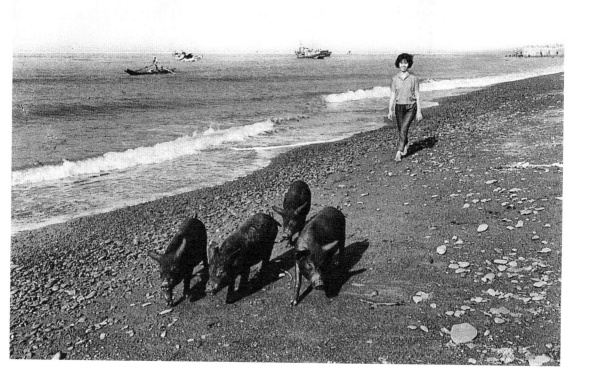

「光與影」的窺探

在林慶雲許多寫實作品中，都能兼顧到內容上的「精神面」與形式上的「構成美」，這大概是他多年來研讀攝影的史料與評論書籍所訓練出來的鑑斷力。對幾何線條的布局，光影的捕捉，心靈的伺探，他確實有一番功力。

《窺》（一九六五）中的七個孩童以俏皮的姿態不知在偷窺些什麼，他們的手腳變化多端地倚仗在線條豐富的建構物上，觀者的視點可以在畫面四處遊走而不會顯得呆滯。攝影者也像黃雀一般地「偷窺」著——螳螂似的孩童的「偷窺」，因為不知道被窺伺的是蟬或是別的什麼，因此顯出一種「謎趣」。

在《漁人》（一九六一）作品中，林慶雲以簡單、巧妙的線條交錯，組成一幅大方、靜謐的現實布局，破網中的釣者似乎也被偷窺著，這樣的風景，好像更契合夢中的心境罷。

《雨後》（一九八七）、《孤獨》（一九七八）及《獨行》（一九七〇）三張作品裡，人與物在強烈的光影反差中，被鮮活地提升出來。《雨後》中的雨衣，背光透明中滴滴的雨點殘留，林慶雲將一件平庸的雨衣形象，整個生動地扭轉過來，而天空的彩雲與鴿群，地面的水漬反光，以及錯綜交叉的線纜景觀，都變成了豐富的背景陪襯。

《孤獨》中的老人逆光而坐，他好像一座雕塑黏緊在長凳上，然後一起將夢魅似的黑影重重地嵌印在地上。再一次的，簡明卻不刻板的幾何線條構成，在明暗的反照中，似乎也強烈地傳達了老人孤獨的心境。

《獨行》是林慶雲一九七〇年在月世界拍攝的。他不以一般攝影者所喜好的「牧

林慶雲 ∞ 226

窺
東港
1965

雨後
東港
1987

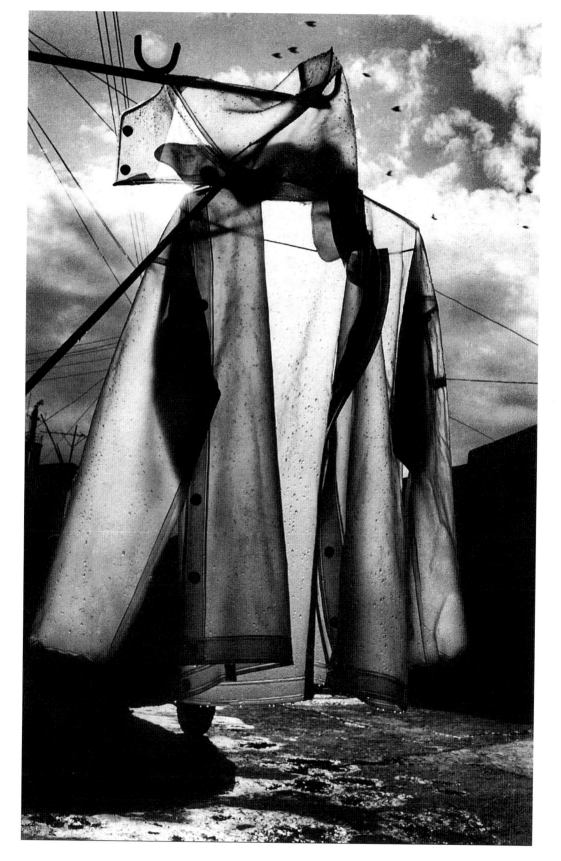

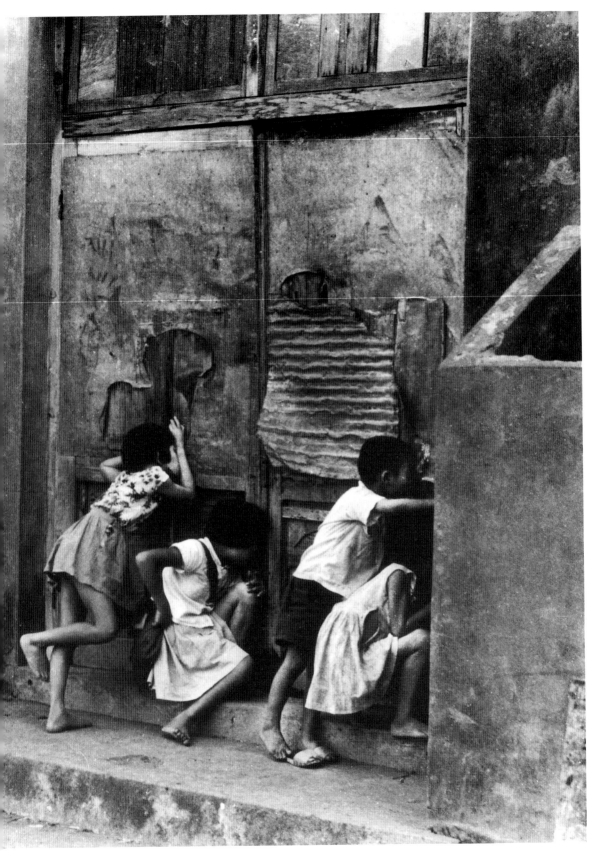

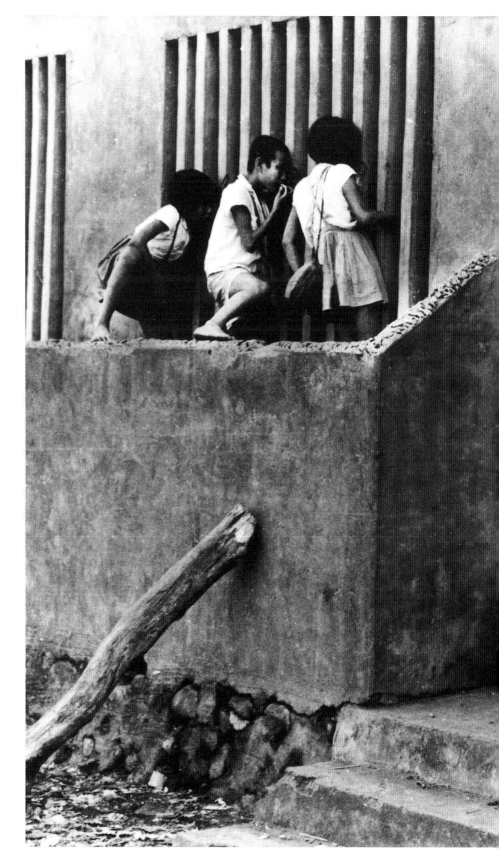

羊」為主題，而以「人」去點綴出這荒山廣漠的野趣。曲折展延的山坡斷層、纖細的野草、飄揚的塵煙，一人獨行其中，在這大自然的奧祕背後，彷彿有一份敬畏與未知的心靈恍惚擾動著罷。

多年前，林慶雲曾在一篇〈寫評序言〉中談到，攝影作品形成的五個重要因素：「內容表現」、「構成及攝影角度」、「色調與質感表現」、「快門機會」及「作品處理」。他又強調，要用「面對現實，不容假造之寫實性」的攝影特性，去迫近現實的斷面，創造屬於「攝影」的藝術。要用鮮銳（Sharpness）及質感（Texture）的再現，去捕捉光、構圖和感情融合的一瞬間。

林慶雲認為，有許多街頭速寫的照片，內容不夠深，「寫實力」不夠強，因而顯得平泛。而許多講求造型心象的作品，又只能顧及綺麗或怪異的表態，自落陷阱中。他自己希望能在寫實、心象與造型中獲求一種共存的平衡，從基本的寫實精神出發，卻又能與心靈的感知或幻想意境相遇，用「實」的物件，導引「非實」或「抽象」的聯想，以擴展內容的多面性遐想。

一九八七年，已過六十大關的林慶雲，仍然不時拿著相機，在南部生活的小鎮上，默默地拍照。如果我們今天能看到他還拍出像《雨後》這樣的照片，就證實了寶刀未鈍，薑老愈辣。或許，在創作不輟的老攝影家中，他確是值得我們繼續期盼與學習的一位高手罷。

回寮
枋寮山地
1967

獨行
月世界
1970

孤獨
鹿港
1978

漁人
東港
1961

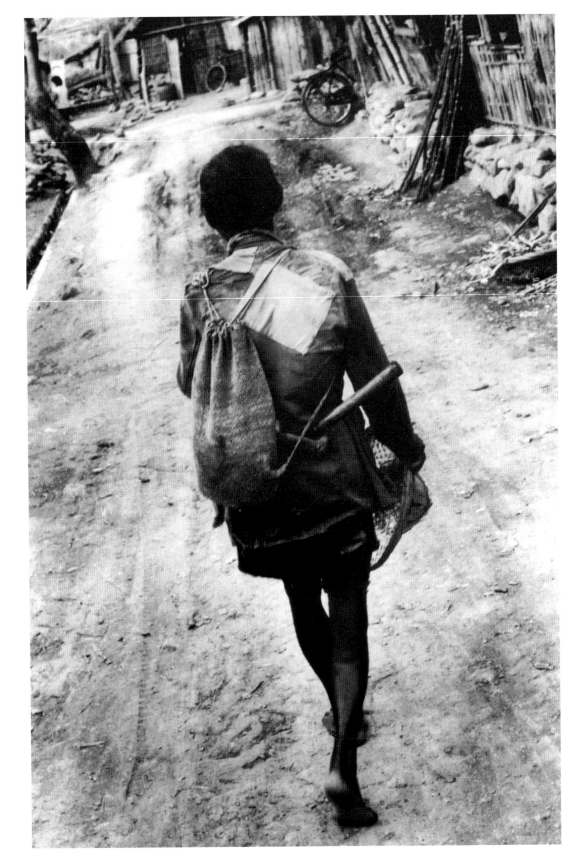

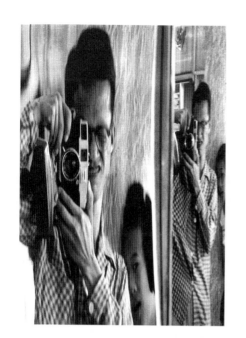

陳石岸 （一九三〇—二〇〇八）

回家的路上

陳石岸——回家的路上

還記得五十幾年前的鄉居童趣麼？用一條大手帕包著便當，提在手上搖著晃著，光著腳，成群結夥地走在回家的路途上，兩旁的清風與稻香輕輕吹拂他們憨羞的顏容。有些頑童已經迫不及待地跳進河溪中，撈魚抓蝦，嬉戲吆喝；有些牽著繩索、騎在牛背上，在日暮黃昏，將廟，四處亂竄，裝神做鬼地自娛一番；有些則跑到街弄小一種悠閒自得的歸途剪影貼在天地間雲霧上……，在我們逐漸失去一個自然而寧謐的生長環境的今天，攝影家陳石岸的這些往昔追念，好像又帶領我們歸返古早又古遠的記憶中之家鄉，那麼親和、溫馨，讓我們又體會一次單純的可貴，再呼吸一次本質的芳香。

當了三十多年小學教員的陳石岸先生，把攝影當成他追求「真」與「善」最理想的表達工具。由於愛照相，他放棄了好幾次升任為主任與校長的機會，因為一旦當上了主管級職位，他的精力與時間必須耗費在行政校務上，再不能隨心所欲地全力投注於自己的喜好。有了這一層基本的堅持，加上妻伴的支持與鼓勵，陳石岸的攝影背景是較為坦然、順意的。知足與淡泊、實際而勤謹，陳石岸的性格很自然地反映在他的作品上。

27 歲的陳石岸
1957

消逝的風情

民國十九年（一九三○）出生於臺中市，陳石岸對攝影發生興趣是在十八、九歲左右，他的一位親戚在鎮上開設「寫真館」，他時常去幫忙洗放相片，慢慢地也借用店裡的機器自己嘗試著拍照。戰前，市面上攝影的主要材料來源是日本「小西六寫真工業株式會社」出品的櫻花牌軟片相紙，陳石岸記得當時省吃節用，在路邊攤上買到一些流失品，就興致沖沖的開啟了影像摸索之門。

民國三十七年，他由臺中農業學校轉考臺中普通師範專科，決定選擇「教職」為日後的終身事業。畢業後他先後在霧峰的「四德」，臺中的「大里」、「光復」等國小任教達三十五年之久。

民國四十二年，他自己買了一台伸縮蛇腹的相機，又結識了徐清波、謝震乾等攝影同好，開始對「寫實」攝影有了共通的專注話題。

陳石岸說，早年他經常與臺中的攝影前輩陳耿彬、林權助一齊出遊獵影，陳、林二人都當過報社的攝影記者，比他年長十歲，在技術與觀念上，亦師亦友地給了他不少啟發。陳耿彬常告訴他，要多拍逐漸消逝的人間風物，留下珍貴的生活記錄。陳石岸有一些介於沙龍與寫實的溫雅作品，多少受了陳耿彬的指引與影響。

陳石岸回憶起當年一塊出遊時，常常拍到同一角度與題材的照片，他們會放大出來互道長短，藉以交流與改進。他認為這一種競爭與鼓勵，是攝影帶來的一份因緣與收穫，而友情的存留，則有賴平常與開闊的心胸去維繫。

人的況味

陳石岸喜歡把鏡頭瞄準農忙或休閒中的庶民生態，他的目標不是孩童就是老人，與五、六〇年代的攝影家一樣，年輕人很少出現在他們的觀景器裡。推究起原因，一是年輕人都出外工作了，不易見到；二來年輕人的行為與情緒比較約束，不如老翁幼孺那麼自然坦率，也較難訴求「情感」直述的表象；此外，前者對照相機普遍有一種尷尬、設防或排拒的反應，存疑心大，不如後者那麼容易接近。當然，更重要的是，當時的攝影思潮與意識，較缺乏一種社會探訪、人性深究的觀念，因此在攝影題材選擇上，容易偏向自己熟悉、溝通容易而較泛論式的片面獵影上，欠缺嚴肅的在一個確定的意念與取材中累積它的厚實力量，這本是中外許多業餘攝影家共有的現象。

陳石岸的攝影理念與工作態度，似乎很接近小津安二郎的電影哲學：用一種傾聽的、注視的態度去表達抑制之美。《農村學童》（一九五九）、《河邊玩童》（一九五九）、《催歸》（一九六八）及《春耕》（一九六六）等作品中，我們看到陳石岸用一種謙抑的寫實者風範，安靜地捕捉童年生活中平凡卻動人的一瞥。真實中蘊含著些許詩意，人很自然、寫意地融入一個廣闊的包容空間。《春耕》裡簡單、隨意的取景以及空間的留置，《河邊玩童》裡靈巧、怡然的構圖與氛圍，使我們看到了孩童生活的細微動作，他並不直接挑動觀者的感情，卻能令人在閱讀的過程中，產生沉思回味的餘韻。這種不經意的、抑制的態度，正是藝術的極致境界。

《放牛的老翁》（一九六〇）、《爺爺講故事》（一九六七）中，我們覺察到老長輩當時慣用的煙桿與煙草袋，是如何陪伴他們度過晚年。小津曾說過：「性格究竟

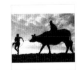

春耕
溪頭
1966

催歸
臺中市郊
1968

農村學童
臺中市郊
1959

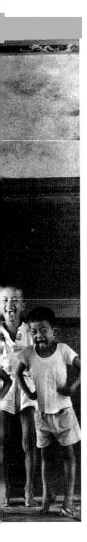

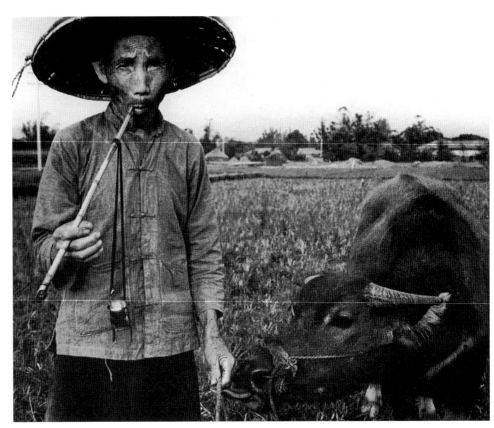

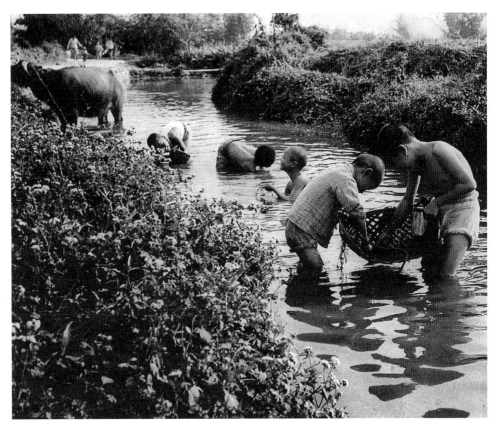

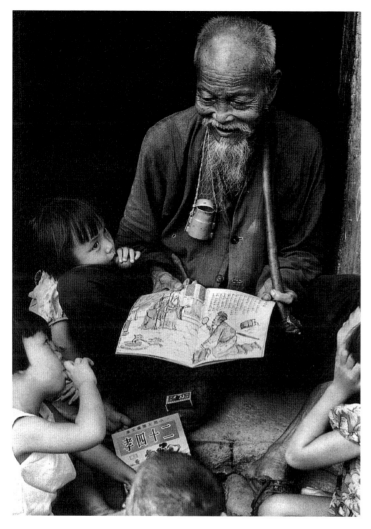

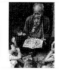

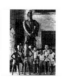

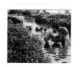

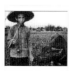

爺爺講故事
臺中市
1967

玩童群像
臺中市城隍廟
1967

河邊玩童
臺中市郊
1959

放牛的老翁
臺中市郊
1960

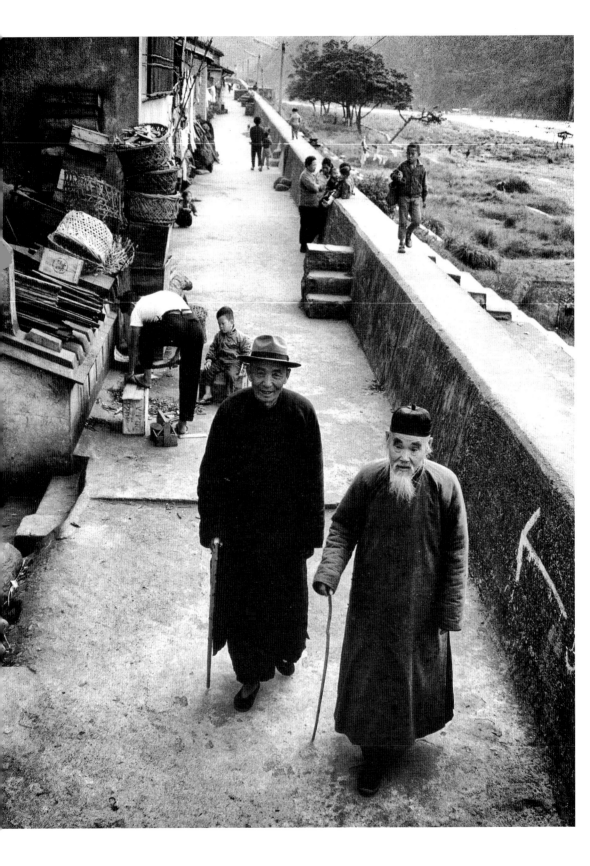

是什麼呢？簡單的說，就是人的況味。如果你不能夠傳達人的況味，你的工作等於白搭，這是一切藝術的目的。在一部電影中，有感情而無人的況味，是一種缺陷。光是擅於做表情是不夠的，臉部的肌肉控制自如，裝出欣喜或悲傷的表情是不行的，那太簡單了，它往往是表現人的況味的障礙，它需要被壓制，如何從此一壓制中表現人的況味，乃是導演的職責所在。」他雖然談的是電影，但用在「影像」創作的自覺上，一樣受用。攝影家的職責，也是以冷靜的觀察與等待，避開刻意與煽情的心機，才能捕捉到人的況味。在放牛的老翁、講故事的爺爺、散步的長者等身上，我們也感覺到一些平凡的個體中，人的氣質與況味罷。

《散步》（一九六五）這幅作品最能表現出小津所謂的「人間況味」。主題是新店碧潭堤岸上的兩位散步老人，以一種恬澹、自若的神態與裝扮前行，容顏中各有其歲月痕跡的淡然神色。他們背後有好幾組事件進行著：一對做著木工的父子、一群倚岸聊天的家人、兩個行走在堤上的孩童、一個蹲著玩耍的女孩以及幾個遠處的模糊身影。斜割圖面的堤岸延伸既增加了畫面的立體景深，也巧妙地劃分了兩岸的景觀，堤岸外的遠山、樹叢、河水與草原，拓展了寬廣的視野景觀，陳石岸站在吊橋頭取景，俯攝視角與決定瞬間的運用，適切地包容了完美的構成因子，人物各以互異的形態均衡分布四周，由近而遠，由大而小，再加上構圖的幾何線條，豐富而不凌亂，生動地描繪了六〇年代庶民休閒的情境。堤岸上白色的字跡與箭頭指標，突兀、即興地增加了引人思索的「視點」趣味。當我們看到這一張好的照片，心中總有一些戚然，因為裡面的人物、景況已經走了，他們如今不在，整張照片流露了陳石岸篤實與懷舊的生活感念。

散步
新店碧潭
1965

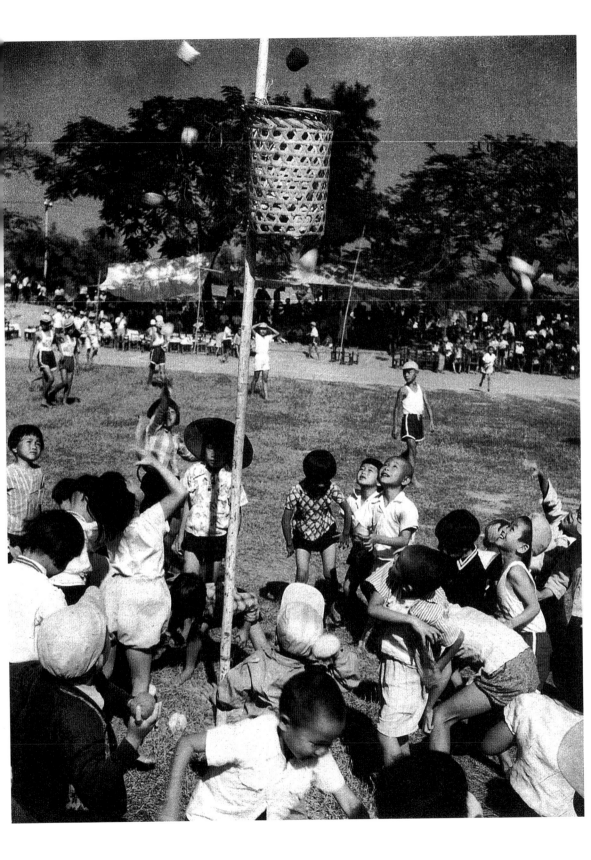

幽默與傷懷

溫馨之外，童心與幽默感也經常出現在陳石岸的作品中。《快樂的幼稚班遠足》（一九五九）是他帶著學童北上旅遊時在圓山動物園順道攝取的。大象林旺、幼齡學童與照相師的手勢連成一條有趣的視線，加上圍觀者的表情姿態，自然、活潑地表現了一幅「留念」之外的觀察心境。

《自拍器》（一九六八）則表現了攝影家的睿智與幽默。偶發的事件、巧妙的構成、靈活的光影，新穎的觀點，令讀者發出會心一笑。我們會發笑，是因為看到這五位西裝革履的男士正襟做樣的背後，他們的神經好像被一部小小的、無主的自動定時照相機控制著。較少人用這樣的角度去組合照相機與人的關係，當主客的關係易位，便產生荒謬與可笑的情境。

在黑白攝影的過程中，陳石岸極重視暗房中的「勞動」。他認為拍照是過程，放大才是結果，暗房作業的「樂趣」應該自己享受，而不要讓與別人，即使勞累，也是一種汗水耕耘的獲取，這樣子產生的作品，才是「自己的」。他說：「你要知道如何放大，才知道如何去拍。如果有所謂的成就感，那是因為通過拍照與放大兩個步驟，使自己的意象重現。」這些對攝影整體上的認知及參與，無疑是訓練一個創作者成長的不二法則。

退休前幾年，陳石岸在學校的視聽室負責教學錄影帶製作，因長期的視力操勞與光線刺激，導致視神經網膜剝離，視線已大不如前，因此在退休之後，他也改用大型相機拍攝畫質細膩的彩色照了。

投籃競賽
臺中縣大里國小
1957

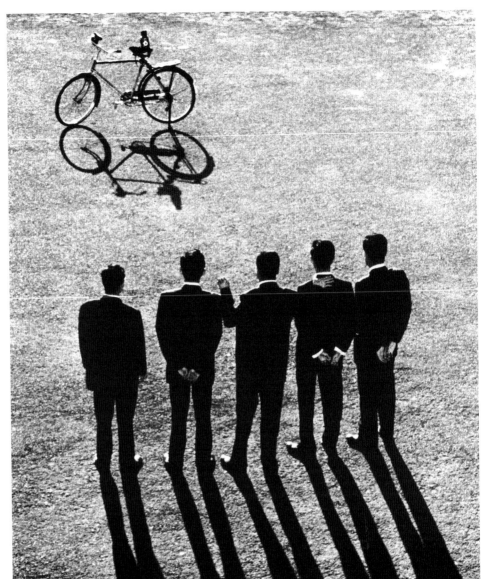

自拍器
南投中興新村
1968

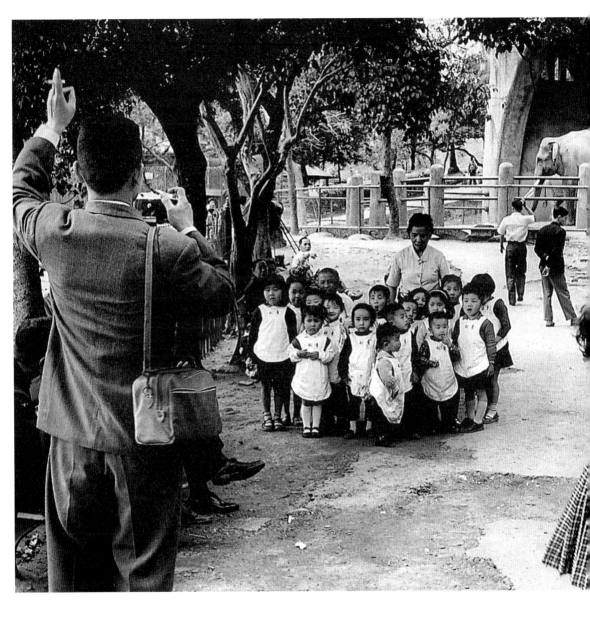

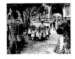

快樂的幼稚班遠足
圓山動物園
1959

回首六○年代的影像記錄，陳石岸提供我們一些難以忘懷的美好斷片……在回家的路上，我們曾經與這些調皮、快樂的頑童為伍，與那些溫雅、寬厚的長者相伴……看著這些消逝的風情，那曾經朗朗上口的兒歌：「我家門前有小河，後面有山坡……」，以及午後陋巷隱隱傳出的空中嚎唱「……鼓打四更月正濃，心猿意馬歸故蹤……」，似乎猶在耳間迴繞。影像的追尋，往昔的蹤跡，的確帶給我們無盡的傷懷與感念呵。

黄伯驥 （一九三一—）

抓住歡笑與感謝的一瞥

黃伯驥——抓住歡笑與感謝的一瞥

當一個人試圖回憶自己人生旅程的蹤跡時，最令他感覺疼惜而心動的，除了戀情外，應該是一幅幅童年生活的影照罷。即使是一張平淡無奇的幼年生活照，比起其他呆照，都要叫人凝視半天，更何況如果這些影像能表現出動人而出色的情感與活力呢。

黃伯驥在民國五十四年至五十八年間，所拍的一些描述童年與親情的黑白照片，就傳達了這樣一種感情律動。街角嬉遊的孩童、開朗憨笑的臉孔、天真調皮的姿態與行為、以及充滿愛憐呵護的父子親情，都在黃伯驥的鏡頭下，相當動人地呈現出來。以一個業餘自修的攝影家而言，他的關愛心與幽默感，替我們在這個急速變遷的本土影集中，抓住了許多歡笑與感謝的一瞥。

攝影眼光

黃伯驥，民國二十年（一九三一）出生於屏東東港，九歲遷往高雄，在那兒就讀

44 歲的黃伯驥
臺北
1975

初高中，他的水彩畫得得不錯，曾得過全校第一名。民國三十九年，他考入臺大醫學院，習醫七年。金門退役後，他回臺大醫院門診工作，隨後在臺北的南京東路開設「黃小兒科」診所，在這之前，他不曾接觸過相機。

黃伯驥第一次摸到自己的相機是在民國五十三年，比較起來，他算是很晚起步的了。為了拍攝兒女們的紀念照，他花了一萬元買了部 Nikon F 相機。

當時的一萬元可不是小數目，他的攝影啟蒙之友張光泰告訴他，用這麼好的器材只拍家庭紀念照未免太可惜了，開始指導他拍些別的，又介紹當時攝影界的傳奇狂熱人物張士賢給他，從他們兩人那兒，他慢慢學習、掌握了什麼叫做「攝影眼光」（Camera Eye），缺少了這種能力，照片只是照片，而不能使其成為「作品」。

帶著一片衝勁與執迷，黃伯驥開始努力拍照。他利用早晨五點至七點，臺大門診前的這段拂曉時光，以及中午兩個鐘頭的休息時間，帶著相機四處遊走，一方面紓解醫師工作的煩悶與壓力，一方面將它當作唯一的興趣培養與投注。加上他英、日文的閱讀能力，逐漸從攝影書中吸收知識，廣納新知，黃伯驥自喻當時就像從一張「白紙」出發，開始染上了各種彩繪紋路。

這段時期的良師指導、加入臺灣省攝影學會的督促、投稿《Nippon Camera》月例賽入選的鼓勵等等演進過程，使他在一九六五至六九年間，創作量豐盛，除了各式樣的寫實取材外，他並有《都市的兒童》、《義光育幼院》、《小琉球》、《西門町速寫》、《圓的造型》等系列專題試作，雖不完整，但已具備確信的觀點與方向。

歡笑的孩童
大龍峒
1965

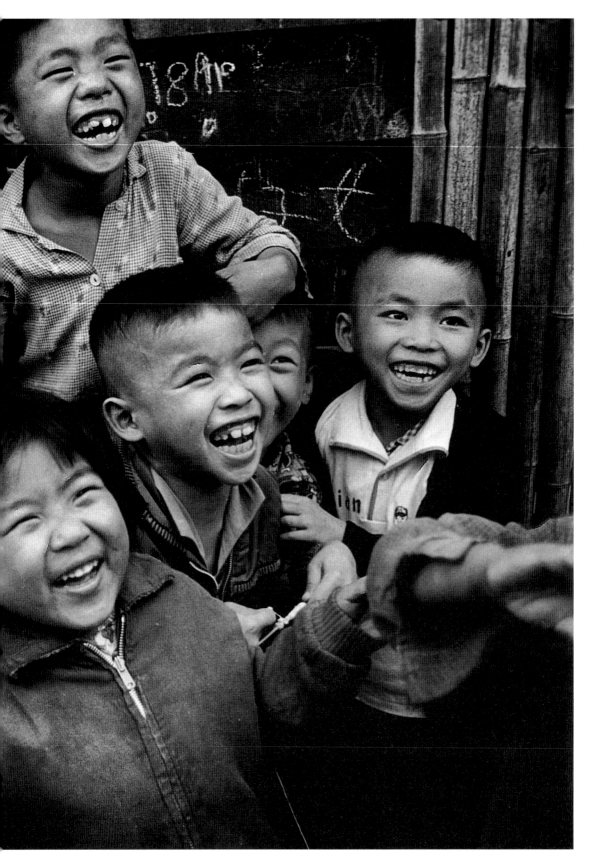

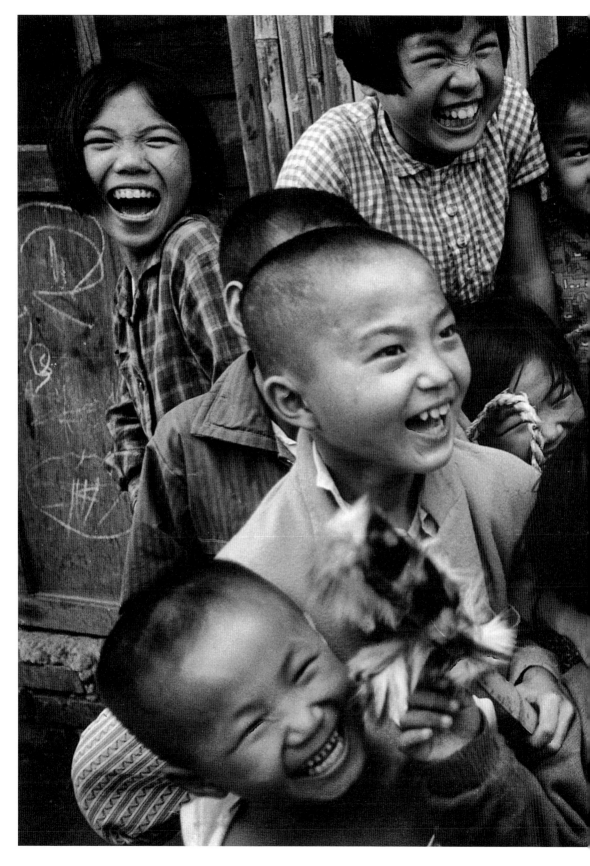

寫實的起步

回憶起他早期的摸索過程，黃伯驥曾四方求教：「什麼樣才是好照片？」

中國攝影學會的元老們告訴他：「你看漂亮就行了。」

臺灣省攝影學會的人則說：「有人情味就好。」

而張士賢的意見是：「一看就能打動你的心，就是一張好照片。」

話就是這麼簡單：在明確或巧妙的構圖中，予人性回應的內容上，給與真情流露的一瞥，即能直入觀者的心坎。這是當時，也是「寫實」攝影長久以來簡單而不移的理念。今天看來，這樣的理念，如果不在表現的手法與觀念有所實驗與突破，則「寫實」攝影的前瞻，怕是很偏限的罷。

黃伯驥開始攝影時，所以沒有被當時的大潮流──沙龍畫意派──所淹沒，得歸功於他對「攝影」的本質，有一個明晰的意念。他認為，攝影之所以為「攝影」，就應該表現「繪畫」所不能，也就是所謂真實、具象一刹那間的「力量」，那種力量是直接、親近而呼之欲出的。攝影不應該去摹仿繪畫，只效法那種畫意的沙龍美，卻缺少真正的生命血肉。

從日本攝影家土門拳的作品裡，黃伯驥學得了正視現實角落的迫切之情，捕捉生活本質的原貌，不予刻意的美化或修飾。在他的《感謝》（一九六七）中，義光育幼院的孩童那麼「努力」而虔誠的做著餐前祈禱，動人的手勢與表情，傳達了一種生命的恩寵與珍貴。同樣的，《假日》（一九六八）與《屋頂上的戀人》（一九六七），黃伯驥以一種謙和、平穩的觀點，表達了祖孫三代假日遊罷歸去的親情，以及年輕戀

黃伯驥 ∞ 254

屋頂上的戀人
臺北中山堂前
1967

感謝
臺北義光育幼院
1967

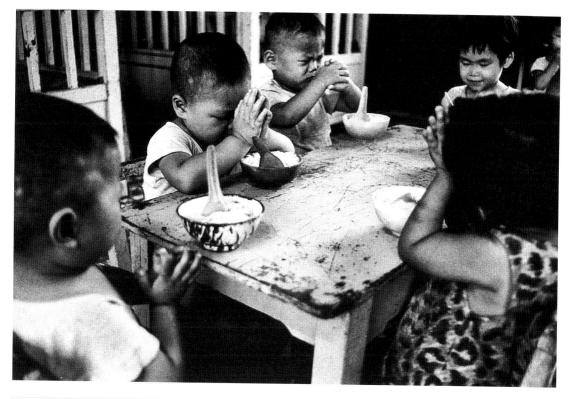

人怡然自得的面貌。照相機是那麼輕描淡寫、不著痕跡地，在熟睡的童顏、抓緊滑溜鞋的老婦背影，以及豁然開朗的戀人相笑前景中，找到了生命的關愛與視野。

此外，從法國攝影家卡提·布列松那兒，他也體會了「瞬間決定」的必要。在《父與子》（一九六五）中，對著嬰兒拍手逗樂的親子喜悅，在揮動的雙手間，黃伯驥掌握了極生動的一瞬。而右上方斜陽的照射，後方女伶人的凝視眼線，以及父子相對的姿態，形成一幅層次分明、氣韻靈活的構圖配置，是舞臺幕後的藝人生涯，甘苦相共的溫暖寫照。

《劍俠》（一九六五）是他經過三重埔時，從橋上獵取了兩個男孩用竹劍鬥玩，他們與陋屋上的海報看板，形成有趣的對比。這張照片，特別使人回想起，孩提時代的種種景觀。

在《講故事》（一九六五）作品中，說書人渾然忘我的神情，與四周安靜聆聽的顏臉，構成了一幀動靜相稱，主客相衡的有趣畫面，黃伯驥的瞬間觀察與選擇，快門一收一放之間，成就了這張出色的寫實佳作。

表現點的尋找

除了上面的作品例子，黃伯驥另外有一些作品，則著重於強調「表現點」。在《礦夫》（一九六七）中，他的表現點在裸背上的汗水與煤渣，令讀者聯想起勞工的艱苦與毅力。側光的應用，大膽的裁切，單純有力地在造型與內涵中，取得精煉的表達方

講故事
萬華
1965

父與子
臺北克難街
1965

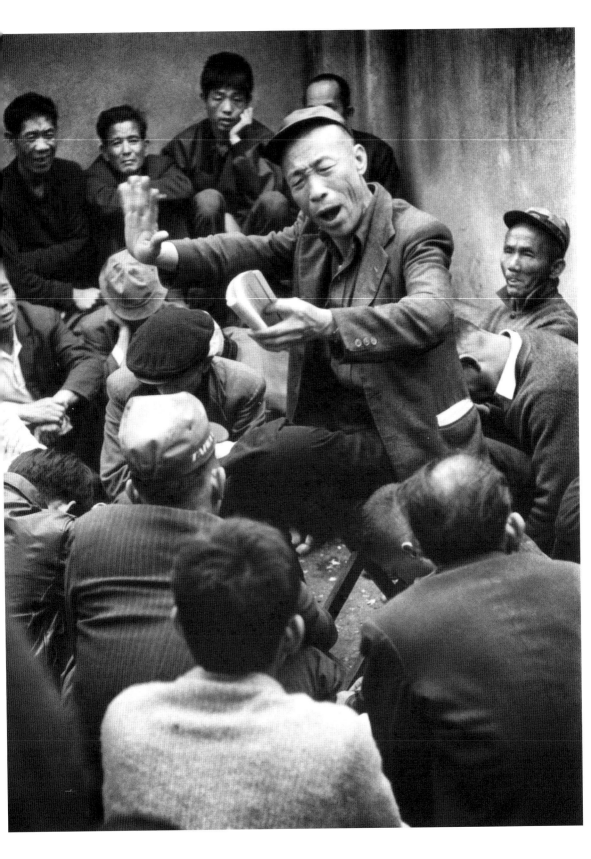

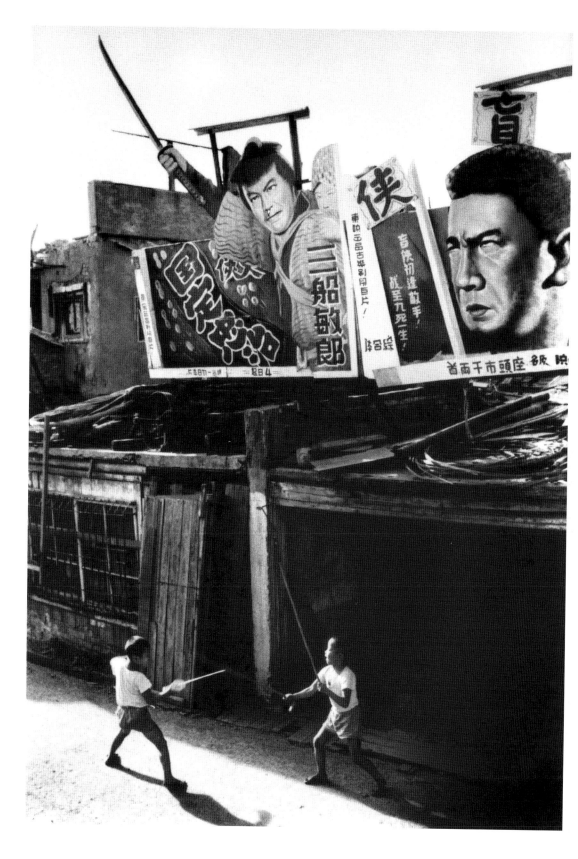

式，是幅令人眼睛一亮的作品。

在另一幅作品《船伕》（一九六八）中，他的鏡頭焦點對準了船伕黝黑粗獠的雙足。黃昏斜陽的照射下，肌膚上的風霜紋跡，清晰可見。在盪漾的河水、起伏的白雲，以及木舟上乘客丟擲的兩個銅板前，竟使得這兩隻腳宛如堅硬無比的雕塑，不畏風雨地屹立著，也透露出船伕生活的辛酸與耐韌的生命力。這種局部取景的視點，強化了某一種感情與力量，適宜的應用，在「寫實」攝影的表現方式上，毋寧是可以更直率、新鮮的。

基本上，黃伯驥的照片呈現的感情多是硬朗、歡笑的一面。他說，在診所裡，已經看到太多憂煩、愁苦的臉孔，整個心情是陰鬱而壓抑的，必須藉戶外開朗、勇毅、喜悅、幸福的影像來紓解與平衡。

帶著相機，一如獵犬般，他能走上五、六個小時也不覺疲累；由於攝影，他認識許多朋友，看到許多都市中不易覺察的事物。豐富了生活，也多一層了解人性，當快門按下，知道已獵取了一張好照片，心裡的喜悅，以及參與競賽，得到肯定與獎勵帶來的滿足感，都令他無以忘懷。他說，攝影使他的生活實在而不寂寞。

由絢麗再歸黑白

與許多老攝影家一樣，進入七〇年代之後，黃伯驥也改拍彩色了。一是由於黑白暗房在時間、精力上的不易堅持；二是因為彩色在作業上的方便，及風尚上的流行實在很引誘人去嘗試。而且畢竟時代不同了，沒有必要再用過去的「黑白」心態去捕捉

船伕
關渡
1968

上妝
大龍峒
1968

礦夫
瑞芳
1967

劍俠
三重埔
1965

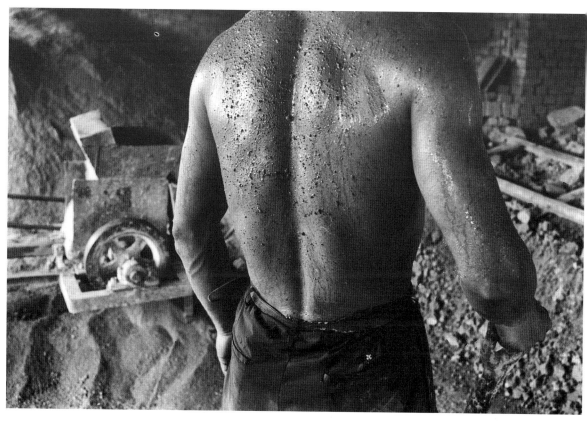

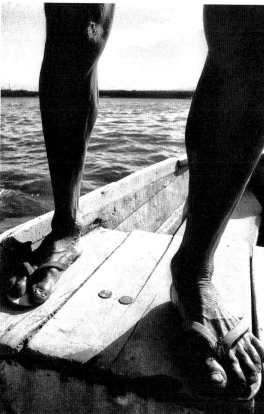

今天的「彩色」情感，個人性向與風貌的改變，各有其不可抗拒的緣由罷。

一如黃伯驥所說的，當他得到所謂「博學」的攝影名銜後，為了怕人家誤會或批評，就不太敢去投稿比賽或發表作品了。因而轉投到日本，但參與國外攝影甄選的熱度也只是一陣子，時間一過，就整個冷下來了。

這種「比賽帶引行動」、「名銜統領作品」的心態似乎是上一代攝影家的通性，今天年輕一輩的攝影者已能避開這個心結，不過，他們又時常跌入「展覽、發表是攝影之急迫前提」的觀念裡，與老一輩的攝影家比起來，恐怕也只是同一個銅幣的兩面罷。

在具備了某一層次的攝影認知後，黃伯驥相信張士賢所說的，攝影是熱心、時間與金錢三樣要素堆積起來的；而他自己缺少的就是時間。所以，他寄望今後多利用空暇去拍照，將過去未完成的系列，如《都市的兒童》、《西門町速寫》補足，而且要拍黑白的，他說，因為黑白耐看、有味道。

然而，六〇至八〇年代二十年間，兒童的面貌與都市景觀會有多大的變遷？⋯而「攝影眼光」（Camera Eye）、「快門機會」（Shutter Chance）也應隨著時代的演進而有不同的詮釋罷？⋯這一切容待黃伯驥再一次思考，然後按下快門。

老漁翁
北海岸
1967

孤兒院的孩子
臺北
1965

假日
臺北兒童樂園
1968

許安定 （一九二九—？）

一種懷舊的心境

許安定 —— 一種懷舊的心境

「一張照片不只是一個意象（正如一幅圖畫是一個意象的表達），一個現實的演繹；它同時也是一種直接由現實生活中謄寫抄印的形跡記錄：它好像是一個腳印，或一張複製的面具。」

蘇珊·宋坦在《論攝影》中的這句話，道出了攝影與繪畫上的差異。在本質與功能上，攝影所發現或記錄下來的，本身就是一個可以探索與追蹤的痕跡。為什麼是那樣的妝扮與姿態？為什麼是這樣的角度與構成？當模糊的記憶在封塵已久的影像中找到焦點時，攝影便成為有心人流連閱讀與思索的一種方式。

在許安定所保存的一些舊作品中，我們見到他早年對周遭生活的一些觀察記錄。從學校的孩童作息到街角的庶民動態，從少女的紀念留影到農家的村野情趣，它提供了昔日民間的風情形跡。透過許先生略帶抒情與寫意的紀實手法，我們得以檢視那消逝許久的顏容與衣物、情境與況味。

27 歲的許安定
1956

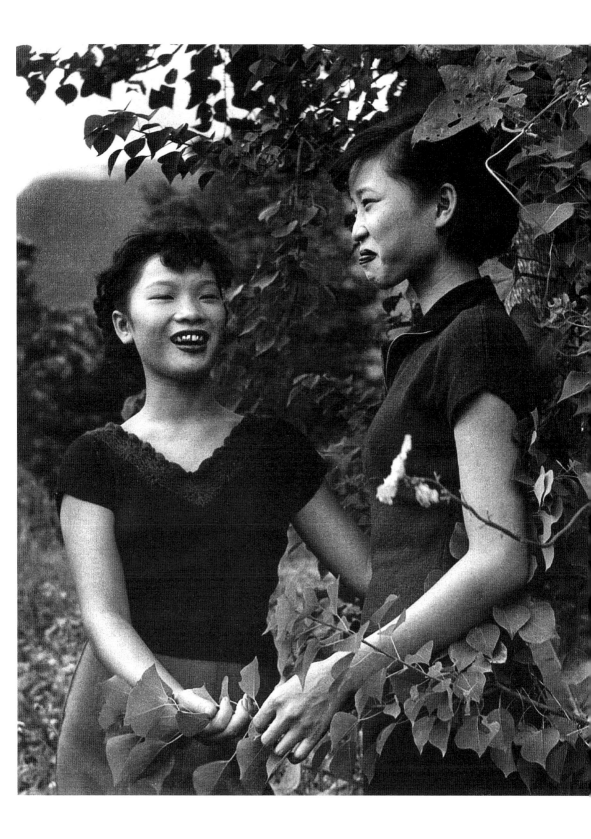

以《兩女》（一九五五）為例，兩位女郎以五〇年代的時髦裝扮站列，捲燙的短髮、鮮濃的膏唇、簡便的衣裝，一位是露著金牙張憨直的笑容；另一位抿著嘴唇一副羞怯模樣，正側相扶，巧妙而生動地表現了臺灣少女的時代風韻。影像中，少女的容顏不是典型的端莊或美豔，快門的一瞬間也不在預設或排演下，卻更顯出平凡中的自然氣質與親和力。

我們不太確知許安定當時的拍攝心情，是單純記錄、藉影寄意，或是為消逝中的景象預留最後的一瞥？這些流露出濃郁鄉情的片段，今天看來，似乎更引發我們對美好回憶的一種感懷與惦念，一種悠遠的懷舊心境。經過時空與歲月的轉換更替，回頭尋覓，似乎只有攝影能提供那一路走過來的行跡見證了。

美的教育

許安定，民國十八年（一九二九）出生於臺北，由於家裡經營木材生意，從小就跟著父親住在花蓮。日據時代他在花蓮公校念了四年（舊制），一九四五年正好畢業，為謀一職在身，就到明義國小當老師，同時赴花蓮師專在職進修，就這樣在當地度過三十年的教職生涯。

就在單調的學校生活中，他逐漸培養起對攝影的興趣。每逢郊遊、寫生的機會，他總想法子借來相機自娛一番，也替學生拍些速寫留念。由於他熟悉日文，也經常閱覽日本攝影雜誌，對「寫實攝影」自有其基本心得與認識。

兩女
花蓮郊外
1955

美的教育
花蓮市
1955

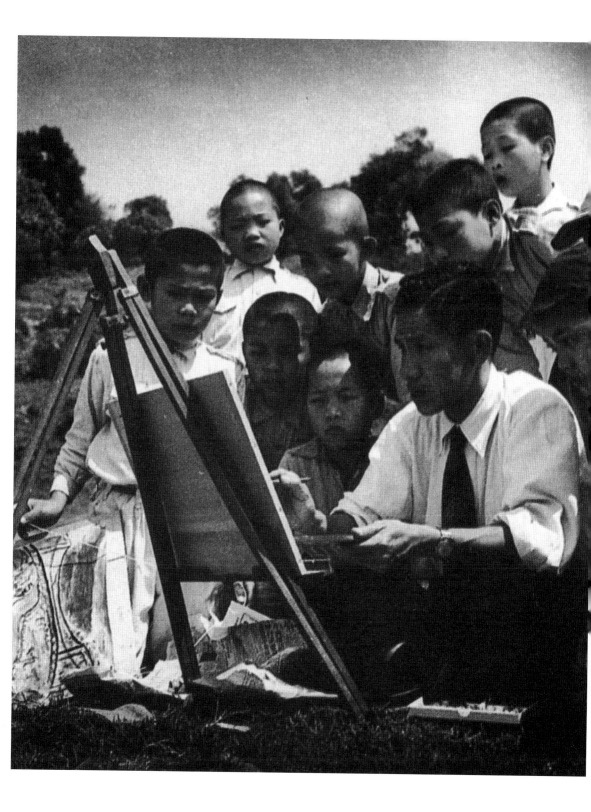

《美的教育》（一九五五）與《吃便當》（一九五六）就是許安定早期的學校記錄。

那群圍著老師作畫的學童，各個顯露出專注的神采，他們相錯的位置與姿態，似乎經過攝影者的調度；但臉上好奇之情，仍保有其自身的童稚。這種擺置與構成的古典寫實風格，是五〇年代普遍的美學認定與追求風尚。

《吃便當》則是直接而隨意地速拍了現實中的一刹那。因為客觀，顯得更親切、平實。即使在這樣一張平凡的記錄中，我們也能由學童的穿著與神情，體會出儉樸年代的精神質素，進而聯想到「便當」在生長階段中的某種情感與象徵意義。

有意思的是，在排排坐的光腳學童中，那唯一穿運動鞋、帶旅行包的孩童正低頭吃著不同的餐點（攤在他面前用報紙包裹的不知是些什麼食物）。他夾在其中，透露了不同的環境訊息與謎趣。

早在五〇年代，許安定拿著借來的相機為學生活動拍出這些紀念照，已能避免排站、看鏡頭的刻板模式，為自己日後的攝影取向，找到較自由的創作空間。

孩童的世界

當了教員的許安定，本性上對孩童有一份自然的關切與耐性，他早期的攝影焦點，經常落在童趣上。

《修鞋》（一九五八）拍攝了三個小孩目不斜視地瞪著鞋匠工作。年輕的修理匠唧著菸安靜地幹活，他的道具一字排開，有條不紊地襯托出主人流徙謙抑的生活境

欲
花蓮市
1966

修鞋
花蓮市
1958

吃便當
花蓮郊外
1956

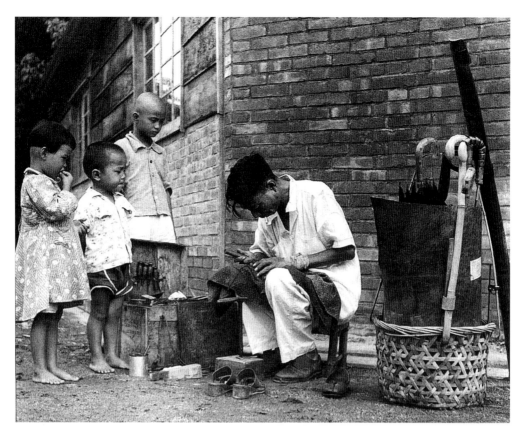

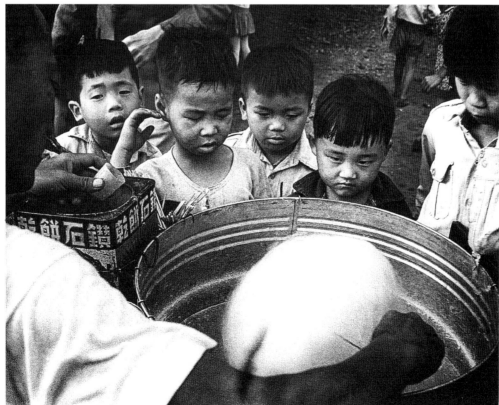

遇。鞋匠的手是怎麼受傷的？他的出處與下一站落腳在哪裡？我們看著看著不禁心中揣測起來。三個觀伺的孩童是否也想到這些？許安定呢？或者他只是在旁邊悄悄地按下快門，在平實、低徊的視角中，隱含著淡淡的關切之意，而讓其他可能引發的思緒，留待觀者去聯想。

《欲》（一九六六）則以繞棉花糖為前景，相應著五個小臉孔上的發呆表情，不知是哪一個孩童買了這根棉花糖，抑或他們全只是一種饞涎的觀望？許安定簡明、直率的交代了孩童們心中按捺不住的欲望神色。

《快樂天地》（一九六五）中有七個學童在玩輪胎鞦韆，他們或鑽或爬，表達了不馴的村童活力；另外三人兩旁觀看，一靜一動，取得平衡的對應。曲斜的樹幹形體與筆直的單槓線條，增加了圓輪串聯之外的幾何趣味；而爬在輪胎上的頑童身軀，層疊相連而上，構置巧妙，活潑生動而富張力，是一幅難得捕捉到的偶發瞬間佳作。

鄉野的情趣

許安定所僻居的花蓮，在六○年代初期仍交通不便，開發緩遲，文化資訊遠較臺北、臺南落後許多。民國五十三年（一九六四）當地一些業餘攝影家為觀摩切磋、結合力量，乃組成「花蓮攝影學會」，並公推許安定為首任會長。他連任了六年，與一些攝影同好為發展花蓮的攝影藝術而默默地耕耘努力。

在攝影學會成立後，許多會員心目中仍然以「中國攝影學會」為依戀中心，許安

快樂天地
花蓮光復國小
1965

定認為沙龍風景總是跳不出同一格式的表現，自己乃時常鼓勵他人，往寫實主義的風格嘗試。他說，攝影是模仿繪畫，之後再走向它的記錄本質，攝影者應有這樣的體認，求變、多發現，不要一味地走回頭路。

注重人文情趣，根植生長環境，是許安定當時的攝影指標。在《一眠大一寸》（一九七○）中，年輕的母親背著熟睡中的稚子在農忙季節幫忙收稻穗，母子相連的神情與形體，在稻香中流露了溫馨的詩意，遠方失焦的農民提示了一種「距離」，許安定卻在焦點內，讓我們感知親情與鄉情的疼惜。

《秋收》（一九五四）則極為鄉愁地訴說另一幅久遠的農村記憶。背著鏡頭的婦人奮力擊打著稻穗，她所表達的動作韻律與左方等候的婦人產生一種動與靜的和諧感，抱著稻穗的婦人背後，突兀地有個大人和小孩隱現著，你可以說是破壞了典雅、純淨的構圖，但未嘗不能說它增加了一些意外的情趣？秋日的陽光仍然熾熱耀眼，我們卻在這曝光稍暗的色調中，感覺出一股沉滯的憂鬱。

懷舊中的珍惜

民國六十五年，許安定自教職退休後，轉赴臺北泰立天然彩色沖印公司做事，幹了六年，做到技術服務部主任。他到臺北後，自己無暗房，又忙著彩色的技術作業，也遠離了自己熟悉的黑白攝影了。

想起當年，許安定曾提及，在攝影學會評審作品時，都認為只有黑白照片才能見到自己熟悉的鄉情故舊，就逐漸放棄黑白攝影了。

秋收
花蓮豐濱
1954

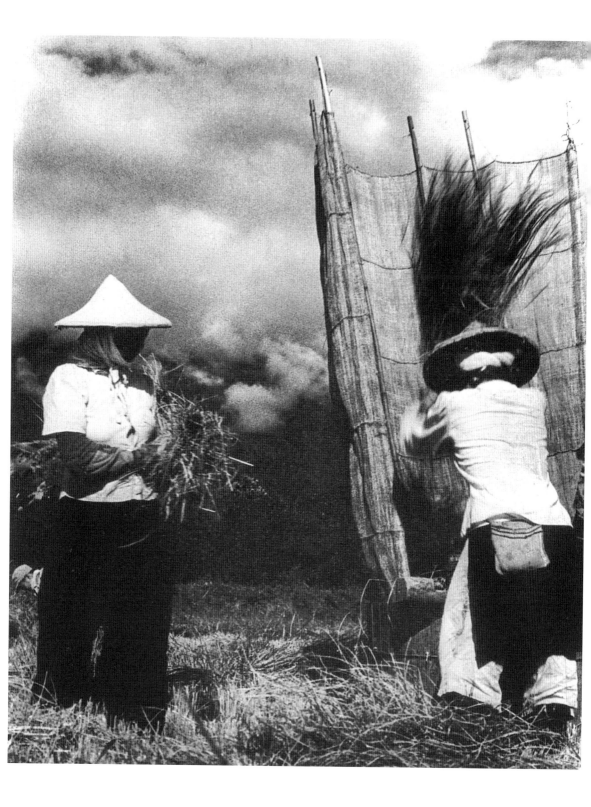

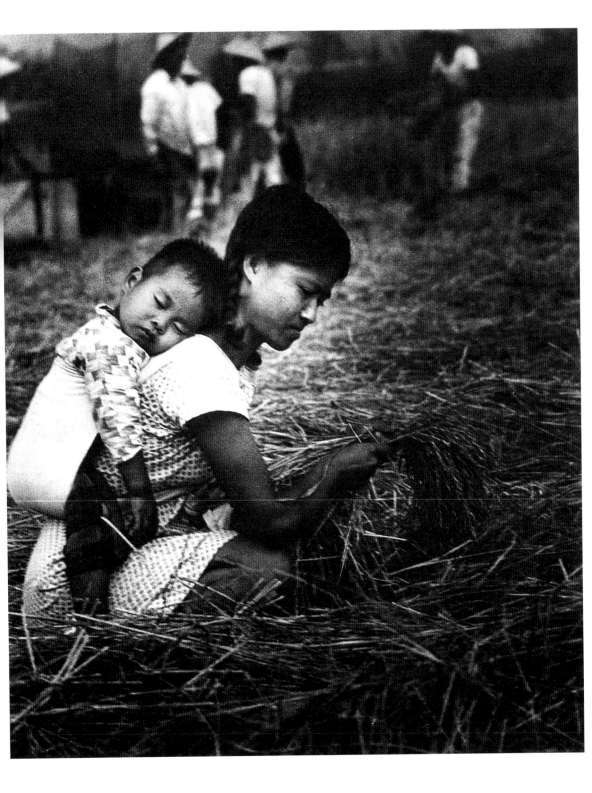

識作者的真工夫，彩色是沖印公司洗的，不夠力道。今天，反倒是彩色作品滿場飛，也沒人講話了。

許安定曾經以一組《阿美族旋律》的連作，在民國五十八年同時得到「中國攝影學會」、「臺灣省攝影學會」及「臺北市攝影學會」的「博學」會士名銜。這組作品之所以能同時獲得沙龍派與寫實派的青睞，乃是因為它走在兩者邊緣上。許安定用慢速度、搖攝、低廣角及伸縮鏡頭的推拉效果，來表現山地舞的運動旋律，也許在當時頗為新鮮、有趣，容易引起注目。今天看來，卻只是表面形象上的技巧招數，遠不如早期的作品，在單純、平實的取角中散發內裡的精神與個性。

《小小將軍》（一九六八）中，那跨著水牛、背上短刀的孩童戲耍前去，逆光下的背影看不出他的心情，倒是讓我們感受到一些陽光的溫煦與童稚的喜悅。

當年許安定拍下這幅景象，也許二十年後在鄉間仍可以遇到，不同的是，攝影者與影中人皆已老去，他們勢必得用一種懷舊與珍惜的心境來看待這些，攝影在這兒總算也盡到了它的一分責任與貢獻。

小小將軍
花蓮豐濱
1968

一眠大一寸
花蓮郊區
1970

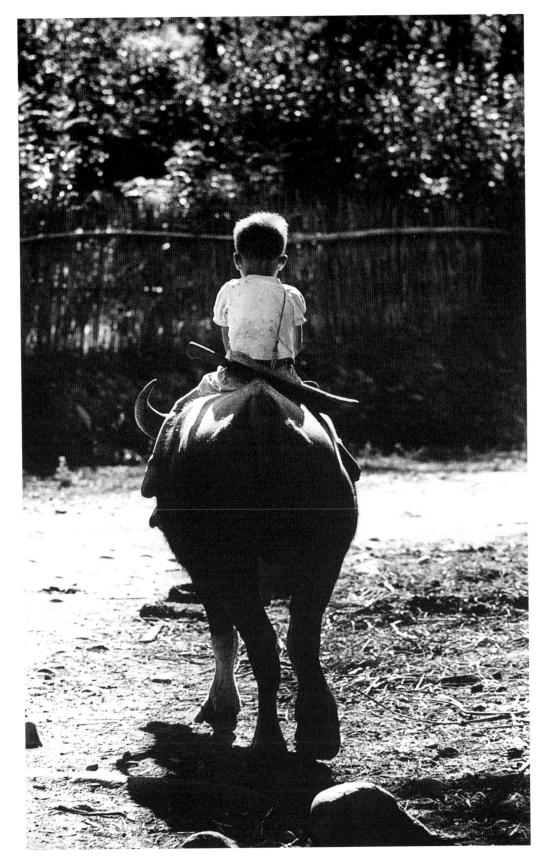

徐清波 （一九三〇—二〇二二）

冷暖的關照

徐清波 —— 冷暖的關照

在六〇年代的臺灣攝影家中，徐清波是道地的「實力派」人物之一。在拍照、撰文與評論等方面，他不落人後，一方面力行寫實攝影；另方面引介欣賞理論，保有自己的原則與觀點，既不好高騖遠，也不流俗附會。他腳踏實地的作風，贏得當時圈內普遍的注目與談論。

個性執著而內向的徐清波，談起五〇年代對攝影的專注與熱忱，認為那只是一個社會青年在生活與藝術間的心靈追求與平衡之道，沒什麼好誇耀的。

然而，今天回頭去看他在五〇年代末期的寫實作品，簡潔生動的構圖中流露出濃郁的人文氣息，寒意中有一絲溫煦的關照與祈望，一幀幀圖片都勾起我們有關景物的滄桑、存活的毅力、生命個體的原型等等思考。

更重要的一點是，徐清波的作品呈現了整齊、一貫的個人風貌。他擁有一種沉穩而安靜的觀察點，不像有些街頭攝影家的即拍作品，質素不一，缺少性向。徐清波卻能在紊亂的現實生活中，摘取了現象的真情與意義，單純、隨興、情感內聚，寓意動

34 歲的徐清波
蘭嶼
1964

人，是這些作品的特色。

在《瓦廠》（一九五五）的影像中，我們見到兩座焚燒爐宛如一組猛然現形的怪獸，長年吞吐著工人苦力與汗水的辛勞歲月。斜照的陽光增加了各種線條光影的變化與層次，亂中有序，視點豐富。那源源冒出的黑煙，突顯了工作進行中的動感以及現場的壓抑，徐清波悄然地按下快門，為這已然消失卻又互古不滅的生產景觀，留下有力而生動的一瞥。

在《密談》（一九五六）、《常客》（一九五六）與《音樂家》（一九六八）中，我們發覺徐清波善於尋找「人物」，而且知道如何在最自然的視點上按快門，不刻意構圖，也不矯情作態，抓住表現的內涵焦點，這是他對寫實主義最深切的體認。

而如《虔誠》（一九六一）、《賣斗笠》（一九五五）、《農家樂》（一九五七）這樣的作品，巧妙而生動地處理了人與環境的關係，將個人的攝影美學和諧地融入現實生活中，既表達了他對鄉土與庶民的感懷，又提升了「觀察」的層次，皆為難得一見的攝影佳作。

單車獵影家

徐清波，一九三〇年出生於板橋，初中畢業後，偶然拿起親友留置於家中的相機，第一次好奇地接觸到攝影。

二十一歲至二十八歲期間，他與兩個朋友定期拜師學畫，三人常出外用水彩與油

瓦廠
南港
1955

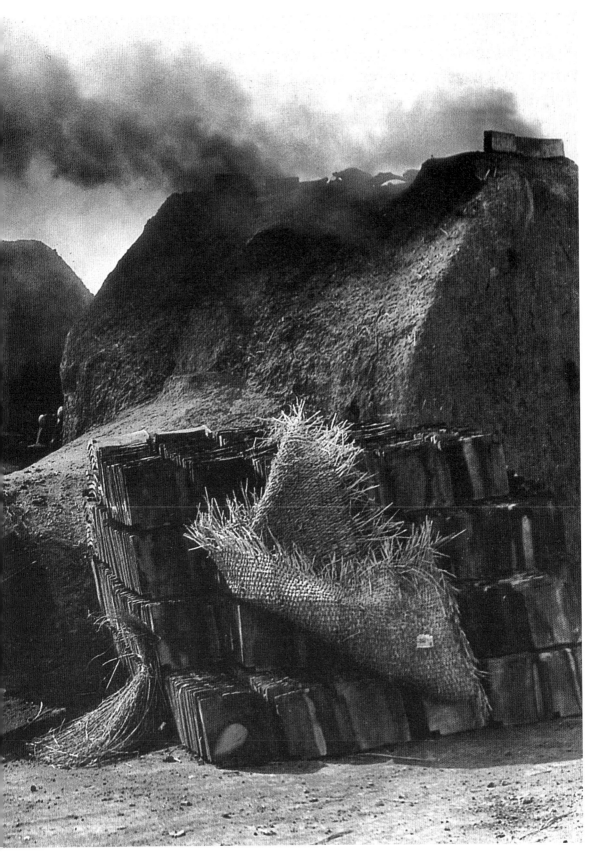

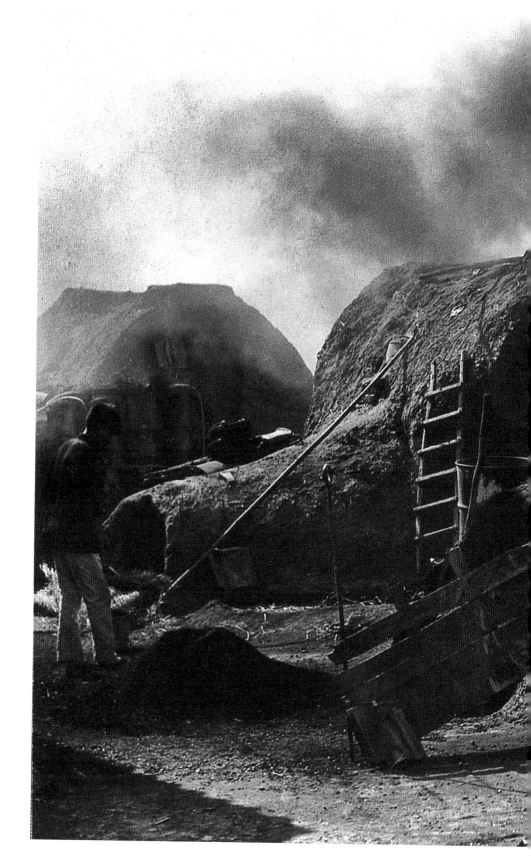

畫寫生，其中徐清波的成績最差。後來他就隨身攜帶相機將風景拍下，回來再練習，也逐漸覺得繪畫是件麻煩事，用相機記錄更直截了當，而導致日後興趣慢慢地移轉到攝影方面。

踏入社會的徐清波，先後做過市政府事務員、代理老師、引擎修護廠管理、新聞局視聽室專任攝影、銘傳商專攝影講師、自由廣告攝影師等工作，業餘之際，則全神貫注在個人攝影創作上。一九五五到六八的十餘年中，是他創作力最旺盛的一段時期。

二十五歲左右的徐清波，年輕、熱情、帶勁，經常一大早就帶相機騎著單車往板橋郊區、樹林、新莊、南港、關渡等地跑。他懷著初學者的耽迷心情，希望多獵取些好鏡頭，累積自己的影像成績。終於，第二年他已能填寄作品送往日本參加影賽，並屢次獲獎。

《賣斗笠》（一九五五）就是徐清波在板橋往樹林的單車行旅上跟蹤拍攝的。當時，他左手抓著單車把手，右手按下快門，一種「冬日旅愁」的印象躍然浮現紙上。層層相疊的斗笠所構成的迴旋曲線，與延展遠去的枯枝斜幹，組合成別致而動人的鄉野景況。冬暖的陽光、稀疏的行人、空曠的道路、斜瘦的留影，重現了五〇年代的孤寂與寒意。

許多攝影家拍過「斗笠販」的相似特寫，但焦點只集中在幾何構成上的單一趣味，未能照會到環境全局；徐清波的觀角顯然高人一等。他跳出狹小的「點」，用更寬的視野去包容整個「面」，因而兼顧了生活現實與造型美。

《農家樂》（一九五七）宛如早年李梅樹、郭柏川筆下的畫作，顯示著徐清波對

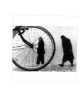

寒意
板橋
1954

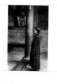

虔誠
板橋接雲寺
1961

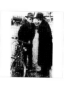

密談
新莊
1956

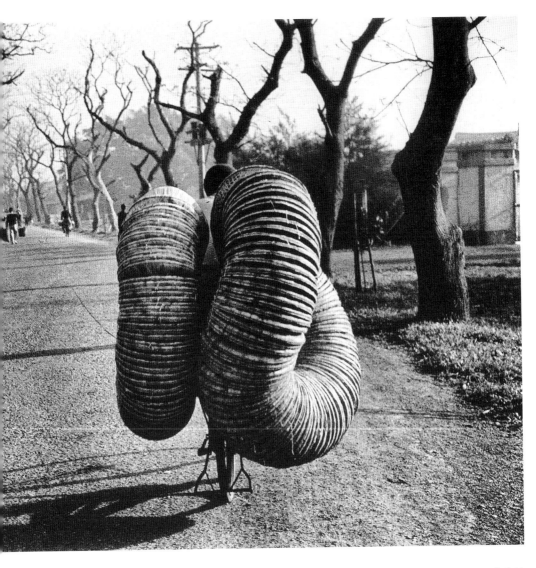

賣斗笠
樹林
1955

繪畫上的自然主義及古典寫實主義的情感。五個村婦在樹蔭底下靜謐、祥和地工作與閒談。她們的穿著、姿態與相互配置，和傳統寫實繪畫的構思韻味極為神似，看似自然，卻又有一種「布局」的錯覺導向。

不過，現實的影像畢竟更接近生活的真實與情感，它那繪畫般的構成中有著現實的觸探。徐君是「畫」不出那種感覺，乾脆把它「照」下來的罷。

未完成的展覽

徐清波年輕時喜歡郊遊登山。他在一九六〇年一個陰雨天午後，因上山不成四處遊晃，意外地發現了奇石嶙峋的野柳岩岸。

五十八年前的野柳在旅遊與影像上是一塊未開發的處女地，徐清波迷上這塊地方，每週日一大早就帶了兩個便當泡在野柳，如此持續了好幾個月之久，日曬雨淋，毫不間斷。

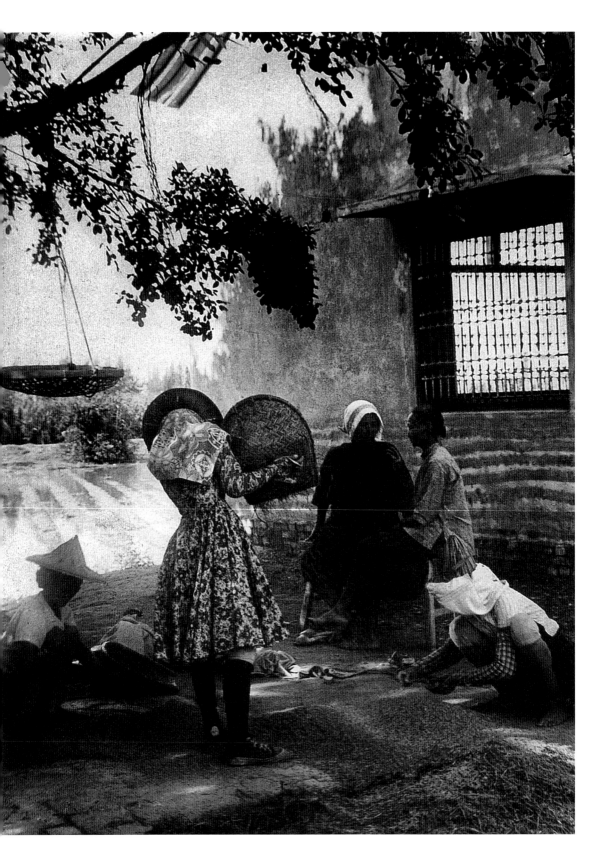

他將所拍的照片拿給當地漁民看，引起他們的興趣，竟演變成一到冬天，漁民的攤子無魚可賣卻賣起他的照片。那一陣子，他可是在暗房中應付成堆成堆漁民所要的石頭照片。

徐清波是第一個用照片介紹「發掘」野柳的攝影家，許多新聞、畫報當時也都以他的照片來附加說明，隨後引起攝影朋友成群結隊前往。然而第一回有關野柳的攝影展卻是黃則修、吳東興在一九六二年以「被遺忘的樂園」為名，先行舉辦的。慢了一步的徐清波並不以為意，他認為各有各的表現風貌，攝影的目的不一定在展覽，不在爭先恐後，而是在於追求自己、肯定自己的「觀察」之道。

由於地利之便，徐清波也很早就為板橋「林家花園」做了全面的獵影記錄，三千多張的照片涵蓋了早期的生活、建築等人文景觀。他本想為配合林家整建，順便做一次展覽，以喚起大眾對民間古蹟的重視，卻又因縣府經費拮据，整修停擺而作罷。事隔多年，這些底片經過雨水浸漬與保管不慎，大部分已散失殆盡，以致未能重現當年的風光，成為另一件「未完成的展覽」的憾事。

一九六四年徐清波去了一趟蘭嶼，回來後整理了兩百多張幻燈片，從北至南巡迴臺灣放映，這個創舉贏得當時攝影圈的廣大迴響。這也是徐清波早期攝影生涯中唯一的「個展」，頗值得他在八〇年代時回味一番。只不過這些片子後來大都被人借走沒下落了，僅留下部分「褪色」的回憶。從野柳、林家花園到蘭嶼；從六〇年代到八〇年代，似乎有許多的眷顧與期盼，都在未完成中。

農家樂
臺南西港
1957

跟著感覺走

徐清波認為，攝影是「感覺」出來的，必須在生活的意義上表現出個人自己的思想與感受。題材無所謂新舊，有沒有消化才是問題的關鍵所在。影像不應以「美」與「構圖」為追求目標，內容才重要。

攝影界的名銜常扮演著「國王的新衣」，只是一件透明的華服罷了，追逐名位，是欺人騙己的藉口。「不要炒冷飯」、「不要盲從流行」是他在評論短文中經常大聲呼籲的。

在他最好的作品之一《常客》（一九五六）中，我們見到生命流徙中真情流露的一瞥。搭乘著渡舟的「常客」，以他的容顏與穿著，訴說著生活的歲月奔波舞步和年代跡痕。失焦的船伕以模糊的笑容相對，襯托出主體的凝重與銳利。突出而新穎的構圖方式，若即若離的視角關注，自然而真切地表達了寫實主義的精要。

和徐清波所敬佩的日本攝影家土門拳一般，這幅照片呈現了人在困頓中存活的本質與個性。凝視中的男子背後，是一片朦朧未明的景象，增添了幾許「影像」獨具的抽象美，虛實相應，極為耐看。

徐清波知道如何利用鏡頭的特性來強調感人的訴求點。在《常客》中的大光圈、短景深運用，突顯了主題焦點；《小販》（一九五六）中的長鏡頭壓縮效果，把彰化大佛與芸芸眾生交疊在一起，使得畫面飽滿而有張力；或是在《寒意》（一九五四）中，利用車輪造型的質感屬性與地平線上蹀蹀而行的模糊人影，來表達他領受中的寒意，都是他試圖透過較別致的方式來呈現自己的影像觀。

常客
新莊／板橋間
1956

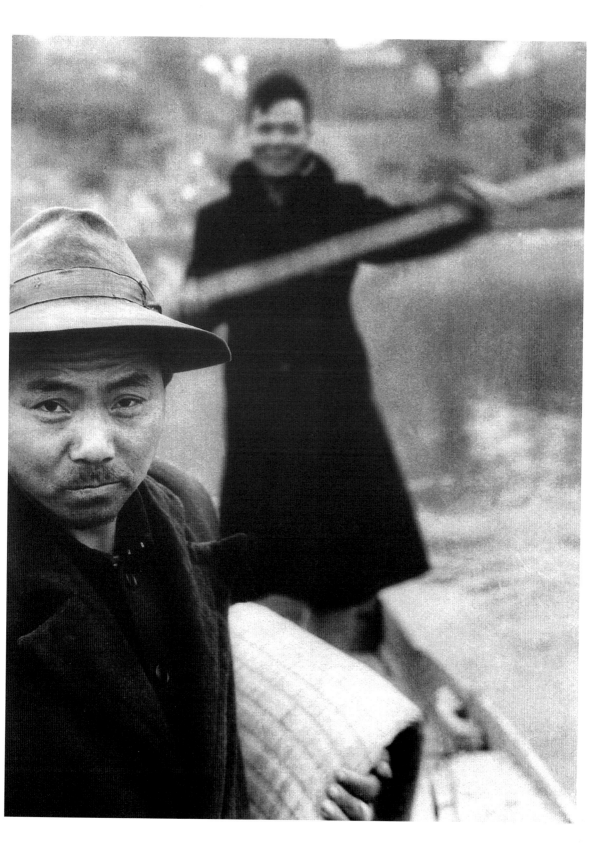

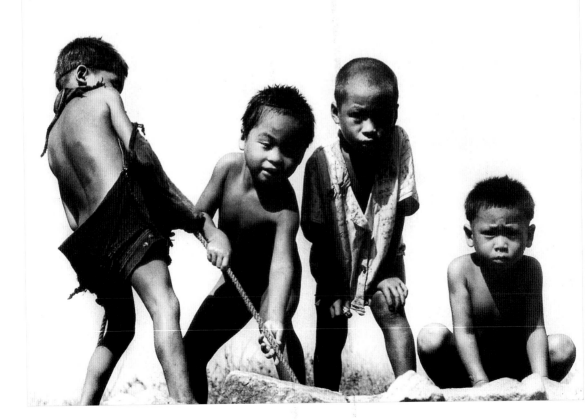

孩童也是徐清波極為關心的題材，在《蘭嶼玩童》（一九六四）裡，他仰攝了四個雅美族頑童，勇健的形體中透露出好奇與專注，而仰角透空的取景，使得四名小童宛如凝固的石像一般，直接明快地表白了生命力的堅韌。

《迎水燈》（一九五八）則不著痕跡地抓住了中元節慶裡的夜祭神韻。恍惚的身影在搖晃的燈籠與閃爍的火光間，似乎引領著孩童的心靈走向深夜的神話裡。影像的節奏流動而富詩意，兩張交疊不明的孩童顏臉，有一種曖昧的神秘；這看似隨意而輕描淡寫的一瞥，即使在八〇年代的今天看來，仍充滿了新鮮的視覺感動。

一九六八年徐清波為維生計開設「長安廣告公司」，六九年到銘傳商專商業設計科教了十二年的攝影學與廣告攝影，七二年之後，長期為《攝影雜誌》、《中華攝影》寫評論，並經常為各地攝影會做講評與顧問，拍照的時間反而減少了，也愈顯得其早年作品之珍貴。

綜觀徐清波的寫實風格，他能在單純、嚴謹的取景中反映了生活的真情與關照，既傳達了現實的徵象，也賦予人生的寓意。

在他的作品中，現實可以是現實，也能使人偶爾跳出現實之外，重新冷靜地來審視這被忽略了的光影人生。手法洗練，視角寬闊，徐清波這些抒情的憶舊片斷，將是六〇年代臺灣攝影進程中，不可或缺的研討資料。

迎水燈
板橋
1958

蘭嶼玩童
蘭嶼
1964

小販
彰化八卦山
1956

音樂家
臺北
1968

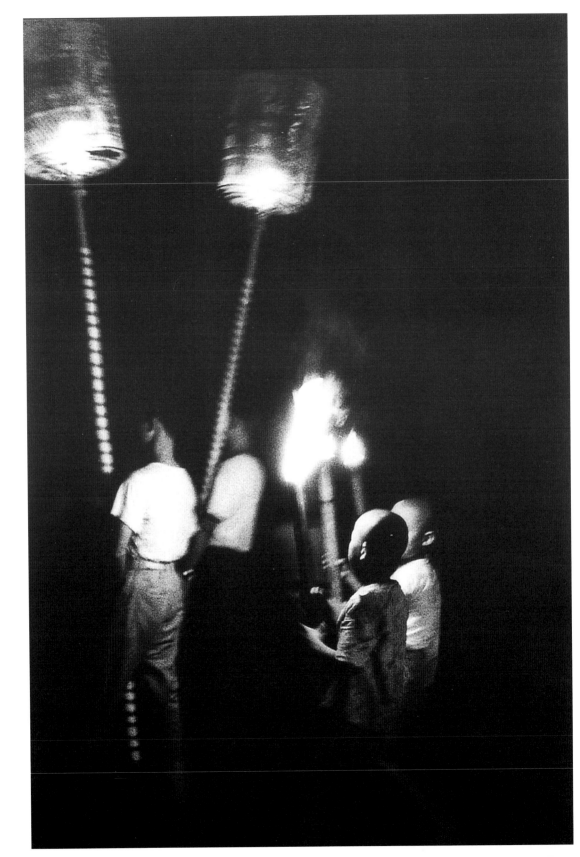

蔡高明（一九三一—）

平易踏實的觀察者

蔡高明 —— 平易踏實的觀察者

如果照相機的原初功能在於「紀實錄像」，那麼單純、直接、樸實的寫實照相，無疑是最根本和自然的攝影取向罷。因為有了影像的美學，有了藝術的包裝，或者說，有了「觀察」的哲理，或是「創作」的意識型態，攝影於是呈現五花八門的面貌。

六〇年代的臺灣攝影，一般說來，三個發展方向是：第一、沉迷於美化與修飾的畫意派沙龍攝影，第二、取材於鄉土與現狀的記錄寫實攝影，第三，則是追求新色澤、新造型或新感覺的意象攝影。而在寫實攝影的走向上，也隱含著不同的脈絡。

四〇年代張才所拍攝的「上海采風」、「臺灣原住民素描」，以及五〇年代黃則修拍攝的「龍山寺」，是站在一種記錄、採集、報告的工作態度所拍攝而成，其單純、根本的寫實精神，透過他們的視覺構成與感受經驗，很忠實有力的表達出來。後來的鄭桑溪、黃伯驥、林權助、謝震隆等在某些作品上也都表現了這種「寫實」的功力。

另外，帶著抒情、畫意取向的寫實風（鄧南光、孔嘉、陳耿彬），或略為安排、

蔡高明
高雄
1986

樸拙的映像

蔡高明以其自然、平穩的寫實風格，成為六〇年代之後一個鄉土民情的適切影繪者。他平易、踏實的取材與構思，一部分源自於他對本土風物的親和與認同之情；一部分則是他木訥、直爽的個性使然。從早年單純、直接的黑白寫實，後期帶著抒情或幽默的情境速寫，到近兩年來和煦、溫厚的彩色描繪，蔡高明的作品，證實了他是一個實力派的觀察者。

蔡高明，民國二十年（一九三一）生於臺南市，家中務農，他在國校時，就喜歡勞作與手藝，經常自製一些複雜的童玩自娛。十九歲那年，經過介紹他進了一家「新光照相器材行」工作，從小就喜歡自己動手的個性與嗜好，終於找到一個適切的發展機會，在暗房裡的勞動與試驗之經歷，使他走上了日後的攝影事業。

民國四十三年，他在臺南市開設「新興照相館」，開始正式接觸「拍攝」的行動。之後幾年間，他街頭巷尾、山區海濱四處獵影，為自己儲備一些「作品」，一方面滿足自己的「創作」欲望；一方面應付投稿與比賽，他說：「就算是打知名度罷！」以便在這行業中確立一個信譽基準。

設計的寫實走向（連根塗、黃季瀛、許淵富），或是較為自由、隨意的寫實速拍（許蒼澤、蔡高明），以及發展個人風格較為明顯、突出的寫實攝影（張士賢、劉安明）等等，都是上一代攝影家在「寫實」的領域上，各自展現出來的面貌。

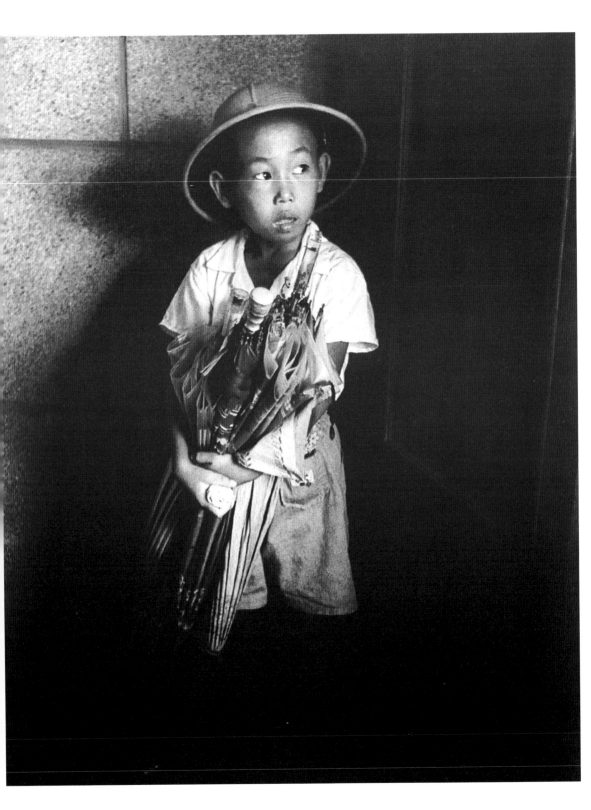

雖說為了投稿或比賽，蔡高明早年的一些鄉情記錄，以一種自然、敦厚的寫實精神，表達了臺灣民風堅毅、刻苦的一面，尤其顯得彌足珍貴。

《小學童》（一九六〇）這幅作品中，我們看到昔日的家鄉學童站在角落中憨怯的斜著雙眼凝視，他抱著一堆雨傘不知在做什麼？但那副神情打扮隱約中已勾起我們久遠的兒時記憶。

《兩老婦人》（一九六一）表現了美濃老婦勤勞樸實的作息樣貌。油紙傘與洋傘、赤足與布鞋、踩在柏油路面與粗礫石粒上的腳……均形成有趣的對比，而相似的是她們仍然硬朗、不屈的身軀與神態。它似乎亦提示著，歲月滄桑在鄉居生活的印證上，做為女性者，其身心的健康持續要比男性更堅韌而長久罷。

在《街道占卜師》（一九六三）的作品中，我們看到六〇年代最簡單、樸拙的庶民生態。老婦人的坐姿與占卜師回首一望的神情，生動簡明的交代了生活的游離與命運的苦澀，然而他們兩人似乎藉著對命相的告解與預言，來克服未來日子的顛沛不安。牆邊上的燈籠、雨傘、木桌、石塊、拖鞋等，似乎已然成為久遠的存活象徵。

攝影的旨意

六〇年代的蔡高明和其他攝影家一般，並沒有特別意識到當時的隨拍獵影，會成為今日的「寶藏」。他說：「那個時候，拍這些東西很容易，不會特別去保存這些底片，總覺得片子不見了，再出去拍就是了，沒什麼大不了，因此，他們只努力拍照，並不

小學童
高雄縣
1960

努力保存。」有時候，又用好幾個「筆名」去參加日本雜誌的月例賽，為了只要能「入選」，可以換取雜誌轉贈，現在看來，實在是很划不來的事。

那個時候，投稿、比賽、求名是一般攝影者的攝影目的，比較顧及發表的效益，沒有想到保存的重要，因而目的一達到，就罔顧其他了。

對攝影真正的旨意缺乏了解，加上社會條件與個人堅持力的匱乏，終究是臺灣攝影藝術未能成氣候的主因罷。

多年前（一九七七）一場賽洛瑪颱風的肆虐，吹翻了蔡高明住家屋頂，把他所有昔日獵取的底片與原作全部浸泡淹沒，許多珍貴的影像一去不返。臺灣的颱風淹水，既留下紀錄，也銷毀「紀錄」，很多攝影家都遭遇過類似的慘痛經驗，他們一想及此，口中不停地說：「好可惜，好可惜！」

前人的生活樣貌與經驗，未能及時保留下來，做更完整的存證與展示，是一個社會的損失，也是攝影者感到汗顏的遺憾。如果「臺灣攝影」的體質不良，各種大大小小的缺失，都是它不能健壯的隱因罷。

和諧與幽默

八〇年代之後的蔡高明，仍然拿起照相機繼續拍照。他參加國內各種比賽，包括：高雄名勝古蹟攝影賽、學甲進香攝影賽、時報「美化人生」攝影賽、「我愛大高雄」攝影賽、「愛心」影展、全省影展、全國攝影展等等，大都名列前茅，證明寶刀仍然

街道占卜師
高雄
1963

香爐港
北港
1980

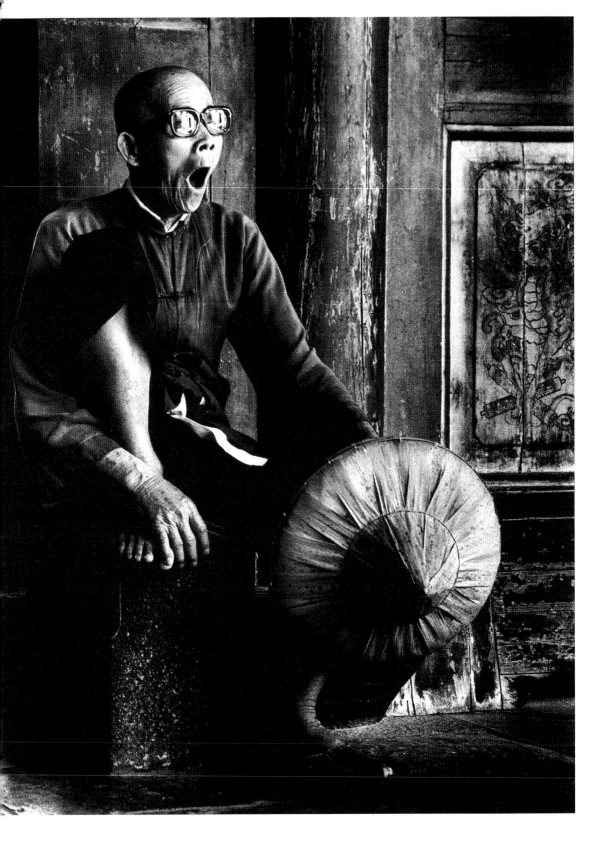

未老。

後期的蔡高明作品，明顯地有兩大轉變，一是加入幽默感的觸動，二是著重於構圖與造型上的趣味。

《檢閱》（一九八○）、《哈欠》（一九八○）兩幅作品中，蔡高明靈巧地抓住了「伺機而動」的一刹那，那呆坐在門沿下的三個孩童與四隻昂首前進的白鵝間，形成一種有趣的對峙。翹著右腳打哈欠的老伯，驕傲中有一點唐突的滑稽，這些散發著謙和、溫暖的氛圍，許是上了年歲的蔡高明另一種心境罷。

《牛》（一九八三）則呈現了蔡高明另一種「安靜」的心胸：他對安詳的大自然一種禮讚。在野花草地的海邊平原上，休息著的牛似乎搖起牠的尾巴和攝影家打招呼呢！

《市集》（一九八二）一圖中，屋簷、燈籠陣、三角旗組成的幾何趣味，與下端人物交疊混現的排列，構成一組複雜而有機的多焦點移位，人物的視線與表情，互異其趣，令人想起電影術語「場面調度」的運用。以「新視點」去觀察老景觀，蔡高明偶爾會用到。這樣的取景，要比只是用大廣角或魚眼鏡頭去誇張形式與線條高明多了。

「人間味」的再現

被稱為「金瓜寮老師父」的蔡高明，以他的「好工夫」多年來不斷默默耕耘。他

牛
澎湖 赤嵌
1983

哈欠
北港
1964

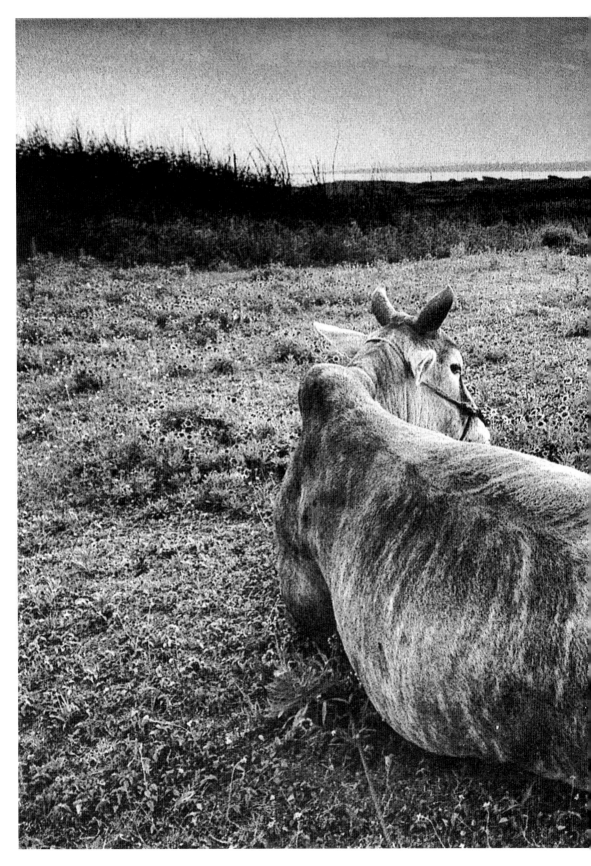

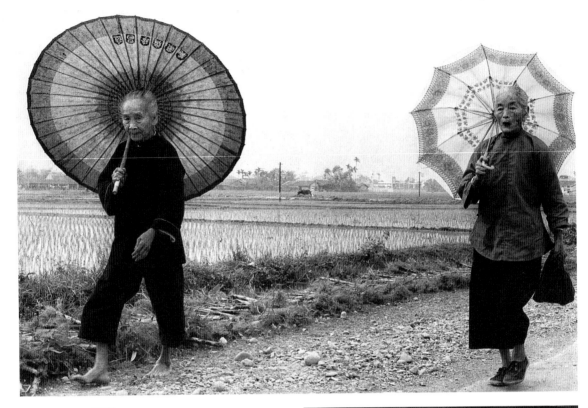

兩老婦人
美濃
1961

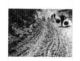

放羊
月世界
1965

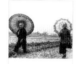

檢閱
高雄岡山
1980

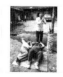

膜拜
高雄大林浦
1979

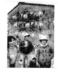

市集
關廟
1982

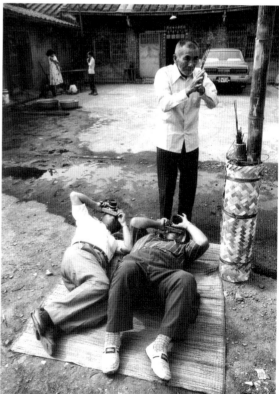

309 ∞

在民國四十九年參與發起「高雄市攝影協會」，民國五十二年創設「零點攝影俱樂部」，民國六十九年發起「平凡影展」，民國七十年並參與創立「鄉土文化攝影群」，每年全省巡迴展出。這些參與和盡力，再加上他平易近人、謙虛踏實的作風，在南部的攝影圈中，普受敬重。

只可惜我們不能看到更多蔡高明在六〇年代左右所拍攝的黑白照片，那麼單純、直接、樸拙的「人間味」，畢竟在今天是找不到了。比較起來，八〇年代的影像較浮面鬆散，而當年的一些樣貌卻顯得深沉而凝聚，在精神上要「純淨」許多。面對這麼一種更原味的人間氣質時，攝影者不必「表演」什麼，他只需靜靜地站在一旁，按下快門。

陳彥堂 （一九四〇—）

小景窺大千

陳彥堂——小景窺大千

活躍在六〇年代的臺灣攝影家，有許多是出身於照相館或器材行的攝影專業者，諸如張才、林壽鎰、蔡高明、劉安明、謝震隆等人，當時都以「攝影」為生，技術上的經驗和器材上的掌握，使得他們比其他人更能自然而便捷地將專業上的認知與熱忱導向業餘上的藝術創作。這種導向，既可以平衡模式化的職業倦怠，也為自己爭取一處奔馳與嚮往的創作空間。

在這些專業攝影者中，陳彥堂是較年輕而特殊的一位。十七年來，他一個人經營攝影社，「拍、洗、放、修」都自己來，堅持影像的質素與價碼，卻仍能使顧客上門。有很長一段時間，他從事超小型相機的研究，利用它們的微小、隱密性攝獵了許多街頭百相，再用超微粒顯影的沖洗技術，力求影像質感與層次的維持。

從超小型相機 Minox B 八釐米軟片、Minolta-16 II 十六釐米軟片，到一三五機器 Leica M3、Minolta SR-7 的使用，以及中型相機 Hasselblad Mc 六乘六釐米、Mamiya 五乘七釐米到四乘五 in 及 Calumet 等箱型相機的靜態攝影，陳彥堂廣為涉獵，不斷磨練。

陳彥堂自拍照
1970

學以致用的階梯

陳彥堂，民國二十九年（一九四〇）生於臺北，他在初中念書時，對美術與音樂課程就有一份特別的偏好。初中畢業之後，為了家計，他進入臺北襄陽路的「臺灣攝影公司」當學徒，在那兒他領受了嚴格的技術訓練，為日後的職業維繫與敬業規範，種下良好的根基。

陳彥堂勤學修業，十八歲時升任為專業技師，在攝影公司一共做了七年，公忙之餘，他也在外兼任婚喪慶壽或旅遊、簡報的自由攝影師，除了貼補家用，同時學習並掌握了寫實速拍的一些心得。

一九六六年他退役之後，經朋友介紹與推薦，擔任「美國海軍第二醫學研究所」的醫學攝影師，在那十二年的職業崗位上，他不但專心觸及了新聞記錄、顯微攝影、醫學圖表、幻燈製作、暗房特效等技術，也利用閒暇四處獵影，拍攝他所喜愛的人物風情。後來他結識了鄧南光，又多了一層「畫意」加「寫實」的攝影概念，在創作的意旨上，更顯得寬廣、自由許多。

他取材廣泛，態度中庸，畫意或寫實、人像或靜物、造型或風景，都能用不同性質的軟片與技法來做呼應練習。較難得的是，在陳彥堂所存留下來的超小型十六釐米底片中，我們仍找到一些層次優美的負影蹤跡。當年，陳彥堂透過掌中相機的微小觀景窗，記錄下無數街景偶拾的片段，今天得以使我們從「小」景框中再一窺大千。

淡水街頭
1968

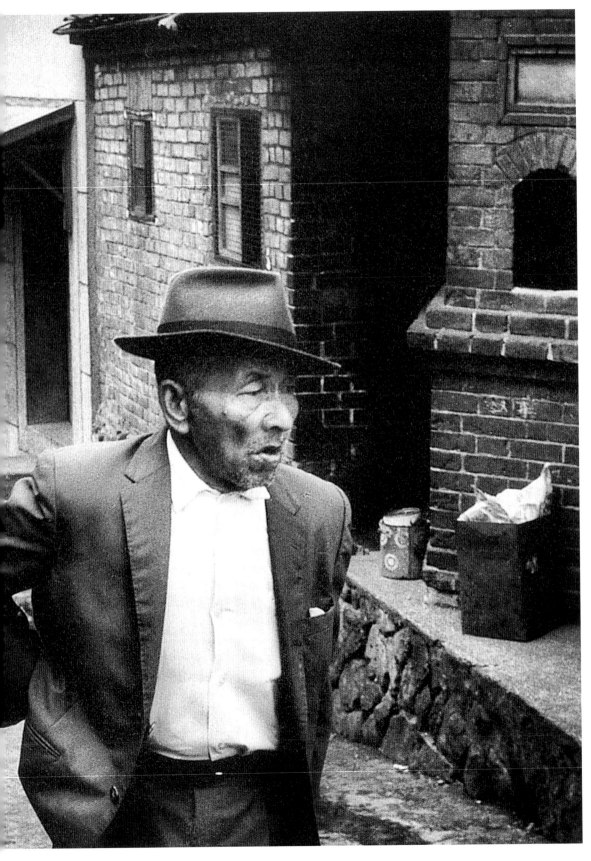

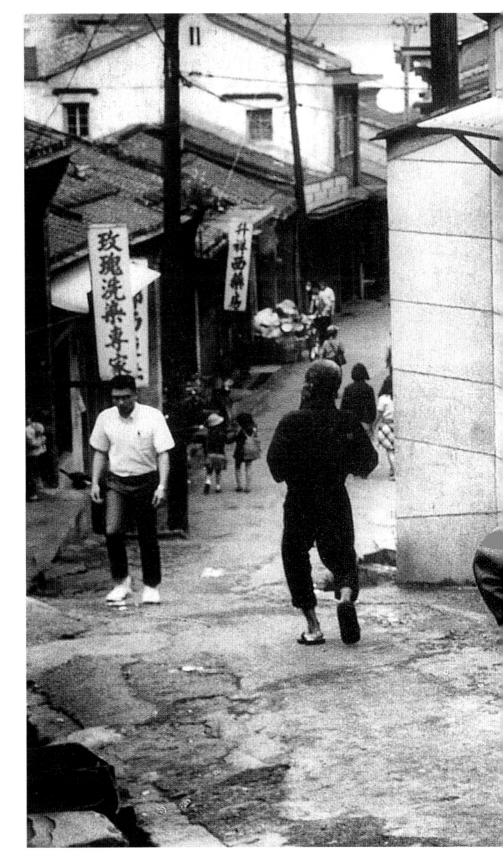

光陰的流動

既然以攝影為職志，陳彥堂認為不論什麼樣的形式與風格都應嘗試，都要會，才能稱為專業，使別人信服。他的創作種類繁雜，其中又以人像、建築物、風景及生活記錄居多，描寫生活的記錄中又包含了許多街頭人物、民情景觀。這些當年常被譏為落伍、不健康、不具藝術美的寫實影像，其實最能反映社會脈搏的跳動，直截了當表現存活的意識與生命的內涵，與所謂「綺麗」、「美觀」的沙龍幻影相較，顯得更直率而動人，它們傳達了一種真切、內裡的情感，今天看起來，意義格外深遠。

《淡水街頭》（一九六八）這幅作品，對很多人來說也許只是一條小鎮老街的平凡寫照，但在這兒，景觀的布局、人物的定位，都恰到好處地表達了一種自然的生活景觀。傾斜而迂曲的街道上，行人互錯，做為主題的老人出現在偏右方，構圖上他的位置與身姿呈現了一種不安定的突兀感，卻又與後方兩人的行姿連成一條有趣的視覺平衡線。在不同材質與線條所構成的豐富背景中，陳彥堂不經意的一瞥，似乎在行色匆匆的人影間，抓住了光陰的流動。

《賣藥郎》（一九六八）一圖中，作者在取景的視角，光影的運用，瞬間的把握上，確有獨到的經驗與眼光。我們的視點可以由賣藥郎的表情、姿態、地上的圖表、手中的玩物，一直遊走到四周觀眾每一個顏臉上，勾起我們無盡的興致與回憶。

《貓》（一九七○）、《石級》（一九七一）顯示了陳彥堂的童心以及他對幾何

石級
木柵
1971

貓
淡水
1970

賣藥郎
臺北新公園
1968

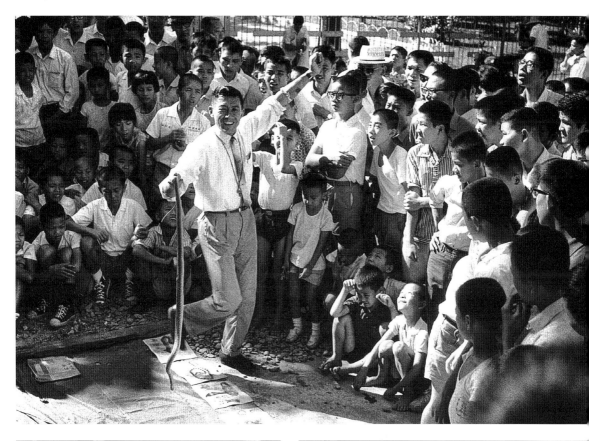

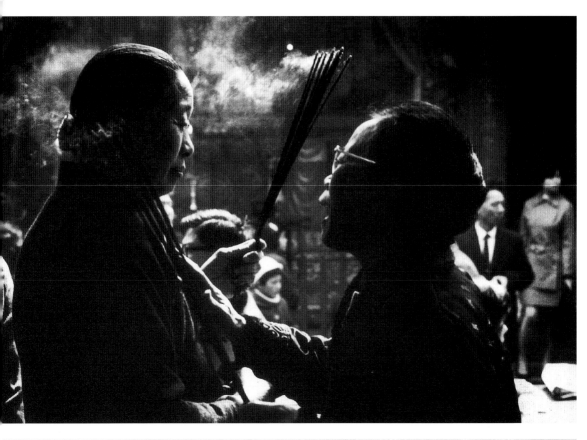

構圖的用心。仰攝中的貓坐在門檻上，牠的視線與門柵內母子兩人的焦點互異，產生一組有趣的視線推延。而跳躍在石級上的頑童，略為失焦的顏容與手勢，則加強了那種活潑動感的生命力，光影的逆差變化，使畫面更具新鮮的立體感，人物得以突顯出來。

光影的巧妙運用，我們同樣地可以在《煙塵》（一九六八）中看到。畫面中的六個人物以不同的身姿均勻散布，頂光微微地照射在他們的側臉與輪廓上，顯現出一份低調迷離的氛圍。視線如果沿著他們身上的光源移動，可以連接成一筆有機的線條，最後再與空中的渺渺煙塵會合，由他們沉鬱、疏離的臉色中，去體會一幅「無聲勝有聲」的內心世界。

超小型的景框

民國六十年，陳彥堂在臺北永康街創設「久明攝影社」後，同時擔任了「臺灣省攝影學會超小相機研究中心」的幹事。他一直認為超小相機易於攜帶及隱藏，是街頭速拍的最佳工具，對於如何克服「微粒」顯象，他下了許多工夫研究。下面這三張照片，就是他從成堆的十六釐米底片中挑出來放大的。

《明天開獎》（一九七〇）是陳先生有次路過臺北孔廟時，看到一個小孩畏縮地蹲在地上，手上拿著一個餅糕，狐疑地瞪著路上行人，小孩的視線最後停留在陳彥堂舉高的掌中相機上，留下這令人難忘的一瞥。

看戲
臺北保安宮
1970

榻榻米師父
北投
1970

明天開獎
臺北孔廟前
1970

煙塵
臺北行天宮
1968

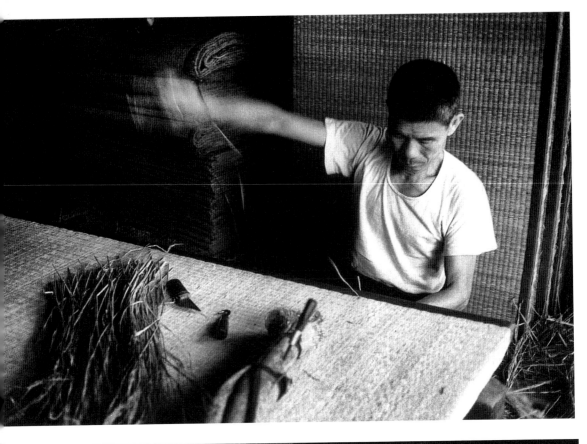
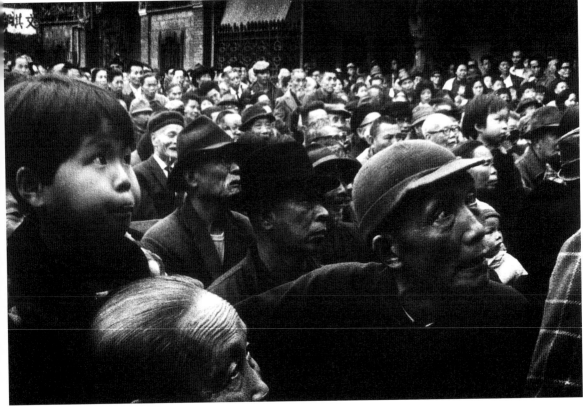

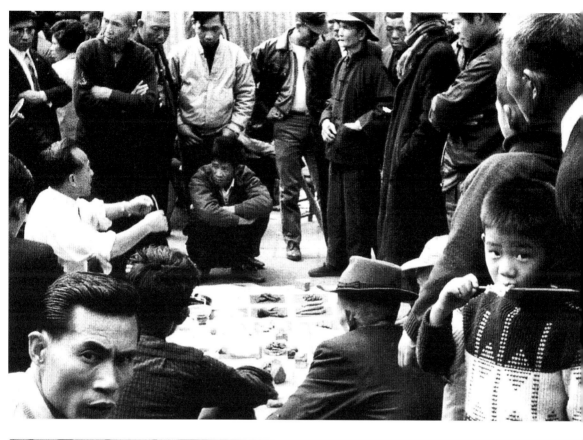

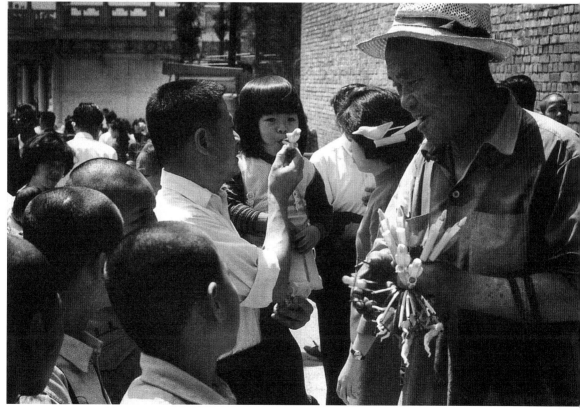



《看戲》（一九七〇）一景則不動聲色地捕捉了庶民的質樸樣貌。顏臉密集的構圖孕育一種凝重的張力與壓抑，前景的兩位老人中有一個反向熟睡的孩童，之後有一個托臉的手勢，使影像構成變得較豐富，而情感的凝聚也深刻許多。

《市集》（一九六九）中顯示了陳彥堂大方穩重的取景能力。就像電影中的長鏡頭一樣，鏡頭固定在那裡，讓生活演員在景框中自由進出、集結、散布，讓他們演出自己的角色。《市集》中有兩個人在左右兩方突然發現了相機，使得畫面多了一層疏離的情結與解釋。這兩個角色似乎與背後的群眾分離成兩組不相關的世界，他們好像站在一張「人群大海報」前，企圖與拿相機的人（甚或注視中的讀者）做面對面的質疑或溝通，而本來想扮演客觀角色的相機卻因為這兩人主觀反射的眼神而弄得觀點混淆了。

其實我們也可以說，因為它兼具了主客正反的雙層照會，使得題意更為自由。而撇開這些意識上的牛角尖，純就照片上的取角、構圖、情境與表現力度來說，它都是一張不可多得的佳作。

現實的幻境

在《海水浴場》（一九七〇）這張照片裡，我們看到一艘觸礁損毀的大船沉埋在沙灘中，兩個小女孩在前景急跑著，而面對著傾斜的破船，有泳者仰天而睡，構成一幅頗為荒誕、諷刺的景觀。那橫斷水平線的桅竿與沙板道上奔跑的足跡，在陰灰的天

海水浴場
金山
1970

臺北動物園前
1970

市集
萬華
1969

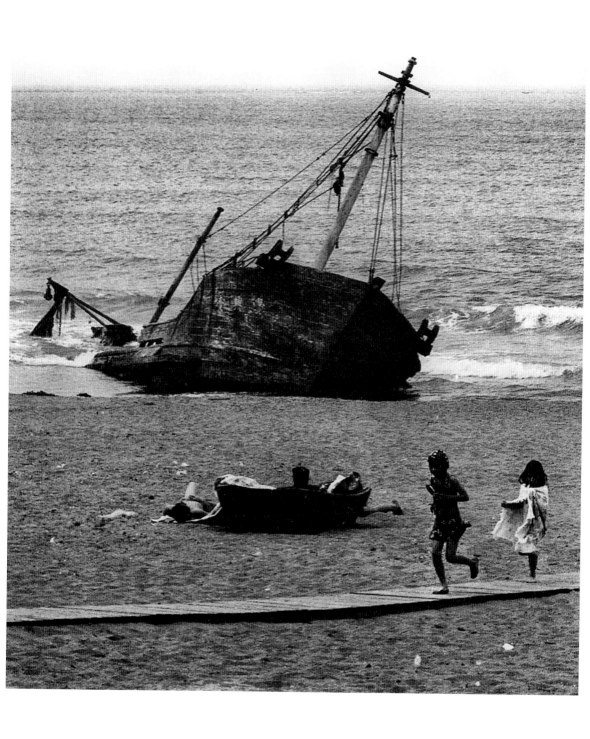

色下，簡潔有力地表達了一種災難的不安，而靜臥其間的人體，似乎遺世獨立般地，享受自己片刻的鬆弛安詳。這超現實的氛圍，很容易讓人引發出文明荒廢的世紀末聯想。

《古井》（一九六八）作品中，他以一口造型奇異的老井做為前主體，遠方有兩隻體態相似的野犬眺望偵伺著。井沿邊的裂縫與地面的龜痕，凝造了一種詭魅的氣氛，久久瞪之，雙犬所偵伺的焦點，似乎更指向漆黑的井洞，好像在那不明就裡的黑暗中，隨時可能出現另一種精靈幻象。

能引發這種非現實聯想的作品，似乎是它異於一般寫實照片的高明之處，除了表白現實，它還說了其他的話，恍恍惚惚的。問題是，你聽到了嗎？

八〇年代的陳彥堂，因為一個人全神貫注在「藝術人像」的攝影經營上，很少有時間像以前一樣四出獵影了。那時他整理昔日收集的攝影書刊和舊片子，發現一半以上的資料全被白蟻腐蝕了，個性一向嚴謹、內向的他，顯得更加忐忑難安。

從他過去的攝影資歷來看，在畫意、寫實、造型各方向的諸種嘗試與努力，在國內外影展中獲得不少獎勵。然而回顧過去，在創作的路途上，他發現自己博而不精，並沒有在一個特定的題材或方向上累積特殊的深厚成績。他覺察了這一點，準備利用每日清晨的一段餘暇，做一些有計畫性的專題攝影，以持續過往的創作熱誠。也許，每個人自有他境遇的思慮，現實與理想的抉擇和苦衷。如果二者不能得兼，那麼每個「盡其在我」的人，也都值得我們尊敬的罷。

古井
新竹
1968

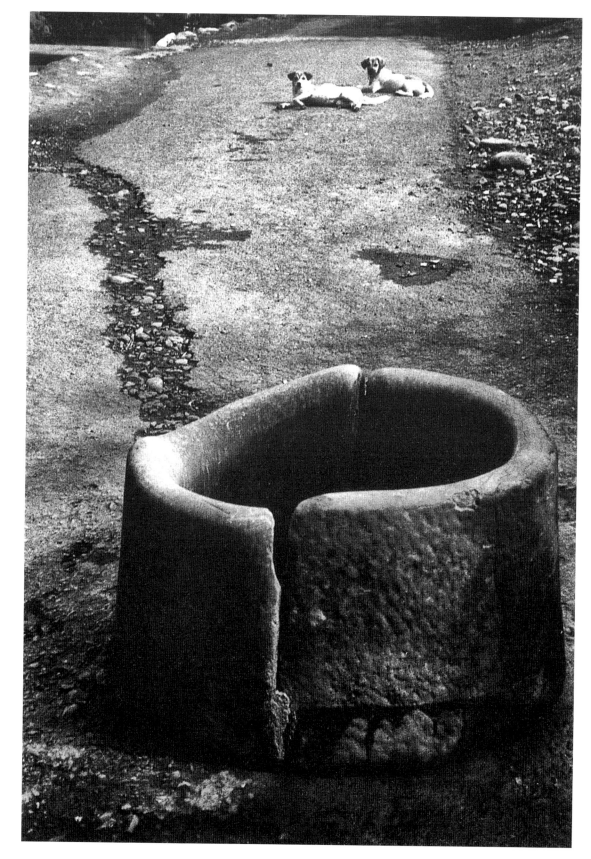

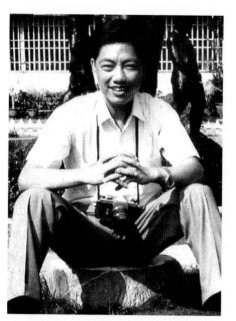

黃季瀛 （一九三四 — 二〇二三）

童年的影繪日記

黃季瀲 —— 童年的影繪日記

「懷念童年莞爾一笑的無邪、追尋往昔失落的歲月，那些烙印深邃的點滴，無論是記憶中甜美的、豪邁的、歡悅的種種夢想，或是無奈、憂傷、孤獨的夢魘……這些都是我熟悉的兒時情緒生活，也是令我著迷於影像世界裡，經常激動、經常淚盈滿眶的題材。攝影，似乎為的是補寫童年遺漏的篇篇日記。」當年五十四歲的黃季瀲回憶起年輕時代的獵影歷程，心有所感地這樣寫著。

黃季瀲就職於鹿港的文開國小。在他三十多年的教員生涯中，他選擇了「攝影」做為課餘的精神伴侶，從中獲得許多創作的喜悅與感動。黃君早期的黑白寫實照片，主要以學校生活與街坊童戲為對象，由於他與學童們朝夕相處，因而能敞開善解而體諒的胸懷，為他關心的題材與環境，做了極自然而熟悉的描繪。在六〇年代攝影的分類或專屬題材報導上，黃季瀲是一位認真而有所表現的工作者。

以《新任教師》（一九六三）為例，黃季瀲安靜而適切地攝取了小鎮女教員平凡、樸實而含蓄的生活一瞥。照片中，光影的對照、造型的組合、構成的意趣，都難得一見。儘管雙手攜滿教具，她連夾帶提地一手抓腳、一手整容的小動作，令人發出會心

33 歲的黃季瀲
1967

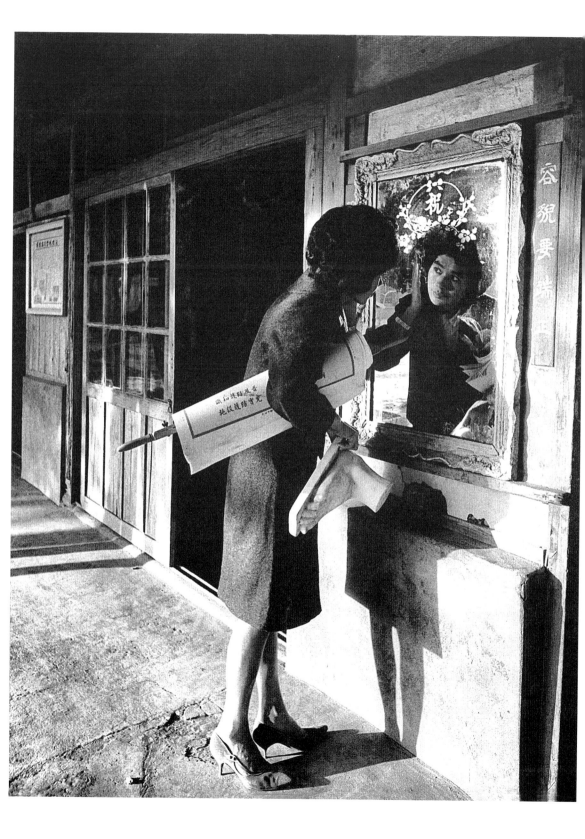

一笑，而鏡子中其專注的神情、清幽、傳神地表達了黃季瀛暖心的關照。即使它是略為設計安排，照相機卻也巧妙地扮演了「客觀」的角色，自然而不刻意，我想黃季瀛當時試圖抓住的，是那小鎮生活寂寥但知足的職業感受罷。

童稚與懷舊

　　黃季瀛，民國二十三年（一九三四）出生於鹿港。求學期間先後念過新竹師專與臺中師專，他選擇「美術」做為專任講授科目。民國四十二年他畢業之後，回到家鄉小鎮上，在文開國小教書。

　　五〇年代的臺灣，在物質匱乏的環境下成長，愈見勤勉與克難中奮發、堅持的年輕意志孕發。對黃季瀛而言，當時他剛步出校門，以一個薪資微薄的窮教員來說，「攝影」是可望不可及的。然而，對攝影的欲願是如此的熱望與迫切，幾經多日的失眠猶豫，他終於下定決心，將站在粉筆灰下整整兩年的所得積蓄，用來購置一套相機，將自己投入影像的追逐中，許多親友當時說他，「做了件不可理喻的瘋子行為」。

　　他當年買的相機是Canon 6L外帶二十八釐米廣角鏡頭。二十八廣角在當時罕見，黃季瀛認為它既嬌小又銳利，用來拍攝兒童表情，瞬間調焦容易，又能容納較廣的環境取景，是個很理想的速拍利器。事實上，《布袋戲與小孩》、《賣蛋的少女》、《遲到》、《針的戰慄》這些作品，廣角的運用自然而熟練，些微的誇張與變形也顯現了畫面的靈活生動。

新任教師
鹿港文開國小
1963

疼惜的心意

在平凡而機械式的教學生涯中，黃季瀛發現照相機可以平衡粉筆與黑板擦反覆交疊下的單調和枯燥，因而就經常手不離機的赴學校上課，在學童們喜怒哀樂的作息中，尋找動人的一瞥。這期間，影響他最大的是「寫實」先輩張士賢，以及倡導寫實攝影的幾本日文雜誌，那些富有真實性、生活性、庶民性的理論，導引了他當時的攝影心路。當然，他對童年生活無限的懷思，以及對孩童親切而善感的關注，是這些照片背後的精神所在。

在題名同為《遲到》（一九六五）的兩張作品中，我們看到其中一個學童被罰站在黑板底下，他滿臉委屈、賭氣的神情與黑板上，端肅嚴明的教訓語句相應成趣。這種童年經驗大家都曾有過，難得的是黃季瀛用「心」把它留下來，那麼率直、客觀，引發我們對成長的疼惜回憶。

另一名遲到的孩童，孤獨地坐在樹下。背景是活潑的學生晨操，他卻躲在大樹後志忑不安地用樹枝在地上塗鴉，打發他不知如何自處的短暫時光。拖著一條鼻涕，他的神情羞怯而帶著早熟的孤單。黃季瀛並沒有打擾他，只是悄悄地靠近，拍下這幅曾經自己也有過的童年憂傷。

《聽力檢查》（一九六三）中的調皮與疑懼，《敗戰》（一九六六）裡的氣餒與懊喪，黃季瀛藉著鏡頭表達了他對童心的意會與感知。容或當時有人批評他的作品

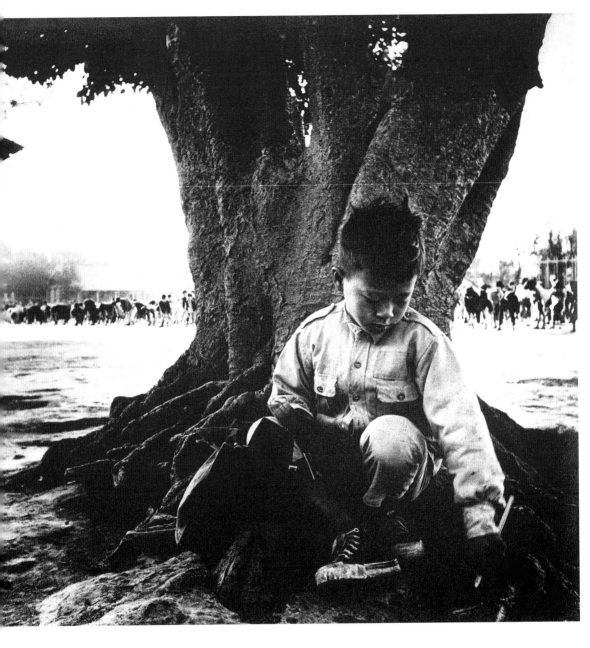

遲到
鹿港文開國小
1965

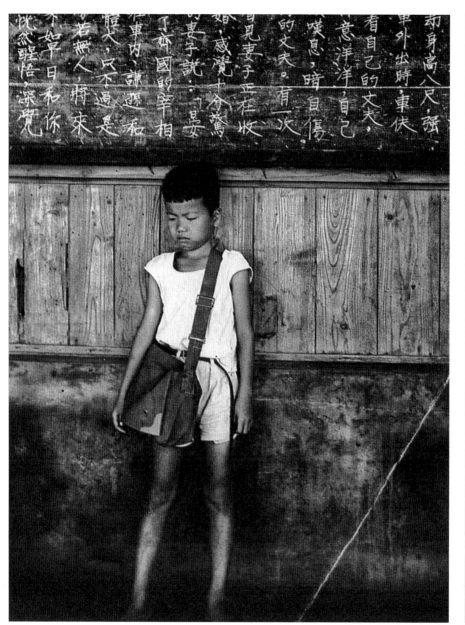

遲到
鹿港文開國小
1965

「藝術性」不高，但黃季瀛認為只要能獵取情緒於瞬間，傳達人生的了解，其他都不顯得重要了。他覺得唯一遺憾的是，沒有好好地保存這些底片，因為參展、比賽和疏於存放，許多珍貴的畫面都流失了。此外，他是單張定點的拍，沒有在專一的主線上做更廣更深的探求，如學童在校內與校外的生活對照、他們與教師、家長之間的互應關係等等，因而所呈現的「點」雖然動人，但較單面，而且分散，未能形成一組更豐厚、內歛的影像系列，以多層面來傳達生長的過程，這是一件滿可惜的事。黃季瀛雖無更大更遠的表現意圖，但個人已盡了極大努力，在影像上這點點滴滴的蛛絲馬跡，也代表了他的付出與心血。

假面與布偶

婚後，小孩的出生，使黃季瀛的經濟情況顯得更拮据，但對攝影的熱情與專注絲毫不減。他回憶道，當時一百呎裝的柯達 Tri X 底片空鐵盒和 SMA 空奶罐齊高地堆積如山；而畫夜不分的耽迷於暗房作業，以十比一的成敗比例，力求色澤的層次與質感表現，雖辛苦，卻也令他回味著那樂而不疲的無悔心意。

捕捉孩童們天真、無邪的表情與動作，是他隨興、好奇、善感等個性上的自然回應。《布袋戲與小孩》（一九六一）中，我們看到三個玩著布偶的幼童互異其趣的情態。那面向鏡頭得意而笑的孩童，因為有了後方因爭奪布偶爾哭鬧一團的玩伴陪襯，情緒與畫面的布局，就顯得生動許多。

黃香時
鹿港
1966

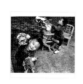

女孩與假面具
鹿港
1966

布袋戲與小孩
鹿港
1961

敗戰
鹿港文開國小
1966

聽力檢查
鹿港文開國小
1963

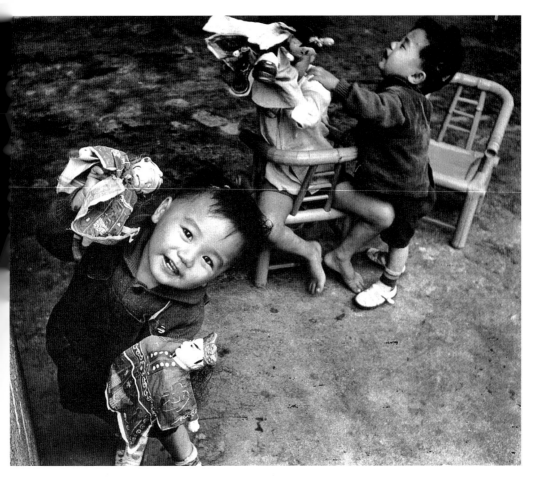

《女孩與假面具》（一九六六）、《黃昏時》（一九六六）等兩幅作品，黃季瀛利用鮮明的圖案造形，使畫面增加不少想像的趣味。那好像活在卡通夢境中的睡相，以及似乎戴上面具就可以扮演大人或英雄的幻想，都是我們童年時代溫馨的憶往之一二。

《賣蛋的少女》（一九六三），二十八釐米的廣角很明晰，有力地傳達著一種情境。剝牆、竹籃、透明塑膠布上的雞蛋和毛線織針，加上冷顫的身子、緊握的雙手、憂鬱的眼神、時光的等待……對黃季瀛而言，這就是寫實攝影的「本質論」：用真實的眼光、親切的體驗去反映社會上一切的現實，去關懷周遭的生活，以完成一個攝影家的責任。

而像《漁村》（一九五六）這樣的作品，以磚牆、漁網與投影來間接繪描漁村童玩即景，也頗為別致有趣。由於構思上的巧妙與情緒上的真摯，當年他拍的這些照片，曾先後得過日本富士業餘攝影賽「國際部」中第五、六、七屆大獎、《Photo Art》雜誌一九六四年度賽全國第三位、「大華杯」全國攝影大賽年度獎第一名（一九六七）、「現代攝影傑作集」（一九六七）特選等榮譽。

未來的思慮

進入七〇年代中期之後，黃季瀛對從事多年的孩童題材獵影，逐漸感覺疲乏困頓，最後放棄黑白攝影。由於經濟好轉，他買了更好的相機、改拍彩色的民俗風情。那幾

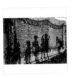

漁村
鹿港
1956

賣蛋的少女
鹿港
1960

寫字課
鹿港
1964

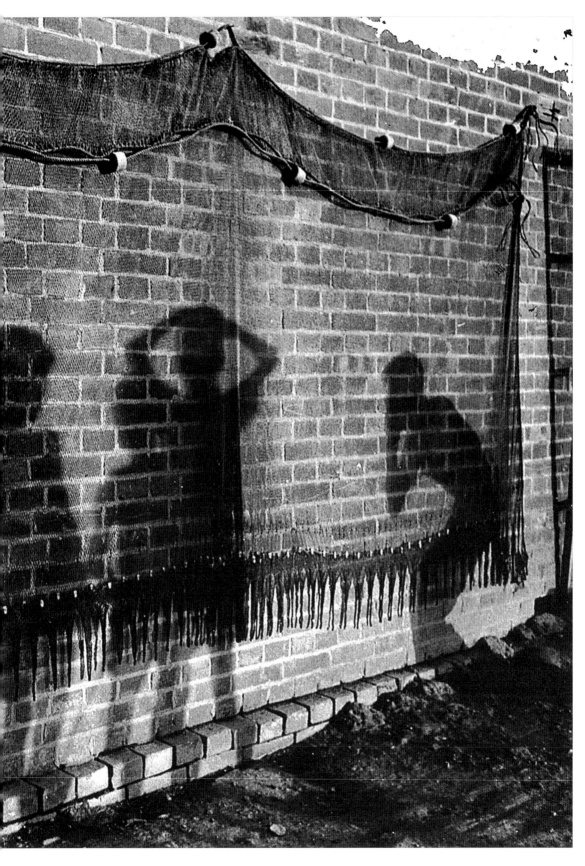

年，他喜歡出國旅遊，更專注於國外民情風景的攝取。然而比較起來，短暫的出遊眼界畢竟不如常年相伴的環境與人物那麼能心神交融。老實說，過去他所拍攝的這些黑白作品，人的味道與泥土情感，淡淡卻久久地散發出一種寫實之光，與現今的彩色作品比較，顯得重要而有意義多了。

因而我們不禁又想到，意識上的思考與方向上的辨別，對一個創作者而言是多麼緊要的事。六〇年代的臺灣攝影家，由於社會環境與個人條件的牽制，雖有那種努力的心意，但較缺乏完整而規劃性的做法、較少用嚴苛、細密的心緒去思慮影像的統合性與將來性，然後逼迫自己去面對更繁複的自我競爭與挑戰。當然，對一位「業餘者」而言，這樣的要求與期望是否過分了些？然而每次思及那些頗具才能與潛力的工作者，卻終未能成為更大的一種「氣象」，總是令人跺腳三嘆。

其實，這也不只是上一代攝影家的共通徵狀，這樣的現象每一個世代都有。因而，看黃季瀛這樣的作品，除了提供我們一些珍貴的回憶、動人的美之外，也該同時帶給現今的年輕攝影者，一些學習和警惕的訊息罷。

林彰三（一九三七—）

原鄉本土鹿港仔

林彰三——原鄉本土鹿港仔

在俗稱「一府、二鹿、三艋舺」的鹿港古鎮中，許蒼澤、黃季瀛、林彰三有「快門三劍客」之稱。許蒼澤的鄉情紀實、黃季瀛的童年憶往、林彰三的民風獵影，在六〇年代的「鹿港仔」影像簿裡，留下了動人的鄉土見證。

林彰三在三人之中影齡較淺，他在一九六二年才開始拍照。不過他的涉獵角度廣泛，從單純的民俗記錄、風景靜物的速寫，到民間風貌的捕捉，鏡頭中時流露出幽默、溫馨與懷舊之情。與另外兩位鹿港攝影家的作品對照，他的視角較豐富、布局穩定、敘述明朗、韻律輕快，這些特徵，也可從他後期改拍「哈蘇」相機的彩色風景作品看得出來。

30 歲的林彰三
1967

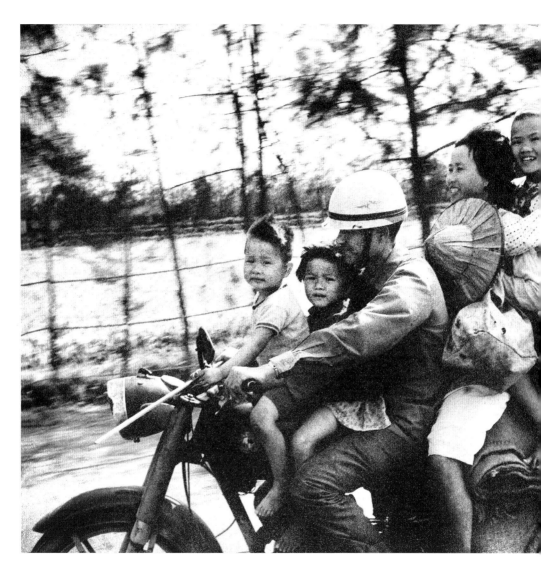

345　∞　林彰三

滿載
彰鹿路
1966

行駛中的快門

林彰三，一九三七年出生於鹿港，家中原是兼營雜貨的米店，他的學歷只到洛津國小、鹿港初中為止。二十三歲那年為了生計進入鹿港鎮公所，職務是吉普車司機。

他在初中念書時，就曾經向同學借來蛇腹一二〇相機拍照，有了一個粗淺而基本的攝影認知。長大後，由於司機的工作，必須經常四出巡遊，興起了他對「景色留影」的迫切興致。二十五歲那年，他用積蓄買了一部パトス一三五相機，開始四出拍照。

由於許蒼澤和黃季瀛的影響和互勉，以及從日文攝影雜誌上吸收，他漸漸知道「寫實攝影」的真義——抓住人性中真情流露的一剎那，關照現實的各角落、層面。他以一張描寫孩童學習打坐的俏皮神態——《坐禪》，參加一九六四年的「東方」年度賽，獲得銅牌獎，開始建立自己拍照的方向與信心。

一九六七年林彰三以一張《滿載》，參加每日新聞社主辦的攝影比賽，在第一部「小型印畫」中，先贏得二月份一等獎；年終決賽，集中全年各月份一等獎評審，再過三關，擊敗了三十二個國家、八萬四千張參加競賽的業餘攝影家作品，奪得最佳作品的「年度賞」。這項首度被外國人贏取的獎賞，當年的確引起日本業餘攝影界的注目，也帶給國內攝影界一大振奮與鼓勵，對於林彰三來說，更是一生難忘的殊榮與意外。

《滿載》取材於鹿港、彰化間的農村公路上。當時，林彰三騎著摩托車回家，遠遠望見一家六口乘坐在一輛九十西西的摩托車上急駛著。他趕上前去，左手握緊機車把手，右手舉起隨身攜帶的相機「卡嚓」拍下兩張，第一張就精準巧妙地抓住了那自

然生動的生命神韻與活力。《滿載》中有許多值得細讀品味的地方。

就感情層面來說，這一家人的神態表情雖然是一時因「攝影」的機緣而流露出來的，但似乎也覺察得出他們平日生活的毅力與無怨。在那兩個憨厚、好奇的小臉孔後，是戴著頭盔、略為害羞的父親，然後是朝著不同方向、啟齒而笑的母女容顏，而包袱中熟睡的嬰孩則加強、點亮了照片中深濃的家族情感。注意看他們六個人乘坐機車上擺置的手、腳，它們的交叉與相列，除了豐富了視線的變化外，似乎也隱約道出家族與個體的連結關係。

在構圖上來說，層疊的麻袋、頭盔與草笠，既增加畫面上造型與幾何的趣味，也促成這一家人的臉顏與車燈連成一條斜線，由畫面的左右對角畫過，而在右上方又因熟睡的童顏導引，斜線轉向，人車一體因而形成一塊有趣的三角形配置。黃昏中的陽光斜射，疏密有致的移動風景，強調出畫面的景深層次，也傳達了主題的律動感。由這些麻袋、包袱、笠帽、光腳丫、善良而喜悅的臉孔中，我們也見到了生活的質地與原意，以及社會、環境變遷中活生生的例證。

在《滿載》中，每一個「視點」都恰如其分的定影下來，不多不少，成為我們珍惜與回省的憑據。

預知與等待

在林彰三的獵影簿中，民俗文物與婚喪喜慶的記錄照片最多，因為這些照片也替

細看新娘
鹿港
1968

借個火
鹿港
1965

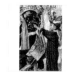

好奇
鹿港龍山寺
1964

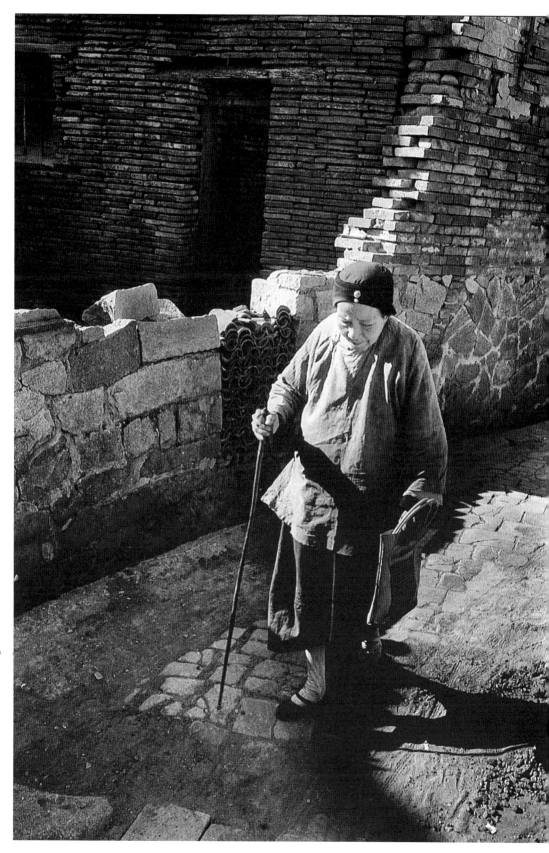

他料理了一些生活上的經營與消費。不過，在單純的記錄之餘，他還能兼顧到一些較自然、生動的人性描寫。《夕陽中的九曲巷》裡，人景呼應的暮色餘暉，《好奇》中的童稚之趣，《細看新娘》的幽默與感慨，《借個火》中的愉悅與情誼，都使這些寫人寫景的照片，有一個情感的重心，不致落入空泛與淺白的俗套。

《細看新娘》是林彰三在一九六八年所攝的。當時他替朋友拍結婚照，偶然看見門外一個退役老人拿著一小枚放大鏡看熱鬧。林彰三等在那兒，當那對新人行過門口時，他適時按下快門，在好奇檢視的老人面孔與薄紗覆蓋的新娘面顏間，似乎引發出一種青春的唏噓和際遇的無奈。這張照片入選為一九六九年日本「平凡社」主辦的「世界寫真年鑑」，同樣地為他贏得某些聲譽。

取景構圖上的判斷能力，也使林彰三的照片，有一種沉穩、大方的布局。《戲玩》、《攀登》與《收成》中，巧妙的人物配置，生動地傳達了視覺上的新鮮經驗。即使在文武廟的《周倉與關平》這張照片中，適切的角度與光線，使我們彷彿也能從材質中，領會一種「精神」出來。

民風的留影

林彰三說，參與比賽和印書出刊是他攝影的兩大鞭策力。在六〇年代，他先後參加過民國五十六年的「全省攝影比賽」，五十七年的「大華杯」、「介壽杯」和「輔大校長杯」攝影比賽，五十八年的「蘭花攝影賽」，五十九年的「全省交通安全攝影

收成
彰化芳苑鄉
1971

戲玩
彰化芳苑鄉
1969

夕陽中的九曲巷
鹿港
1965

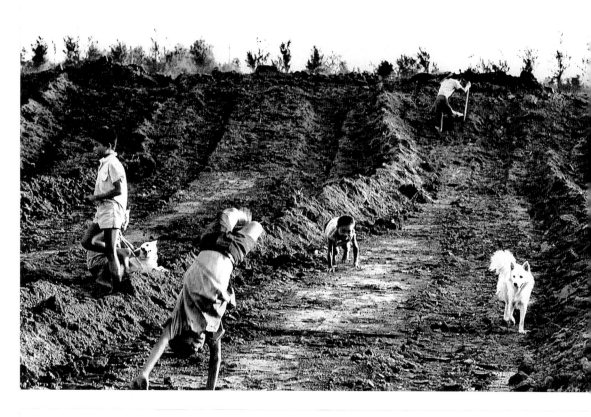

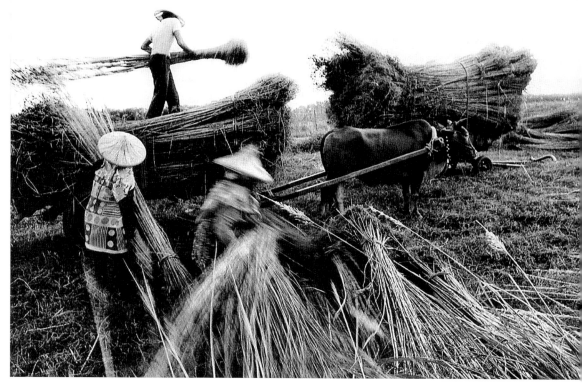

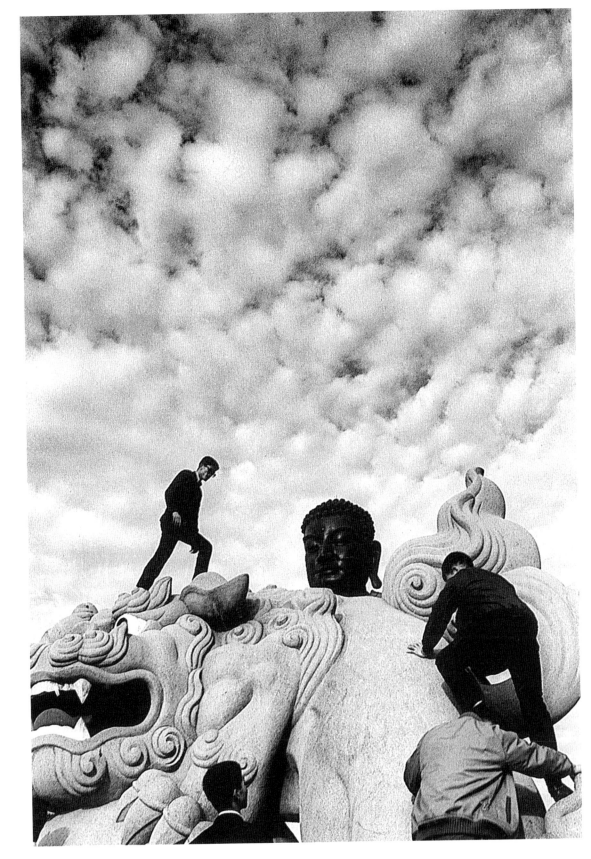

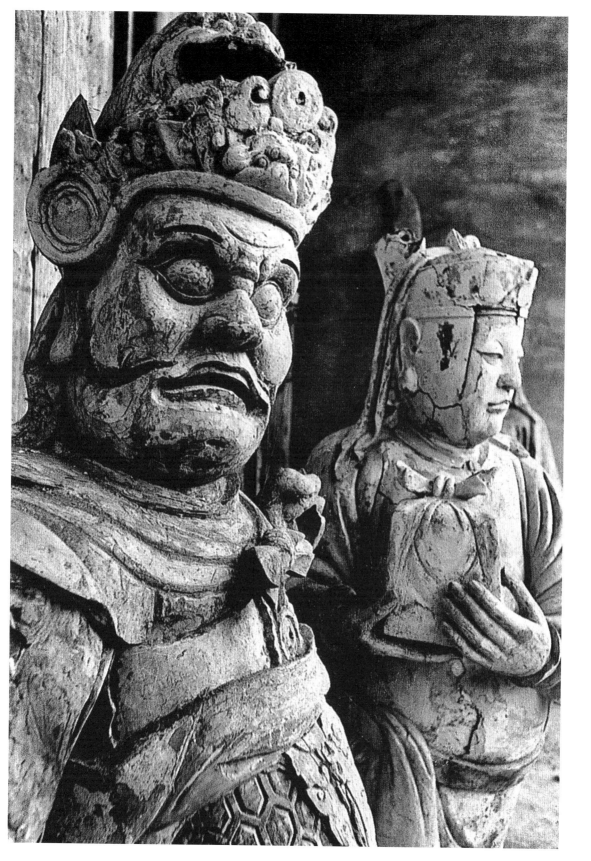

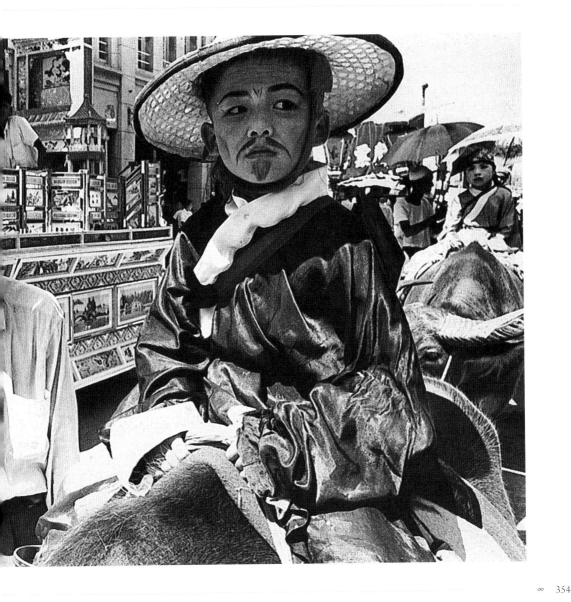

周倉與關平　　攀登
鹿港文武廟　　彰化八卦山
1965　　　　　1965

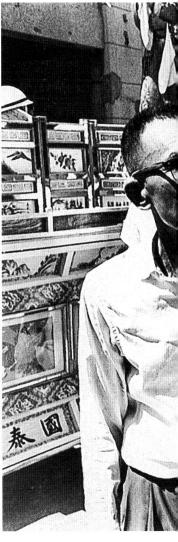

比賽」、「寶島風光」……攝影賽……櫥窗裡大大小小的銀質獎盃，使他和其他經常得獎的業餘攝影家一樣，有過一時的風光。

但也因為他無所不拍，反而沒有專心發展他所擅長的「人性寫實」層面，也未在某一專題情感上集中精力發揮，否則他可以創造出更多佳績，替六○年代的臺灣攝影，多添一分光彩。

倒是他所參與的兩本攝影冊集《鹿港三百年》與《臺灣尋根攝影專集》，認真、忠實地記錄了原鄉本土的民情百態。在建築、工藝、民俗、神像、寺廟、喪嫁、民風各層面，頗為詳盡地保留了鹿港古昔的點點滴滴。《鹿港三百年》是本省城鎮中，在古蹟風物的留影保存上，做得最好的一本書。

炎日出巡
鹿港奉天宮
1968

真相的確認

七〇年代以後的林彰三，就跟大多數上一代業餘攝影家一樣轉入彩色世界。而他們的彩色作品，照樣的已不如黑白那麼直接、有力和純淨，所託付的感情不再那麼具體和凝聚；好像「顏色」是主角，經常只能浮在表象上，不能深入裡層似的。

當然，「顏色」沒有錯，誤差的可能是作者對「事物的真相」缺乏覺察與反省的能力。我們對於一個攝影家的再要求與期待，除了認真拍照外，他還得做深刻的體認與思考，以及更艱深的努力，才能再有另一番時代作為。

不過，六〇年代的林彰三，曾經自我學習與策勵過，帶著「鄉親」的攝影眼，他信手拈來鹿港小鎮的形形色色，在逐漸遠去的歲月痕跡中，也為我們真確地留下一鱗半爪的美好憶往。在臺灣攝影的跑道上，他也是奔尋者之一罷。

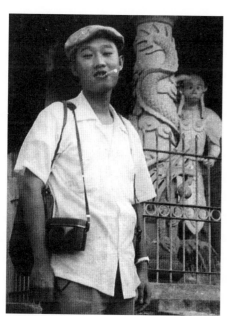

許蒼澤 （一九三〇—二〇〇六）

光影記事憶鄉情

許蒼澤 —— 光影記事憶鄉情

如果說，照相機的原始功能是「記錄現實，反映自然」，那麼愈早去獵影現實、辛勤拍照的人，愈有機會抓住時代變遷中的光影跡痕。即使他不是站在「藝術」的觀點，不以「創作」的使命感自居，純粹只是默默、不停地記錄他所感興致的周遭題材，在長年的影像累積下，這些光影記事，仍能為我們保留了一些可供回憶與珍惜的鄉情往事。

許蒼澤就是這樣一位無所為而為的攝影者。在他三十多年來的獵影中，出門總不忘身上攜一部小相機，按快門就像眨一下眼睛。他估算了一下，前後大約拍過一千兩百支黑白、一千四百多支彩色軟片，產量不輟，每天平均要送洗一捲片子。他說：「攝影算是我的娛樂，不是為了發表，也不為比賽。我是高興玩相機罷了，我的作品也沒什麼藝術可言。但是，我確實留下許多本省的鄉土風貌。」

30 歲的許蒼澤
1960

成長與風格

許蒼澤，一九三〇年出生於鹿港。他的父親許讀先生早在日據時代就迷上攝影術。因為開設診所的緣故，經濟稍為寬裕，許讀很早就買了相機，並自設工作房，熱中替家族親友拍照留影。

一九四五年，許蒼澤十五歲，第一次接觸那笨重的大型相機和玻璃底片，加上他父親所擁有的攝影叢書、放大相紙，與材料上的便利，他逐漸對攝影產生難以抗拒的興致。一九五七那一年，他自己買了小型相機 Nikon S2 之後，就更放開眼界行走於鄉野之間，開始記錄各種民間景象。

一九八六年，許讀先生已八十七歲，仍在鹿港中山路上的診所裡懸壺醫病，而他早年所留下來老的相機、測光表、人像照，也都成了許蒼澤收藏、緬懷與自豪的紀念物了。

成年後的許蒼澤與朋友合資在鹿港經營一家戲院，因而認識了臺北專營銀幕與電影器材生意的張士賢，兩人都是攝影的狂熱者，一拍即合，開始結伴出遊。他們後來還組了一個「香蕉俱樂部」，包括陳龍三、徐清波、鄭水等人在內，每個月一起合資購買日本的五本攝影雜誌（Asahi Camera、Camera 每日、Nikon Camera、Photo Art、Camera 藝術）專攻社會寫實，一起以 Banana Club 的名義參與雜誌的對抗賽，其向心團結的氣勢甚為高昂。可惜在五〇年代末期隨著號召人張士賢因肝癌去世，沒能繼續凝結一股力量而各自分散了。

許蒼澤在那一段時期受寫實主義的影響很大。不過，他的寫實態度不像張士賢那麼強勁、犀利，他的視點隨意而溫和。許蒼澤的個人風格不明顯，他不刻意取景、不強調情緒，一切隨其自然，在勞動與休閒的生活中流露著泥土、草根的平實氣息。

許蒼澤的許多照片只是站在「紀實」觀點，似乎處處可以取景，而較缺乏嚴謹的構思與更精準的快門取捨，情感平易而未能觸及更凝注、深沉的人性觀照。其實，這就是許蒼澤的攝影態度，他避免「藝術化」或「戲劇性」的處理，他只要像凡人一樣，忠實地表達他的所見所感。一如他所説的：「攝影技巧是一種光和影的遊戲。是一種機械性的記錄活動，只要調好光圈和焦距，把快門按下，就成為永恆的記憶。」

許蒼澤說：「攝影工作也是一種生活。能讓平凡的日常生活留下許多情趣，能讓逝去的歲月留下一些痕跡。藉著攝影工作，我做了戶外的活動，調劑身心是我主要的目的。面對著大自然，我去表現內心的意念，訴説我的情感。」能這麼自知之明地說，自己的作品只是一種「消遣」，或「調劑」的留影，不是「藝術」，卻也相當坦然而直率罷。

「人」的氣味

在許蒼澤林林總總的照片中，描寫一般民間勞動、習俗、自然生態、鄉間活動等佔大多數，信手拈來，那種偶遇中的淡然，心情既不十分靠近，亦非疏遠隔離，保持一個「距離」去看，是他的慣用視角。

回娘家
鹿港
1960

黑眼鏡
鹿港
1962

調皮
鹿港
1963

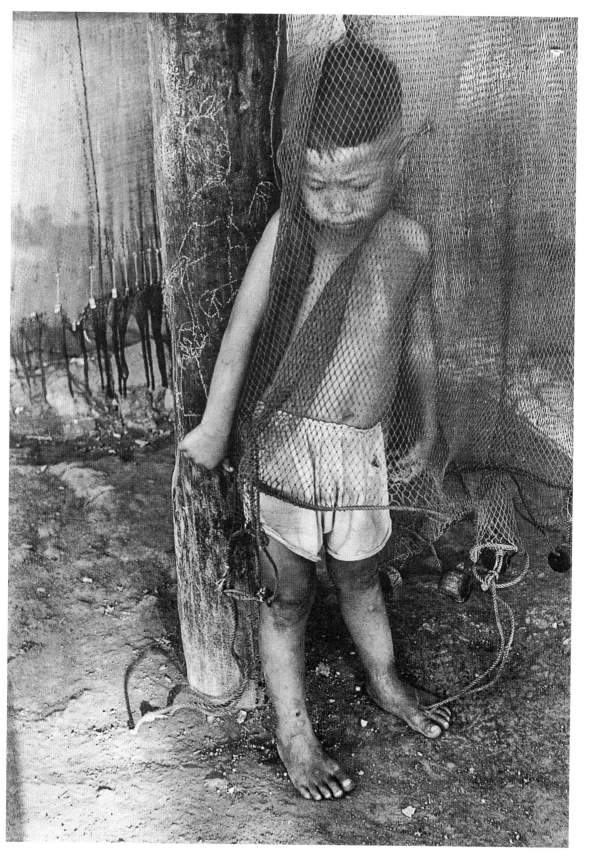

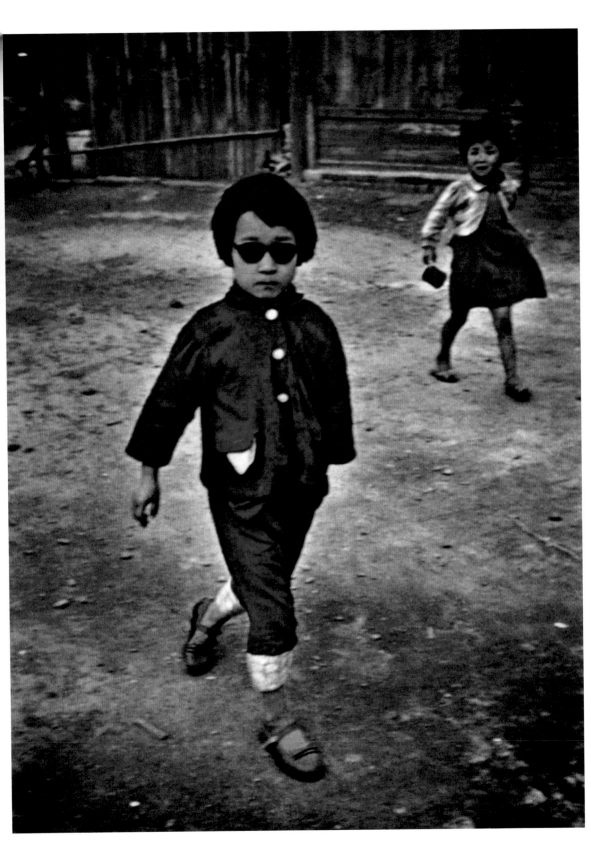

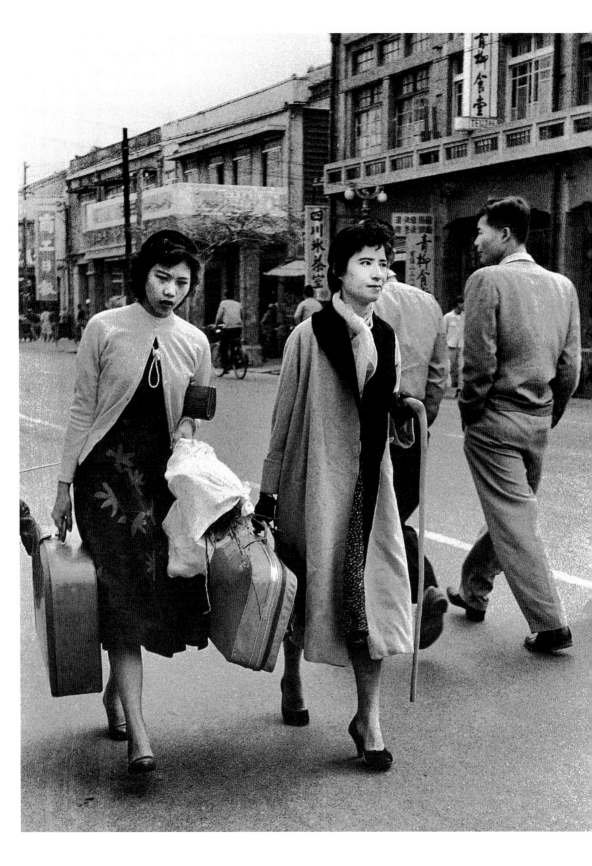

擦肩相遇，就站在那第一印象的立足點，舉起相機即拍，不多做考慮，不停留太
久，拍完就離開，去另尋一個目標，所有的留戀也許只在當時按快門的一剎那，以及
二、三十年後重新目睹的一刻，這是許蒼澤很多照片給人的感覺。

其中，比較特出的作品，總是綜合地流露出一些訊息，譬如：人的氣味、動作的
細節、情緒的顯示、事件的地方色彩等等。

在《調皮》（一九六三）一圖中，用漁網在身上的孩童，皺眉閉目的神情，像是
在賭氣。電線桿上的粉筆畫，以及孩童肌顏被網線紋飾的趣味，巧妙地表達了一個漁
家生活的童年氣味。

同樣是鄉居孩童，在《黑眼鏡》（一九六二）中出現的這個時髦裝扮的女孩，卻
若有其事，一副「小大人」神情。她行走在老街上，引起另一個街坊女童的好奇與側
目，兩人在行進的步伐中，幽默地傳達了一種身分互異、新舊交替的趣味。

《回娘家》（一九六○）中的兩位摩登婦女，以及側身而過的男士背景，顯現了
六○年代初的一般服飾與舉止。少婦右手提著皮箱，左手拿著花，她戴著圓帽，半開
的毛線衣外套上，左腋夾著皮包。而另一位女士圈著絲巾，穿著時尚的大衣，在她的
黑手套中，握著一支柺杖，用不同的眼神，好像在趕著路……。這些舉止與形象的細
節背後，似乎隱藏著一個委婉可訴的時代故事。

手上拿著香菸怯笑的老婦人（《菸的滋味》）、肩上扛著丁字鍬的礦夫（《下
工》）、頸子上圍繞著毒蛇的草藥販子（《玩蛇的人》）、坐在高椅子等著戲開演的
老婆婆和祖孫兩人相倚的姿態（《等待》）……這些透露著人的氣味和生活的自然神
情，其實就是寫實照片之較為樸質動人的一個主因罷。

玩蛇的人
嘉義
1959

下工
九份
1959

菸的滋味
臺南
1960

等待
鹿港
1963

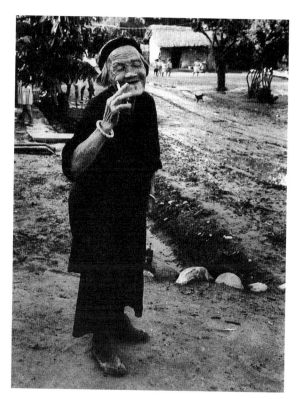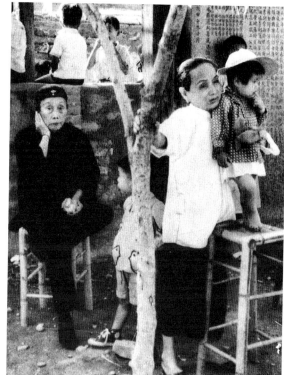
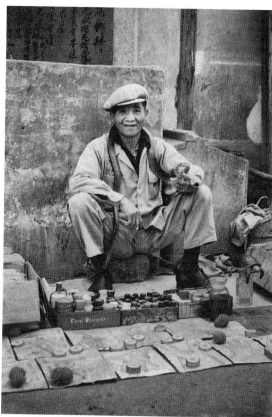

文字的陷阱

一九八五年，許蒼澤挑出這些三〇年代前後的作品六十餘張，配合作家的文字，以「歷史的腳步」為題，在臺灣時報副刊上連載一段時間，之後也集結這些圖文出書。

書名為《記憶》的這本影冊，每張照片旁都附上文學作家的小品散文，或訴諸自己的回憶與想像，或旁敲側擊引證自己的生命哲理。雖然這是較淺易而討好的閱讀導向，在影像之外，給資訊上的補遺，但從「攝影」的本質上來說，它卻時常徒增畫蛇添足或喧賓奪主的遺憾。有時候，過多感性用詞的沉溺，以及非當事人的架空幻想，既牽強附會，也扭曲現實，更掠奪了影像本身原具有的客觀且中性的本質，因而喪失他原本具有的自由聯想與認知的空間。有時候，甚至一個簡單的「標題」都已束縛或侷限了影像的其他可讀性，何況還要附會一大堆文字呢？

在《豬哥旺仔》（一九五九）一圖中，也許對某些人來說，解釋「旺仔」帶著他的種豬去交配幹活是必須的，但文字後面，還要這樣寫著：「這樣的生活，我們也是相當滿足的，或許，我是一個知足的人。」這就有點知識分子的一廂情願罷。

其實，《豬哥旺仔》、《記憶》（一九六四）、《醮》（一九六三）都是不錯的民俗采風，不一定需要文字去膨脹它的意義，更切忌做煽情性的描繪。如果它是一張好照片，影像本身必須先吸引人，其他的附註或演繹切忌幫倒忙才是。

記憶
鹿港
1964

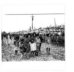

醮
彰化菜園角
1963

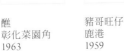

豬哥旺仔
鹿港
1959

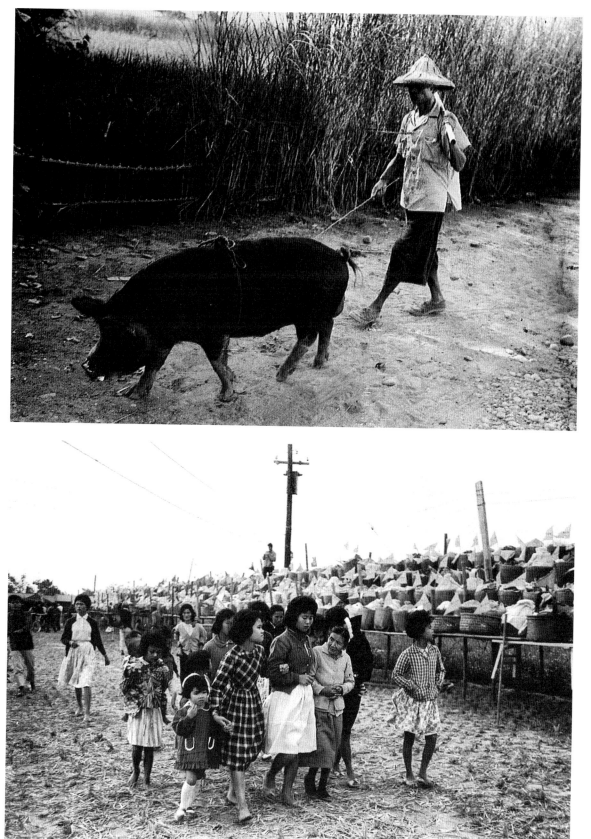

平凡的訊息

　　相較起來，許蒼澤早年所拍的黑白照片，要比他日後的彩色片，顯得簡單而樸質。

　　彩色的照片，在精神與形象上，總顯得花俏、凌亂，而且好像缺乏一種「執著」的本質。

　　大家都在追求「色彩」的豔麗性，但顏色的表象後，究竟還有多少東西留下來呢？

　　許蒼澤一直秉持自然、隨和的寫實態度，他的「即拍」（Snap）畢竟也變成了一種沒有風格的風格。有些照片，初看之下不覺得怎麼樣，多看幾次卻也能發覺，在那平凡之後，實在還存有許多淡淡的訊息。那也許是對生命個體的謙敬和對生活境況的感懷，值得我們去慢慢地領會。

黃士規（一九二九—二〇一八）

一步一履痕的耕耘者

A Steady Tiller

黃土規——一步一履痕的耕耘者

在臺灣的業餘攝影家中，黃土規的勤快、用心與多產，一向為圈內人注目。

一九八六年，已屆五十七歲的黃土規，背起相機，健行、跋涉、野宿、隨俗，仍然一點也不落人後。在他同一輩的攝影朋友中，對「攝影」長期癡迷與忘形，並能全力以赴的，並不多見。

當時黃土規的「真正」影齡只有二十年，從早期六〇年代的村鎮寫景、街頭獵影、光影形象等黑白照片，到八〇年代的風土民情、人物造型等彩色系列，他走著一個漸進、穩健的步伐。他有計畫地帶著相機出巡，利用生活中每一段空檔，攝取所到之處，舉凡美的或感動的影像，雖然無所不拍，但終極仍以「寫實」精神為中心依歸。由於他的持續耐力與工作產量，對年輕的攝影家而言，他是「薑是老的辣」的例證，而對同輩的攝影同好來說，他也真具有「老來彌勇」的本色。

鑑賞力與體力

黃土規，民國十八年（一九二九）出生於日本仙台，五歲時隨家人遷回臺灣。他

22 歲的黃土規

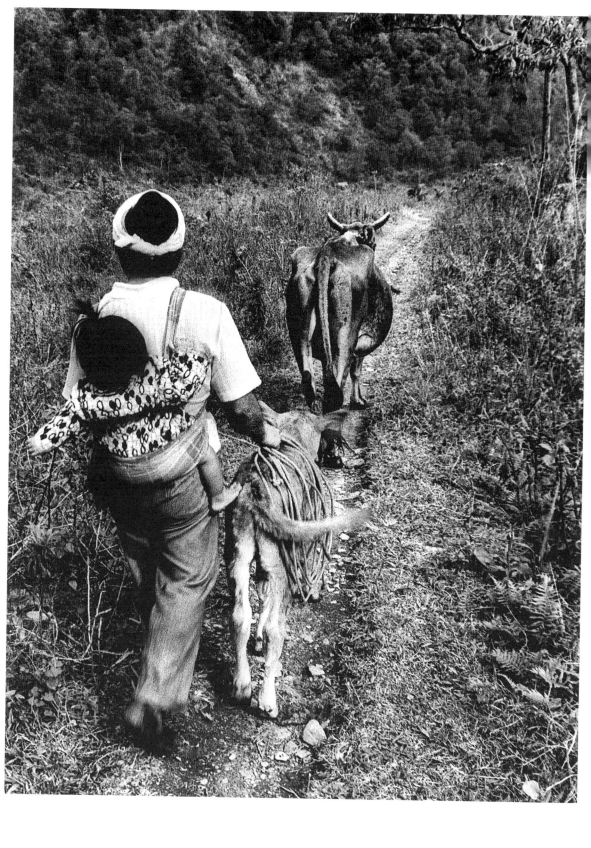

的父親學法律出身，由高等法院的庭長做到最高法院的推事，他也是戰後第一位榮任司法院大法官的本省籍人士。年輕時候，黃士規就在他父親的朋友楊三郎、廖繼春家中，領略了繪畫的旨趣。廖繼春野獸派式的大膽構圖、色塊布局、原相另置的觀念，給了他一些創作自由的啟示，他也從繪畫的認識中，學習了遠近感、彩色平衡和化繁為簡的意念。

在建中念高二那年，他第一次拿起父親的萊卡相機替同學拍照。他喜愛運動，曾經是游泳選手，體力上的鍛鍊，加上對繪畫藝術的鑑賞力，是他後來從事攝影的兩大助力。年歲愈長，愈覺得基礎培養之可貴。

觀摩與比賽

黃士規真正進入「攝影圈」是在民國五十六年左右，他在高雄做事，由於喜愛攝影，認識了南部一些同好劉安明、林慶雲、蔡高明、劉辰旦等，在加入屏東「單鏡頭攝影俱樂部」之後，開始努力拍照。由於他經營汽車客運事業，經濟上與時間上較為充裕，比別人更能專心在攝影興趣上去發揮。黃士規自認為在這八、九年間，是他的磨練與觀摩期，拍照之外，同好之間的學習與討論是他生活的重心。

民國六十五年之後，黃士規開始參加各種攝影比賽。那一年，他在「臺北沙龍」的月賽中持續得分，在當時特選八分、優選六分、佳作四分、入選兩分的競爭下，他一年中獨得一百四十四分的紀錄，尚無人打破。民國六十六年，他先後得到臺灣省和

父與子
高雄多納村魯凱族
1977

老紳士
宜蘭市媽祖廟
1980

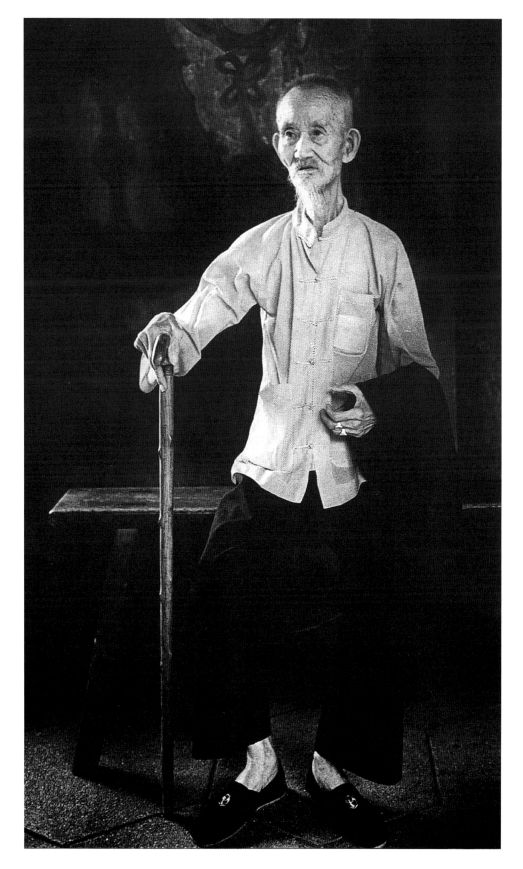

中國攝影學會的博學會員資格。六十九年之後，他參加日本二科會 Nikkor 的攝影比賽，七年來連續入選，引領了他高昂持續的創作源力。當然，這些經歷、分數與榮譽，是一個工作者的外在記錄，在六○、七○年代的臺灣業餘攝影界裡，是一種身分的顯示，有時甚至是一種倚賴。不過今天看起來，更重要的是這些記錄後面的實質功力，當十年、二十年的光陰一晃而過，真正禁得起考驗與回味的，應該是這些記錄之後的影像是否仍然深刻、動人，而不是分數與名銜的多寡輕重。

影像的悟力

在黃士規林林總總的作品中，我們看到他企圖追求一種純淨的圖像構成。避開紛亂的現實干擾，於觀景窗的方框內，他力求幾何線條與光影層次的巧妙並列，並希望能在單純平衡的架構中，呈現出人物、景觀的情緒走向。

在《老紳士》一圖中，暗黑的背景加上側光的運用，襯托出主題造型上的突出生動，而橫椅凳、直枴杖與六角磚面所組成的幾何感趣味，豐富了畫面的構成，也使得老紳士在畫面上的和諧與平衡感，有一個互為相倚的憑藉。老先生的坐姿、顏面、四肢及穿著上的有機線條，能使我們端視良久，嘗試去體會一個垂老生命的支撐訊息。

再以黃士規一九六七年的作品《婦顏》為例。婦人站在斑駁的門欄裡，她的身體被四塊玻璃窗分框著。適度廣角鏡頭的運用，增加了畫面孤寂的氣氛。婦人臉上左鏡片的「深黑」以及額頭上的「過白」，醞釀出一種神祕氣息。框住婦人身軀的門窗線條，

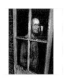

婦顏
臺中縣社口鄉
1967

與婦人的視線相峙，造就了一種「張力」。如此陰鬱冷靜的取景，使得畫面多出一層想像的空間。

這種呈現出來的「張力」，在其他相片中也可以找到。在《影》的作品中，失焦的黑影疊在廟宇的石雕牆上，那麼突兀、有力，視線神經會為之一亮。在《凝視》中，一張「凝視少女」的海報貼在公車的窗口上，印刷的虛像與玻璃中反射的實像交溶在一塊，真假實幻，也構成某一種視覺的延伸與想像張力。又如懷孕的婦女抱著過重的大西瓜拿零錢，簡單、有趣的線條組合，配合著婦女的手勢與視線，也使得畫面有一種「進行」中的張力。即使在《河畔秋色》中的純風物寫景，野草、水影、破舟、烏雲的相互抗衡，在蕭殺的風色中，也有一股荒廢、不安的張力在滋長著。

不知道黃士規當時有沒有意識到，這些取材於周遭環境的事物，今天看來，除了「現實感」逼真之外，竟也傳達了「現代感」的迷幻力。這兒稱謂的「現代感」不是指作品在形式或觀念上的新意，而是指出現在照片中特異的「事物狀態」：那看不出面貌的失焦黑影、那被門窗框住亮著額頭等待出沒的婦顏、那海報上汙點密布的少女面容、那大西瓜上的血絲黑斑以及它壓在肉身上的質感，甚至那推車老人行過街弄時的怪異色調，都使影像有了另一層新的觀察點。這些事物的本質狀態，經由攝影家的選擇與納用，或能提升凡常的紀實或寫景功能，而賦與現實之外更自由、更廣闊的異境聯想。

這樣的張力，或是不安、奇異的視覺觸發，就是照片歷久生動的原因之一罷。在早期的黑白照片中，黃士規有許多類似的情緒表達出來。後來他全改拍彩色之後，這種感覺就不見了。

凝視
臺北
1971

影
三峽
1968

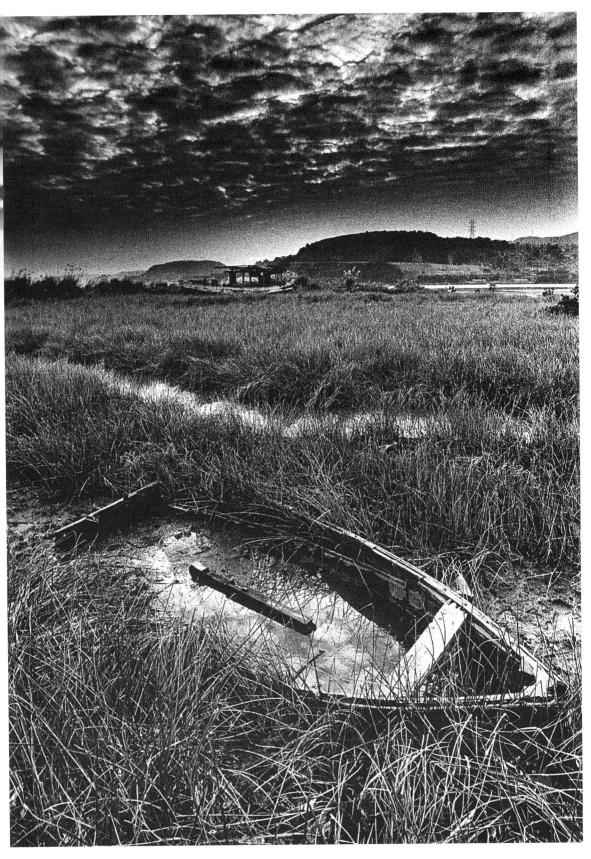

彩色的困惑

黃士規那幾年工作的兩大主題是「臺灣九族人物」與「澎湖列嶼」，他希望用豐富的色彩，針對偏遠地區的人文風物景觀，在它們日漸消逝之際，趕緊用影像挽留下來。

黃士規的彩色人物系列，保持了一貫的特色：自然、質樸、親切。在他的「臺灣九族人物」攝影中，萊卡相機的「暖調」，櫻花底片的「色度」，使得服飾、膚色以及容顏的情感，躍躍欲出。黃士規並沒有很特別的攝影理念，他只說了一句「human touch」，他用很傳統、古典的自然寫實方式，就地取景，抓住生動的一剎那按下快門。比較特別的是二十一廣角的逼近上揚，將角色的個性強烈顯示出來，而又不扭曲原義。

與張才在民國四十年左右拍攝的「原住民面顏」黑白系列比較，黃士規的「九族人物」宛如接續了記錄山地文化與田野調查的光榮傳承。花了七、八年時間，似乎沒有人做得比黃士規更有心、更完整。唯一遺憾的，是黃士規的照片偏重於原住民的人物造型、服飾與祭典，而缺少現實生活的面貌，他也知道這一點，希望日後可以彌補回來。然而以一己之力，能夠做到這麼多，似乎實在也不能再苛求了。

不過，拿黑白和彩色比較，前者總是較凝聚而深刻，彩色因為過分強調了它的功能性，時常迷失於表象的美與氣氛營造，而使事物「本質」受制，因而主題容易鬆散，焦點移位、華而不實，成了一般彩色照片的通病。如何使畫面中的精神、本質、色彩、

買菜
臺北
1979

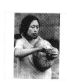

抱西瓜
萬華
1979

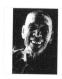

笑顏
高雄
1968

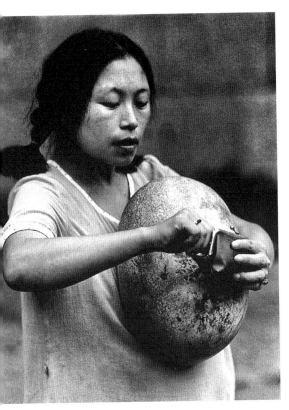
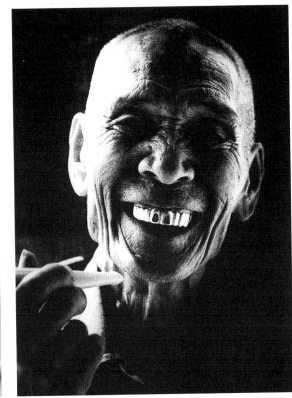

線條各適其所，互不越位，當要更嚴謹的取景與思考才是。

拍什麼？為什麼？

黃士規認為，攝影大眾化以後，藝術修養顯得更重要。做個業餘攝影家，不夠認真就會變質，或是逐漸放棄。因此必須設定一個目標與決定，要拍什麼？並思考為什麼。

當然，體力、耐心、經濟條件、時間因素與藝術細胞，是黃士規認為跨入攝影生涯的五個條件，似乎缺一不可。他慶幸於自己的條件優厚，但也時常自勉，不可怠惰。

黃士規的勤快與耐力，使得他打算一直拍下去。帶著靈活、健朗的身軀，一雙炯神的目光，黝黑的膚色與野地樸直的輪廓，當他在臺東卑南族區獵影時，別人好奇地問他：「你是哪一族？」他又好氣又好笑地回答說：「臺灣族。」也許是這樣一種認定與投入，他才愈做愈有興味。

一九八六年八月底，才在臺北舉辦過生平第一次攝影個展的黃士規，隔年也計畫去日本做幾回展覽了，主題仍然是「臺灣九族人物」，並預備出書，將這些消失中的影像好好保存下來，留給下一代。

在臺灣攝影的土地上，黃士規的確像一條健壯的耕牛，不囉嗦、不嘆氣、一步一履痕，腳踏實地的耕耘過去。

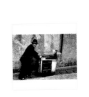

街後人生
萬華
1979

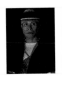

鄒族人
達邦
1981

雅美族人
蘭嶼
1978

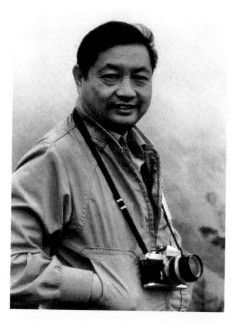

周鑫泉 （一九三一—）

另一種「鄉愁」

Another Kind of Nostalgia

周鑫泉——另一種「鄉愁」

以鄉土寫實為主旨的「臺灣省攝影學會」，和以沙龍畫意為號召的「中國攝影學會」，是六、七〇年代臺灣攝影的兩大主流，由於認知與觀點的差異，加上語言、意識上的隔閡，逐漸地，他們各自發展出不同的活動領域與體系。

以郎靜山、水祥雲為首的「中國攝影學會」（一九五三），早期的組成會員多是大陸來臺的影藝愛好者。他們雖身處臺灣，心裡擁抱的仍是沙龍式的大陸鄉愁，講求山明水秀的美化。而以「自由影展」為前身成立的「臺灣省攝影學會」（一九六三），則在臺省籍人士鄧南光、李釣綸、鐘錦清、王溪清等人的鼓吹下，希望落實本土，用直接、寫實的觀點與手法，記錄臺灣的鄉情。

在這種截然二分的境況下，周鑫泉的出現是當時一個較奇特的例子。一個道地的湖北人，卻能用流利的閩南話和他平易隨和的態度，在近乎清一色臺灣人所組合的影圈同好間，建立起誠摯的友誼來。

六〇年代的周鑫泉，在南部服務期間，就這樣用心拍照，廣交朋友。他雖是「外來者」，卻也關心現實、認同存活的環境，對人與土地有份親近的相屬感。這樣的情

47 歲的周鑫泉
梨山
1978

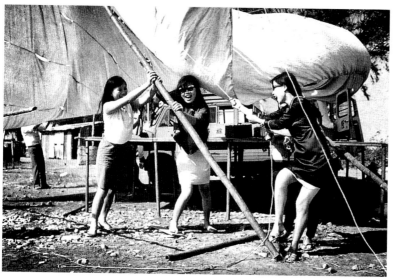

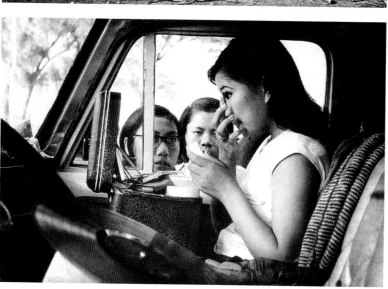

感，至少使他的作品脫離刻意設計、模擬的沙龍構圖或形式主義的框框，而較落實在生命本位的感觸上。

像《鹽田的印象》（一九六八）、《忙裡偷閒》（一九六九）這樣的景觀，描寫基層勞力或農牧作息，是當時一般外省籍攝影家較不願意接近的題材。他們因為對現

「流動的歌舞團」連作
臺南南鯤鯓
1968

實四周有意疏離或排斥，卻也喪失了許多留駐觀察與見證的機會。對周鑫泉來說，把握住周遭生活的真實面貌並認同它，比製造遙遠鎖閉的幻影重要得多。像《三代》、《婚禮》、《有志一同》、《流動的歌舞團》等本土味濃厚的影像，從另一個角度來看，不正是周鑫泉入境隨俗之後所延伸的另一種心中的「鄉愁」麼？

直覺的印證

《流動的歌舞團》連作是周鑫泉一九六八年的作品系列。從搭臺、化妝到演出，他藉四個不同的視角，表達了野臺藝人的江湖形色：簡單、直拙、生動。他的理念是，照相機在這兒扮演純然客觀的角色，它不打擾或解析對象，也不套用「哲學式」或「藝術性」的思考引證，只是選擇適當時機記錄下最傳神的一刻，用「好奇」與「直覺」的感應完成了現實中自給自足的影像轉換。單純的企圖，確也獲致較直接而真確的感動。

在取景上，《流動的歌舞團》表現出來的平凡與隨意，恰當地抓住了生活中真實的一刻。舞團少女搭臺時的活潑愉悅，和她們化妝時的凝神專注，傳達了「靜中生動、動中止靜」的情緒延伸；車窗外的少女學生凝視的眼神，似乎想讀出一個賣藝的婦人如何滄桑的過程，那樣的表情布滿著複雜的成長疑句。

周鑫泉用二十四釐米廣角仰攝的賣藝人姿顏，宛如孩童眼中的圍觀視線，稍微誇張與變形，凸顯了人物的生動形象。吹著氣球的丑角在舉止形色之間，散發出一種張

流動的歌舞團
連作

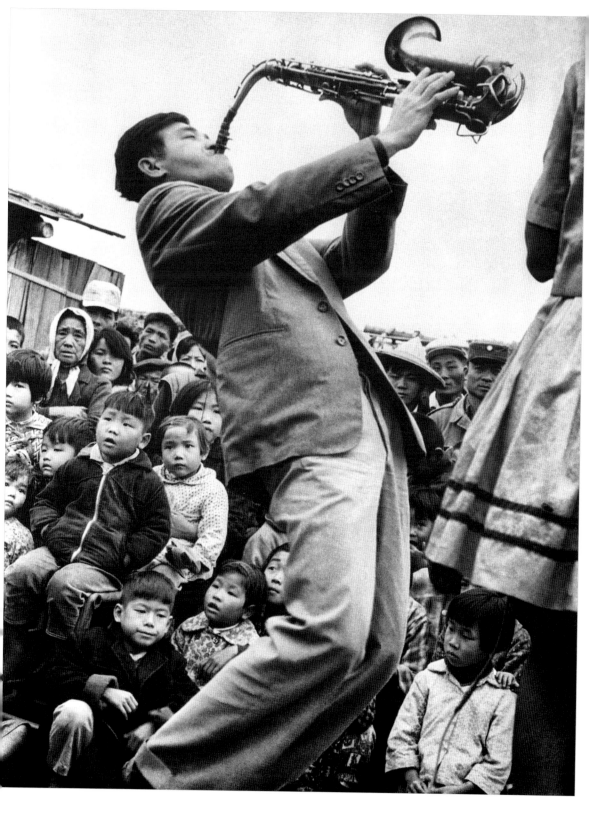

(1) 13枝鉛筆用去了4枝還有幾枝?

$$13$$
$$-\ 4$$

雜
貨

力；而賣力演出的薩克斯風手，其弓曲的身姿與樂器的擬人化造型連接成一組妙趣的軀體線條。他那彷彿要往前撲倒的忘我之情，在或好奇、或冷漠，也有少許茫然的圍觀顏臉中，特別動人。不知是否有意，周鑫泉採用傾斜的景框仰攝，像一個調皮的孩童斜歪著頭不經意往上看，所有的人物似乎失去了垂直的重心；主副體之間顯出一種不安的抗衡張力，增加了鮮活的臨場感訊息，使得我們得以重睹困乏年代中的生命力。

攝影的經歷

周鑫泉，一九三一出生，漢口市人。他在民國三十八年和兄長隨著政府渡臺，先進入臺中空軍子弟學校就讀，二十一歲那年為謀求一技之長投考臺灣省警察學校。當他進入中央警官學校就讀時，對學業中的刑事攝影與記錄攝影特別有興趣。除了課程中的證物、現場攝影及暗房工作外，他並加入學校的攝影社團，一步步地將自己的職能專業引向攝影路途上。

由於具備了專業技能，周鑫泉在畢業之後分發至臺南市警察局，就負責刑警隊的攝影工作。公餘之際，他開始出外獵影，捕捉民間的生活百態，以平衡單調、模式化的刑事記錄攝影。

周鑫泉正式擁有的第一部相機是當時在當鋪買的 Minolta SRT 二手機器。一九六三年他認識了許淵富、黃登可、謝震乾等南部攝友，並加入「無名攝影俱樂

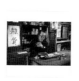

精打細算
臺南安佃
1967

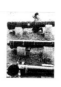

槍戰
臺南安平
1969

難解
臺南安佃國小
1969

部」。他也從鄧南光、張士賢等先進身上學習到寫實攝影的理念與技法，隨後他創立了「臺南市業餘攝影俱樂部」，廣收公教人員為會友，培養他們業餘創作的興趣與熱誠。同時他又擔任「臺灣省攝影學會」及「臺南市攝影學會」多屆的理事兼活動中心主任，對南部攝影風氣的持續推展，盡了不少心力。

三到與二拍

周鑫泉在一篇短文〈攝影決定與時機〉中曾提到，寫實攝影家必須抓住現實，把握「時機」，因「時」制宜，見「機」行事，當「機」立斷。而掌握「決定性時機」的祕訣則是「眼到」、「心到」、「手到」三種過程，利用「偷拍」與「搶拍」的技巧，在變化無常的現實人生中抽取永恆的影像。

像《婚禮》（一九七一）、《有志一同》（一九六八）兩幅作品，周鑫泉用「偷拍」的方式，眼到心到，當「機」立斷。利用摩托車後視鏡梳髮的這對男女，舉止打扮令我們憶起六○年代臺灣的社會青年，似乎一輛機車、一把梳子就可以遊渡幾回逍遙的青春旅程。

《婚禮》中，適切描繪了傳統與現代交會的情境。周鑫泉利用門簷造形簡潔地「框」出一個古貌的前景構圖，人物正背相對，加強了一種戲劇性的張力，剪影化的喜慶貼紙，平衡了畫面的比重，也表達出傳統含意的圖騰。新郎的手套、新娘的禮服、來賓的蝴蝶領結夾在老舊的茅舍、竹椅、木凳、塑膠篷的包圍下，有點唐突怪異，卻

婚禮
臺南鹽水
1971

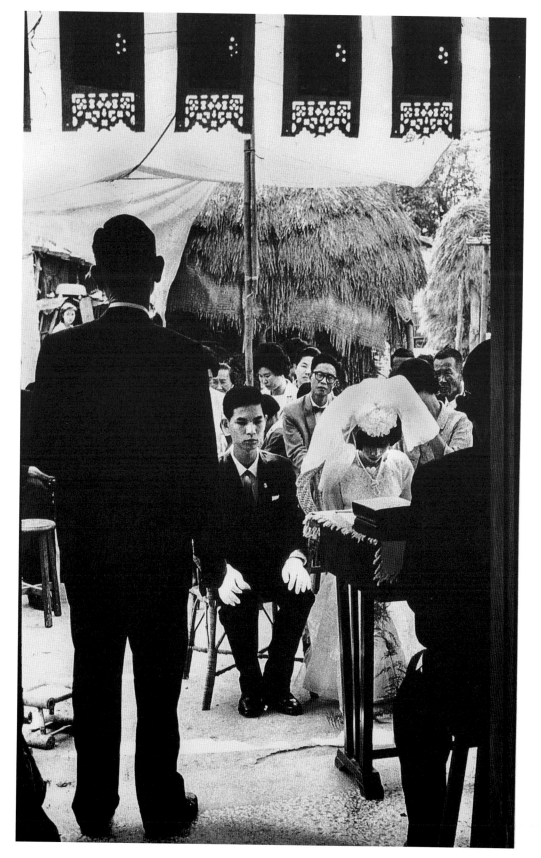

也點出了生活與信仰的差異在兩代之間衍生些許有待調適的窘境。這位垂目思索的年輕新郎，居於畫面的中心，他的沉思狀態與後方兩位長者相異的注視神情，有趣地反映了一種複雜的心緒交會。

周鑫泉強調，寫實的街頭人物攝影，第一個先決要件便是要有「真實感」。這個真實是指客觀的真實，是我們肉眼所見的具體的現存事物與人生百態，是實證的、科學的，而不是哲學的、抽象的主觀感覺。

《鹽田的印象》（一九六八）中，簡明、大方的構圖裡流露出自然、踏實的勞動氣息。利用鹽山、雲層、軌道與工人等具象的形體，卻也產生了無形的向前推展的生命力。如何抓住現實中的「精神」面，去蕪存菁地表達其「真實感」，這應該是寫實攝影家所要面對的課題與挑戰。

在臺南安平的古巷裡，周鑫泉也捕捉到《三代》（一九六八）這樣親切而饒富象徵意味的難得鏡頭。一家三代彷彿從「時光隧道」的磚牆中走出來，他們駐足一笑，

鹽田的印象
臺南
1968

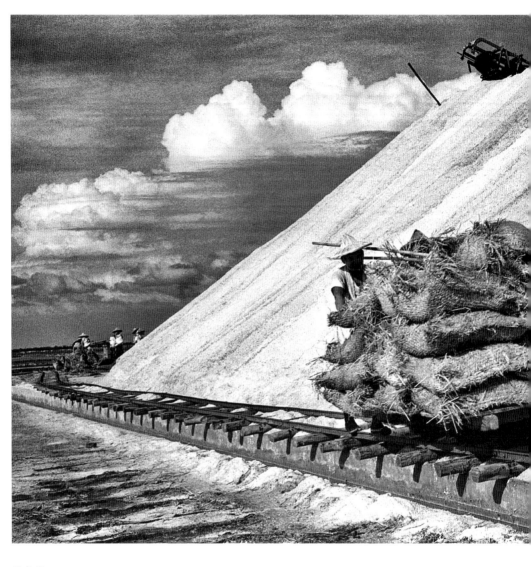

395　∞　周鑫泉

三代
臺南安平
1968

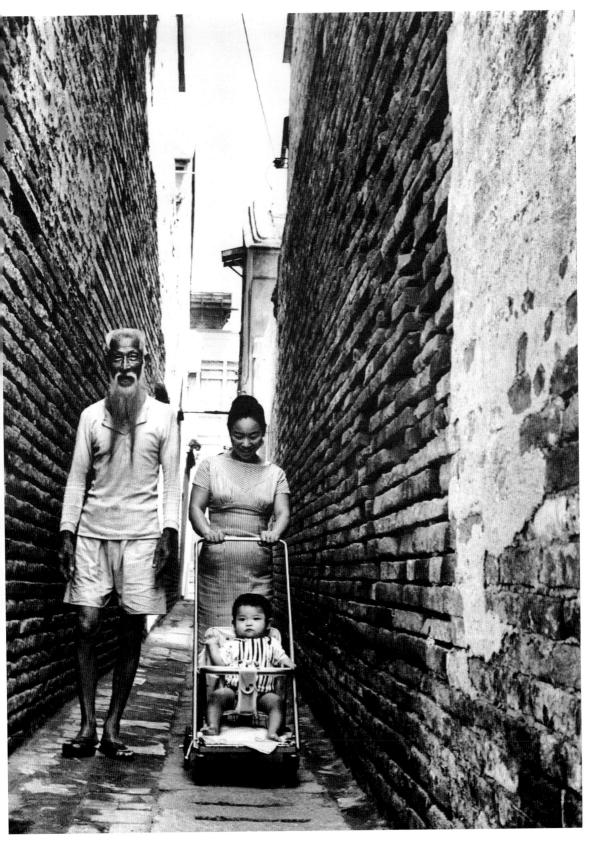

傳達了知足堅韌的庶民情感，在鏡位、構圖與訊息傳遞上，磚牆的粗糙、殘破與人物間的和諧感相對，產生動人的聯想。

在《忙裡偷閒》（一九六九）與《收割時》（一九六九）這樣的農作景觀裡，周鑫泉用稻草人、牛車做為前景配置，顯得較為「刻意」，但這正是當時的攝影家普遍喜好的構圖。在廣大的原野中取景，如果欠缺自然、完美的配置條件，就只有依賴顯明的前景，來「填充」或「突顯」餘剩的空間。

在一九六三至一九七二年間的南部駐留，周鑫泉用相機記錄下這樣的一種黑白的鄉愁。當他被調至臺北警政署服務後，似乎換了另一種生活空間，一切就慢慢轉成「彩色」了。八〇年代末，他是臺灣省攝影學會的刊物《臺灣攝影》月刊主編與「警光社」攝影負責人，本職與外務繁忙之際，已沒有多少時間能像以前一般出遊獵影了。

這些黑白的生活憶往，將是周鑫泉心中一個難忘的成長印記，也提供給我們幾幅回首瞥視的影跡。

忙裡偷閒
臺南學甲
1969

收割時
臺南安定鄉
1969

有志一同
臺南南鯤鯓
1968

翁庭華 （一九三四—）

歲月的詩情

每一張照片、每一個觀景窗後面，都反映著創作者不同性格的「攝影眼」，有的溫情、有的冷澀、有的旁觀、有的介入；有些人追求美學層次，有些人專注社會意識，有人忠實於生活感受，有人則著迷於幻象意境；也有一些人，綜合並掌握主、客觀互動的思緒與情境，創造出較個人而又沉思的影像語意。

六〇年代活躍的攝影家翁庭華，以一種纖細、睿智的洞察力，為我們呈現了往昔歲月的澹然幽情。他的黑白作品，捕捉了現實中罕見的詩意與韻律，這種獨有的個人情感，來自他對生活與鄉情的親和力和理解。從少年孤單而期盼的眼神到鄉村婚禮中溫馨動人的情懷；從小鎮老街、山中村道、田野小徑上的流離人影到山水景物的抽象意境，他傳達了生命旅程中一種失落的詩情與回味，一些景觀萬物原質之美以及幾許淡然的惆悵憶往。

很難得的是，翁庭華仍然堅持自己的格調與方向，創作不輟，時有佳作，腳踏實地的延續了他多年來的熱忱與理念。一九八八年，他從公職退休後，並結束經營了二十三年的攝影公司，準備赴「日本寫真藝術專門學校」進修，主選「攝影理論」課

29 歲的翁庭華
野柳
1965

程，做一個超齡的學生。

六〇年代過來的攝影家，有這樣的機緣與心意倒很少見，對翁庭華來說，「攝影」將是他終身的「事業」。退休，從另外一個角度來看，正好是起步。

淡然的離愁

翁庭華，民國二十三年（一九三四）出生於基隆，高中畢業後，他進入當時的「基隆市衛生院」工作，一做就是二十五個寒暑。二十四歲那一年，他對攝影發生興趣。

一九五九年末，他將服務一年的儲蓄拿出來，與朋友合買了一部中古的 Olympus 雙眼相機，開始興致勃勃地拍起照來。第一次出遊，他們在山中的吊橋上擺姿勢，一不小心將相機皮套掉落到谷底，結果乘興而去、敗興而回，翁庭華說，那真是一次難以忘懷的「開張」回憶。

在那個物質匱乏的年代，人的毅力與熱忱反而容易專注，在可抑制的欲望下，更懂得珍惜以及淡泊之道。當時，翁庭華省吃節用與朋友隔月輪流使用相機，一切從最基礎的學習著手，按部就班地培養了日後敬業且專職的工作態度與經驗。這種精神最後都反映在他的作品上，其觀察方式的清新嚴謹與技術層次的一絲不苟，都是當年甚

以《鄉下婚禮》（一九六五）為例，翁庭華以遠山、孤樹、水田、小路的淒迷詩意來營造婚嫁隊伍中一絲淡淡的離愁。行進中的新人、花童與媒婆、撐傘或提著皮箱

失落的憶往

翁庭華在一篇〈攝影眼的培養〉中曾談到：「我們對於自己生活周圍環境是最熟悉、最了解、最親切的，所以攝影眼的培養要從平常做起。眼睛不要僅以標準鏡頭的視野來看景物，更要以伸縮鏡頭的特色來看世界，有時要從小處著眼，有時且從大處來看，最不起眼的景物往往是取材的好對象……」他自己的作品，正是這段話的最佳註腳。

的，以及零零散散的親友跟隨者，似乎各懷心事地走在這條漫長的人生旅路上。斜側射來的逆光，突顯了這層層開展的大地原貌，也帶來一些寒冬中的暖意。翁庭華靜謐遠眺的視角與構圖，又完美地包容了人與大自然共存互生的情感關係，這互古長存的樸拙與單純，正是生活中最直接而動人的力量所在。

當迎娶隊伍行經竹林中的小徑時，村中孩童與鵝群好奇地圍觀，翁庭華恰當地抓住了他們行進中的一剎那。這張《結婚進行曲》（一九六五）的拍攝方式，令我們想起影片中的「軌道運鏡」場景，拍攝者隨著主題平行前進以製造一種行動的韻律。此圖中的三組成員（成人、孩童與鵝群）就以相異的心情、行姿與視線，交織成這幅生動有趣的影像世界，既交代了一種濃厚的民間情感，也掌握了寫實攝影的精神與技法。雖然是區一張靜照，因選擇的靈巧與決定的準確，也像電影一般，產生連綿的動感張力，使視線跨越凝止的剎那，讓人往後延伸去想像。

結婚進行曲
北五堵
1965

鄉下婚禮
北五堵
1965

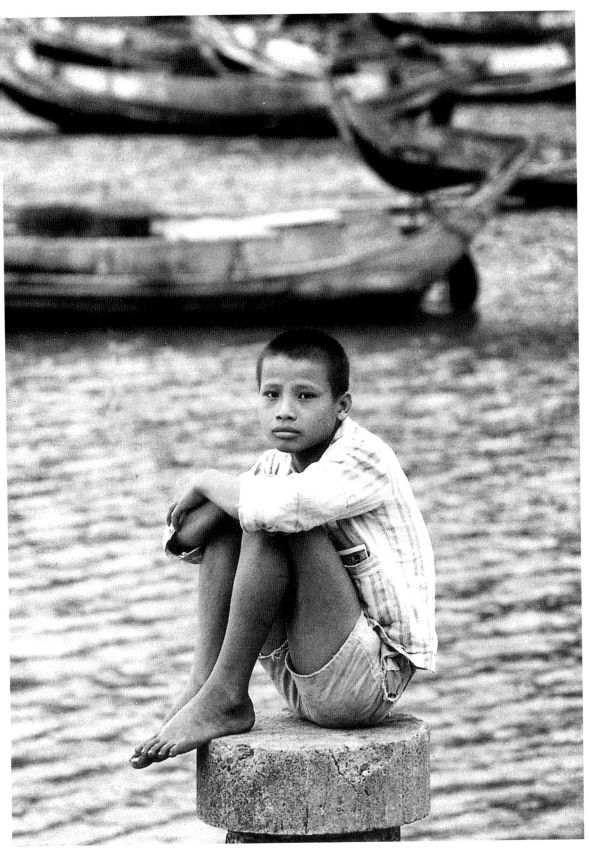

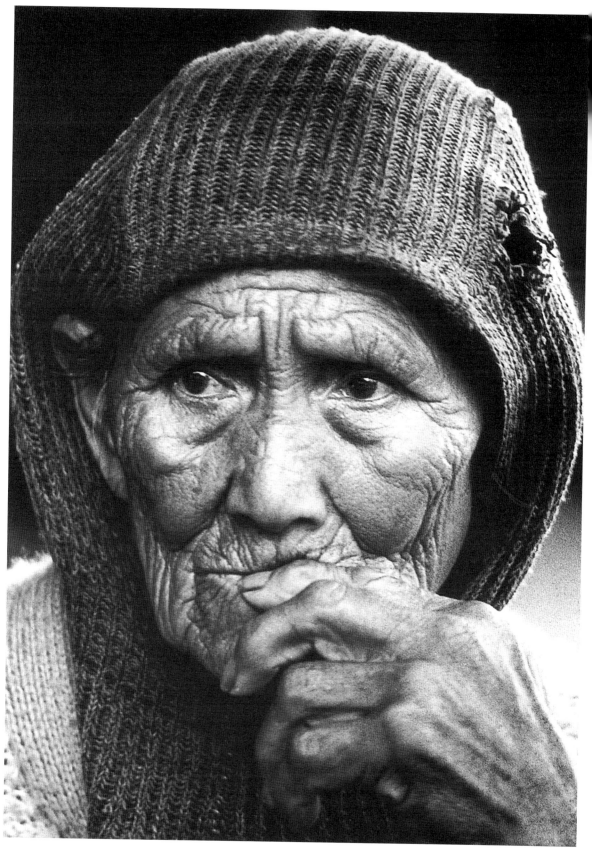

在《孤獨》（一九六四）一圖中，「失焦」的海水與船凸顯了野柳少年清新而憂鬱的神情；他的坐姿、眼神優美而孤單。照片中構圖簡單、雅致，視點凝聚、傳神、委婉地傾訴著一種青春失落的少年愁。

《憶》（一九八七）是特寫南投縣水里鄉的一位老婦顏容。在這兒我們看到了翁庭華對黑白照片的嚴謹主張。注意看這婦人在膚色，衣著上細膩層次的色澤變化，它的濃淡、明暗與反差極為微妙而豐富，正吻合了翁先生所說「一張標準黑白照片整體看來應具有高色調、中間色調、低色調之分布」的論點。

他認為，白雲之中應有它的明暗，黑髮之中應要有明暗，這種明暗反差直接影響了主體的立體感與質感的描寫。反差高的，明暗比大；反差低的，明暗比小，由此而感受到物像的明亮與陰暗、軟調與硬調、極端與柔和等不同的訴求，也由於這些細微而又豐富的光影變數，使得黑白照片的藝術層次略高一籌。如果《憶》是一幅彩色的顏容，它所強調的凝聚情感與質感特性則將化為烏有，由此也可發現，暗房技術在黑白影像表現的導向位置了。

在《老街》（一九六七）與《坎坷人生》（一九六八）中，我們可以看到翁庭華對於處理「人與道路」的題材之喜愛與心得。老街上的「輕便車道」以及車座與街角的人影，勾起我們一絲難忘的刻苦生長回憶，而在蜿蜒山路中獨行的老婦和田埂中奔跑的童影也確切地表達了一種歲月的流逝與唏噓。高角度的取景，加重了人與道路的關係，也拓展了象徵意味的視野。光影比差的陰鬱，消滅了構圖上的畫意傾向，使得現實的質感，較為直接而深刻地表現出來。

憶
南投水里鄉
1987

孤獨
野柳
1964

老街
瑞芳四腳亭
1967

等候的視角

在經營攝影公司的二十多年間，翁庭華除了歷經十九年擔任基隆三任市長的市政攝影師外，也嚴謹恪守專業攝影上的品質要求。他得過無數的攝影獎賞，並當選許多回學會總幹事、評審與主席，但是對他而言，最重要的仍是拍自己的作品。

與其他業餘攝影家比較不同的一點是，翁庭華會花長時間去專注一個題材，而且以較別致的角度去開發它。以《鄉下婚禮》為例，他早年到金山、友蚋、北五堵拍照時，就拜訪當地的里、鄰長，留下一些寫上住址的空白明信片，請他們遇上喜慶婚宴時就寄信通知，也由於這樣的事前布局，使得他能狩獵到一些較難得的畫面。

他曾出入九份五十回以上，為了捕捉那特殊的人文與地理景觀，常選擇雨天前往，在灰茫的天色與雨水交織下，來強調它獨有的地方寂寥。後來，他又專門在晚上才出動，利用巷道的路燈與宅門的微光，以營造那屬於九份靜謐而迷離的夜間氛圍。所有的這些嘗試，都是企圖去發現一般攝影家較忽略的現實，以展露它默存已久而未經開發的影像魅力。

《和平島系列》（一九七八—一九八七）是他常年在東北角海岸線的觀察記錄，是他在潮水、風向、雲霧等不同氣候與氛圍下，對水流、岩石、土地等大自然景觀的一種傾訴與禮讚，這兒有詩意的流連，也造就出許多抽象的意境。

正如他前面所提的，要以標準鏡頭與伸縮鏡頭的不同特性來看世界，《和平島系列》中，他認為石的局部特寫，表達了一種物性的本質與自然奧祕，只有從小處著眼才能一窺其妙。然而從大處來看，岩石群立間的霧氣迷漫，天海一色的詭

和平島系列
1985

坎坷人生
九份
1968

麗景觀，人就必須眺望遠觀才能領會。這兩種心態必須經常融合與更替，才能完整地

表達出事物的真相和攝影藝術的精義。

在翁庭華八〇年代的作品中，還經常隱含些許神祕的訊息。《和平島系列》中如

此，像《屋角》（一九八三）這樣的作品，也傳達了一種奇妙、詭異的心靈悸動。那

模糊的人影有如潑瀉的油墨塗在黑底的板木上，René Magritte 般的木門似關待啟，簡

潔有力地表達了一種未知的神祕。也許這正是「影像」有時比現實更加豐富而且令人

迷惑的地方。

這些翁庭華的個人意象，透過他細微的觀測力與精準的質感訴求，的確提供給我

們不少「看」的喜悅與耽迷。現實，不再只是「現實」，而有了另一層意義的詮釋與

省思，透過這些，我們不只回味了一種歲月中失落的詩情與感懷，也領會了對影像美

學的諸種認知與尋求。

翁庭華孜孜不倦地行走在自己的心影旅路上，相信在他遊學歸來後，會以更自由

而睿智的創意，繼續展現他的「攝影眼」來豐富此地的影像境界。

屋角
鹿港
1983

和平島系列
1984

和平島系列
1984

擠
金山
1969

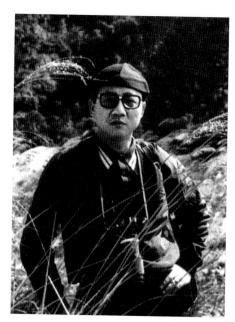

陳順來 （一九三三—）

寂冷的意象

陳順來 —— 寂冷的意象

一尾翻肚的小魚和一隻毀損的破鞋陷在泥沼中、兩匹旋轉木馬在荒廢的遊樂場中翻落在地上、一個牛頭骨骸曝曬在陽光下、成堆佛祖的顏容無言地散落在兩旁；人在寒風的野地間恍惚勞動著、一支龜裂的老樹幹以魚的造型發出悚人的歲月告白、黑夜的樹林中有廢棄的車體裡塞滿了唐突的填充物、午後的硫黃霧氣間聚散著迷惘的形影游離……。這些寂靜而沉鬱的意象，源自於一種異態風景的著迷與省視，彷彿是經過一次劫難後，所殘存下來的「失樂園」景觀。

六○年代末期的臺灣攝影家，在寫實攝影發展的瓶頸困境中，另外尋找不同的出路，到了七○年代中期，逐漸有了較為清晰而成熟的新貌，陳順來就是其中的一個例子。

當時，有些攝影家，未能滿足於一般即興式的寫實獵影，認為那只是快門機會的掌握，是記錄，而不是有思考性的藝術創作，缺乏視覺語言的獨創性。陳順來所要嘗試的，是希望將外在風景呼應成內心的情境，透過特例的取材、光影的差逆與技法的運用，以呈現事物狀態的另一個意識層面，或是另一種訴說的可能。經過選擇與強化後的景觀，靜物已不純然只是表象的靜物，它們似乎有某種內在的精神與動力在醞釀

44 歲的陳順來

或凝聚，從而組合成一片沉鬱而詭異的意象風景。

陳順來做得比別人較好的一點是，他的「焦點」明確、「基調」統一，氣氛的營造頗見功力，在他的框景中，縱然是一些寂靜、空無的事物，仍匿藏著某種思考中的人文情感，而不像許多「心象」風景，徒具線條、色澤或造型的簡單布局，缺乏內在的情緒力量。

斷片的氛圍

陳順來，民國二十二年（一九三三）出生於臺北萬華，老松國小畢業後就讀臺北商專。在早年保守的「艋舺人」觀念裡，如何去找一個安定餬口的職業守住終生是很自然的事。陳順來從商專畢業後，先後進入第一銀行、國泰企業及臺北市第三信用合作社工作。

澳底
1984

北投地獄谷
1972

淡水北新莊
1968

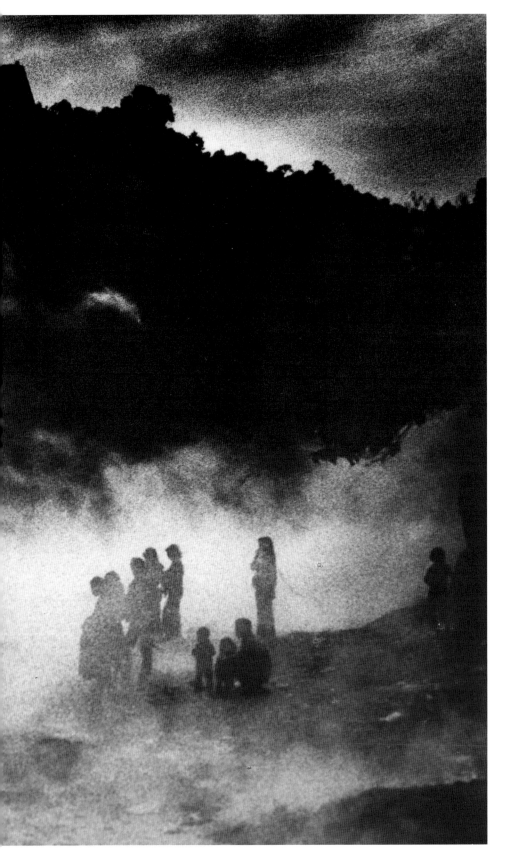

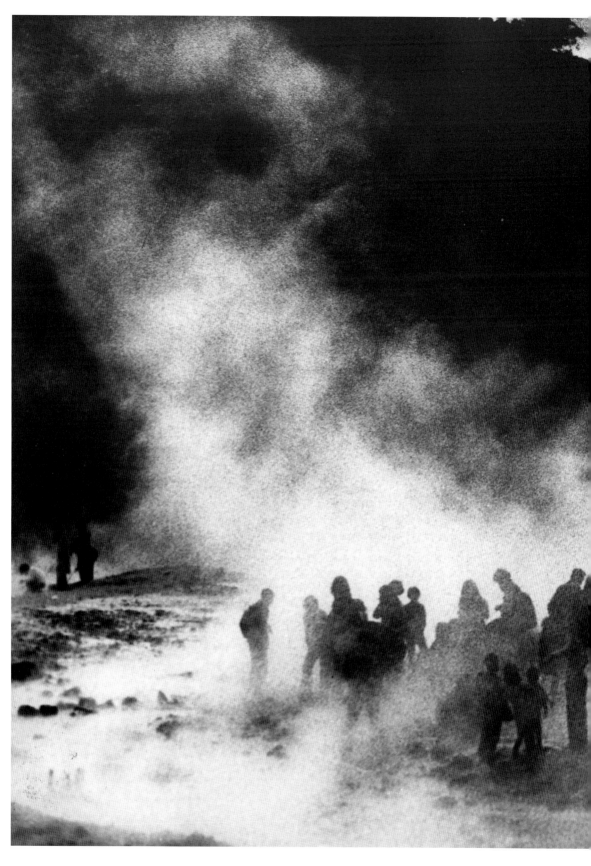

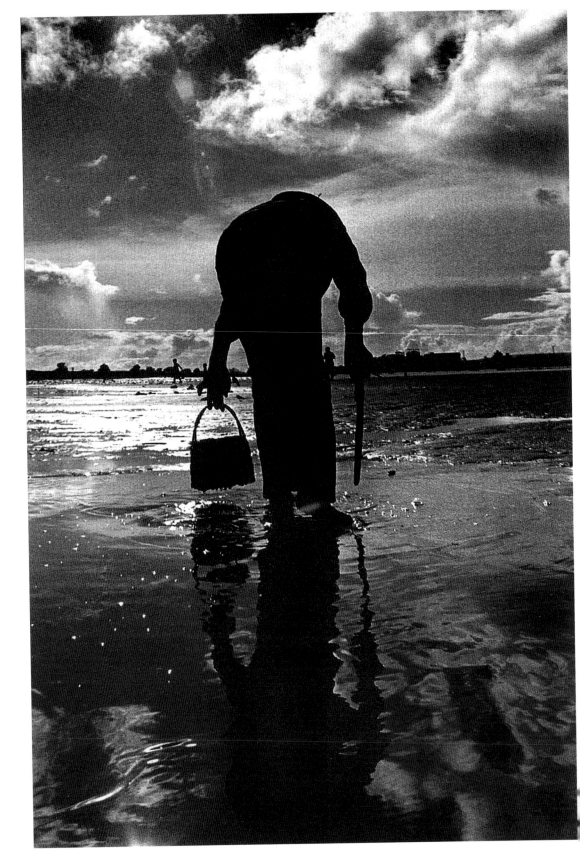

陳順來記得早年曾在城內的委託行買到一部美軍舊相機，用一二七的空軍底片開始拍照，初期只是隨興拍些記錄及紀念照，六○年代中期，他交往較多同好，也為了參加比賽，開始磨練自己，所拍的一些寫實照片也先後在臺北市及臺灣省攝影學會的例賽中獲得入會與名銜資格。七○年代之後，他因受「屏東單鏡頭俱樂部」及「黎明影展」的會員同好影響，攝影取材逐漸選取「意識」表現的風景斷片。

陳順來在一九六八年的淡水北新莊拍攝到一幅野地風景圖，就已經能約略感覺出他日後的心向意識所在。在雲層滿布的荒野間，一人抬著布袋匆匆行走著，他恍惚的剪影有一種陰暗的曖昧，傾斜的樹枝增添了一些不安的動力，野地間有兩只布袋斜橫著，不知是剛被放下或是將被抬走；風景之後似乎有一種情節的暗示，而諸多細節的結合，讓我們感受到一種「氛圍」，而不只是風景的皮相而已。

同樣是雲彩耀目的天空下，一個黑影彎身在屏東東港的海邊撿拾貝物，光影的運用與視角的取擇，導引了另一種意象的思考，只要往前走幾步，將相機轉個九十度，一切可以很現實、平常的，陳順來卻寧願停在原地，用低壓的觀察點去強調個人構圖上的層次與心緒上的感觸。

異象與意象

為了視覺上的創意，為了感知上的引動，攝影家必須在平凡的自然中尋找異象的意象。那些殘缺的、荒廢的、荒謬的或朦朧的景觀，便成為陳順來特別喜歡去涉足的

臺中石崗
1977

屏東東港
1978

地方。

或許河邊泥沼的丟棄物令人厭惡不快、紊亂而無意義，一旦陳順來將焦點凝聚在死魚與破鞋上，這局部強化的取樣，在汙泥與河水的刺眼發光下，簡潔有力地提示了生靈的「汙濁」與「腐爛」。

在關閉了的遊樂場中，我們看到翻身的木馬面對著無奈的虛妄，陳順來的鏡頭喜歡對準懷舊的時空，因為睹物思情，衍生意象，在情感的回溯上較易找到共通的基點。

一株樹幹長得像條飲泣的魚，一輛塞滿畚箕的汽車停在黑夜的樹叢中像 Rene Magritte 的畫，十幾個釋迦牟尼與觀音媽祖的頭散落在地上，拙劣的材質與雕工喚不回祂們恩寵的笑容，斑剝邋遢的身子似乎舉不起一個寬容的手勢……陳順來的影像時有超現實趣味、諷刺與荒謬的潛意識遐想。

這些意象用黑白效果呈現，除了能過濾不當的色彩干擾、淨化表達的重心外，黑白色調中獨有的質感顆粒、明暗比差及景深層次，都是彩色所不及的，況且要凝聚那種空虛、壓抑與激切的情感，似乎只有黑白影像才能做到。

組合的必要

在意象的凝造上，除了尋找、構思，還要器材與暗房上的加工與修飾，紅色濾鏡片與硬調放大紙的使用，是陳順來慣用的輔助技法。

在北投的山林中，或在澳底的煤層斜坡上，陳順來用紅濾色片將硫黃蒸氣與朵朵

淡水
1973

新店樂園
1970

雲彩突顯在漆黑的天色中，顯得奇幻而生動，灰色中間調的雜訊被過濾了，雪白的佛身與牛頭骨骸發出逼人的寒光，氣氛凜凜，令人難忘。

將這一幅幅心緒低調的斷片組合重整，塑造了一個詭異而黯然的潛在世界。各個單張影像獨立的訊息，一旦在排列機率的連結下組合起來，息息相扣或對峙，更自由而豐富地裝置了一個想像的天地。

八里
1983

回顧過往一般攝影學會展出的所謂「心象」連作，意念單薄、格局窄狹，常予人乏味之感。而陳順來的這一系列作品，能交疊不同時空的意象情感，視點寬闊而兼具人文思索，既不脫離現實，也不附庸成規，為「意象」風景立下一個範例。拍了十幾年的照片，陳順來的這點成績，證明了攝影創作之難為了。

用鏡頭來顯現風景的內涵或賦予它更深奧的寓意，陳順來認為要取決於作者的涵養與洞察力，他必須隨時走動尋覓、等待光線與時機，並經常構思設想。當他面對風景時，同時面對著自己的內心思緒，孤單卻實在，自由而隨興，攝影給了他這樣的創作愉悅。

以今日的世界潮流來閱讀陳順來的作品，就理念與創意來說，已不算新鮮，在潛能與功力的開發上，有待更進一步的提升和累積；不過回頭細數六○年代走過來的臺灣攝影作家，陳順來以一個寫實攝影的業餘者出發，發展為意象風景的描繪者，自有他的代表性。和其他的同輩者比較，陳順來的世界擁有較「個性感」的韻味與思緒，並且確切地把握了表現的氛圍與格調，傳達了某些失落與不安的悵然。

陳順來在八○年代末仍然活躍在「黎明」影展的定期集會上，寄望他能繼續開發這方面的潛力，再耕耘出一個意象動人的寓意世界。

北投
1985

高雄佛光山
1973

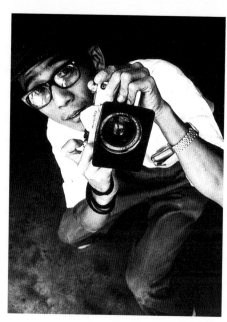

許淵富 （一九三二—二〇一八）

造型的追尋者

許淵富——造型的追尋者

六〇年代的臺灣攝影家，在沙龍與記錄寫實之間各取所好，而介於其中的某些年輕工作者，不安於傳統模式與慣性技法的束縛，企圖在構圖、意象上追求另一種個人風貌，以表現更自由、鮮活的視覺動力。南部的攝影家許淵富便是這樣的一位實踐者。

他由客觀的記錄寫實出發，再發展至主觀意識的心象寫實。他的工作宗旨是：「有關攝影的，我都要學。」從暗房中的高反差、粗粒子、色調分離等製作，到工作室裡的燈光、線條與造型設計，以及在戶外的取景、攝角等不同取向的嘗試，他是那個年代中頗為活躍的影像造型追尋者。

以許淵富在一九六四年所拍攝的《肩》為例，他以上仰的視角攝取一鐵路貨站搬運工人的肩背，簡潔的構成，大膽的裁切，在閃閃發光的肌膚間，我們看到肌肉的線條與紋理一如烈日下岩石的層面，充滿粗野、剛健之美，而清晰有致的毛孔紋痕，環環相繞，滑入陰暗中，具象之實中蘊藏抽象之幻，它的構圖、明暗與取景之巧妙，非我們日常生活目光所能凝視覺察，因而造就成一種再生的影像悸動。

30 歲的許淵富
1962

433 ∞

同樣的，《牛的造型》（一九六三）也給予我們一種異乎尋常的觀察經驗。如果不是尾臀部的牛毛，也許摸不清楚這是什麼，如果換了個題目，它也可能被誤為斜陽下一座石塊的局部或樹根的特寫。但「它是什麼？」在這兒並不重要，重要的是攝影家的觀點和讀者的感受度。如果我們能從這近乎抽象的構圖中，領會出作者所欲表現的，在視線侷限或極限下，用鏡頭去發掘萬物造型的奧妙，那將也是一種視覺開發的新經驗。

更重要的是，它們不僅是「造型」而已。我們看過許多講求造型與構圖的照片，形象呆板而了無生氣。然而在《肩》的皮肉形體中，我們卻能感知那內裡的脈動與力度，在《牛的造型》中，我們彷彿也意識到一種生靈的潛伏與神祕。造型之外，具象與抽象的交疊，形體與精神的呼喚，才是作品動人的主因。許淵富五十多年前的這兩張作品，今天看來仍舊引人思索。

萌芽之始

許淵富，民國二十一年（一九三二）出生於臺南，小學四年級時就經常跟在哥哥背後提相機，按快門、翻洗照片，對攝影從小就有一層新奇的接觸。初中就讀臺南農業學校，學習農業土木，對製圖與美工特別感興趣。然後他考進臺南師範學校三年制普通科，偶爾借來相機拍攝學校運動會及一般活動，漸漸對攝影產生一種關注與熱忱。

肩
臺南
1964

牛的造型
臺南
1963

十九歲出道教書，當時許淵富月薪一百二十元，交伙食及互助會所剩無幾。民國四十三年他結婚育子，計畫已久的購機計畫因之泡湯。隨後他兼差擔任美軍顧問團海報設計，週薪美金八元，儲蓄一段日子後，第三年以新臺幣一千三百元買了一部Yashica A 雙鏡頭相機，了遂心願。

當時他拍照的內容，不是自己的家居紀念就是風景建物，他試著寄往四處參加比賽，卻連連得獎，獲得極大鼓舞。累積了競賽獎金及以舊機交換，其間他三易相機，從Yashica, Olympus, Minolta SR-1 到 SR-3，一部相機時值新臺幣三千六百元，是他薪水的十倍！當時生活環境與攝影條件的拮据，的確是我們今天所想不到的。

創作高潮

年輕的許淵富對圖案、設計與美工有一份才能與自信，因而他的「攝影愛好者」之定義是：舉凡人像、風景、造型、心象、速寫、商品甚或拷貝技藝都應廣泛涉獵，而暗房中的 D.P.E.（沖洗、印片、放大）更要自己動手琢磨，才能領會攝影真正的意趣。

擁有自己喜愛的相機，雖然身負升學課業的重擔，週一至週六的級任教職，再加上放學後兼家教，許淵富仍然利用每個週日騎上單車四處獵影，晚間沖片儲存，至第三週日進暗房放大，第四週日整理照片參加各種國內外比賽。如此週而復始，在六〇年代中期，積存了他旺盛的創作閱歷，獲得獎狀不計其數。包括一九六三年「Nippon Camera」全年成績年度獎第五名及「Photo Art」年度獎第七名，一九六四年

「Photo Art」年度獎第四名，一九六五年的「臺北沙龍」年度獎，一九六八年「Nippon Camera」彩色幻燈片組年度獎等等榮譽。

許淵富當年的作品，以記錄寫實及造型、人像為主。由於他在美工、構圖上的鑽研，使得他有許多照片帶有濃厚的設計、裝飾性，在當時頗有新鮮、突出，今天看來，卻發覺只強調了視覺的巧趣，而較忽略了事物自然的本質與神韻，可見技巧上的花俏時常會掠奪了內涵的實質，相反的，一些純樸、直接的寫實記錄，堅持著一種人性的質地，五十年後卻仍然流露出動人的顏容。

寫實的內涵

在《嬉戲》（一九六二）與《後街生活》（一九六一）中，我們看到孩童與家居生活的憶往。那滿身泥沙的小女孩舉起雙手面對鏡頭嘻笑時，右手正好擋住臉中央，傳統的看法會認為是個瑕疵，然而久瞪那樣一張臉，卻也可以讀出另一種猜測與想像的趣味。《後街生活》中幾個人物均勻散布在紛雜的巷道環境裡，亂中有序，而抱著哭啼幼子的父親顏臉和倚鄰而坐的老婦人安撫手勢，正是《後街生活》的情緒重心所在。

《生病的婦人》（一九六三）中，許淵富直率、銳利地抓住了一個病中婦人的老暮心緒。婦人獨特的裝束與坐姿，她哀愁的眼神，乾瘦的臉頰與脈絡嶙峋的手背跡痕，在全黑的背景前，傳達了令人心悸，動容的感傷。

生病的婦人
臺南中洲寮
1963

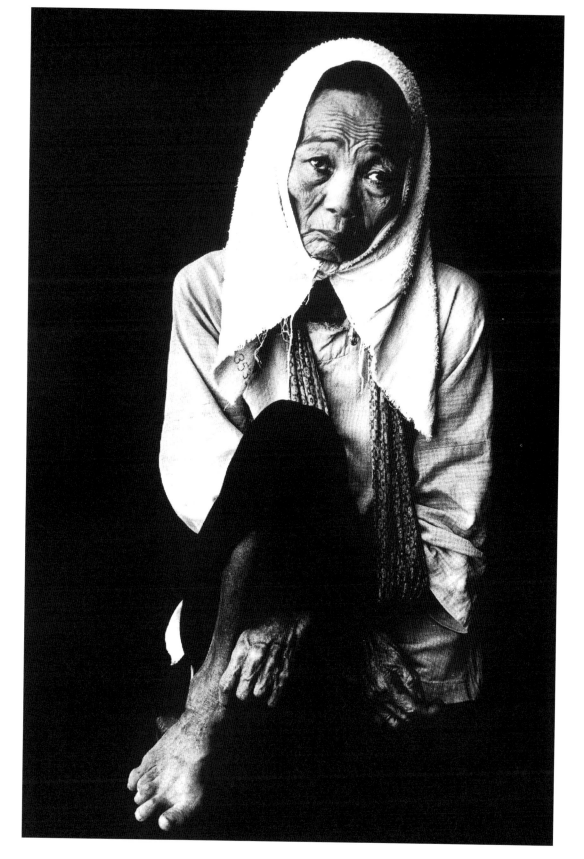

《吹糖人》（一九六三）使我們看到消逝中的人與事物經由照相記錄而留下恆久的一瞥。這裡顯示的不是吹糖的技藝，而是吹糖人的專注與宿命。淺短的焦距景深，使人更能集中視力在老人的嘴角、神態與膚色上，從而感知人體機能與質素的變遷，它的老化、韌力和存活意志等等聯想。

《井》（一九六四）的構成與取向是許淵富一系列造型作品的代表之一。方形的石塊，橢圓的井心，不規則的斑剝牆面，加上一隻黑羊剪影似地嵌入，形成一幅有機的線條組合，這裡頭呈現頗為巧妙的幾何趣味。而因為有了一個生命體的介入，使原本只是靜態的構圖環境，活了起來。

六〇年代的中期，為了突破慣性的視角，許淵富也嘗試運用二十八釐米以上的廣角及地面仰攝法。他認為廣角的誇張性足以產生線條張力，可以給標準的寫實攝影添加一些新樣貌，而低角仰拍，也能顯現出一種不同的觀察角度。他還提倡一種「No Finder」的拍法，在光圈和焦距大約調整後，將相機離開我們的視線，讓觀景窗自己去對準目標，正如攝影記者在紛亂中搶新聞一般，說不定就能抓住意外而生動的一瞬間。這樣的技法在八〇年代的現代攝影作品中屢見不鮮，但在六〇年代卻是很少人提及的。

井
安平古堡
1964

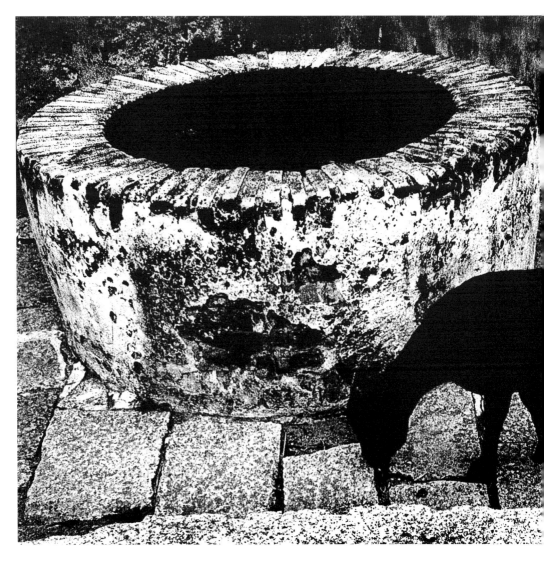

信徒
鹿港
1966

吹糖人
臺南北極殿
1963

後街生活
臺南
1961

嬉戲
臺南
1962

推銷
鹿港天后宮
1966

平交道看守員
臺南東門
1964

《平交道看守員》（一九六四）、《信徒》（一九六六）中的人物半身變形，突顯了境況的動感與不安，人的造型變得奇異有趣。《推銷》（一九六六）則誇張了人物的下半身以及推銷的產品上，有如一隻小犬的觀看人類世界，是個滿有意思的構想。可惜許淵富並沒有利用這幾種觀點做長期有計畫、系列的發揮，去強調對象與相機之間的衝突性或疏離感，從而累積一股獨特的影像力量。他只嘗試了單拍獨張的偶發性出擊，蜻蜓點水過後又飛往他處了。念頭太多，樣樣涉及，自由無束，有時也變成了藝術創作上的一種游移與散漫。

再抉擇的判斷

八〇年代末，許淵富從事教職三十多年，影歷三十載。他與臺南友人自組「無名攝影俱樂部」（一九六一）、「點點攝影俱樂部」（一九七二），對南部攝影風氣的開發與推廣，有積極的貢獻。他也曾兼職臺南家專、東方工專、光華女中教授攝影設計，並出任多處攝影指導、講評與評審，在南部具有相當名望。

大約四十年前，他以自己所擅長的光影處理與造型設計，替一些物品如手套、水龍頭等試拍宣傳誇張之後，便走上商品攝影的不歸路。如今他在家裡自設工作室，尋求各種影像特效的實驗與突破，經常替一些熟悉多年的客戶，每每工作到三更半夜，更遑論能找出任何時間如往常般的出外拍照了。他謔稱自己現在是為客戶而活，「唱戲的要停，看戲的不罷休」，言談中好似有一番職業的苦衷。

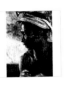

礦工
瑞芳
1968

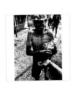

礦工
瑞芳
1968

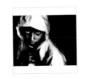

少女
臺南
1965

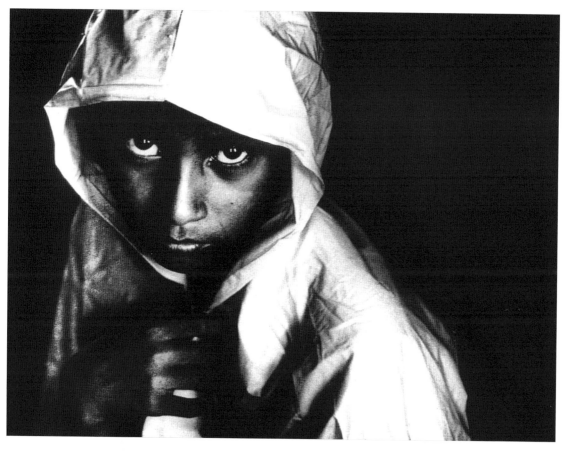

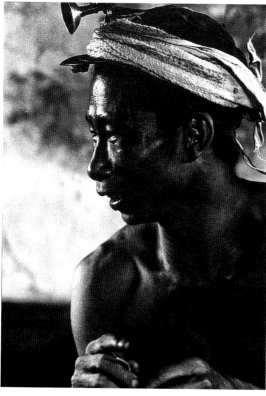

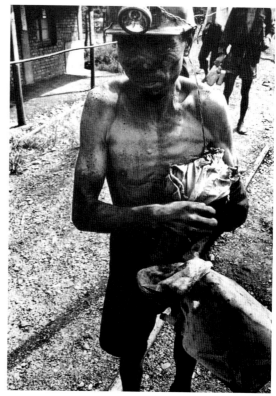

問起當年，如何面對攝影的初衷與心態時，許淵富用南部腔答道：「自己娛樂自己。」得失不放在心上。他說，許多人是看獎金的多寡而去拍照投稿，似乎手段與目的都被扭轉了。見機行事或利害心重的人，不可能拍到真正的好照片，一個攝影者必須平時不停地踏實工作，才能累積到一點點成績。

的確，當一個人決定介入攝影，把攝影當作生活或生命的一部分，當他達到一些成績，成就到某種境界時，剩下的就是自己「再抉擇」的問題了。他主宰自己往後的走向，一步踏出去，沒有人能幫他決定。是非得失，見仁見智，只有留待時間考驗與判斷了。

黃東焜

（一九二七—二〇一二）

粗粒子美學

A Grainy Aesthetics

攝影的特色與表徵，在於它剎那的捕捉，情感的凝聚，光線、構圖與質感的掌握與營造，當這些因素在最精準、恰當的一瞬間匯合時，它便有了讓其他表現媒體三緘其口的例證。退一步說，當攝影家在這些單項的影像構成因子上各自發揮其獨特的解析或創作力時，他們也在攝影多樣的表達功能上做了適切的目證者。

舉個例說，在影像的「質感」表現上，像《閒談》（一九六五）這樣的作品，文學家該用什麼語文去訴說，畫家怎麼去著墨，才能相等地描繪出這麼一種情境氛圍呢？影像自身發出的訊息，似乎已解釋了一切，它從現實出發，延展了一種心理狀態及幻像的可能，從而表達了攝影上特殊的視覺力量與美學告知。

將軟片度數由一百提高到八百，增感高溫處理後，中間調被過濾掉，反差加強，泛白部分呈現沙質狀的顆粒；在《閒談》一圖中，那大片天空裡就充斥著這些似乎紛擾不安的顆粒在遊移、騷動，增加了一股炎熱、神祕的壓抑感，使原本平淡無奇的一幅風景，蒙上了另一層大自然之外的奧祕情境。利用這種粗粒子的視覺訊息來蛻變外

34歲的黃東焜
1961

形面貌，引發出一種「異質」的風景，黃東焜是六○年代的臺灣攝影圈中，持續不懈、成績斐然的佼佼者。

思緒與個性

黃東焜，民國十六年（一九二七）出生，臺南市人。十五歲時入「臺電養成所」，謀得一職在身。當他在「臺南電力公司」上班一年後，因戰事被派往南洋出征，職稱為駕駛兵。日本投降時，他隨著日俘在印尼軍牢關了一年，戰後一年，才得以重返故鄉。

民國三十五年，他重回「臺南電力公司」工作，一待就是二十六年，直到六十一年退休。而他習影的起步，是在三十五歲時，認識了同事陳祥川兄弟才逐漸開始的。

黃東焜認為，攝影的原始訴求是「美」，但如果只求「美」，則容易淪為無生命的「唯美」主義，只是浮面表象，缺乏「內心」的感應與激盪。藝術的根本是「美」，但「美」有各種層面，「美」之外，必須有個性與格調，有思緒與意圖，把個人心裡想表現的說出來，才是他所要的。

因此，在一段基礎習影過程後，他選擇了「粗粒子」的表現手法，企圖走出一條不同的路線來。黃東焜特別強調，他不喜歡老沙龍式的重複模仿，了無生氣，也不想只在暗房裡玩遊戲。他的作品，只是底片增感的「過程」，技巧簡單，而不像在暗房中「做」照片那麼複雜。此外技巧不是最重要的，透過這樣的技法，尋找另一種「現

閒談
臺南近郊
1965

448

實」，充分利用「攝影」的本質與變數，擴增另一層豐富的視覺意象，才是他的目的。

繪畫的質感

《牧羊女》（一九六六）與《河邊偶拾》（一九六九）兩幅作品，都是將富士軟片四百度加沖至一千六百度，在顯影液 D-76，一比四的稀釋下，增溫至攝氏三十八度沖洗三十六分鐘完成的。

牧羊女趕著一群山羊回家的情景，因為逆光和粗粒子的運用，竟然使得背後的景觀樹林呈現了雪景般的幻象，錯綜層疊的枝葉線條中，產生了炭筆或銅版畫似的意趣痕跡，黃東焜企圖營造一種「繪畫」的質感觸動。全身雪白的羊兒，起因於「高反差」的效果，牠們在這平面的風景上遊走，顯得立體而生動，經過處理後的景物新貌，似乎比相等環境的現實，多出一些意境來。

又如《河邊偶拾》中，豐富多變的線條組合、人物與景觀的適當配對，在構圖中產生了流動的韻律感。高反差及粗粒子的運用，似乎更凝結了生活中動人的瞬間剎那，將鄉土情感抽離了它的現實性及平凡性，使它回歸定位到記憶核心，有如一張黑白版畫，它似乎更像在訴說最原初的精神與力量。

黃東焜運用「粗粒子」表現時有兩個工作原則：第一是拍照之前，先有構想、念頭，而不是毫無主意，人云亦云；他事先充分了解自己所要的是什麼，他用「粗粒子」的觀角看景。其次，他知道選材的範圍必須盡量放在構圖單純的景觀上，不去考慮太

牧羊女
高雄月世界
1966

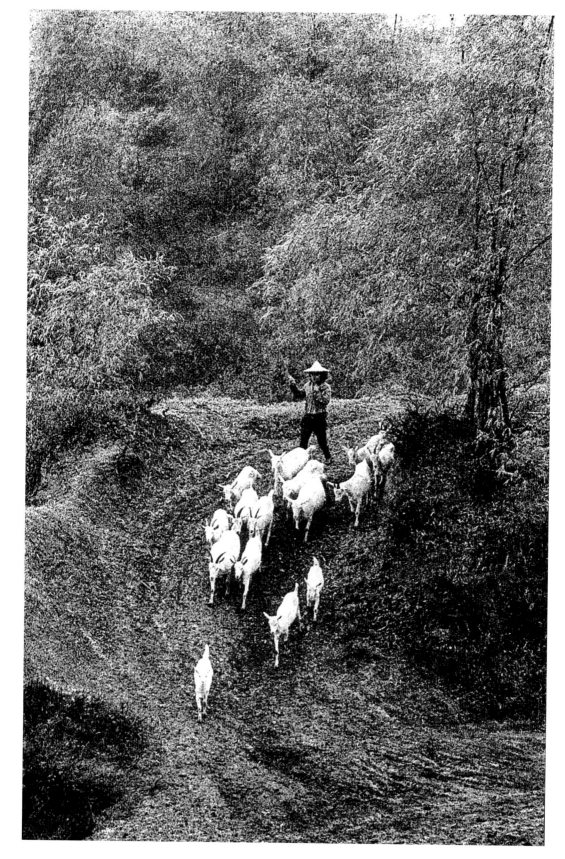

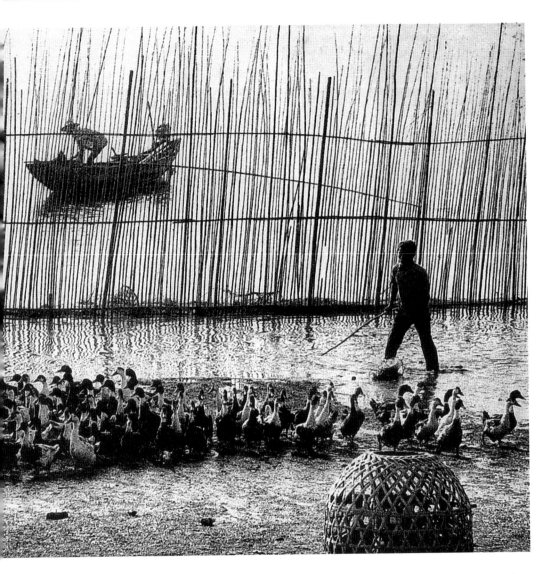

河邊偶拾
三重
1969

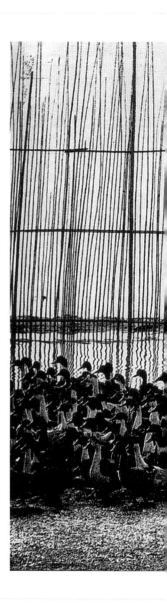

複雜、瑣碎的狀況，因為「粗粒子」會抹殺景物的「層次」感，而「層次」的明晰與豐富是寫實攝影的極致追求所在。黃東焜不會去混淆這其中的關係，他用「粗粒子」，是希望轉換平凡、單一的現實面，使它別具意義，而非要破壞攝影基本的優異性訴求。

人的位置

如果一件作品只專注在靜物景觀的造型上，而又缺乏獨特的洞察力，就很難避免掉入模式化的「構圖」遊戲中，欠缺一種活力。人的姿態、生活的動作、他在大自然中的「位置」，因而就變成了影像中極重要的「活」焦點。在粗粒子、高反差的照片中，人的「位置」尤其要考慮到，有了自然的人文關照，影像會扎實而深刻許多。

《網中人》（一九六八）、《山路所見》（一九六七）、《閒談》（一九六五）中出現的人，主掌了畫面的人氣與韻律感，他們在逆光的粗粒氛圍襯托下，與環境時空緊緊相扣，又散發著個體存在的精神樣貌。黃東焜鏡頭中的人物，比例適中，形態

遛鳥的人
臺北松山
1971

網中人
臺南安平
1968

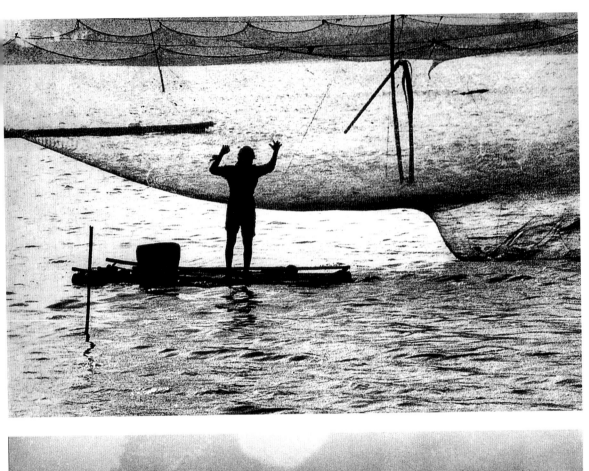

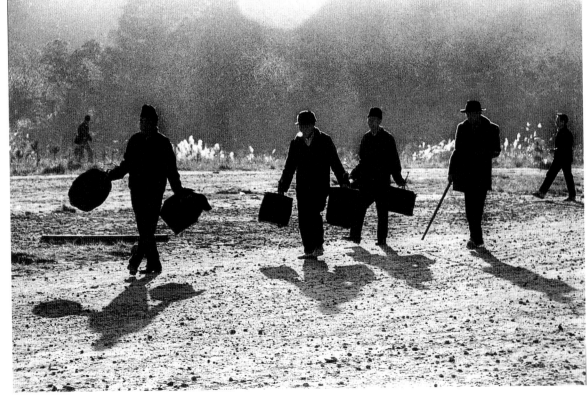

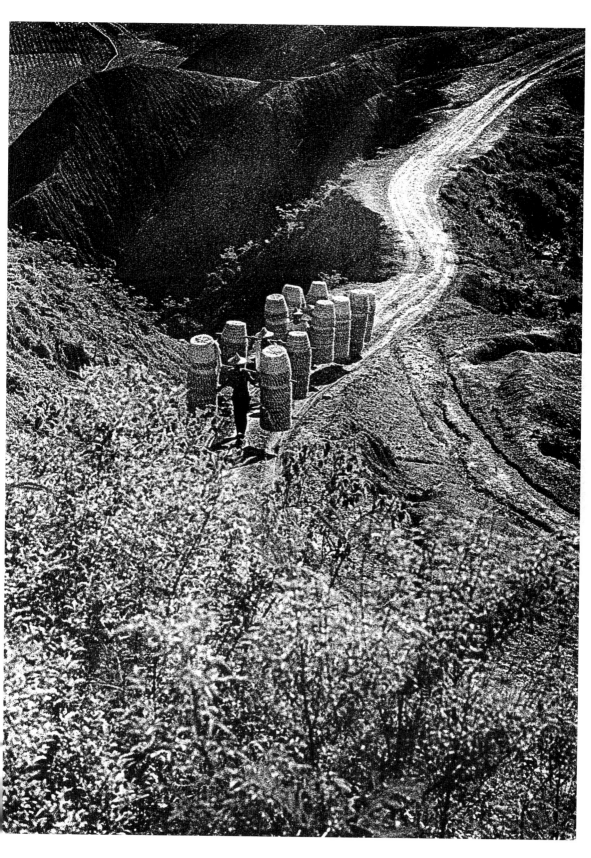

與位置恰到好處，充分顯示了他的觀測力與掌握度。

在水波與漁網交錯的幾何線條中，竹筏上漁夫揚手的剪影、在蜿蜒山路與樹叢中挺進的挑夫身影、在地平線上倚立聊天的農人黑影，或在晨曦中悠然寫意的遛鳥人影，都一再顯露著生活中的人，自然、堅毅的一面，粗礪的意象與沙龍構圖的取向取得一種抗衡。逆光下的人影，加重了畫面的壓抑情緒，也突出了人物的「宿命」感。

生活的韻律

在攝影上，有自己主見，在其他涉獵上，也展現他的才能。黃東焜在民國六十一年從臺電公司退休後，就轉行專心從事音樂工作，他進入「海山」唱片，任專屬製作人，製作過上百張唱片。早年他與許石、文夏一同在臺語歌壇上打拚，隨後的姚蘇蓉、鳳飛飛、洪榮宏等也都在他製作的唱片下唱紅起來。

他以「黃敏」為筆名，作曲、作詞的《對你懷念特別多》、《無奈的相思》和他作曲的《西北雨、直直落》，作詞的《一支小雨傘》、《碎心戀》、《今夜又攔塊落雨》等，都曾經唱遍巷弄，風行一時，聽過「音樂的」黃敏似乎要比看過「攝影的」黃東焜要多得多。

然而，黃東焜雖以音樂為業，卻也不曾廢棄對攝影藝術的追求喜好。他說，音樂細胞中的節奏感與對鄉土情懷的關愛，對攝影的幫助很大，因為它們可以增加對情景的深刻感受，以及構圖、取景上的敏銳感應。在《鴨群》（一九六三）與《羊群》

鴨群
臺南安平
1963

羊群
高雄月世界
1968

山路所見
臺南安平
1967

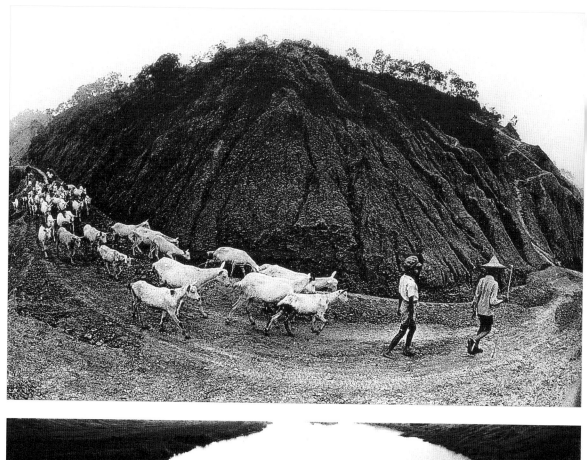

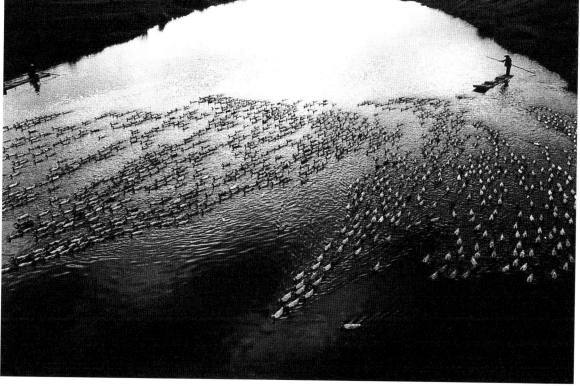

（一九六八）中，似乎就醞釀一種濃厚的懷鄉旋律，那些趕鴨的人、趕羊的人、網魚的人、賞鳥的人，好像都跟隨著一種生命的節拍在生活著。

黃東焜當然也在音樂與攝影的雙岔路上，打著自己的節拍前進。他在一九八七年舉辦了六十回顧攝影展，七十幅黑白作品全省巡迴展出，同時他也希望這個展覽是個告別與出發的交界線。告別舊日的取材與風格，重新出發。他說，攝影貴在不斷地突破與創新，他不會放棄粗粒子、高反差的手法，但今後會尋找別的題材，也許是人物特寫的塑造，也許是另一種心象風景的素描，也將把握自己過去的心得與專長，再做一種特別方式的呈現。

攝影的表現方式有千百種，寫實的風貌也並非拘泥於幾個規則中。黃東焜過去在「粗粒子」表現上的用心與努力，使影像跳出一般習慣性的凡常「觀點」，附加上另一種有力且震撼的視覺新貌，而又能與現實的根源相連，在六○年代，確實拓寬了寫實攝影在臺灣發展的另一個層面來。

五十年後的今天重看這些作品，「古典」中仍具有某種個人的新意與風格，作者的個性與器度在時光沖蝕下，仍像那兩位閒談中的老農一般，佇立在那兒，令我們注視倚望。

施純夫 （一九三四—）

朦朧的追想曲

Misty Visions of the Past

施純夫 —— 朦朧的追想曲

人類的眼睛有一定的「能見度」，生理上來說，它有一個可以推測的範疇與層面；但從心理學的角度來看，「你還看到了什麼？」可能就不是我們凡常的視覺經驗所能一一歸納與詮釋清楚了。

「能見度」的領域，得以藉攝影藝術和技術來開發，譬如我們可以在一張平凡、寫實的場景裡，發現非現實的徵象，也可以用人為的方式去重新塑造潛意識中的感官視線；我們可以在十分細微、銳利的局部特寫中感知一種視象與心靈的悸動，也可以在另外一種恍惚、朦朧的影像布局中，看到對時空的追憶與憧憬，這些凡常經驗以外的「能見度」，經過影像媒介，拓寬了我們的視野，也豐富了思考與想像。

鹿港出生的攝影家施純夫，喜歡用「柔焦」的方式來表現他對故鄉的懷思之情，傳達一種朦朧的「能見度」。他攝取小鎮荒寂、殘舊的風情及孤單、知命的人物，氤氳著一種模糊、恍惚的氣息，在逐漸淡化的氛圍下，渲染出對往昔時光一種遠遠懷念的情意，一種對逝去童年的無限追想。

28 歲的施純夫
橫貫公路
1962

朦朧的「能見度」

焦點迷惘的景物，造就了這種委婉、抒情的懷舊風格，喚起讀者思念與想像的情緒，與其他類型的相片比起來，它的文學性更濃，彷彿攝影家著重的，不在記錄「視覺」的徵象，而在孕育「感覺」的狀態。

《土屋》（一九七一）攝於彰化芬園，這張焦點不清、層次貧乏的照片，好像是張「玩具相機」的練習之作，大概不符合一般專業攝影家的美感理論；然而，它所訴求的要點並不在此。在照片裡，由於鏡頭外加物的散光作用，消除了物體的「硬邊」，我們看到屋簷、石堤、牆角與人形輪廓模糊不明。顯像的物體，質粒鬆散，好像透過一層薄霧的鏡片，去追認久遠以前的兒時場景，天空泛白的強光，侵染了樹葉的周邊與孩童的輪廓，形成一種奇異的幻影，因為看不清楚孩童的顏容，而增加一絲曖昧氣氛……所有的這些都不是很「明白」的記載下來，它實在更像一個小孩或家人舉起便宜的小相機，即興地朝這個方向按了個快門，那麼平常與無意，而這種種技術上的「刻意」失誤，卻變成了照片中最耐人尋味的地方。

在另一幅《歸鄉》（一九六五）中，我們彷彿瞥見鍾理和筆下《原鄉人》中的人物，歲月中的背影，因為顏容的隱藏，多了更廣的想像空間。映在路面的牆形樹影，以及遠方朦朧的房厝巷道，備增憶舊與鄉愁情調。大多數「柔焦」照片喜歡表現在良辰美景上，製造一個模式的畫意沙龍，形象縹緲但時常內容空洞，施純夫卻能巧妙地將它

土屋
彰化芬園
1971

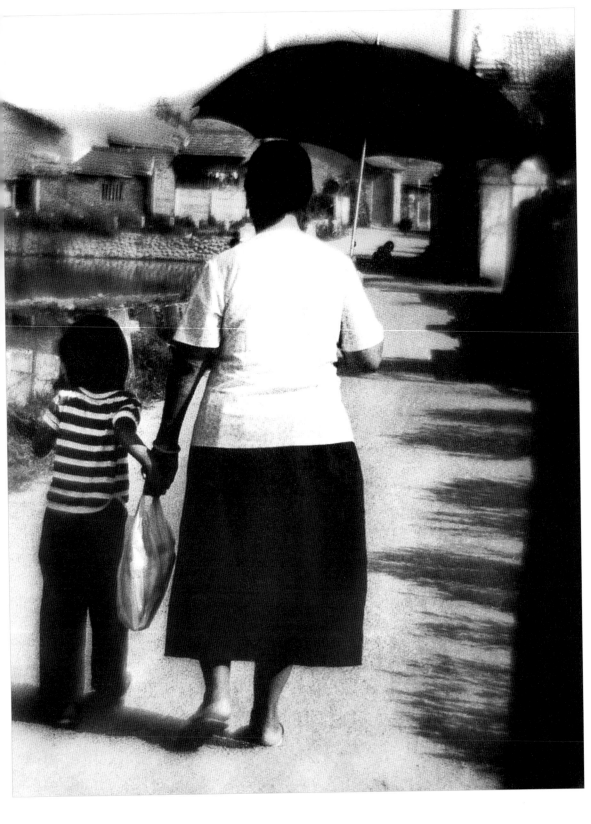

藝術的薰陶

施純夫，一九三四年出生於文化古都鹿港，自幼受其祖父在書法、繪畫等薰陶，初中就讀彰化中學，受美術老師張杰的啟迪，繼而在新竹師範受教時又受繪畫前輩李澤藩的影響。這三個成長歷程的藝術訓練，對他日後的攝影風格與取向具有潛移默化的影響。

師範畢業後，施純夫返回鹿港任教，逐漸對攝影產生興趣，一九六一年傾盡半年薪水買了一部「高級」Canon 相機，開始了他業餘的攝影習作。

在習影過程中，他常與張士賢、許蒼澤出外拍照，切磋研究，獲益很多。張士賢在社會寫實的開發上，直接強烈，影響了許多人，在他的刺激與鼓勵下，施純夫努力拍照，終以連作《迎晨曦》贏得「大華杯」（一九六八）頭獎，並以《蒼天佑我》在中國攝影學會「人的生活」（一九六九）影賽中獲得特別獎。而許蒼澤出身於戰後鹿港寫實攝影家的第一代，手法純樸、自然而隨意，有他自己的理念與態度。施純夫學習了他們兩人的特點，走出自己的視覺空間。

日本攝影家植田正治的作品也間接影響了施純夫的攝影方向。植田早年作品《童年的四季》中的黑白鄉愁與回想，以及八〇年代作品《白色的風》中朦朧、懷舊的彩

歸鄉
彰化大城鄉
1965

柔焦的凝視

「柔焦」（Soft Focus）的拍攝方式，通常是利用一種特殊鏡頭，造成獨特的朦朧軟調情境。六〇年代的臺灣不易購得此配件，許多人乃利用其他方法（如鏡頭前加網紗或塗凡士林）來攝取。

施純夫早期拍攝「柔焦」照片的技法，是在望遠鏡頭（八十五釐米及一三五釐米）前黏貼一黑色的小圓紙以製造「散光」作用，並利用最大的光圈，使得焦距侷限，就造成了主體較明顯而周遭景物層層淡隱的效果。

在《沉思》（一九六九）中，少女顏容後的不對焦景物就化成一環環光圈的夢幻似的景象，既突顯了主題，也使得背景有更多的變化，使得照片所傳達的，多了一層惘然的遐思。

為達成這種迷離的氛圍，強逆光及高反差的場景更適合它來發揮。在《快樂時光》（一九六六）中，戶外的半逆強光斜射在這群孩童的身影輪廓上，形成一團團詭異的光暈，曝光過度的白亮光澤漸層地渲染開來，彷彿那光源閃爍在不可名狀的異域，把現實給提升了。因為光圈的放大，景深極短，這群孩童似乎溶黏在一起，轉化了現實的立體感與真確度，醞釀出悠悠忽忽的童趣幻影。

色夢幻，指引了他對鹿港鄉情的「柔焦」眷戀，施純夫用同樣一種格調，去追懷心中淡淡底失落傷懷。

快樂時光
彰化漢寶鄉
1966

沉思
臺中公園
1969

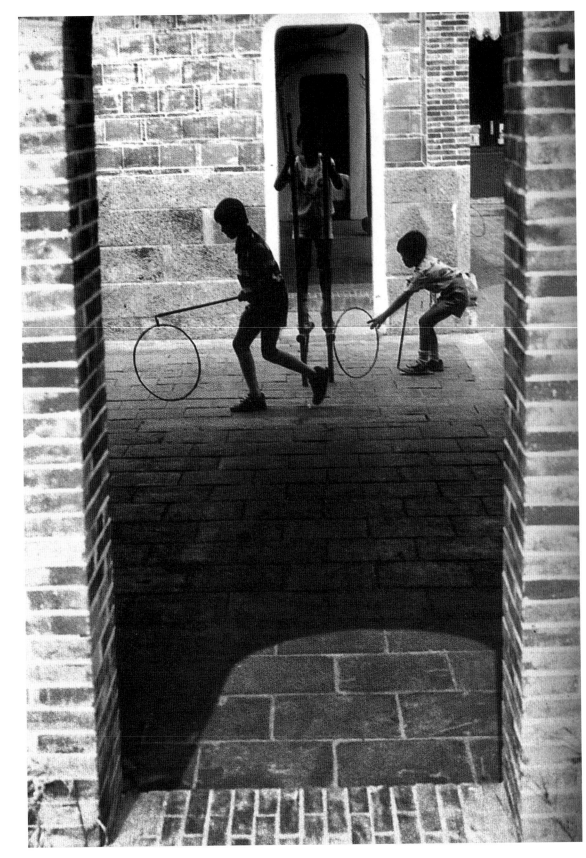

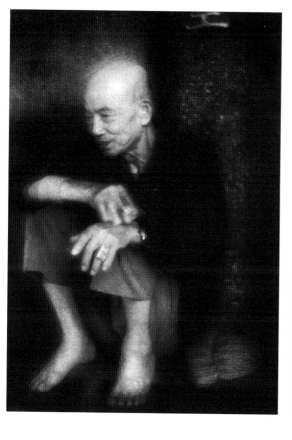
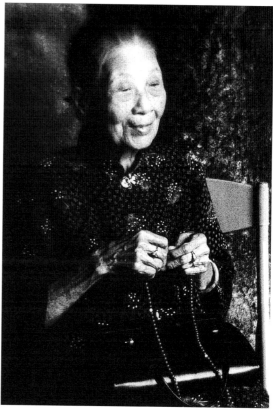

《唸佛》（一九六五）與《悠閒》（一九八○）是施純夫用柔焦效果拍攝的兩幅人像，其間雖相隔了十五年，卻仍保持他慣有的生活情感與觀察理念。唸佛的伯母心有所思的禱念著，四周模糊失焦的景物襯托出主體的專注，炭筆點畫般的顏容質感構成黑白攝影中獨有的影像魅力。悠閒而坐的老人有輕微的動作，更使得線條、顏色間缺乏明顯的分界點，色彩交界處漸次的交融，柔化了現實中的單調與侷限。當然，柔焦在這兒只是一種表象的技法，如何應用它來表達人物的雍容或自在，一種抒情的寄託，這才是施純夫真正的用意所在罷。

背影的視角

在施純夫的鄉愁影繪中，有幾張逆光背影的作品，特別顯露出一種靜謐的文學性視角。以《迎晨曦》（一九六八）為例，它所呈現的影像感覺，就非常類似一個作家眼中的一場場景意象。那些巷道的細節、幽渺的投影、延伸的空間……隱罩在晨曦的迷惘中，增添了幾許無以言明的戲劇性聯想，似乎每個背影後，都有一些故事情節，有待觀者去思索與揣度。

個性木訥、內向的施純夫在拍照時偏好以即興、速拍的方式來攝取人物，這樣的拍攝多憑直覺，較少刻意去經營構圖，或引導人物做表情、動作。他表示自己並不刻意從背後拍人，而是大部分人在面對鏡頭時呈現的僵硬與做作使他按不下快門，因此，他常會不自覺地避開正面，從背影取景，但理想的「攝影點」，並不多見。

迎晨曦
鹿港
1968

蚵仔車
鹿港
1958

悠閒
鹿港
1980

唸佛
鹿港
1965

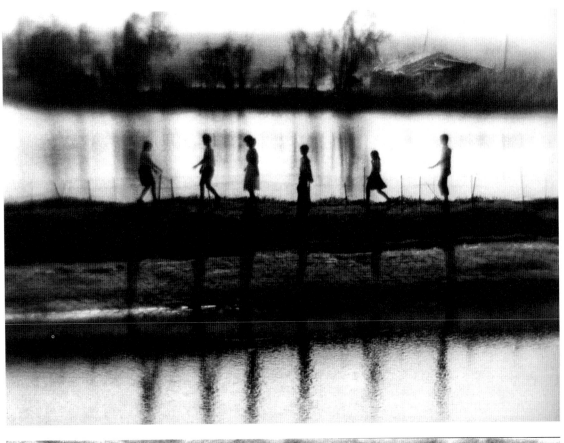

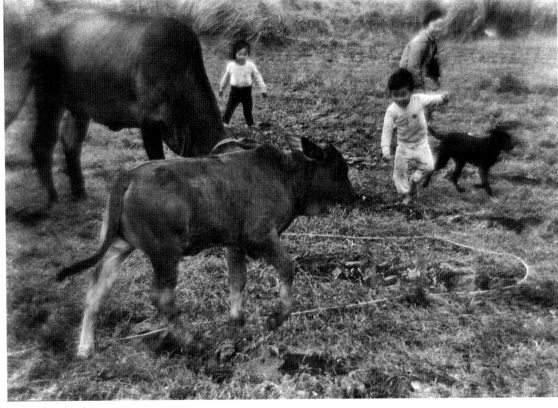

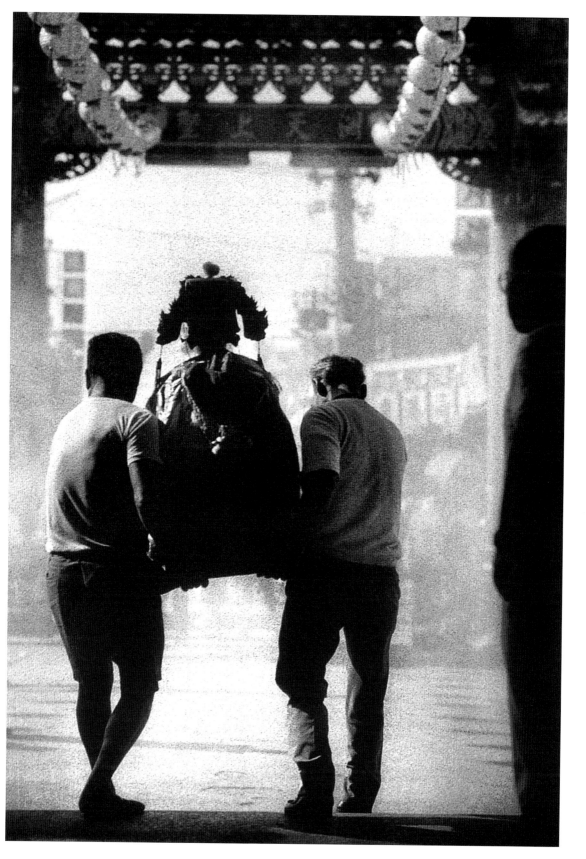

《恭送媽祖》（一九八七六）這樣的作品，似乎能使祭典中所有的喧譁、騷亂整個沉澱下來，它表現了更冷靜、敏銳的一種觀察方式。供奉中的媽祖、面對白茫茫一片塵世，彷彿整個宗教的象徵意義也被這樣的一種視點提升出來。整張照片我們見不到一個臉孔，卻可以在簡明的姿態中，意會出更抽象而自由的情緒聯想。

自六〇年代至八〇年代，施純夫以鹿港為軸心，從懷古、記錄、報導，至人物、風景，嘗試了各種主題的創作，但最有意思並代表他個人風格的，還是這些「柔焦」的詩情追憶。那獨特、濃鬱的氛圍感懷，的確帶給我們一絲化不開的鄉愁關愛與悵惘。

施純夫說，在攝影一途中，他喜歡踽踽獨行，尋找自己的方向。攝影，使他拓展了生活的空間，也更嚮往適意自在、與世無爭的生活境界。他希望今後不要漫無目的的隨意拍照，而能落實在寫實手法上做專題拍攝，為保留家鄉的景物報導而努力。我們也期盼能在下一個時空的影像回顧中，再看到他對八〇年代的朦朧追想。

恭送媽祖
鹿港
1987

村童
芳苑
1986

郊遊
芳苑
1986

吳永順 （一九三七—）

生活的縮影

吳永順──生活的縮影

對一個生長在地方上的業餘寫實攝影家來說，他的影像筆記其實就是個人與社區生活的縮影本。從私己的成長閱歷、家族變遷到鄉鎮的家居風情、勞作憩息，攝影者為自己所熟悉而關切的故鄉題材，留下了寶貴的根源記錄。鄧南光的北埔、廖心銘的板橋、劉安銘的屏東、鄭桑溪的基隆、許蒼澤的鹿港……故鄉人最知故鄉事，他們的作品都夾帶濃鬱的家鄉信息，而家居桃園的吳永順，安靜質樸地用他的「故鄉眼」，為大家拾回片片斷斷的鄉情記憶。

在《小孩與狗》（一九六一）一圖中，吳永順當初的想法只是想為大哥的小孩拍張紀念照，我們卻被它巧妙的布局與情境所吸引。走廊上的矮牆、鋁盆、水漬與棚架豐富了構圖的可視性，小孩的笑容與開襠褲是畫面的趣點所在，而只露出半身的狼犬，注視著晃動中的汽球，突顯了生動靈活的視覺意趣。組合分子多樣卻不凌亂，是張得來匪易的生活速寫。

《不速之客》（一九六六）中，吳永順在陽臺上替小女兒拍照，突然闖進一隻鴿

小孩與狗
桃園
1961

25 歲的吳永順
1962

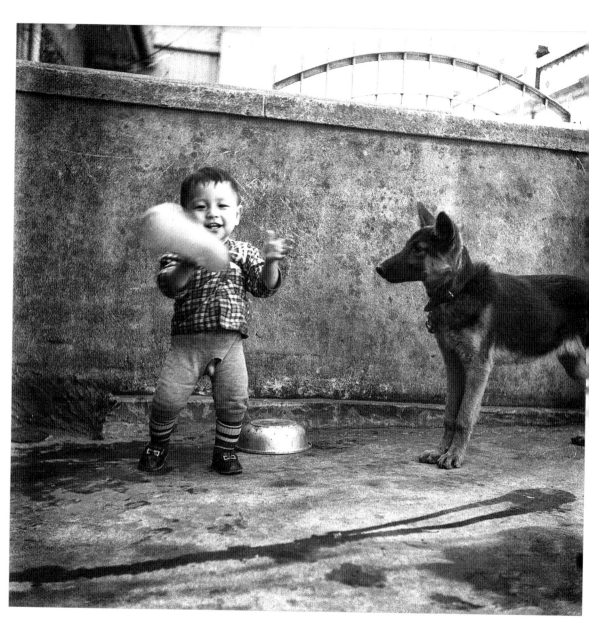

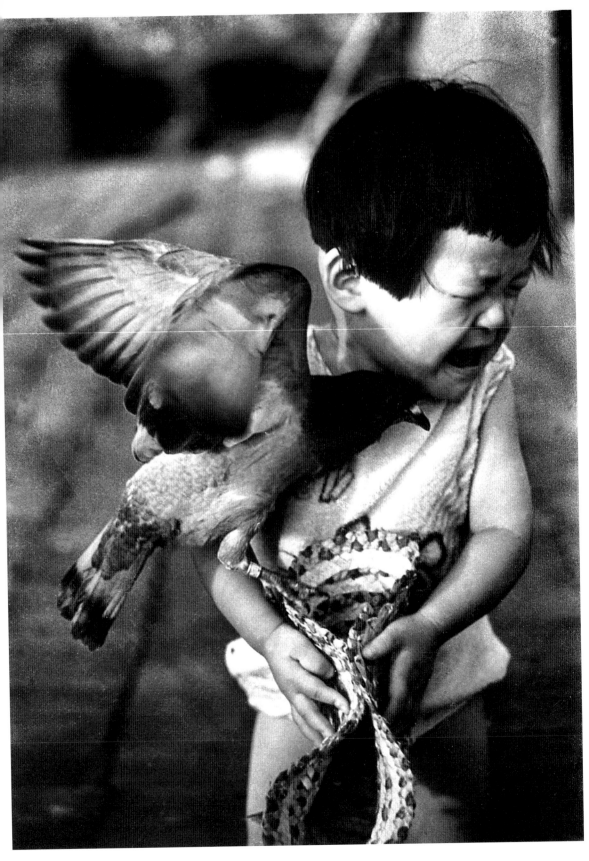

子，他機靈地抓住這即興而動人的一瞬間，小孩好像叫著「怕啊！」的神情，在煦暖的斜陽與欲振而飛的白鴿中，表達出傳神而意外的童趣，這張照片曾獲得日本櫻花攝影比賽的特獎。

由這兩個例子可以看出，任何形態的攝影狀況都可能會有「意外」的情趣發生，即使人像紀念照也一樣，擅於觀察與掌握那一念之間的快門，就可能拍到好照片。而做為攝影家的家族子女，總比別人多一分幸運，能夠留下幾幅與眾不同的成長回憶。

從學徒起步

吳永順，民國二十六年（一九三七）出生於桃園，父親做過礦工、會計等行業。

他自桃園國小畢業後為幫忙家計，就到桃園警察分局當工友，半工半讀，那時他才十五歲。在分局的刑事組裡，他第一次摸到照相機就著迷了，一有空閒就往刑事攝影組跑。十八歲那年，他在桃園老攝影家林壽鎰那兒當學徒，並且還到臺北士林的照相館拜師當攝影助理，學習基礎攝影與暗房技術。

在臺北那段期間，他開始隨著大家拍照，不過常拍些二人云亦云的郊遊活動照，圍著模特兒瞎按快門。一九六〇年吳永順當兵退伍回到桃園後，開設了「儷人照相館」，就比較專心而認真的接觸寫實攝影。他常騎著摩托車上山下鄉跑，獵取家鄉的風情人物，勤奮地學習與觀察。

田野間的野臺戲，觀眾與鵝群交融在一起，臺上的演員與臺下的鵝群各有其不同

樂豐收
桃園大園
1967

不速之客
桃園
966

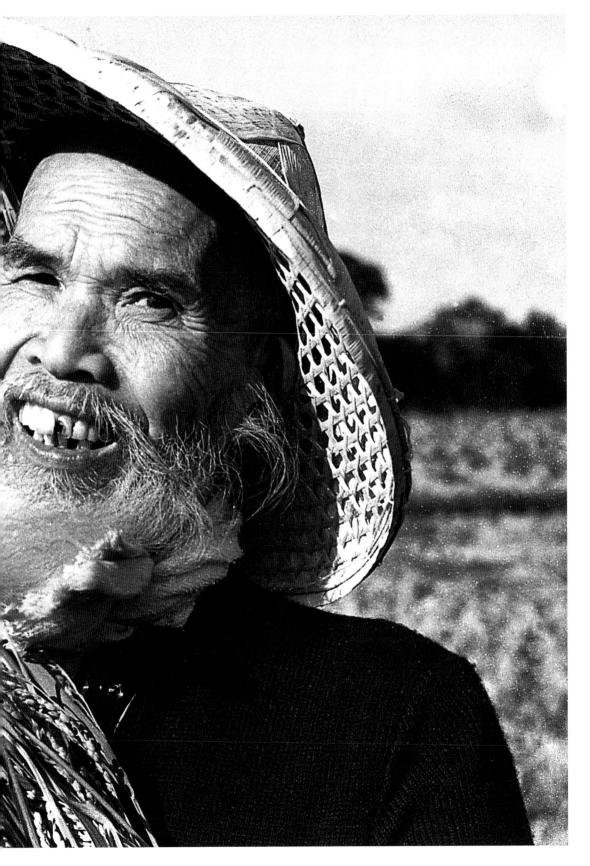

的演出姿態，吳永順幽默地用這群白鵝東張西望的神情來點綴戲曲演出的專注，也只有攝影家的東張西望，才能抓住了現場觀眾容易忽略的影像妙趣。

在《樂豐收》（一九六七）中老者的特寫，《笑與哭》（一九六一）裡的舟上孩童，簡潔有力地展示了人物的形態顏容，六〇年代的民間表情，樸直而坦白，即使這位抱著稻穗展露笑容的老者知道這只是個拍照的擺姿，他似乎也掩蓋不住那自然、平實的本性，如果是八〇年代的人要擺出同樣的笑容，表情恐怕大有差異罷。

路上的邂逅

吳永順偏好平凡、隨興的寫實即拍，他認為沙龍攝影太死板，缺乏生命力。他說，拍沙龍照片的人喜歡到淡水、宜蘭、屏東等海邊等日出或黃昏，即使他願意，也找不出時間專程去等候那種「美景」，對他來說，「影像」就存在自己四周圍。

鄉土人物的姿顏、處境、情感或力量就是吳永順所想表達的內容。在《歸》（一九六七）、《路人》（一九六九）及《同心協力》（一九八七）三圖中，我們看到不同的人在趕路。他們背著、扛著或推著生活的擔子往前走，彎曲的身姿，顯現了體力的負載與能耐，其勤儉堅毅的庶民質地，與《閒》（一九六六）中的公園老人所流露著的安寧知命，的確是臺灣民間精神中令我們所折服的，吳永順心有所感，靜靜地記下了他的感受。

這樣的走在路上，等待或邂逅，當對象靠近，直覺而隨興地舉起相機，不刻意構

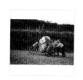

同心協力
桃園
1967

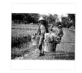

歸
桃園
1967

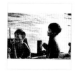

笑與哭
桃園大園
1961

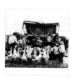

台上台下
桃園大園
1968

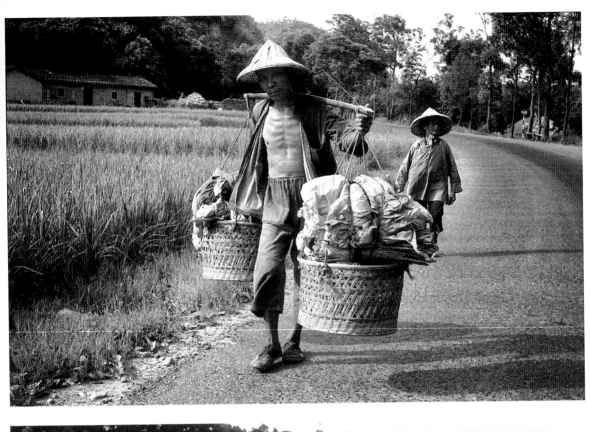

485 ∞

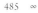

閒
桃園
1968

路人
桃園大溪
1969

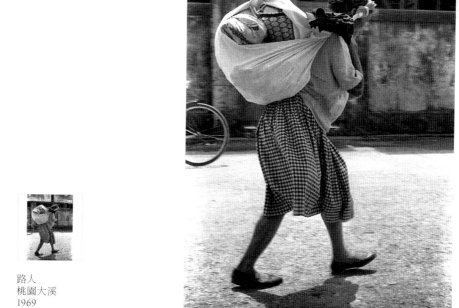

圖，也不必有「藝術」的思緒混淆，單純而直接的框住眼前的「現實」，正是吳永順

祭典的精神

　　民間的建醮、祭拜、俗慶等活動，一向都是攝影家趨之若鶩的焦點，我們甚至常在某些熱鬧場合中，看到許多攝影者穿梭吆喝的擺弄姿態，足以和遊藝隊伍的表演形狀相互抗衡、等量齊觀，差一點他們也成了娛神的節目之一。

　　在模式化的遊行行列及混亂喧譁的祭典儀式中，要取得好鏡頭並不是一件容易的事。有見地的攝影家常會冷靜地觀伺，抓住參與者的個性與面貌，從人文的觀點出發，而又能兼顧祭儀的細節與特色，才能真正表達了祭典的精神面貌。

　　在《祈求》（一九六八）圖中，鄉間老婦在家居前擺起祭品，拿嗩吶的藝人面向著供桌奮力吹奏著，冉冉飛揚的煙霧襯托出人物的神祕感與宗教氛圍，簡單的三人並列，各有不同的視線與特徵，適切的相隔空間，營造了一份人際間的寂寥與信仰的謎。

　　《戲子》（一九六八）與《藝閣》（一九六一）則將焦點放在遊行藝人身上，男扮女裝的「公背婆」，在這兒清楚地呈現了人物的個性，遠超過民情俗藝的說明，他（她）垂老的妝飾面容與迷惘的眼神，提示了行走江湖的奔波滄桑。

　　《藝閣》上站立一個日本浪人裝束般的少年，在眾目睽睽的注視下，似乎有一種疑。

藝閣
桃園
1961

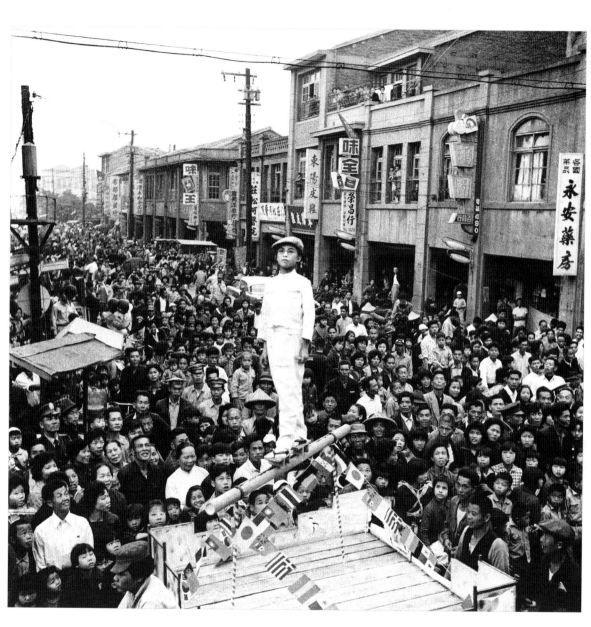

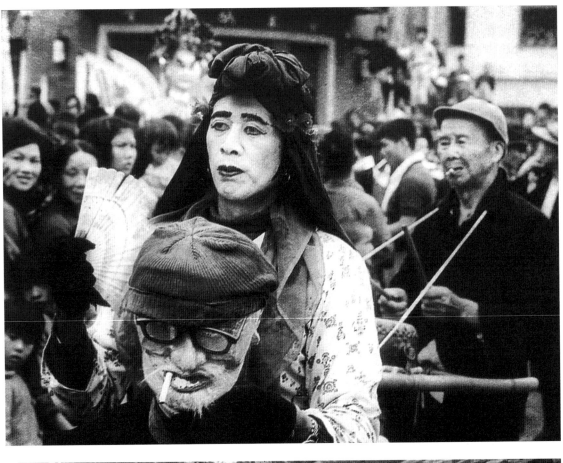

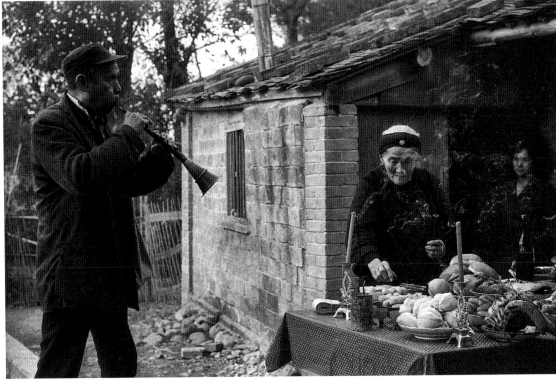

強作鎮定的神情。大街上壅塞的人群與臉孔，生動地反映出節慶的韻律與氛圍，也相映出白衣少年的孤立感，也許有人只看到這是藝閣遊行的一景，但將少年的神情與臺下觀眾的反應對照，應該能體會較為人間性的聯想。

民間的活力

在吳永順的紀實照片中，偶爾也能發現一些奧妙巧思的「觀察點」。

例如《真好吃》（一九五四）一圖中，他透過玻璃桶拍攝少女吃冰的神情，隱隱約約的形象，在玻璃與水氣的折射下顯得奇異而別致，簡明而緊密的構圖，別具慧眼的視角，將夏日生活的縮影，以另一種新穎的方式表現出來。

又如《離別》（一九五四）中，兩隻揮別的手相對揮動著，冷冷的側光突顯了手勢的道別表情，車窗裡的年輕軍人悄然斜望送行的人，增添了一絲遠去的離情，好像送行人的手勢同時也揮向這悄然相望的眼神，流露著淡淡的溫煦關照。

吳永順從學徒出發，在基層生活熬練過，對人的境況有一份自然而本土的影像情感。在《雨中行》（一九六一）中，我們看到火車站前的馬路上人車洶湧，颱風帶來的水患匯成一幅災後景觀。五十多年前的此情此景實令我們感慨良深，災情中民間旺盛的生命力，仍無休止的活動著，亦令我們驚異，這樣一張新聞性的紀實照片，其實也隱含著民間素質與社會變遷等諸種訊息。

八〇年代末，吳永順的工作是照相館老闆兼中視的地方攝影記者，不容易再找出

真好吃
桃園
1954

祈求
桃園大園
1968

戲子
桃園
1968

多餘的精力和時間耗在靜照攝影上。這些六〇年代的「生活縮影」，他自謙地說，實在不好意思拿出檯面，但當年對攝影的一股專注與熱忱，卻也帶給他一絲滿足的回味。

從這些零散的留存作品中，我們多少見識了攝影者質樸踏實的努力和嘗試，它們既展示了地方的民眾面貌，也為本土的生活影像補滿了幾則回憶的檔案。

雨中行
桃園火車站前
1961

離別
臺北車站
1954

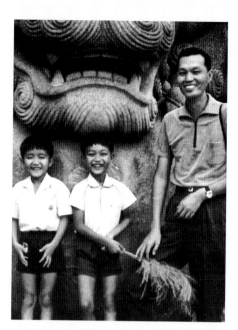

李悌欽 （一九二八—二〇一七）

假日偶拾

李悌欽——假日偶拾

做為一名業餘的攝影愛好者，「假期」通常意味著是另一項工作的出勤日。他必須在那唯一能掌握的時效內，睜大眼睛，繃緊神經，邊行邊獵地給自己的休閒空間增添一些記錄、蒐集與發現的樂趣。

六、七〇年代的臺灣業餘攝影圈裡，絕大多數是屬於此種性質的工作者。他們長年固守一個安身立命的職位或行業，每逢週末或假日才能如願地外出獵影，用心地維持一個基本、起碼的消遣與嗜好。他們通常敦厚、勤快、謙慎、認命。

假日的山水、假日的街景，假日的無聊、喜悅、或孤單等在假日中看到的景框，通常是寫意的風景與不設防的人物情境，它不是天天發生，有些是特定時空下的一種感覺傳達，這種感覺，既涉及攝影者，也關係到被攝取的對象，二者心情適切地交會，就能醞釀發出自然、生動的假日情趣。

李悌欽的攝影作品，以這類假日偶拾的片斷居多，在天真、溫馨的瞥視中，他小

35 歲的李悌欽與二子
中和圓通寺
1969

心地維繫了真情流露的人性本能層面，同時，他那隨意而不動聲色的視角，表達了對周遭人物的興致與關切，在淡淡的不起眼的氛圍中，顯現平凡的真誠與可貴。

寫實的單純

李悌欽，民國十七年（一九二八）出生於臺北萬華。他的成長經歷極為單純平凡，老松國小畢業後即進入臺北工業學校（今臺北工專）就讀，主修化學，戰爭結束前一年畢業。民國三十五年進入大同公司後，一待就是四十餘年，後來擔任聯合採購委員。

民國四十九年，當李悌欽還是一名現場組長時，即被該公司福利會推選兼任康樂組長，同時應幾位愛好攝影的同仁要求，創立了「大同攝影同好會」。他也在當時購得一臺Ricohflex六乘六相機開始拍照，由於先天對美術、音樂等藝術上的喜愛以及創會的責任督促，他很自然地走上了業餘攝影之途。

在他習影之初，他請來李釣綸、鄧南光、楊天賜、鍾錦清等前輩擔任攝影同好會的評審兼顧問，他們較崇尚自然寫實之風，鼓勵街頭取景或造型構成而摒棄畫意沙龍，李悌欽走的方向，也就是當年「自由影展」（一九五四）及「臺北攝影學會」（一九五七）所鼓吹、發展的路。

《你儂我儂》（一九七五）及《禮拜天》（一九七三）兩幅作品頗能顯示當時普遍的寫實攝影風貌。在《你儂我儂》中，倚偎而坐的情侶旁有約會的女郎在打電話，她們相異的丰采及隱約可見的羞怯笑容，巧妙地相應成兩個有趣的焦點，勾畫出動人

禮拜天
臺北青年公園
1973

甜蜜的初戀情趣，簡單的線條與人物構成，也散發著一種淡淡的生活感受。

再如《禮拜天》的取景中，一家人在公園草地上安度午後的假日，父子兩人已悄然睡去，母親的形象在這兒很恰當地扮演著支撐與照顧的職責，李悌欽小心翼翼地用一三五鏡頭捕捉這個畫面，他按下快門時的聲音，當不致「打擾」這小憩中的一家人。

輕淡而技巧地去記錄生活中較宜人、感懷的民間百態，我想原本是「自然寫實」的傳統。然而自七〇年代以降，臺灣一般攝影愛好者仍持續地喜以溫和、旁觀的心態去選擇這樣的攝影題材，推究其原因，個人的生活經驗與感受，以及社會的現實條件可能是主導這種現象的兩個外在因素，然而更重要的，我想是工作者自身對攝影觀念欠缺多向而深入的思索。輕描淡寫、不打擾、不介入的旁觀心境，在一般攝影作品中時常看到，它們是傳達了一種情緒，但較單純簡易，缺乏深刻或風格化的表現度與評判力。然而，隨著時代的變遷，攝影在做為文化內省、社會見證與藝術傳承上，應負起更實際而迫切的責任才是。

童年的往事

李悌欽在七〇年代前後拍了較多以童趣為主題的照片，倒是反映了他對童年往事的懷念。《寺內頑童》（一九六七）中，孩童揮躍的手腳與鮮活的身影，充滿張力與律動地分散開來，人物的構成在混亂中似有一種牽制的秩序存在，動靜互補、極為即興而巧妙，而在逆光的取景下，中間調的質感仍隱約可見，光、影、形三者有機的配

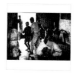

寺內頑童
萬華
1967

你儂我儂
臺中
1975

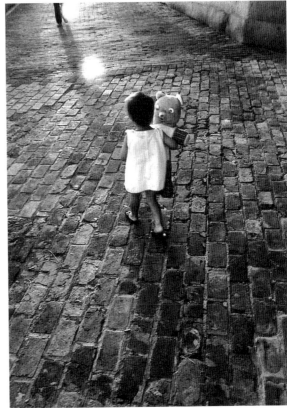

置，似乎醞釀出一股永不歇息的潛能與精力，確是一幅靈巧的佳作。

《歸途》（一九七四）則顯現了冷靜觀測的視點。攝影者的俯攝跟拍，產生一種謎意，逆光產生的兩點光暈彷彿是引導歸途的異形標記，增加了想像的奇趣。參差多變的地磚線條、隱約可見的夕陽斜影、玩具熊的表情、小孩的行姿，以及不知名的兩隻腳橫在前方……非常簡單、隨意，卻也透露著孤單中夾雜一絲暖意的關注。

在《看戲》（一九六九）與《頑皮鄉童》（一九七二）中，李悌欽對孩童在動靜之間所呈現的無邪與專注有頗為妥貼的描寫，我想是和他生活在萬華巷弄間的童年經驗有關。那五個面對鏡頭做鬼臉的頑皮鄉童頭上，豎立著一支塑膠布紮成的大標竿，其魅異的鬼怪造型，加添了幾許疑懼的氣氛，天真的童顏中有某種古怪的不安。

《趕路》（一九六八）則明顯地有著早期「畫意寫實」派的影響痕跡，孤單的姊弟行走在午間的公路上，路面的孤影與失焦的遠景，營造了一種惘然的詩意，而成為焦點的相疊背影，象徵地表達了勤儉相護的親情愛意。構圖簡明典雅，姊弟兩人的頭部相錯而向下低垂，適切地增強了一種負荷上路的形象，也就是這一點微妙的人文關照，使它得以較接近真實生活，不致淪為「唯美派」的沙龍景框。

心境的變遷

創作固然重要，如何維繫一個團體、推動攝影風氣，對李悌欽來說，毋寧是更責無旁貸的事。「大同攝影同好會」從創辦初期的六十多名成員發展到今日的「大同攝

歸途
淡水
1974

頑皮鄉童
內湖
1972

看戲
龍山寺
1969

歸途
淡水
1974

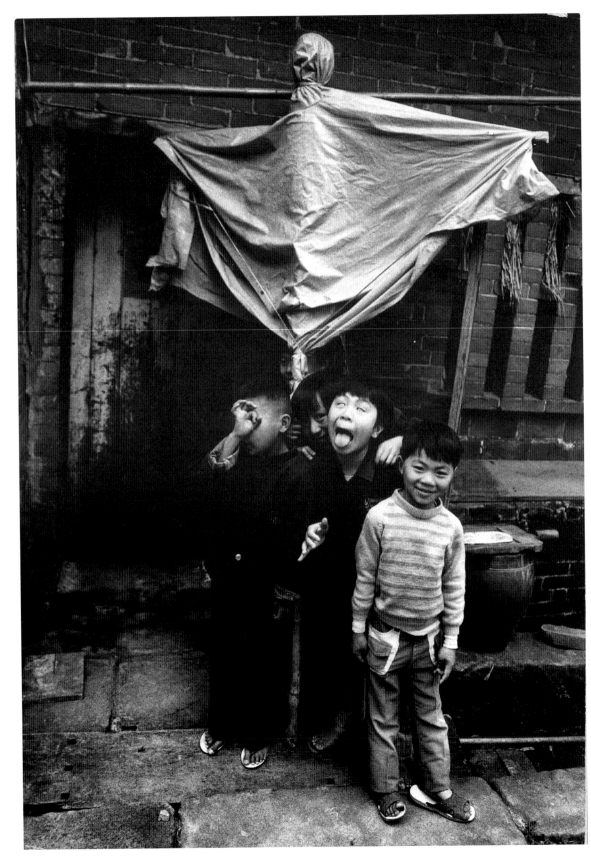

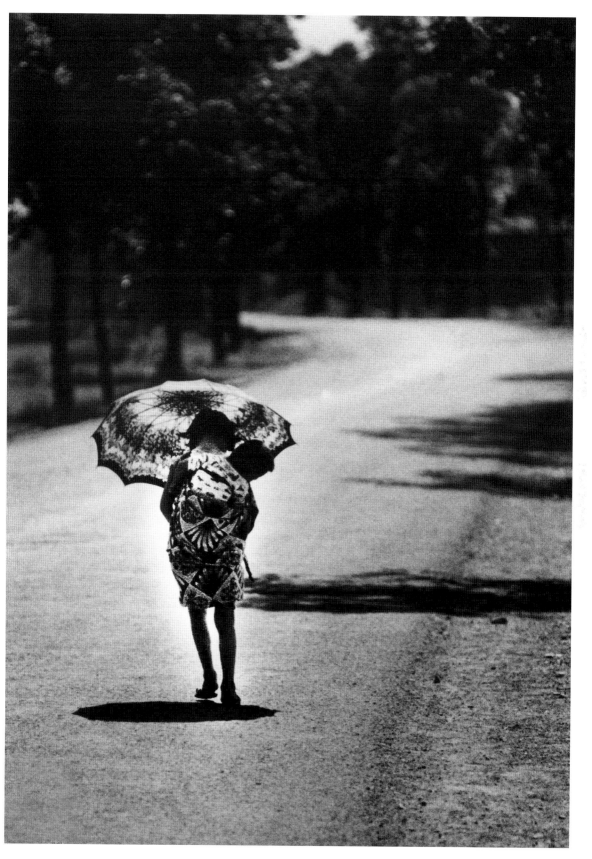

影學會」，已持續了五十多年，他們並且長期舉辦觀摩月賽、年度展覽，出版攝影月刊，是本省最具歷史與規模的私人企業攝影團體之一。而推動「大同攝影學會」所花費的心血與精力，也是李悌欽攝影歷程中最難以忘懷的回憶。

他最感歎的一點是，在民國四十九至五十六年間，大家因興趣結合而拍照，呈現一股濃厚的家庭氣氛，互助自發，克儉融洽。之後漸漸轉變成明文制度下的活動，許多人開始為獎勵而拍照，爭名位，只享受權利而不盡義務等自私自利的現象逐一出現，扭曲了攝影原本的意旨與精神，令他深覺遺憾。李悌欽自認長年承擔會務推動，如非創會者的責任感所推迫，可能也無法勝任，而他的攝影技藝在此期間達到高潮，也算是這無意中的收穫與代價。

李悌欽拍照時，不太講究器材，很少用到三腳架、閃光燈、過濾鏡等輔助設備，身邊隨帶的相機也一直是 Canon FTb AE-1，在他被調駐日本期間，也多使用簡易式全自動相機拍照，對他來說，攝影的「內容」更重要。他拍的《東京櫥窗》彩色系列，在光影反射，線條造型上頗為生動，其沉穩、活潑的視角，應歸功於這些年累積下來的觀察經驗與創作心得。

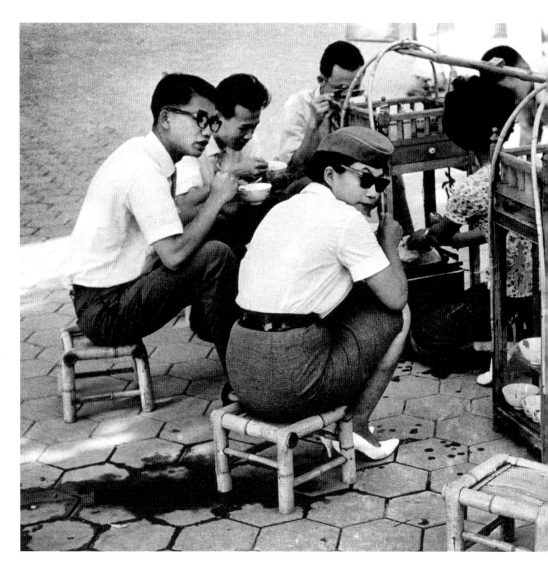

505　∞　李悌欽

小憩
八卦山
1969

生活的原貌

再回顧李悌欽的舊作，《各有其趣》（一九七三）所表現的閒情與遐意，《露天美容》（一九六九）中的幽默與酸澀，《小憩》（一九六九）中的平易和自得……這些屬於上一代的人間百像、似乎我們今天仍可以在市井街弄間無意中「撞」到，只是人的模樣與況味已改變不少，今天的攝影家再遇到此景此情怎麼去拍它們？如何再創新意呢？這些照片留待大家去審視與參考。

當然，較有意義的是，李悌欽這些「假日偶拾」就像其他上一輩的作品一樣，替我們留駐了生活的感受、歲月的足跡。雖然它們只是許許多多平凡而不起眼的片斷札想，然而，經過時間的沖刷與沉澱，這些平凡事物所代表的共通性與普遍性，不正是我們生活與生命的基本原貌麼？

露天美容
萬華
1969

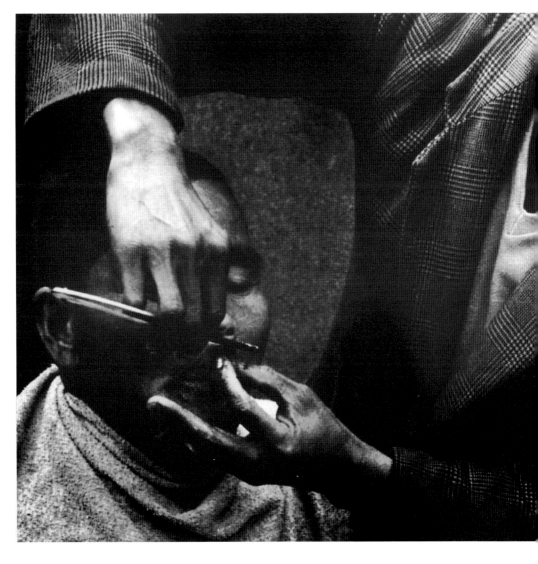

507　∞　李悌欽

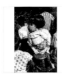

各尋其樂
新店
1971

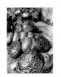

洗
臺北松山
1966

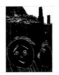

兩小無猜
內湖
1972

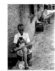

各尋其樂
新店
1971

黃淮泗（一九二○—二○○三）

施安全（一九二八—一九九八）

陳古井（一九三五—二○○三）

人間的視角

黃淮泗、施安全、陳古井——人間的視角

攝影，在某一種創作本質上，確實是比文學、繪畫或者音樂要自由、單純、直接，而隨興得多。它的容易操作與完成，以及無遠弗屆、鉅細靡遺的記錄功能，使擁有相機的人能隨時隨地拍下他所感動的事物，而當攝影者掌握了個人視覺理念或意識直覺的「快門剎那」，他同時也為大家留下一張可供長久閱讀的瞬間記錄。《影像的追尋》就是追蹤這樣一個記錄，透過知名的、未知名的或甚至佚名的攝影作品，我們或能重溫往昔生命的愉悅或感傷。世界如此廣大又這般渺小，希望經由這些三不同時空而具共同經驗的圖像，能引發我們更包容性的情懷。

好夢正甜
瑞芳
1970
陳古井

家族的留影

追尋老攝影家們的作品，首先會看到許多人像照，家族友朋的形跡容顏，是每一位攝影者時時會顧念的題材，其出發點通常是做為記載的紀念留影，不過我們也偶爾在一些頗為嚴謹或特殊的人物與場景中看到一些突出動人之作。

一九二○年出生於新竹的攝影家黃淮泗，長年在銀行界服務，他早期一些以家族親友為焦點的照片，就流露出一股溫情的韻味樣貌。《歡樂的歌聲》（一九五七）中描繪子女相聚高歌的家居情趣，單純、明確的構成，自然而平實的氣氛掌握，在孩童愉悅而專注的顏容中表達了家長的關愛心情。

《慈母手中線》（一九五四）則謙和抑制地傳達出子女眼中的母親形象。窗外斜入的陽光強化了主體的層次與質感，簡潔、典雅的構成、凝思的動作與情感，黃淮泗誠摯地表達了母子親情中的敬愛與感懷。

孩童世界的無邪面貌，一向是攝影者喜歡尋找的主題，從家中的子女到街頭的孩童，都是焦點的寵兒。出生於瑞芳，出生於一九三五年的陳古井，在臺電公司八斗子發電廠服務時，唯一的生活消遣就是攝影。他在一九七○年所拍攝的《好夢正甜》，記錄了另一種孩童的情境：不知名的小女孩倚靠在兩大門神的腳下疲憊地睡著了，她懷中的包袱與痂痕的雙腳似乎告示著小小心靈中坎坷聚散的生活經歷，與《歡樂的歌聲》中的孩童相比，這截然不同的成長境遇，透過攝影家不同的視角，使我們有了深一層的思索與感觸。

慈母手中線
新竹
1954
黃淮泗

歡樂的歌聲
新竹
1957
黃淮泗

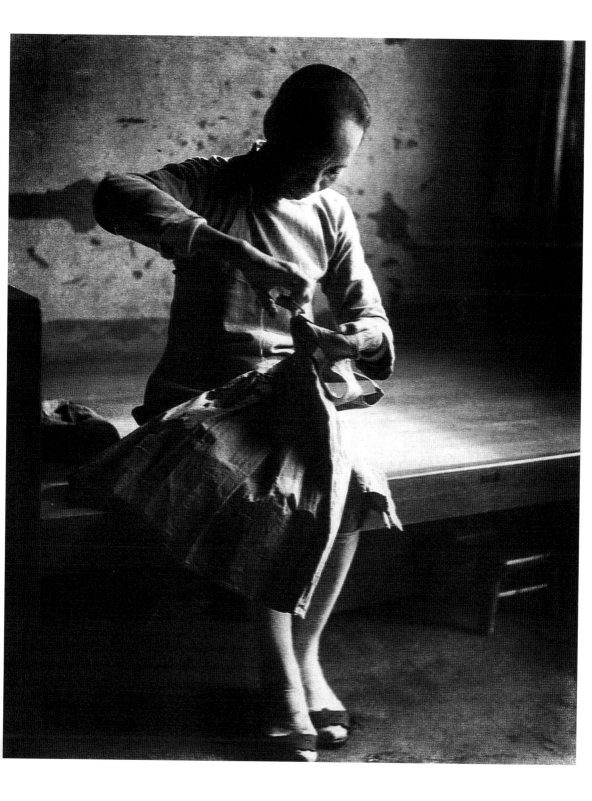

民間的取樣

從個人的生活圈走入廣闊的民間，是每一位寫實攝影家必須歷練的過程，他對「人」的情感、事件的認知以及技藝上的掌握，指引出攝影的風格與方向。有人順從客觀的記錄報導形式，有人以個人的視角做詮釋，透露他內心的思緒，也有人利用攝影的特質（柔焦、硬調、粗粒子、鏡頭功能等）將現實引申加以變貌，呈現另一種表達狀態。每位攝影家雖然「寫」的技巧不同，但是他的內容與精神可以由生活的「實」出發，帶著人文關照，從民間取樣，來抒發個人視覺上的創意與表白。

民間生活、社會百態是寫實攝影家永不匱乏的探訪素材，尤其隨著年代的變遷，愈早從事記錄工作的攝影家顯得更加難能可貴，雖然他們經常為後人所忽略。

施安全出生於一九二八年，新竹市人，一九九〇年由新竹客運會計課退休，拍照有多年歷史了，他在民國四十六年左右所記載的鄉情舊事與街角人物，取景自然而平實，照片中所流露的古拙，敦厚之民間情感，是寫實作品歷久彌醇的基本源由。

《踩水車》（一九五九）使我們清楚見到昔日農村的勞動工具，在踩水車的農民配合下，如何運作的情形。俯攝的取景，含納了人與物的細節，老農夫屈曲的背影，和他似乎永無休止的踩步動作，表達了臺灣農民性格中辛苦、勤勞與堅韌的一面。

《後街》（一九五七）裡呈現著五〇年代關西的民宅老街景觀，以今天的變容來看，這些磚房的樣式、起伏的路面與來往行走的婦孺樣貌，的確令人遙想與思懷。施安全的視角極為平實，好像這只不過是一個過路人的眼神，沒有攝影家刻意的「意識」，只是臨場一瞥罷了。

後街
新竹關西
1957
施安全

踩水車
新竹
1959
施安全

黃淮泗、施安全、陳古井　∞　520

同伴
新竹車站
1957
施安全

在《同伴》（一九五七）中出現的盲者夥伴、《合奏》（一九五九）裡的年輕樂手、《叫賣》（一九五七）中的布偶小販等人物中，讓我們見到了真確而動人的生活速寫。施安全對渺小人物的同情與感知，以及「庶民化」的視角，使得我們在照片裡領會到卑微人性中的堅毅與自若。戴著墨鏡持枴杖的年輕盲者的笑容、布偶小販的吆喝眼神，以及廟會裡年輕樂師若有所思的面容，表達了五〇年代的人物個性與質素，一種質樸有力的民間精神，這些才是影像令人感動的地方。

施安全早年曾經是臺灣省及新竹縣攝影學會發起人之一，他也是「自由影展」的長期會員，對鄧南光的寫實造詣推崇備加，也受過他很大的影響。施先生的早年底片多已遺失，作品參展或送人之後不易尋得，只剩極少部分，這是許多臺灣老攝影家回憶起來深以為憾的共有感慨。

土地的眷戀

親友的憶往，民間的關切與土地的眷戀，這種自然延展的情感，是優秀的寫實攝影家創作時最珍貴的潛在動力。

在《母愛》（一九六八）一圖中，陳古井透過春耕秧作的背景，溫暖地表白農家親情的一瞥。圍著頭巾、捲起褲管的母親坐在田埂上哄著懷中哭鬧的幼兒，母子相依

叫賣
新竹
1957
施安全

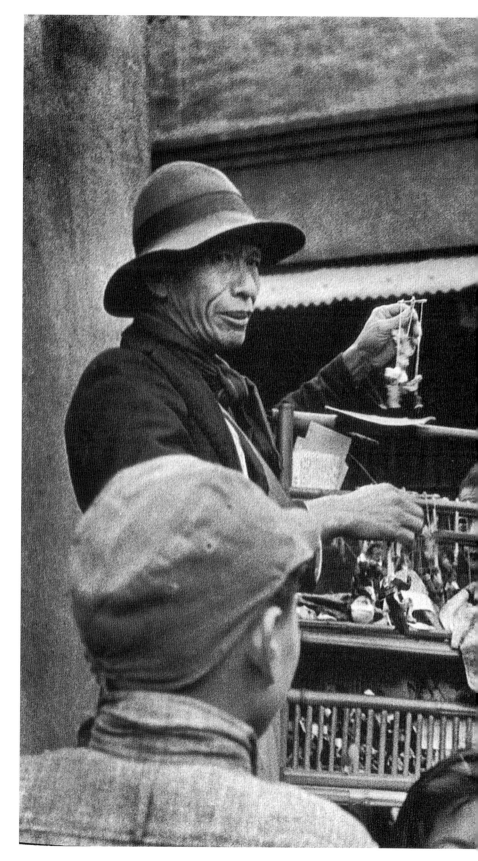

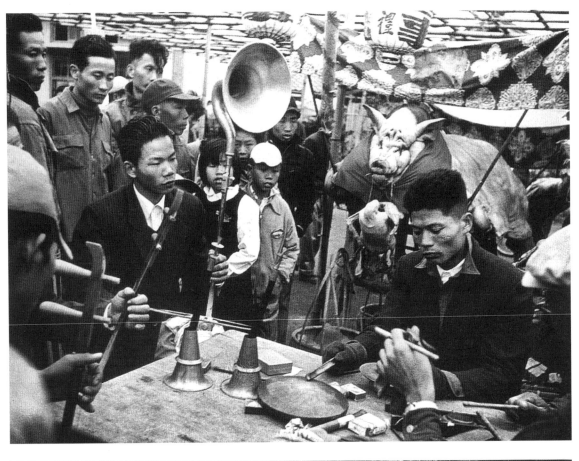

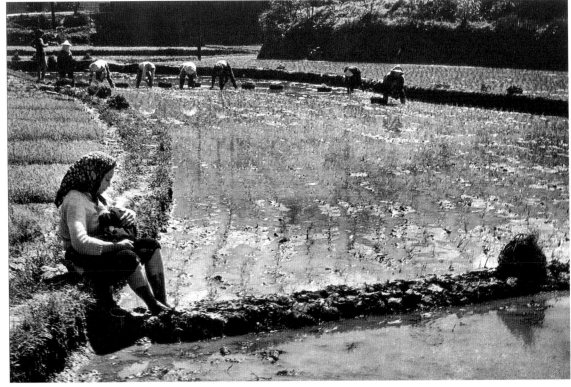

的形象和人與土地互屬的情感，渾然結為一體，生活、成長與工作在田野間一併進行著。

《茅屋人家》（一九六九）一圖中，陳古井以高角攝取萬里鄉間的茅宅村落，縱橫交錯的茅屋造型與材質，映現出古老居家的結構景觀。空地上三三兩兩的兒童戲耍，等候著大人們工作歸來，豐富的層次，嚴謹的構圖，自然地呈現了人、居所，和土地三者的親密關係。

陳古井並沒有高深的學經歷，在工作上他終年固守著一個基層職位，無怨無尤。雖然他的攝影是受了鄭桑溪的指引和影響，起步較晚，但是性格單純、內向而勤奮的人，一旦迷上攝影，便執迷、專情地往前走去。

在全省各個小角落中，也許就零散地存在著這樣的攝影愛好者，默默地工作了無數個寒暑，他們平常很少開口，作品也多數深埋在個人的回憶往事中。

或許只有經由不斷地多方接觸與挖掘，我們方能有緣再見到更多臺灣影像的足跡。《影像的追尋》只是做了一次拋磚的嘗試，它並沒有結束，期待陸續有更多的人關心和思索，來重現歷史的「人間視角」，將走失隱沒的影像紀錄由攝影家個人，再歸還予更廣大的民眾。

茅屋人家
萬里鄉
1969
陳古井

母愛
瑞芳
1968
陳古井

合奏
新竹新埔
1959
施安全

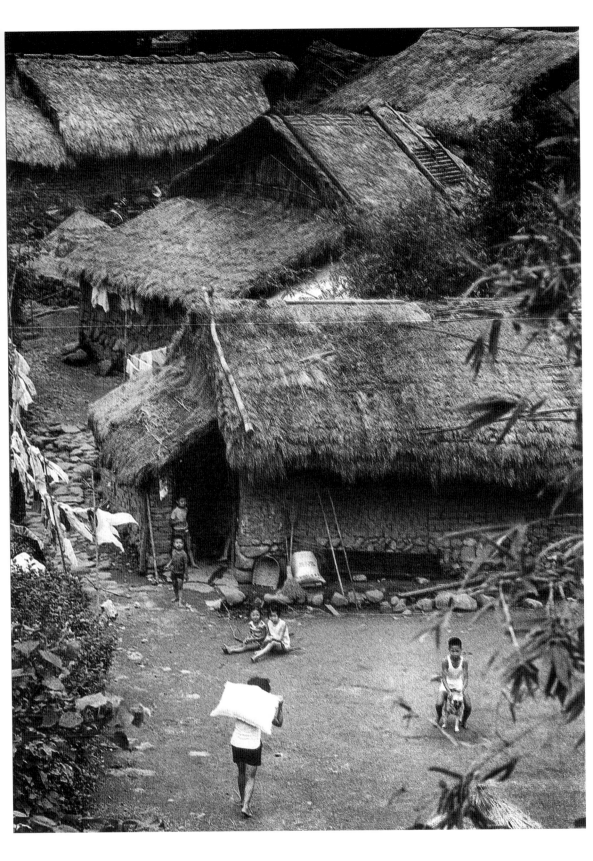

In Search of Photos Past

– The Development of Photographic Realism on Taiwan

Author: Chang Chao-tang
Published by Walkers Cultural Enterprise Ltd.
4F, No. 108-1, Mincyuan Rd., Sindian City, Taipei County 23141, Taiwan
Tel: 02-22181417
Fax: 02-86671891
service@sinobooks.com.tw
http://www.bookrep.com.tw

In 1986, after finishing the work on the book Historical Materials on 100 Years of Taiwan Photograph for the Council for Cultural Planning and Development, under the invitation of Sinorama magazine, photographer Chang Chao-tang commenced a column on the older photographers of Taiwan. The invitation eventually turned into the starting point of a three year journey in search of Taiwan's true face.

In the journey, Chang came face to face with figures who defined the field: Teng Nan-kuang, Chang Ts'ai, Li Tiao-lun and Lin Shou-yi (1940s); Huang Tse-hsiu, Lin Ch'uan-chu, Ch'en Keng-pin, Liao Hsin-ming (1950s); Cheng Sang-hsi, Liu An-ming, Lin Ch'ing-yun, Hsu Ch'ing-po (1960s) etc. Spanning six decades from the thirties to the eighties, thirty-three photographers speak of the development of Taiwan's realist photography from birth to taking on a life of its own. Through Chang's travels and records, outsiders are offered a clear look at the true face of local pioneers and their unbridled passion for images while witnessing the magic and appeal embedded in the works of an earlier generation.

Chang's journey was first published in 1988 under the title In Search of Photos Past. This edition is an overdue re-release of the out of print title.

First edition, 2015
This book receives subsidy from Ministry of Culture, the Republic of China (Taiwan).

ISBN 978-986-92171-7-0

國家圖書館出版品預行編目資料

影像的追尋：臺灣攝影家寫實風貌 / 張照堂作. -- 初版. -- 新北市：遠足文化, 2015.10,　　面；　　公分. -- (藝臺灣；5)

ISBN 978-986-92171-7-0 (平裝)

1.攝影師 2.臺灣傳記

959.33　　　　　　　　　　　　　　　　　　　　　　　　　　　　　　　104020557

藝臺灣 05

影像的追尋：台灣攝影家寫實風貌

作者　張照堂｜責任編輯　龍傑娣｜校對　林文珮、施亞蕎｜美術設計　林宜賢｜協力　夏門攝影企劃研究室｜出版　遠足文化事業股份有限公司　第二編輯部｜發行　遠足文化事業股份有限公司　231 新北市新店區民權路 108-2 號 9 樓　電話·（02）2218-1417　傳真·（02）8667-1851｜客服專線　0800-221-029｜E-Mail　service@sinobooks.com.tw　官方網站　http://www.bookrep.com.tw｜法律顧問　華洋法律事務所　蘇文生律師｜印刷　中原造像股份有限公司｜初版一刷　2015 年 10 月｜初版三刷　2023 年 9 月｜定價　900 元｜ISBN 978-986-92171-7-0（平裝）｜版權所有　翻印必究｜本書如有缺頁、破損、裝訂錯誤，請寄回更換

本書獲行政院文化部「編輯力出版企畫補助」
本書刊載文字版權所有｜作者
本書刊載圖片版權所有｜攝影家
本書平面設計圖像版權所有｜設計者
封面圖片｜東港，1965，林慶雲攝